피렌체

피렌체 회화와 프레스코화
1250 - 1743년

로스 킹, 안야 그리브 **지음** │ 서종민 **옮김**

시그마북스
Sigma Books

피렌체: 피렌체 회화와 프레스코화, 1250-1743년

발행일 2016년 8월 22일 초판 1쇄 발행
지은이 로스 킹, 안야 그리브
옮긴이 서종민
발행인 강학경
발행처 시그마북스
마케팅 정제용
에디터 권경자, 장민정, 신미순, 최윤정
디자인 임은영, 최희민, 윤수경
등록번호 제10-965호
주소 서울특별시 영등포구 양평로 22길 21 선유도코오롱디지털타워 404호
전자우편 sigma@spress.co.kr
홈페이지 http://www.sigmabooks.co.kr
전화 (02) 2062-5288~9
팩시밀리 (02) 323-4197
ISBN 978-89-8445-786-7(03650)

FLORENCE by Ross King and Anja Grebe
Copyright ⓒ 2015 by Ross King and Anja Grebe
Originally published in English by Black Dog & Leventhal Publishers
Korean language translation ⓒ 2016 by Sigma Books
All rights reserved.
Published by arrangement with Black Dog & Leventhal Publishers, Inc. through Amo Agency

이 도서의 국립중앙도서관 출판예정도서목록(CIP)은 서지정보유통지원시스템 홈페이지(http://seoji.nl.go.kr)와
국가자료공동목록시스템(http://www.nl.go.kr/kolisnet)에서 이용하실 수 있습니다.(CIP제어번호: CIP2016009044)

＊ **시그마북스**는 ㈜시그마프레스의 자매회사로 일반 단행본 전문 출판사입니다.

차례

회화와 예술의 도시, 피렌체

1504년부터 1508년 사이에 피렌체는 이탈리아와 유럽 대륙은 물론이고 전 세계를 통틀어 최초로 중세의 성벽 안에 가장 칭송받는 위대한 화가들을 한꺼번에 모시는 호사를 누렸다. 이 짧은 시기 동안 피렌체에는 당시 쉰 살이 넘었던 레오나르도 다빈치Leonardo da Vinci와 30대 후반의 미켈란젤로 부오나로티Michelangelo Buonarroti, 그리고 갓 스물을 넘긴 라파엘로 산치오 다우르비노Raffaello Sanzio da Urbino가 동시에 거주했다. 훗날 이 세 화가는 모두 로마로 이주하게 되는데 미켈란젤로와 라파엘로는 로마에서 몇 년간 살았고, 레오나르도는 1514년부터 1516년까지 머무름 이들은 율리오 2세르네상스 시대의 교황 - 옮긴이와 레오 10세율리오 2세의 뒤를 이은 교황 - 옮긴이가 문을 연 장엄한 르네상스를 이끌었다.

이들이 피렌체에 남긴 매우 수준 높은 창조물과 예술 프로젝트, 미술 작품은 모두 보는 이들에게 깊은 인상을 남기고자 한 열망의 산물이었다. 그 예로 과거에 피렌체에서 벌어졌던 중요한 두 가지 전투, 바로 앙기아리 전투와 카시나 전투를 묘사한 거대한 벽화를 꼽을 수 있다. 피렌체 공화국 정부의 종신 장관직을 지낸 명망 있는 피에르 소데리니Pier Soderini는 시뇨리 궁오늘날 베키오 궁전 내 16세기의 방을 꾸미기 위해 레오나르도와 미켈란젤로에게 각각 벽화를 하나씩 맡겼지만 라파엘로에게는 아무것도 의뢰하지 않았다. 널리 알려진 바와 같이, 실물 크기보다 더 큰 장엄한 규모의 프레스코화 두 점을 마주 보게 배치하려던 이 프로젝트는 실패로 끝나고 말았지만, 대신 이 두 화가는 프레스코화의 주요 부분에 대한 장엄한 습작을 남겼다. 레오나르도가 앙기아리 전투 일부를 그린 〈규범을 위한 전투〉, 그리고 미켈란젤로가 카시나 전투 일부를 그린 〈아르노 강에서 나오는 피렌체 병사들〉이 바로 그것이다이 두 습작은 수많은 모작을 통해 전해지고 있는데, 대표적으로 루벤스의 〈앙기아리 전투〉와 상갈로의 〈카시나 전투〉가 있다. - 옮긴이. 이 습작들에서 드러난 미학과 정교함, 풍성한 아이디어는 당대 피렌체에 머물던 모든 예술가에게 큰 영향을 미쳤으며, 벤베누토 첼리니Benvenuto Cellini는 이를 가리켜 '세계의 학교'라고 칭하기도 했다.

실제로 피렌체와 그 땅이 최고의 기량을 뽐내던 화가들의 고향이자 작업실, 만남의 장소가 된 것은 결코 우연이 아니다. 수많은 화가는 오늘날까지도 인정받고 사랑받는 위대한 걸작을 남김으로써 예술사에, 더 나아가 인간 문명의 역사에 장대한 기여를 했다.

이 특출한 창조성의 기원을 찾으려면 이보다 250년 앞선 13세기로 거슬러 올라가야 한다. 당시 시작된 미술 해석학은 정제되고 통합된 고대 로마 제국의 예술, 여기서 영감을 받은 본질 위에 쌓아올린 고전주의 미술, 그리고 그 이후의 비잔틴 미술이 남긴 엄청난 유산을 거치면서 점점 더 그 깊이를 더해 갔다. 피렌체와 이탈리아 미술의 근간과도 같은 작품, 즉 치마부에Cimabue와 그 후예인 조토Giotto di Bondone, 시에나의 두초Duccio di Buoninsegna가 남긴 작품은 현재 우피치 미술관의 '세 거장의 전시실Sala delle Tre Maestà'에서 장엄한 크레셴도를 이루며 방문객들에게 그 모습을 드러내고 있다. 그들이 남긴 제단화 〈옥좌에 앉은 성모자〉가 나란히 있는 기념비적인 모습 또한 그곳에서 찾아볼 수 있다.

하지만 이들이 있기 이전에도 피렌체 미술은 저명한 인물들을 자랑했다. 우피치 미술관이 소장 중인 432년과 434년

작 십자가상의 거장들, 〈산타마리아 마조레의 성모 마리아〉를 남긴 화가, 코포 디마르코발도Coppo di Marcovaldo를 포함한 화가들이 여기에 속한다. 이들은 훗날 조토가 불러일으킬 위대한 혁신의 초석을 깔았으며, 조토는 그 위에서 평면 그림 안에 공간성을 부여하는 한편 종교적이고 신성한 이미지를 인간 세계의 모습으로 표현해 내면서 인류와 예술에 새로운 품위를 선사했다. 그와 동시대를 살았던 예술가들 역시 조토가 일으킨 혁신을 잘 알고 있었다.

1310년 무렵 단테Alighieri Dante는 조토를 그의 스승이자 전기 작가, 학자이며 살아생전은 물론 사후 수십 년 동안에도 높이 칭송받던 화가 치마부에와 비교함으로써 조토의 위대함을 강조했다. 하지만 피렌체의 예술과 회화가 발전하는 중심축의 역할을 했던 가장 중요한 상은 피렌체의 시 정부가 수여한 것이었다. 조토가 로마, 아시시, 리미니, 파도바, 나폴리, 볼로냐를 거치면서 이탈리아 전역에 혁신적인 미술을 전파한 후 스스로 피렌체의 화가임을 천명하며 피렌체로 돌아오자마자 시뇨리아Signoria(중세와 르네상스 시대에 피렌체 정부를 일컫던 말)는 한 치의 망설임도 없이 그를 도시의 '예술 외교관' 격으로 임명하고, 1334년 그를 밀라노로 보내 아초네 비스콘티Azzone Visconti를 위한 그림을 그리게 했다. 작은 도시 국가였던 피렌체에서 예술가가 지닌 가치를 잘 알고 있었던 시 정부는 조토 이후에도 몇 세기 동안 흔들리지 않는 신념과 투자로써 건축과 조각, 장식 미술, 회화에 이르는 전 예술을 발전시키고 이에 대한 우위를 공고히 했다. 이들이 발전시킨 미술은 다른 형태의 서사적인 예술보다 강력한 무기가 되었다.

피렌체에 공방을 두고 작업 활동을 펼쳤거나 피렌체의 길드 혹은 기업에 속해 활동한 수많은 예술가는 주로 자신을 찾는 고객의 요구에 따라 그림을 그렸다. 이런 고객은 13세기와 14세기 초반에 번성했던 도시 국가 피렌체의 강력한 경제에 힘입은 부유층뿐만 아니라 매우 다양한 계층과 직업군의 사람들이었다. 이들은 공적인 영역과 사적인 영역에 걸쳐 종교적이거나 세속적인 의뢰를 했다. 정치인과 행정부에 속한 사람들, 종교 기관, 병원, 자선 단체, 치안 판사, 회사, 은행, 명망 있는 지주 가문과 상인 귀족은 더 나은 작품을 위해 선의의 경쟁을 펼치곤 했다. 이처럼 드넓은 영역에 걸친 후원 활동과 이에 따른 방대한 작품 의뢰는 당대 화가들에게 예술적으로 얼마든지 발전할 수 있는 기회를 주었으며, 나아가 저마다 다양한 화풍을 발전시켜 피렌체 미술 안에서도 서로 분화하고 대조되는 모습으로 나타나기도 했다.

마소 디반코Maso di Banco, 가디Gaddi 가족과 오르카냐Orcagna 가족 등 조토의 후대에 등장한 수많은 대가 역시 계속해서 다양한 화풍을 분화시키고 새로운 경향을 드러내면서 표현 기법을 발전시켜 나갔으며, 이를 회화와 벽화에 그대로 담아냈다. 1401년 필리포 브루넬레스키Filippo Brunelleschi와 로렌초 기베르티Lorenzo Ghiberti가 피렌체 세례당 문을 위한 경쟁을 시작하면서 전개된 르네상스 운동그래서 예술사의 거대한 움직임 중 유일하게 정확한 시작 연도를 알 수 있는 운동 이후에도 이러한 예술에 대한 경탄은 국제 고딕 양식 화가들이 바통을 이어받으면서 끊어지지 않고 이어질 수 있었다. 브루넬레스키가 르네상스 시대에 심어 놓은 씨앗은 이후 1420년대에 마사초Masaccio에 의해 원근법이 되어 세계인들에게 새롭고 혁신적인 시야를 열어 주었으며, 한편으로 젠틸레 다파브리아노Gentile da Fabriano는 피렌체의 훌륭한 고딕 양식을 발전시켜 아름다운 서사적 미술의 장을 열었다.

안드레아 델카스타뇨Andrea del Castagno와 파올로 우첼로Paolo Uccello는 프레스코화 안에 믿기 힘들 정도의 정밀한 묘사를 담아냄으로써 '달콤한 시각'으로 세상을 놀라게 했다. 로렌초 모나코Lorenzo Monaco의 제자였던 조반니 안젤리코Giovanni Angelico와 그 후대의 베노초 고촐리Benozzo Gozzoli, 필리포 리피Filippo Lippi, 폴라이우올로Pollaiuolo 형제와 안드레아 델베로키오Andrea del

Verrocchio는 그림 속에 조화를 담아내는 동시에 독창적인 표현 방법을 꽃피움으로써 최고의 국제적 명성을 얻었던 화려한 작품을 한 세기 내내 그려 냈으며, 이는 1470년대와 1490년대 사이 산드로 보티첼리Sandro Botticelli가 그린 위대한 걸작으로 마무리된다. 이들이 남긴 웅장한 프레스코화 연작과 삽화로 장식된 필사본, 능숙한 손길로 그려 낸 스케치를 포함한 컬렉션은 오늘날에도 피렌체의 박물관과 성당, 궁전, 도서관, 별장 등에서 찾아볼 수 있다. 미켈란젤로의 대리석상 〈다비드〉와 대조되는 보티첼리의 〈비너스의 탄생〉과 〈봄〉은 피렌체에 있는 장엄하고 인상적인 소장품의 상징으로 여겨진다. 이러한 유산과 더불어 긴 역사 동안 셀 수 없을 만큼 많은 작품과 예술의 원천이자 배경이 되었던 도시 피렌체와 그 역사 지구는 '전 세계적인 훌륭한 가치'를 인정받아 1982년 유네스코 문화유산으로 지정되기도 했다. 여러 시대에 걸쳐 피렌체 외에 이탈리아 및 해외의 다른 전시관과 박물관으로 옮겨져 소장되기도 했던 작품들도 하나같이 지니고 있는 문화적 공통성은 피렌체를 예술사 연구의 주창지이자 전 세계적인 중심지로 만들어 주었다.

앞서 언급한 저명한 인물들, 즉 레오나르도와 미켈란젤로, 라파엘로가 동시에 피렌체에 머물던 시기에 도시 전체는 '세계의 학교'로 변모했으며 이는 16세기와 17세기에도 계속 이어졌다. 프라 바르톨로메오Fra Bartolomeo, 안드레아 델사르토Andrea del Sarto, 폰토르모Pontormo, 로소 피오렌티노Rosso Fiorentino, 프란체스코 살비아티Francesco Salviati, 브론치노Bronzino, 조르조 바사리Giorgio Vasari를 비롯해 뛰어난 기량의 화가들이 계속해서 도시에서 나고 자랐다. 이들의 후대에는 산티 디티토Santi di Tito, 알레산드로 알로리Alessandro Allori, 엠폴리Empoli, 치골리Cigoli를 포함해 새로운 형태의 자연주의를 주창한 화가들이 도시에 자리 잡았으며, 17세기와 18세기에도 프란체스코 푸리니Francesco Furini, 로렌초 리피Lorenzo Lippi, 볼테라노Volterrano, 카를로 돌치Carlo Dolci 등 무수히 많은 화가가 계속해서 카라바조 화풍과 바로크 양식에 걸친 훌륭한 작품을 남겼다. 따라서 피렌체가 서양 예술사에 거대한 족적을 남기며 오늘날까지도 널리 받아들여지는 예술적 관념과 기관의 고향이 되었다는 사실은 새삼 놀라울 것도 없다. 회화 미술과 문학에 있어 인본주의적인 연대의 초석을 닦았던 레온 바티스타 알베르티Leon Battista Alberti 이후, 한때 수공업자의 신분에서 겨우 벗어나는 것이 고작이었던 화가의 사회적 지위는 당대에 명망과 권력을 쥐고 있었던 이들과의 끊임없는 협업을 통해 훨씬 더 높아질 수 있었다이는 오늘날의 화가들도 마찬가지다. 조르조 바사리가 남긴 정사적正使的이고 문학적인 역작『미술가 열전Le Vite』1550년/1568년 이후로 예술가의 일생을 담은 전기 또한 하나의 문학 장르로 인정받게 되었다. 1563년에는 세계 최초의 예술 학당인 아카데미아 델레 아르티 델 디세뇨Accademia delle Arti del Disegno가 피렌체에 설립되었다. 이곳은 무엇보다도 마음속에서 작품에 대한 구상을 정리하는 수단으로서의 스케치를 중시했으며, 이 스케치가 모든 예술적 창조의 근간을 이룬다는 원칙하에 운영되었다. 최초의 근대적인 미술관도 피렌체에 세워졌는데, 1584년 그 아름다운 모습을 세상에 드러낸 우피치 미술관의 트리부나Tribuna가 바로 그것이다.

피렌체를 방문한다는 것은 예술사 책에 빽빽하게 담긴 훌륭한 시각적 작품과 탁월한 문화적 요소를 한 장 한 장 넘겨 보는 것과 같다. 비범한 도시 피렌체는 그곳에 있는 풍성한 작품 및 작품들이 전달하는 의미, 그리고 그 속에 담긴 이야기를 통해 전 인류가 모든 능력을 쏟아부어 만들어 내고 보존해 온 듯한, 피렌체만의 독특하고 계몽적인 미학의 세계로 사람들을 초대한다.

폴로 무세알레 피오렌티노Polo Museale Fiorentino의 전 관장
크리스티나 아치디니Cristina Acidini

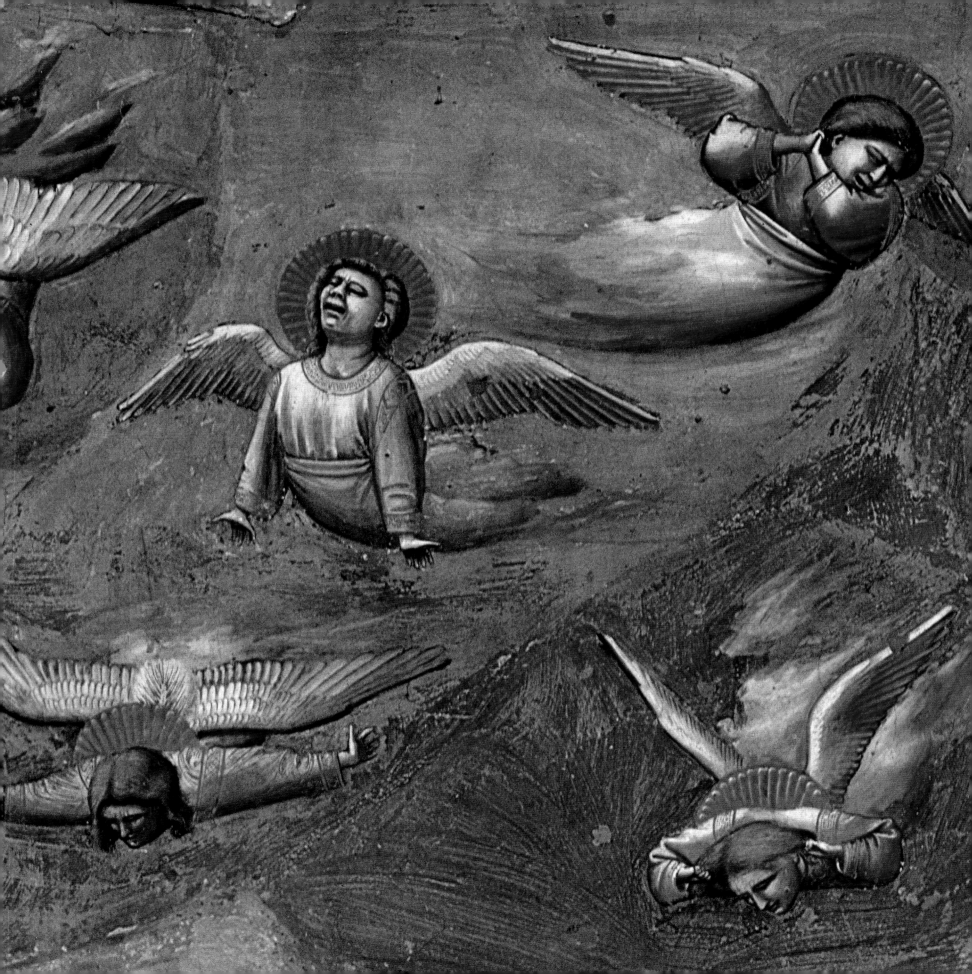

피렌체 미술의 여명,
1250-1348년

전설은 북부 피렌체에서 직선거리로 19킬로미터 정도 떨어진, 토스카나의 한 시골 마을 베스피냐노 근처의 한 궁핍한 오지에서 시작된다. 화가 치마부에는 다리를 건너다 한 목동이 석판에 뾰족한 돌로 양을 그려 놓은 것을 발견했다. 치마부에가 목동의 재능에 감탄해 이름을 물어보자 그는 조토라고 대답했다. 이 사건의 뒷이야기는 자연스레 미술사로 연결된다. 조토의 전기 작가이자 수많은 전설을 기록으로 남긴 조르조 바사리에 의하면, 이 신예 천재 조토는 치마부에로부터 피렌체에서 함께 연구하자는 제의를 받아 "거칠고 저속하고 천박한" 방식으로 일하는 그리스 인 공예가들, 즉 콘스탄티노플에서 온 비잔틴 예술가들이 들끓는 도시로 갔다. 조토는 위대한 치마부에와 어깨를 견주게 되었을 뿐만 아니라, "저속한 그리스 방식"을 완전히 몰아내고 새로운 양식을 개척한 솜씨 좋은 자연의 모방자가 되었다.[1]

흥미롭지만 잘 믿기지 않는 이 이야기는 최근의 한 발견으로 더더욱 설득력이 떨어지게 되었다. 이에 따르면 조토의 아버지는 바사리의 기록처럼 북부 피렌체 언덕의 고지식한 농사꾼이 아닌 피렌체의 산타마리아 노벨라 성당 부근에 살던 대장장이로 추정된다.[2] 하지만 바사리가 기록을 남겼던 1560년대에는 이미 조토에 대한 전설적인 수식, 즉 '오묘한 정확성으로 자연을 베낌으로써 그림에 혼을 불어넣은 소작농의 아들' 조토에 대한 이야기가 널리 받아들여지고 있었다. 보카치오Giovanni Boccaccio는 『데카메론Decameron』에서 다음과 같이 언급했다. "그는 자연에 몹시 충실해서 묘사하는 대상은 무엇이든 단순한 복제를 뛰어넘어 그 고유의 모습을 갖추게 되었다. 그리하여 누구나 조토의 작품을 보면 사람들이 시각적인 기만에 빠져 있고 그로 말미암아 자연 고유의 모습을 놓친다는 사실을 쉽게 알아차릴 수 있었다."[3]

양치기 소년 조토에 대한 이 이야기는 그의 그림에 나타난 자연주의적 디테일로 말미암아 상당히 신빙성 있게 여겨진다. 그가 산타크로체 성당의 페루치 예배당에 남긴 프레스코화 〈파트모스 섬의 복음사가 성 요한의 환영〉에서 볼 수 있는 졸졸 흐르는 시냇물 등의 디테일이 그 근거가 되어 준 것이다. 비록 조토

1 Vasari, *Lives of the Most Eminent Painters, Sculptors and Architects*, vol. 1, pp. 5 and 72.
2 Michael Viktor Schwarz and Pia Theis, "Giotto's Father: Old Stories and New Documents," *The Burlington Magazine*, vol. 141 (November 1999), pp. 676-677.
3 Giovanni Boccaccio, *The Decameron*, 번역 G. H. McWilliam, 2nd ed. (London: Penguin, 1995), p. 457.

가 그의 탄생 시대 전후로 두 세기를 통틀어 실제 인물의 초상을 그린 첫 번째 화가라는 이야기는 사실이 아닐지도 모르지만, 그가 생생한 감정을 담아 독특한 특색을 지닌 인물을 그려 냈다는 것은 분명한 사실이다. 또한 그는 그림의 인물이 존재하고 움직이는 삼차원적 공간을 제시함으로써 혁신을 일으켰다. 그중에서도 가장 두드러진 혁신은 아마도 그가 묘사한 인물들의 견고함과 육중함, 탄탄한 해부학적 존재감과 중력의 힘일 것이다. 그는 전 세대가 남긴 밋밋한 윤곽과 장식적인 패턴에서 탈피하고 빛과 그림자가 만드는 미묘한 그러데이션을 이용해 인물을 담아냈다. 한 예로 산타마리아 노벨라 성당에 있는 〈십자가상〉에서 예수의 몸이 그 무게에 의해 늘어지고 흉골과 갈비뼈가 두드러지게 표현되었으며 머리와 손가락이 축 늘어진 것을 볼 수 있다. 또한 〈오니산티의 성모 마리아〉에서는 성모 마리아가 앉아 있는 쿠션이 그녀의 무게에 눌려 주름진 상태를 묘사하면서, 피렌체의 '거친' 그리스식 작품에서는 생각할 수조차 없었던 생생한 신체적 현존을 그려 냈다. 따라서 조토가 후대에 지대한 영향을 끼친 심오한 변화를 불러온 위대한 화가라

는 사실은 부인할 수가 없다. 그의 영향으로 비현실적인 비잔틴 양식이 자연의 충실한 모방작으로 변화했다는 바사리의 주장은 20세기까지도 정설로 받아들여졌다. 다만 조토의 이야기와 이탈리아 미술의 변혁은 실상을 들여다보면 더 복잡하고 흥미롭다.[4]

하지만 조토가 그 어떤 영향도 받지 않은 채 홀로 자연주의적 양식을 구축했던 것은 아니다. 다른 모든 예술가와 마찬가지로 그 역시 피렌체뿐만 아니라 다른 지방의 예술을 흡수하고 빌려 왔으며, 다양한 방면에 걸쳐 이미 시작되었던 것들을 개선해 자신의 작품에 적용했다. 그는 수많은 곳에서 영감을 받았는데, 이는 에트루리아 지방의 장례 양식과 고대 로마의 조각상부터 초기 기독교 미술의 모자이크 양식, 중세 프랑스와 이탈리아의 조각상, 프레스코화, 심지어는 몽골 제국까지 아우른다. 이 수많은 작품 속에서 조토는 자신의 그림에 표현하고자 했던 자연주의적 양식을 찾아냈다. 따라서 그는 고독한 천재가 아니라 피렌체로 흘러 들어온 수많은 문화 예술의 흐름이 어떻게 아름답고 드라마틱한 예술을 만들어 냈는지, 어떻게 여러 가지 영향이 한데 뒤섞여서 새롭고 생생한 양식을 만들어 냈는지에 대한 좋은 예라 할 수 있다.

파도바의 스크로베니 예배당에 있는, 1303년에서 1305년 사이에 제작된 조토의 프레스코화 〈애도〉는 훌륭한 연구 사례가 될 것이다. 이 그림에서는 죽은 그리스도가 애도하는 무리에 둘러싸여 성모 마리아의 무릎 위에 쓰러져 있고, 마리아 막달레나가 그의 발치에 앉아 있다. 또한 한가운데의 성 요한은 팔을 뒤로 뻗쳐 비통함을 드러내는 드라마틱한 자세를 취하고 있다. 슬픔을 현실적이고 가슴 아프게 묘사해 마치 실재하는 듯한 이 장면에 드라마를 부여하고 비애를 느끼게 하는 것은 어렵지 않은 일이다. 사실 이러한 사실적인 묘사는 조토가 살았던 시대에 주로 다뤄졌던 자연스러움과 인간다움의 전형적인 예시다. 하지만 여기엔 좀 더 복잡하고 흥미로운 사실이 숨어 있다.

본디 '애도'는 비잔틴 미술에서 전통적으로 다뤄졌던 주제다. 그런데 그리스도의 묘석이 콘스탄티노플에 당도하기도 했던 12세기 후반기에 이르자, 우연치 않게도 비잔틴 예술가들은 그리스도의 장례 행렬을 그리는 대신 더 감정적인 새로운 주제, 즉 '애도혹은 애가(Threnos)'를 선택하기 시작했다. 여기서 죽은 그리스도는 주로 비석이나 수의 위에 엎드린 채 손짓과 표정을 다해 비통함을 드러내는 추모자들에게 둘러싸여 있는데, 그중에서도 애통해하는 성모 마리아가 그리스도의 뺨에 입을 맞추거나 성 요한이 그의 힘없는 손을 어루만지는 장면이 일반적이었다. 이처럼 비잔틴 미술에서 드러난 '애도'는 고조된 감정과 독특한 육체적 긴장감을 필두로 하는 새로운 양식, 즉 당대 학자들이 '역동적 스타일'이라 불렀던 화풍과도 부합하는 것이었다.[5]

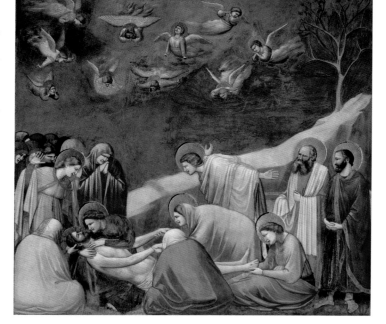

조토 디본도네Giotto di Bondone, 〈애도Lamentation〉, 1305년경, 파도바 스크로베니 예배당

4 Roberto Longhi, "Giudizio sul Duecento," *Proporzioni*, vol. 2 (1948), pp. 5-54 참조.
5 '역동적 스타일'에 대해서는 Ernst Kitzinger, "The Byzantine Contribution to Western Art of the Twelfth and Thirteenth Centuries," *Dumbarton Oaks Papers*, vol. 20 (1966), pp. 25-47; and Otto Demus, *Byzantine Art and the West* (London: Weidenfeld & Nicolson, 1970), pp. 139ff 참조. '애도'에 나타나는 그리스도의 묘석이 끼친 영향에 대해서는 Ioannes Spatharakis, "The Influence of the Lithos in the Development of the Iconography of the Threnos," in *Byzantine East, Latin West: Art-Historical Studies in Honor of Kurt Weitzmann*, ed. Doula Mouriki (Princeton: Princeton University Press, 1995), pp. 435-446 참조.

산프란체스코 바르디의 거장 Master of the San Francesco Bardi

(코포 디마르코발도 Coppo di Marcovaldo)

성 프란체스코 및 제단화에 나타난 그의 삶의 장면 St. Francis and Scenes from the Life of St. Francis Altarpiece

이 제단화의 한가운데에는 성 프란체스코가 빛나는 황금색 배경과 삶의 열두 장면에 둘러싸여 서 있다. 그의 머리 위에서는 두 천사가 작은 깃을 드리운 채 그가 신앙의 옹호자임을 드러내며 보는 이들로 하여금 그의 삶을 본받을 것을 촉구하고 있다. 성 프란체스코는 거의 실물 크기로 그려져 있으며, 도식화된 정면 표현 양식인데도 강력한 존재감을 보여 준다. 이는 옷에 드리운 빛과 그림자, 섬세하게 묘사된 얼굴로 말미암아 생겨난 인상이다. 성 프란체스코는 오른손을 들어 올려 축복의 수인을 맺고, 왼손에는 표지에 십자가가 그려진 책 한 권을 들고 있다. 대략 35센티미터 높이의 직사각형에는 성인의 삶에서 가져온 열두 장면을 묘사했는데 각 장면마다 생생한 이야기가 담겨 있는 것이 특징이다. 각 장면은 왼쪽 꼭대기에서부터 오른쪽 꼭대기까지 대략 시간 순서대로 배열되어 있다. 성 프란체스코의 어머니가 그를 감옥에서 풀어 주는 장면첫 번째 사각형, 나환자들에게 설교하는 그의 모습열네 번째 사각형, 그가 배 한 척을 고난에서 구원하는 장면열여덟 번째 사각형 등을 포함해 제단화의 절반가량은 다른 작품에서도 표현되지 않은 장면을 다루고 있으며, 이것들은 구전으로 전해지던 설화에 바탕을 둔 것으로 보인다. 이 중 가장 잘 알려진 장면은 성 프란체스코가 새들에게 설교하는 장면일곱 번째 사각형이다. 피렌체의 어느 이름 모를 화가가 그린 이 제단화는 이곳에 있던 성당을 꾸미기 위해 제작된 것으로 추정된다.

산프란체스코 바르디의 거장(코포 디마르코발도), 1225/1230년 경-1274년 이후
성 프란체스코 및 제단화에 나타난 그의 삶의 장면 St. Francis and Scenes from the Life of St. Francis Altarpiece, 1250-1260년
높이 234cm, 너비 127cm, 나무에 템페라
산타크로체, 바르디 예배당

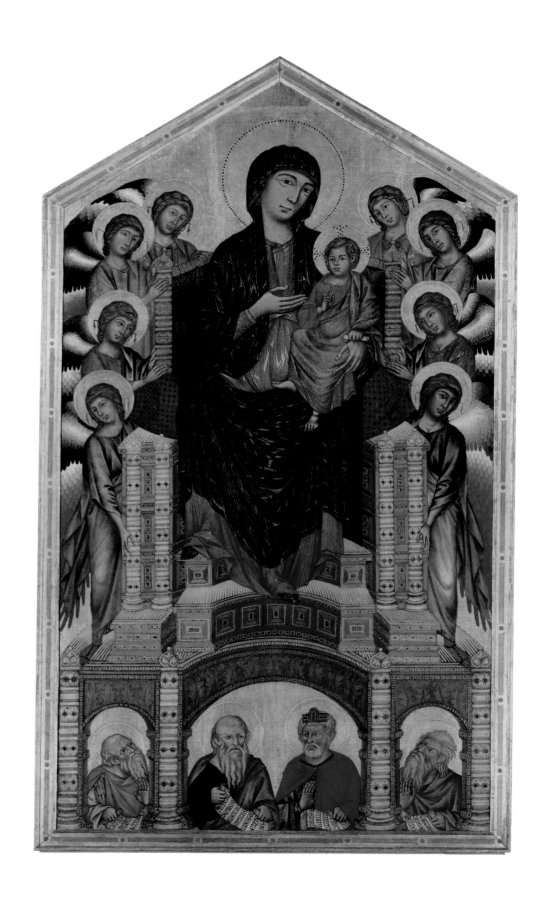

암브르조 로렌체티Ambrogio Lorenzetti, 1319-1348년으로
기록됨
성전에서의 봉헌Presentation at the Temple, 1342년
높이 257cm, 너비 168cm, 나무에 템페라
우피치, 우피치 미술관, 제3전시실; Inv. 1890 n. 8346

암브르조 로렌체티, 1319-1348년으로 기록됨
성 니콜라스의 생애 장면: 소년을 부활시키고 무라를 기근
에서 구하는 성 니콜라스Stories from the Life of St. Nicholas: St.
Nicholas Raising a Boy from the Dead and Saving Myra from Famine,
14세기 전반기
높이 96cm, 너비 53cm, 나무에 템페라
우피치, 우피치 미술관, 제3전시실; Inv. 1890 nn. 8348,
8349

암브르조 로렌체티, 1319-1348년으로 기록됨
성 니콜라스의 생애 장면: 가난한 세 소녀에게 지참금을 주
는 성 니콜라스와 무라의 주교를 임명하는 성인Stories from
the Life of St. Nicholas: St. Nicholas Giving Three Poor Girls Their Dowry
and the Saint Made Bishop of Myra, 14세기 전반기
높이 95cm, 너비 51cm, 나무에 템페라
우피치, 우피치 미술관, 제3전시실; Inv. 1890 nn. 8348,
8349

제2장

흑사병 유행 이후의 피렌체 미술,
1348-1400년

1350년대 후반 어느 날, 산미니아토 알 몬테의 수도원장이 주최한 푸짐한 만찬에서 화가 오르카냐Orcagna는 식사를 함께 한 손님들주로 화가들에게 토론을 하나 제안했다. '지금까지의 화가들 중 조토를 제외한다면 누가 최고의 거장일까?'라는 주제였다. 치마부에부터 베르나르도 다디Bernardo Daddi, 부오나미코 부팔마코Buonamico Buffalmacco, 그리고 '자연의 정점'이라고도 불리는 사실주의로 유명한 조토의 제자 스테파노 다체비오Stefano da Zevio를 비롯해 수많은 이름이 그 자리에서 거론되었다.

오르카냐와 몇몇 화가들은 자신의 이름이 언급되길 바랐을 것이다. 확실히 오르카냐는 그의 세대에서 손꼽히는 화가이기도 했다. 그래서 그들은 조토의 가장 충실한 제자 타데오 가디Taddeo Gaddi가 조심스럽게 자신

오르카냐Orcagna(안드레아 디초네 디아르칸젤로 Andrea di Cione di Arcangelo), 〈스트로치 제단화 The Strozzi Altarpiece〉, 1357년. 피렌체 산타마리아 노벨라

타데오 가디Taddeo Gaddi, 〈신전에서 쫓겨나는 요아킴Joachim's Expulsion from the Temple〉, 1332-1337년, 피렌체 산타크로체

여 주고, 몇 개의 포즈를 작품 속에서 반복적으로 사용했다. 네이메헌네덜란드 동남부에 있는 도시 - 옮긴이 태생인 랭부르 형제가 어떻게 타데오의 작품을 알게 되었는지, 그들이 피렌체를 방문했던 것인지, 타데오의 프레스코화를 복제한 다른 그림을 보았던 것인지는 밝혀지지 않았다. 하지만 랭부르 형제는 확실히 이탈리아 미술에 빠져 있었고 타데오의 작품 외에도 조토의 작품 또한 사랑해, 바르디 예배당에 있는 〈성흔을 받는 아시시의 성 프란체스코〉에서 성 프란체스코의 포즈를 가져다 그들의 작품 〈파트모스 섬의 성 요한〉에 사용하기도 했다. 그들이 인용한 것 중 몇몇은 당시 기준으로 최신식이었는데, 가령 필리포 브루넬레스키의 세례당 문을 위한 습작 〈아담을 유혹하는 하와〉에 나타난 이삭의 동세를 가져다 쓰기도 했다. 게다가 〈베리 공작의 호화로운 기도서〉에는 피렌체 대성당의 포르타 델라 만도를라에 있는 대리석 장식을 본뜬 가장

자리 장식을 그려 넣기도 했다.[8]

〈베리 공작의 호화로운 기도서〉는 화려한 지난 세기 동안 코스모폴리탄 스타일이라 불린 국제 고딕 양식international Gothic, 혹은 국제 양식(international style)의 대표적인 걸작이다. 이는 '1400년대 양식year 1400 style'이라 불릴 만도 한데, 1400년을 전후로 수십 년 동안 흥했기 때문이다. 이 시대의 한 학자는 이를 가리켜 "예술적 아이디어에 대한 남과 북의 치열한 교환"에서 "주고받음의 독특한 동시성"이 나타난 때라고 언급했다.[9]

이 아름다운 장식적 양식은 부르고뉴 공작과 베리 공작이 다스리던 영지의 프랑스 귀족 후원자들을 위해 만들어진 채색 사본에 처음으로 나타난 것이며, 이 사본을 만든 예술가 역시 랭부르 형제와 마찬가지로 조토, 타데오 가디, 시모네 마르티니 및 다른 이탈리아 예술가들에게 지대한 영향을 받은 듯하다. 기사도 정신과 로맨스의 땅 북유럽에서 이 예술가들은 자연적인 요소를 매력적으로 집어내던 피렌체 화풍에 시에나 화풍의 호화롭고 우아한 구성을 더해 넣었다. 성안에서 펼쳐지는 만찬, 사슴 사냥, 농경지가 펼쳐진 전원 풍경과 근면 성실한 소작농 등이 주제가 되었다. 장식적이고 섬세한 이 화풍은 이윽고 알프스 너머로 다시 건너가 이탈리아 패널화에 그 모습을 드러내기 시작했다. 성모 마리아를 표현하는 방식이 조토의 가족적인 모습이나 오르카냐의 권위 있는 여신에서 벗어나 다시 한 번 바뀌었다. 피사넬로Pisanello, 1395-1455년경의 작품에서 성모 마리아는 옛날이야기 속 공주에 가까운 어여쁜 아가씨의 모습으로 그려졌는데, 예를 들면 〈성모와 메추라기〉1420년경에서는 분홍빛 뺨의 성모 마리아가 장미 정원에서 새들에 둘러싸여 있다.

피사에서 태어나 베로나에서 자란 피사넬로는 아마도 당시 이 새로운 양식으로 가장 유명했던 화가 젠틸레 다파브리아노Gentile da Fabriano와 함께 1420년 여름 피렌체에 왔을 것이다. 교황 마르티노 5세와 피렌체 사람들을 만나러 온 젠틸레는 여덟 마리의 말과 수행원들을 이끌고 도시에 들어섰는데, 이 수행원들 틈에 어린 베네치아 인 야코포 벨리니Jacopo Bellini도 있었을 것으로 추정된다. 젠틸레와 예술 수행단은 그해 여름 모든 사람들이 필리포 브루넬레스키의 성당 돔 작업에 온 정신을 쏟고 있는 와중에도 상당한 관심을 받았던 것이 분명하다. 당시 피렌체에는 웅장한 바람, 즉 젠틸레가 몰고 온 이국적인 바람이 불고 있었다. 이탈리아에서 가장 돈을 많이 받고 가장 많은 사람이 원하는 화가로서 젠틸레는 귀족처럼 펄럭이는 소매의 옷을 입고 다녔다. 실로 그는 화가라기보다는 높은 사람을 보좌하는 조신처럼 보이기도 했다. 그는 피렌체 남동쪽으로 190킬로미터 정도 떨어진 마르케 출신이지만 베네치아와 밀라노 등지에서 활동했다. 교황은 그에게 당시 기준으로 파격적인 특권이 될 의뢰를 했는데, 이는 바로 로마의 산조반니 인 라테라노 대성당을 장식할 프레스코화를 그리는 일이었다. 하지만 젠틸레는 이 일을 조금 미루기로 했는지 피렌체의 가장

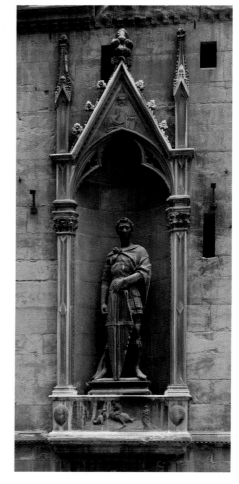

도나텔로Donatello, 〈성 게오르기우스St. George〉, 1415년경, 피렌체 오르산미켈레

8 Martin Conway, "Giovannino de' Grassi and the Brothers van Limbourg," *The Burlington Magazine for Connoisseurs*, vol. 18 (December 1910), pp. 144-149; F. Winkler, "Paul de Limbourg in Florence," *The Burlington Magazine for Connoisseurs*, vol. 56 (February 1930), pp. 94-96; Otto Pächt, "Early Italian Nature Studies and the Early Calendar Landscape," *Journal of the Warburg and Courtauld Institutes*, vol. 13 (1950), pp. 39-42; Erwin Panofsky, *Early Netherlandish Painting: Its Origins and Character* (Cambridge, Mass.: Harvard University Press, 1953), vol. 1, pp. 63-64; and Jonathan J. G. Alexander, "The Limbourg Brothers and Italian Art: A New Source," *Zeitschrift für Kunstgeschichte*, 46. Bd., H. 4 (1983), pp. 425-435.

9 Pächt, "Early Italian Nature Studies and the Early Calendar Landscape," p. 47. 파노프스키는 이를 '1400년대 양식'이라고 불렀다(*Early Netherlandish Painting*, vol. 1, p. 67).

부유한 스트로치가의 성 바로 옆집을 빌리고 과시적으로 1년치 집세를 미리 지불했다. 스트로치가의 수장이자 은행가인 팔라 스트로치Palla Strozzi는 안목과 학식이 높은 사람이었는데, 망설임 없이 젠틸레에게 산타 트리니타 성당의 스트로치 예배당을 꾸밀 제단화를 그려 달라고 의뢰했다. 또한 산니콜로 소프라르노 성당의 주 제단에 쓰일 폴립티크polyptych(세 폭 이상의 패널로 된 제단화 – 옮긴이)를 의뢰한 베르나르도 콰라테시Bernardo Quaratesi를 비롯해 수많은 의뢰가 쏟아져 들어왔다.

결국 젠틸레는 거의 5년 동안 피렌체에 머물렀다. 그는 토스카나 미술의 거장, 치마부에, 조토, 두초, 시모네 마르티니와 겨뤄 보고 싶어 했다. 또한 그는 브루넬레스키와 그 동료들이 행한 원근법적 실험 등 배울 점이 피렌체에 있다고 생각한 것이 분명하다. 사실 젠틸레가 피렌체에 당도했을 즈음 브루넬레스키가 준공에 들어간 오스페달레 델리 인노첸티의 로지아는 젠틸레가 팔라 스트로치를 위해 만든 웅장한 제단 우피치 미술관 소장의 프레델라predella(제단의 수직 대에 그려진 그림 – 옮긴이)인 〈그리스도의 봉헌〉루브르 박물관 소장의 도시 풍경에서도 나타난다. 젠틸레는 도나텔로의 작품도 깊이 공부했는데, 팔라 스트로치 제단화의 중앙 뤼네트lunette(반원형 창 – 옮긴이)에서 이것을 엿볼 수 있다. 창문에 그려진 말은 통나무를 뛰어넘고 말을 탄 사람의 망토가 펄럭이는데, 이 모습은 오르산미켈레 성당 병기공의 벽감에 있는 도나텔로의 조각상 〈성 게오르기우스〉 아랫부분의 부조에서 따온 것으로 보인다.[10]

젠틸레가 팔라 스트로치를 위해 그린 제단화 〈동방박사의 경배〉는 15세기 미술 최고의 걸작 중 하나로 손꼽힌다. 이 그림은 동양적인 수려함을 가득 품고 있는데, 예를 들어 양단으로 만든 왕과 터번을 쓴 아첨꾼이 가득한 수행단, 호화로운 의상을 걸친 말의 주마등 같은 가장 행렬을 볼 수 있다. 또 즐겁게 뛰어노는 원숭이와 단봉낙타, 암사자, 혀를 날름거리는 표범 등이 있고, 성모자의 뒤에서는 화려하게 장식한 시녀 같은 모습의 산파 둘이 선물 중 하나를 뜯어보고 있다. 하지만 젠틸레의 화려한 색감과 눈길을 잡아끄는 디테일로 인해 그의 위대한 혁신, 특히 그가 빛과 그림자를 사용하는 방식을 놓쳐서는 안 된다. 〈동방박사의 경배〉는 하나의 원광이 그림 안의 모든 것들을 자연스럽게 감싸 안은 사상 최초의 그림이라는 논쟁이 있다.[11] 한편으로 그림 맨 꼭대기의 톤도tondo(원형의 회화나 부조 – 옮긴이)에서는 그리스도의 왼손이 축소된 것처럼 보여서 마치 그림의 고요함을 깨고 감상자의 공간으로 나아가려고 하는 듯하다.

젠틸레의 놀라운 새 양식은 피렌체 사람들에게 벼락과도 같았다. 그가 도시를 떠날 무렵인 1425년에는 장식적인 기교와 공간 및 빛을 사용하는 혁신적인 방식에서 그를 필적하는 사람이 없다고 여겨졌다. 그의 양식은 그 이전의 모든 양식을 쓸어버리기 위해 나타난 것처럼 보였으며, 특히 뛰어난 재능을 지닌 제자, 피사넬로와 벨리니의 눈에 그랬을 것이다. 하지만 피렌체의 아방가르드 미술은 또 다른 국면을 맞이하기 직전이었다.

10 Hellmut Wohl, "Review of *Gentile da Fabriano* by Keith Christiansen," *The Art Bulletin*, vol. 66 (September 1984), p. 526.
11 Frederick Hartt, *History of Italian Renaissance Art: Painting, Sculpture, Architecture* (New York: Abrams, 1969), p. 152.

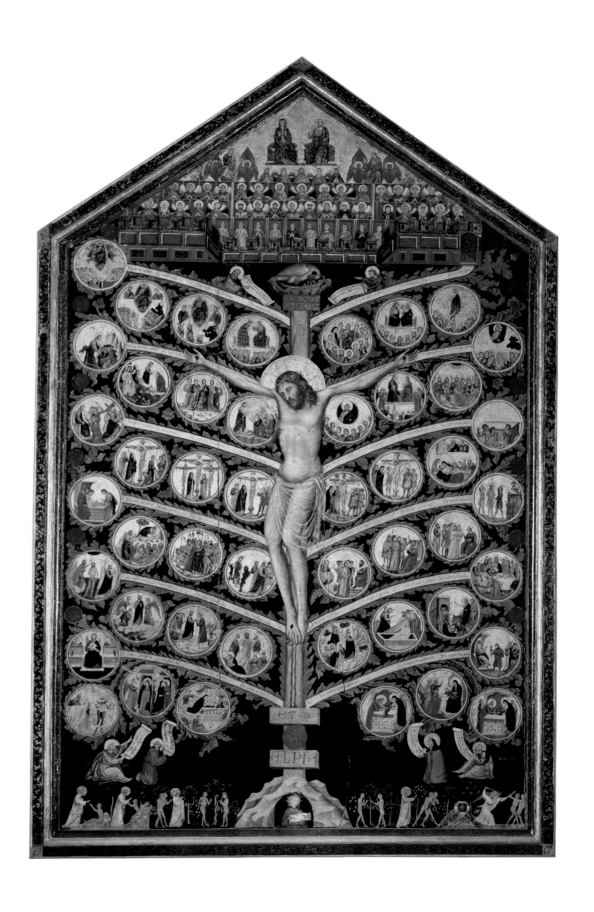

파치노 디보나귀다 Pacino di Bonaguida

생명의 나무 Tree of Life

생명의 나무를 십자가상의 모티프로 보는 독특한 방식은 성 보나벤투라가 1274년 쓴 글에서 비롯되었다. 우의적인 이 글에서 그리스도는 열매 달린 가지가 있는 나무에 못 박혔으며, 양쪽 나뭇가지는 각각 구세주의 덕목을 상징한다. 파치노 디보나귀다는 그리스도의 생애 장면을 그리면서 이 덕목들을 나뭇잎이 무성한 가지에 매달린 메달로 표현했다. 당대에 추앙받던 피렌체 화가인 파치노의 이 섬세한 작품은 생명의 나무를 구원의 신성한 질서를 표현하는 주제로 확장했다. 생명의 나무이자 십자가의 밑동은 아담과 하와 이야기에 묘사된 지상 낙원에 뿌리를 내리고 있다. 십자가에 못 박혀 돌아가시며 죄 많은 인류를 구원하고 천국으로의 길을 터 준 그리스도는 그림의 맨 윗부분에 묘사되었는데, 성모 마리아와 함께 옥좌에 앉아 성인과 천사들에게 둘러싸여 있는 모습이다. 몬티첼리의 가난한 클라라회 수녀원에 있었던 이 패널화는 생동감 넘치는 스타일과 놀라울 만큼 현실적으로 표현된 골상 및 의복의 디테일이 특징이다. 단순히 교훈적이거나 고찰적인 그림으로 볼 수준을 훨씬 넘어섰다고 할 수 있다.

파치노 디보나귀다, 1280-1339년경
생명의 나무 Tree of Life, 1305-1310년경
높이 248cm, 너비 151cm, 나무에 템페라
아카데미아, 아카데미아 미술관, 13-14세기 전시살; Inv.
1890 n. 8459

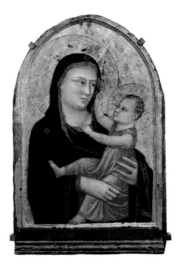

파치노 디보나귀다Pacino di Bonaguida, 1280-1339년경
성모와 아기 예수Virgin and Child, 1320년경
높이 80.8cm, 너비 51.2cm, 나무에 템페라
아카데미아, 아카데미아 미술관, 13-14세기 전시실; Inv.
1890 n. 6146

파치노 디보나귀다, 1280-1339년경
바리의 성 니콜라스St. Nicholas of Bari(추정), 복음사가 성 요한,
St. John the Evangelist, 성 프로쿨로St. Proculus(추정), 1310-1320
년경
각각 높이 75cm, 너비 52cm, 나무에 템페라
아카데미아, 아카데미아 미술관, 13-14세기 전시실; Inv.
8698, 8699, 8700

파치노 디보나귀다, 1280-1339년경
다폭 제단화: 십자가형과 성인들Polyptych: Crucifixion and Saint,
1319-1320년경
높이 126cm, 너비 243cm, 나무에 템페라
아카데미아, 아카데미아 미술관, 13-14세기 전시실; Inv.
1890 n. 8568

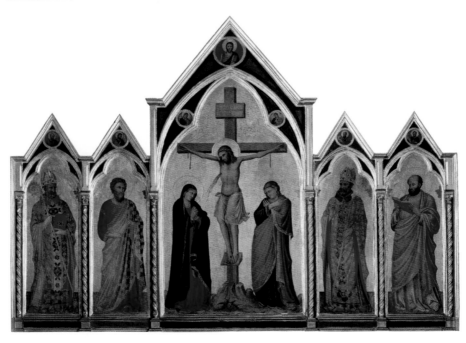

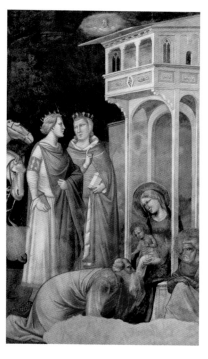
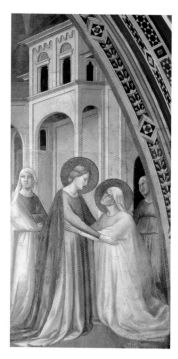
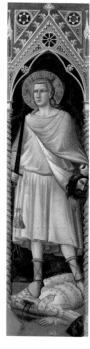

타데오 가디Taddeo Gaddi, 1300-1366년경
동방박사의 경배Adoration of the Magi, 1332-1337년
프레스코화
산타크로체, 바론첼리 예배당

타데오 가디, 1300-1366년경
성모의 방문Visitation, 1332-1337년
프레스코화
산타크로체, 바론첼리 예배당

타데오 가디, 1300-1366년경
예언자 다윗Prophet David, 1332-1337년
프레스코화
산타크로체, 바론첼리 예배당

타데오 가디, 1300-1366년경
십자가형Crucifixion, 14세기
패널화
오니산티, 성당 내부

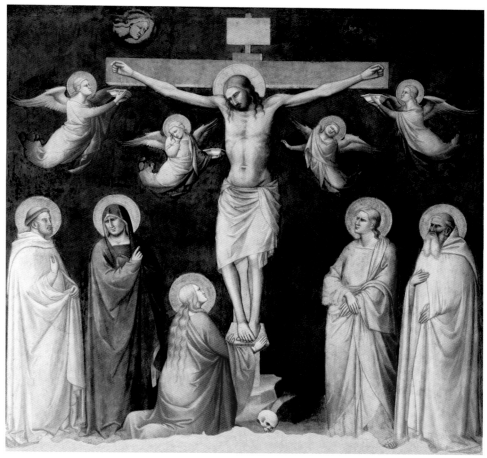

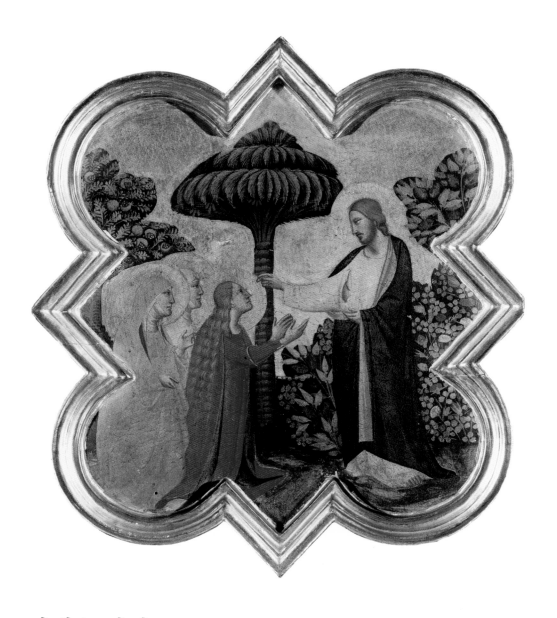

타데오 가디 Taddeo Gaddi

나를 만지지 마라 Noli Me Tangere

산타크로체 성당에 있었던 이 작은 패널화는 예수와 성 프란체스코의 생애 장면을 담은 스물일곱 개 연작 중 하나다. 이 연작은 피렌체 화가 타데오 가디가 그린 것이며, 그는 이 연작을 제작하기 직전 산타크로체의 바론첼리 예배당을 꾸민 바 있다. 16세기 이래로 이 패널화는 성당의 성구 보관실에 보관되어 있었다. 19세기에 이르러 이 연작 중 몇 개는 개인 수집가에게 팔려 오늘날 베를린과 뮌헨의 박물관에서 전시되고 있다. 이 중 피렌체에 남은 것은 그리스도가 세 마리아 앞에 나타난 장면을 묘사한 것으로 그 특출한 우아함으로 유명한 작품이다. 작품의 모티프는 성경에 나오는 '나를 만지지 마라' 이야기로, 정원에서 그리스도가 마리아 막달레나 앞에 부활해 나타난 장면이다 『요한복음』 20장 14-17절. 아름다운 성인은 네 잎 모양 그림의 한가운데를 차지하고 있다. 애원하듯 두 팔을 뻗고 그리스도 앞에 무릎 꿇은 마리아 막달레나에게 그리스도는 축복을 내리는 동시에 약간의 거리를 유지하려는 모습이다. 가디는 정원을 아주 세심하게 묘사하면서 풍부한 자연주의적 디테일을 더해 넣었다.

타데오 가디, 1300-1366년경
나를 만지지 마라 Noli Me Tangere, 1330-1335년
높이 42cm, 너비 42cm, 나무에 템페라
아카데미아, 아카데미아 미술관, 조토와 조토 화파 전시실;
Inv. 1890 n. 8592

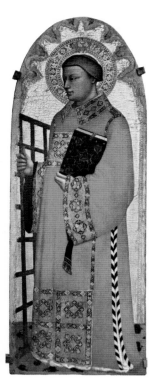

베르나르도 다디Bernardo Daddi, 1328-1348년으로 기록됨
알렉산드리아의 성녀 카타리나St. Catherine of Alexandria,
1346년경
높이 207cm, 너비 85cm, 패널화
두오모 대성당, 내부

베르나르도 다디, 1328-1348년으로 기록됨
성 바르톨로메오St. Bartholomew, 1340-1345년경
높이 109cm, 너비 40cm, 나무에 템페라
아카데미아, 아카데미아 미술관, 조토와 조토 화파 전시실;
Inv. 1890 n. 8706

베르나르도 다디, 1328-1348년으로 기록됨
성 라우렌시오St. Lawrence, 1340-1345년경
높이 109cm, 너비 40cm, 나무에 템페라
아카데미아, 아카데미아 미술관, 조토와 조토 화파 전시실;
Inv. 1890 n. 8707

베르나르도 다디, 1328-1348년으로 기록됨
십자가형Crucifixion, 1343년
높이 126cm, 너비 60cm, 나무에 템페라
아카데미아, 아카데미아 미술관, 조토와 조토 화파 전시실;
Inv. 1890 n. 8570

베르나르도 다디, 1328-1348년으로 기록됨
십자가형과 애도자들Crucifixion with Mourners, 1340년경
높이 35cm, 너비 24cm, 나무에 템페라
아카데미아, 아카데미아 미술관, 조토와 조토 화파 전시실;
Inv. 1890 n. 443

베르나르도 다디Bernardo Daddi, 1328-1348년으로 기록됨
옥좌에 앉은 성모자와 천사들Virgin Enthroned and Child with
Angels, 1334년
높이 55cm, 너비 25cm, 나무에 템페라
우피치, 우피치 미술관, 제4전시실; Inv. 1890 n. 8567

베르나르도 다디, 1328-1348년으로 기록됨
성모자와 성인들Virgin and Child with Saints, 1328년
높이 145cm, 너비 198cm, 나무에 템페라
우피치, 우피치 미술관, 제4전시실; Inv. 1890 n. 3073

베르나르도 다디, 1328-1348년으로 기록됨
세 명의 산 자와 세 명의 죽은 자의 전설The Legend of the Three
Living and the Three Dead, 1340년경
각각 높이 19cm, 너비 24cm, 나무에 템페라
아카데미아, 아카데미아 미술관, 조토와 조토 화파 전시실;
Inv. 1890 n. 6152-6153

십자가에 못 박힌 예수상의 거장Master of Crocifisso Corsi, 14세
기 일사분기 활동
십자가상Crucifix., 1310-1315년경
높이 259cm, 너비 235cm, 나무에 템페라
아카데미아, 아카데미아 미술관, 13-14세기 전시실; Inv.
1890 n. 436

베르나르도 다디와 공방, 1328-1348년으로 기록됨
성 라우렌시오의 순교Martyrdom of St. Lawrence, 1330년경
프레스코화
산타크로체, 풀치 예배당

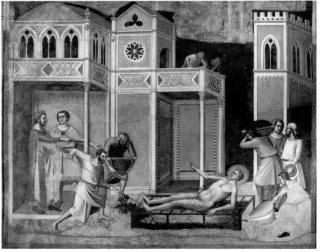

베르나르도 다디 Bernardo Daddi 와 공방

성 스테파노의 순교 Martyrdom of St. Stephen

풀치 베라르디 예배당은 거대한 프레스코화 두 점과 다수의 성인을 각각 그린 그림으로 장식되어 있는데, 그중 하나는 베르나르도 다디가 밝고 깨끗한 색을 사용해 그린 프레스코화로 성 스테파노의 순교를 담고 있다. 성 스테파노는 그리스도교 최초의 순교자로 여겨진다. 『사도행전』6-7장에 따르면, 성 스테파노는 그리스도교의 부제로서 수많은 기적을 행했으나 그 때문에 율법 학자의 심기를 거슬러 결국 신성 모독으로 고발되고 만다. 성 스테파노는 그리스도를 향한 신앙을 저버리길 거부해 그 결과 법원에서 사형과 돌팔매질을 선고받았다. 다디는 이 잔혹한 이야기를 아주 생생하게 그려 냈다. 그림의 왼쪽에는 성인에게 형을 언도하는 법원이, 중앙에는 흥분한 노인들이 품위를 잊고 소리를 지르며 심지어 몸싸움을 벌이는 장면이 보이며, 천국을 올려다보는 성 스테파노는 폭풍 속의 바위처럼 굳건한 모습이다. 왼쪽 장면에서는 한 남자가 두 귀를 틀어막고, 또 한 명은 성 스테파노의 옷을 잡아끌며 문으로 향하고 있다. 한편 높은 법원 건물은 당대 건축의 화려한 디테일을 보여 준다. 성인이 죽음의 순간에 처한 오른쪽 장면에서는 그가 쏟아지는 돌팔매를 맞으면서도 자신을 괴롭히는 자들을 용서해 줄 것을 신에게 간청하고 있다. "주님, 이 죄를 저 사람들에게 돌리지 마십시오." 『사도행전』 7장 60절

베르나르도 다디와 공방, 1328-1348년으로 기록됨
성 스테파노의 순교Martyrdom of St. Stephen, 1330년경
프레스코화
산타크로체, 풀치 예배당 왼쪽 벽

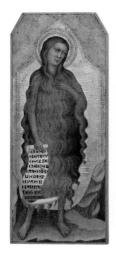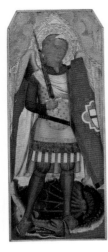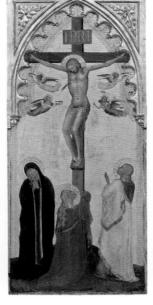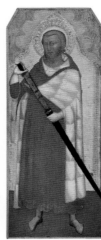

베르나르도 다디Bernardo Daddi, 1328-1348년으로 기록됨
십자가형Crucifixion, 1330-1335년경
중앙: 높이 102cm, 너비 46cm, 나무에 템페라
아카데미아, 아카데미아 미술관, 조토와 조토 화파 전시실;
Inv. 1890 n. 6140

베르나르도 다디, 1328-1348년으로 기록됨
산판크라치오의 다폭 제단화Polyptych of San Pancrazio,
1330-1338년
중앙: 높이 168cm, 너비 55.5cm/좌우: 높이 127.5cm,
너비 41.5cm/프레델라: 높이 50cm, 너비 38.5cm, 나무
에 템페라
우피치, 우피치 미술관, 제4전시실; Inv. 1890 n. 8345

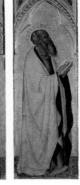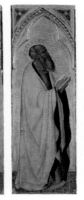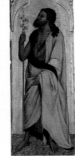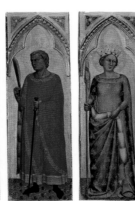

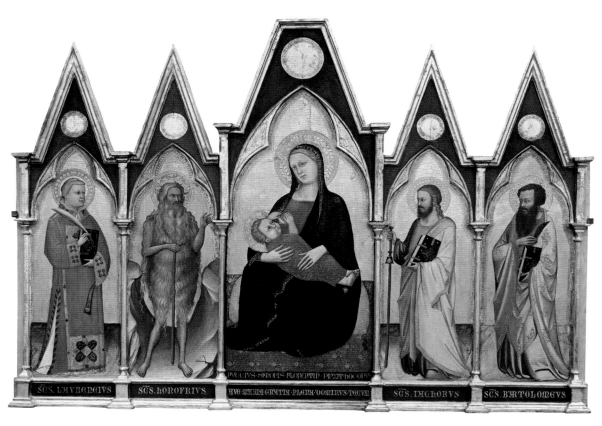

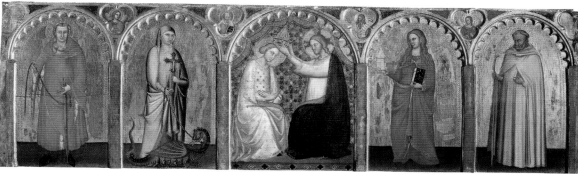

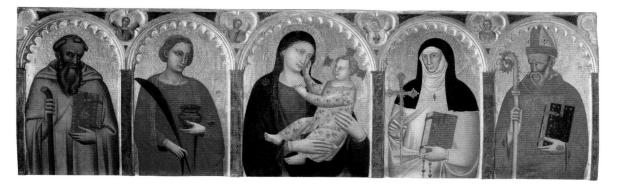

푸초 디시모네Puccio di Simone, 1335-1362년으로 기록됨
겸손의 성모 마리아와 성인들Madonna of the Humility with Saints,
1346-1358년경
높이 132cm, 너비 190.5cm, 나무에 템페라
아카데미아, 아카데미아 미술관, 조토와 조토 화파 전시실;
Inv. 1890 n. 8569

도미니크회 조상의 거장Master of the Dominican Effigies, 1336-
1350년 활동
성모의 대관식과 성인들Coronation of the Virgin with Saints,
1340-1345년경
높이 54cm, 너비 196cm, 나무에 템페라
아카데미아, 아카데미아 미술관, 조토와 조토 화파 전시실;
Inv. 1890 n. 4634

도미니크회 조상의 거장, 1336-1350년 활동
성모자와 성인들Virgin and Child with Saints, 1340-1345년경
높이 54cm, 너비 196cm, 나무에 템페라
아카데미아, 아카데미아 미술관, 조토와 조토 화파 전시실;
Inv. 1890 n. 4633

야코포 델카센티노 Jacopo del Casentino(야코포 란디니Jacopo Landini), 1339-1349년으로 기록됨
옥좌에 앉은 성 바르톨로메오와 여덟 명의 천사St. Bartholomew Enthroned with Eight Angels, 1330-1340년경
높이 266cm, 너비 122cm, 나무에 템페라
아카데미아, 아카데미아 미술관, 조토와 조토 화파 전시실;
Inv. 1890 n. 440

야코포 델카센티노(야코포 란디니), 1339-1349년으로 기록됨
성 미니아와 다른 성인들의 순교Martyrdom of St. Minias and Other Saints, 1340년경
패널화
산미니아토 알 몬테, 성가대석

야코포 델카센티노Jacopo del Casentino(야코포 란디니(Jacopo Landini),
1339-1349년으로 기록됨
트립틱: 옥좌에 앉은 성모자, 성 프란체스코의 성흔, 십자가형
Triptych: Virgin and Child Enthroned, Stigmatization of St. Francis, Crucifixion,
1320-1325년경
높이 39.2cm, 너비 42.2cm, 나무에 템페라
우피치, 우피치 미술관, 제4전시실; Inv. 1890 n. 9258

야코포 델카센티노(야코포 란디니), 1339-1349년으로 기록됨
세례 요한, 성 에지디오, 복음사가 성 요한St. John the Baptist, St.
Giles, St. John the Evangelist, 1330-1335년
각각 높이 118cm, 너비 43cm, 나무에 템페라
아카데미아, 아카데미아 미술관, 조토와 조토 화파 전시실; Inv.
1890 n. 8571, 8572, 8573

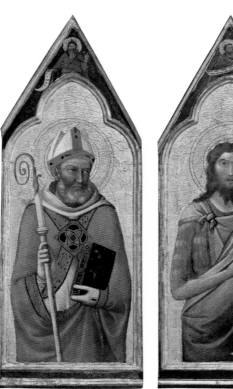
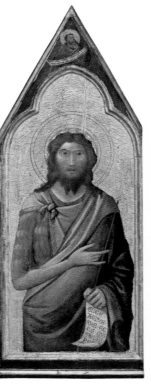
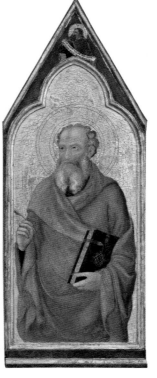

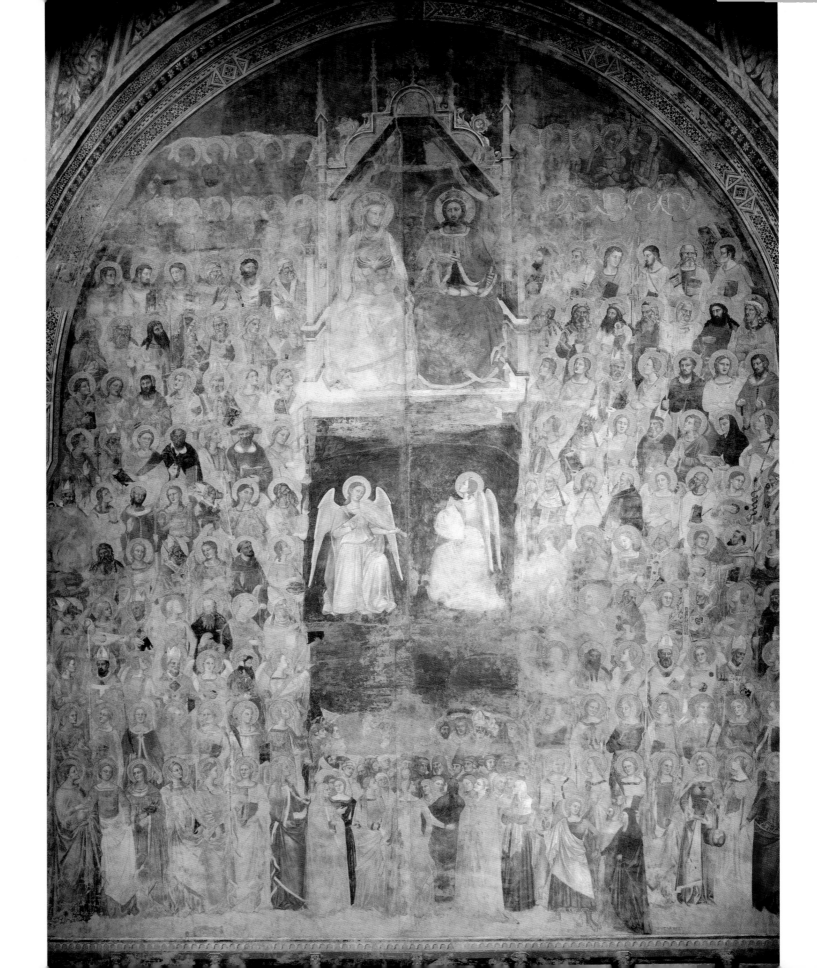

나르도 디초네 Nardo di Cione

천국 Paradise

천국을 묘사한 이 그림은 스트로치 예배당의 남쪽 벽을 뒤덮고 있다. 북쪽 벽의 그림이 지하 세계를 묘사한 것임을 감안했을 때, 프레스코화 〈천국〉은 단테가 『신곡』에서 묘사한 천국에 기반을 둔 작품으로 보인다. 이곳을 찾은 사람들은 예배당의 반대편에서 루시페르의 왕국으로 내려가는 한편, 이쪽 벽에서는 가장 높은 곳으로의 여정을 시작하며 마치 신의 환영을 보는 듯한 느낌을 받을 수 있다. 단테의 이야기는 조토가 파도바의 아레나 예배당에 남긴 프레스코화1303-1305년경 등 동시대에 그려진 천국 및 〈최후의 심판〉에 기초한 것이다. 나르도 디초네가 직접적인 모델로 삼은 작품은 조토의 공방에서 제작한 막달레나 예배당의 프레스코화 〈천국〉1337년경으로 보인다. 다만 나르도는 여기에 더 많은 인물을 더해 넣었다. 그림에서 예수와 성모 마리아는 중앙 윗부분 천상계의 옥좌에 앉아 있고 옥좌 아래에서는 천사 음악가 둘이 천국의 지배자를 둘러싼 채 맴돌고 있다. 가장 아랫부분에서는 축복받은 자들이 천국으로 이끌려 가는 모습을 볼 수 있다. 전경의 오른쪽에는 천사 미카엘이 당대의 옷차림을 한 남녀와 함께 서 있는데 이들은 이 예배당의 후원자로 추정된다. 좌우에서는 자리를 가득 메운 성인들과 천사들이 금빛 후광으로 벽을 환하게 밝혀 준다.

나르도 디초네, 1343-1365년으로 기록됨
천국Paradise, 1355년경
프레스코화
산타마리아 노벨라, 스트로치 예배당

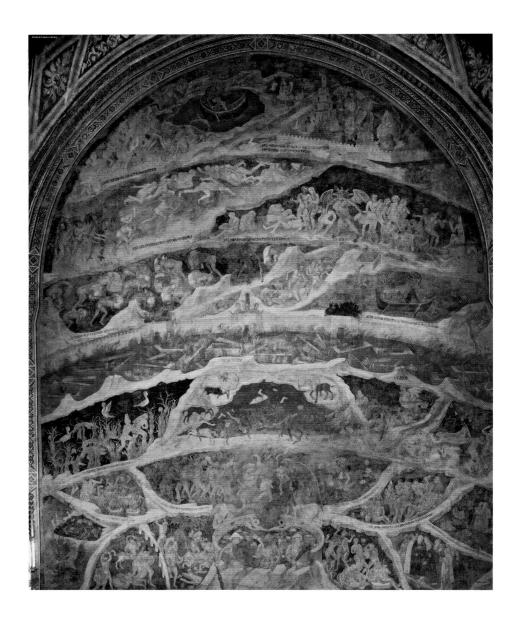

나르도 디초네Nardo di Cione

지옥Hell

나르도 디초네에게는 형제가 둘 있었는데, 오르카냐라는 이름
으로도 알려진 안드레아 디초네Andrea di Cione, 아마도 그와 함께
공방을 운영했을 것이라 추정되는 야코포 디초네Jacopo di Cione가
그들이다. 스트로치 예배당의 프레스코화 장식은 훨씬 더 유명한
오르카냐의 작품으로 잘 알려져 있지만 오래된 문헌에서는 나
르도의 작품으로 보기도 한다. 예배당의 세 면을 차지한 이 연작은
최후의 심판을 다룬 것이다. 제단 벽의 심판 장면은 양 측벽의
천국과 지옥 그림 사이에 있다. 예배당이 좁기 때문에 관람객은
마치 최후의 심판 장면 바로 한가운데에 서 있는 듯한 느낌을
받을 수 있다. 나르도가 지옥을 묘사한 방식은 특히 인상적이다.
단테의 『신곡』1308-1321년에 묘사된 것 등 당대의 정설과 같이 지하
세계는 아홉 개의 지옥으로 나뉘어 있으며 죄인들은 각각 죄의
속성에 따라 벌을 받는다. 세 번째 지옥은 구두쇠들이 있는 곳으로
곤봉을 든 악마가 있는 가운데 무거운 짐을 끄는 형벌을 받고,
일곱 번째 지옥에서는 폭력적인 범죄자들과 살인자들이 펄펄
끓는 피의 강에서 헤엄치는 모습을 볼 수 있다. 그 아래의 여덟 번
째 지옥에서는 사기꾼들과 도둑들이 고문을 당하고, 맨 밑의 아홉
번째 지옥에서는 얼음장 같은 루시페르의 왕국이 배신자들을
맞이하고 있다.

나르도 디초네, 1343-1365년으로 기록됨
지옥Hell, 1350-1357년경
프레스코화
산타마리아 노벨라, 스트로치 예배당

나르도 디초네Nardo di Cione, 1343-1365년으로 기록됨
최후의 심판Last Judgment(세부), 1350-1357년경
프레스코화
산타마리아 노벨라, 스트로치 디만토바 예배당

나르도 디초네, 1343-1365년으로 기록됨
최후의 심판Last Judgment(우측 하단), 1350-1357년경
프레스코화
산타마리아 노벨라, 스트로치 디만토바 예배당

나르도 디초네, 1343-1365년으로 기록됨
최후의 심판Last Judgment(세부), 1350-1357년경
프레스코화
산타마리아 노벨라, 스트로치 디만토바 예배당

나르도 디초네, 1343-1365년으로 기록됨
최후의 심판Last Judgment(세부), 1350-1357년경
프레스코화
산타마리아 노벨라, 스트로치 디만토바 예배당

나르도 디초네, 1343-1365년으로 기록됨
성 토마스 아퀴나스와 덕성의 화신St. Thomas Aquinas and
Personifications of Virtues, 1350-1357년경
프레스코화
산타마리아 노벨라, 스트로치 디만토바 예배당 천장

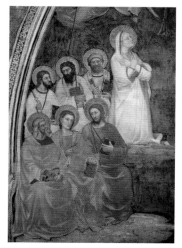

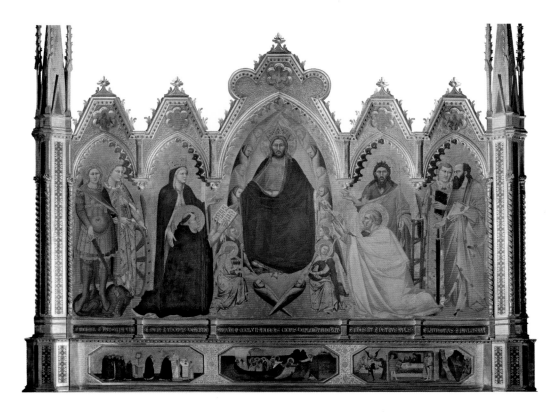

오르카냐Orcagna(안드레아 디치오네 디아르칸젤로Andrea di Cione di Arcangelo), 1343-1368년으로 기록됨
스트로치 제단화The Strozzi Altarpiece, 1354-1357년
패널화
산타마리아 노벨라, 스트로치 예배당

오르카냐(안드레아 디치오네 디아르칸젤로), 1343-1368년으로 기록됨
죽음의 승리Triumph on Death, 14세기
프레스코화(일부)
산타크로체, 회랑, 식당/오페라 박물관

오르카냐(안드레아 디치오네 디아르칸젤로), 1343-1368년으로 기록됨
죽음의 승리Triumph on Death(세부), 14세기
프레스코화(일부)
산타크로체, 회랑, 식당/오페라 박물관

오르카냐(안드레아 디치오네 디아르칸젤로), 1343-1368년으로 기록됨
죽음의 승리Triumph on Death(세부), 14세기
프레스코화(일부)
산타크로체, 회랑, 식당/오페라 박물관

오르카냐(안드레아 디치오네 디아르칸젤로), 1343-1368년으로 기록됨
죽음의 승리Triumph on Death(세부), 14세기
프레스코화(일부)
산타크로체, 회랑, 식당/오페라 박물관

오르카냐(안드레아 디치오네 디아르칸젤로), 1343-1368년으로 기록됨
죽음의 승리Triumph on Death(세부), 14세기
프레스코화(일부)
산타크로체, 회랑, 식당/오페라 박물관

오르카냐(안드레아 디치오네 디아르칸젤로), 1343-1368년으로 기록됨
죽음의 승리Triumph on Death(세부), 14세기
프레스코화(일부)
산타크로체, 회랑, 식당/오페라 박물관

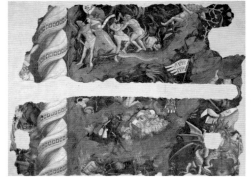

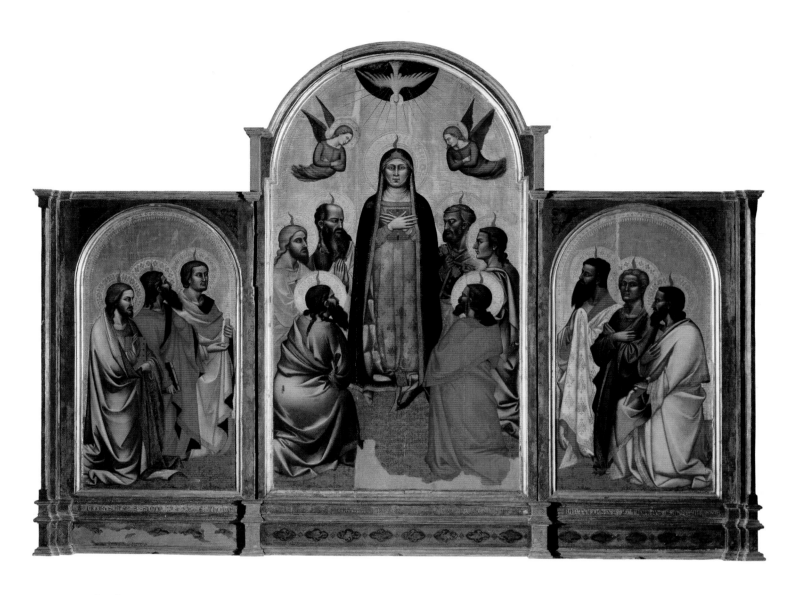

오르카냐Orcagna(안드레아 디초네 디아르칸젤로Andrea di Cione di Arcangelo)

오순절Pentecost

오르카냐는 피렌체에서 제단화 미술이 다시 살아나는 데 지대한 공헌을 한 화가로, 조토의 족적을 밟은 사람이라고도 할 수 있다. 화가로서의 작품 활동 외에 그는 조각가와 건축가로도 활동했으며, 가장 유명한 작품 중 하나는 오르산미켈레 성당의 대리석 이동식 예배소다. 이 트립틱은 오순절의 기적을 담고 있는데, 그의 마지막 작품 중 하나이자 그의 사후 동생 야코포 디초네 가 완성한 것으로 여겨진다. 이 그림은 피렌체에 있는 산티아포스톨리 성당의 제단을 장식하던 것으로, 오순절의 기적 장면 속에 성당의 수호성인들과 성모 마리아를 그려 넣었다. 두 명의 천사가 성령의 또 다른 모습인 비둘기와 함께 있는데 각각 빨간 불꽃 형태로 묘사되었다. 성모 마리아는 제단화의 삼면을 통틀어 그 가운데에 우뚝 서 있다. 그림 속 공간을 이처럼 통일 시키는 것, 성모 마리아를 정점에 둔 삼각형 구도, 각 인물을 일정한 크기로 묘사한 것 등은 오르카냐가 처음 시도한 제단화의 혁신이다.

오르카냐(안드레아 디초네 디아르칸젤로), 1343-1368년으로 기록됨
오순절Pentecost, 1359-1360년경
높이 195cm, 너비 287cm, 나무에 템페라
아카데미아, 아카데미아 미술관, 조반니 다밀라노와 오르카냐 전시실; N. Cat. 00158543

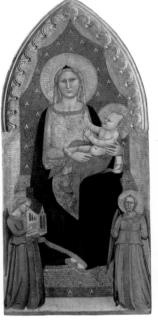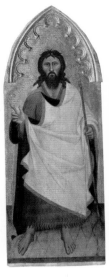

오르카냐Orcagna(안드레아 디초네 디아르칸젤로Andrea di Cione di Arcangelo), 1343-1368년으로 기록됨
옥좌에 앉은 성모자와 성인들 Virgin and Child Enthroned with Saints, 1355년경
높이 126cm, 너비 204cm, 나무에 템페라
아카데미아, 아카데미아 미술관, 조반니 다밀라노와 오르카냐 전시실; Inv. 1890 n. 3469

오르카냐(안드레아 디초네 디아르칸젤로), 1343-1368년으로 기록됨
성 마태오와 그의 생애 장면St. Matthew and Scenes from the Life of St. Matthew, 1367-1368년
높이 257cm, 너비 264cm, 나무에 템페라
우피치, 우피치 미술관, 제4전시실; Inv. 1890 n. 3163

조티노Giottino(조토 디마에스트로 스테파노Giotto di Maestro Stefano), 헌정, 14세기 활동
옥좌에 앉은 성모자와 성인들, 천사들 Virgin and Child Enthroned with Saints and Angels, 1356년
프레스코화(일부)
아카데미아, 아카데미아 미술관, 조반니 다밀라노와 오르카냐 전시실

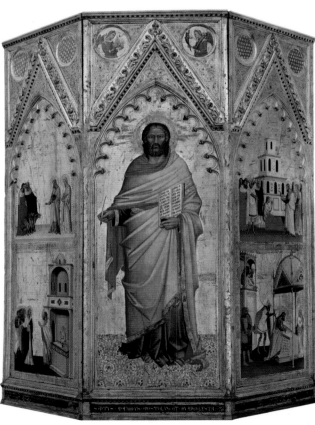

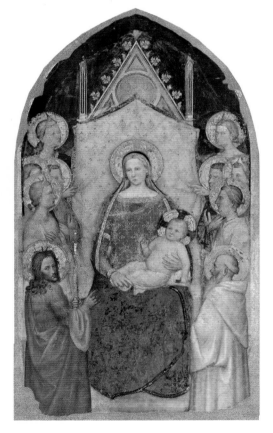

베르나르도 다디Bernardo Daddi와 오르카냐Orcagna

옥좌에 앉은 성모자와 천사들(오르산미켈레의 성모 마리아) The Virgin and Child Enthroned with Angels(Madonna di Orsanmichele), **성모자와 천사들이 그려진 이동식 예배소** Tabernacle with Virgin and Child with Angels

여덟 천사에 둘러싸인 성모 마리아는 그림 한가운데의 등받이가 높은 옥좌에 앉아 있다. 정면을 그윽하게 바라보는 그녀의 입가에는 정중한 미소가 걸려 있다. 그녀의 무릎에는 살아 숨 쉬는 듯 생생한 아기 예수가 앉아 있는데, 그는 오른손을 들어 부드럽게 어머니의 뺨을 어루만지며 사랑스러운 표정을 짓고 있다. 예수의 왼손에는 작은 장박새가 들려 있는데, 이는 그리스도의 수난을 뜻하는 전통적 상징물이다. 베르나르도 다디의 그림에서 가장 눈에 띄는 것은 아기 예수가 입고 있는, 금색 무늬가 수놓인 밝은색 옷이며, 금색 무늬가 수놓인 붉은색 천이 옥좌를 덮고 있는 것 또한 인상적이다. 더불어 인물의 골상 묘사도 두드러진다. 다디는 구성에 엄격한 규칙을 따랐는데, 이는 오르산미켈레 성당이 생기기 이전 그 자리에 있었던 건물이 1304년 불타 없어지면서 함께 사라져 버린 오래된 성모자 그림과 관계가 있다. 기적을 행하는 이 그림은 곧바로 다디의 그림으로 교체되었다. 이 패널화는 '오르산미켈레의 성모 마리아를 위한 단체'가 웅장한 이동식 예배소와 함께 의뢰한 것으로, 이들은 밤낮으로 그림을 감시하면서 독실한 신자들이 이 그림을 보는 대신 기부하도록 종용하곤 했다.

베르나르도 다디, 1328-1348년으로 기록됨; 오르카냐(안드레아 디초네 디아르칸젤로Andrea di Cione di Arcangelo), 1343-1368년으로 기록됨
옥좌에 앉은 성모자와 천사들(오르산미켈레의 성모 마리아)The Virgin and Child Enthroned with Angels(Madonna di Orsanmichele), 1347년; 성모자와 천사들이 그려진 이동식 예배소Tabernacle with Virgin and Child with Angels, 1352-1359년
패널화, 대리석
오르산미켈레

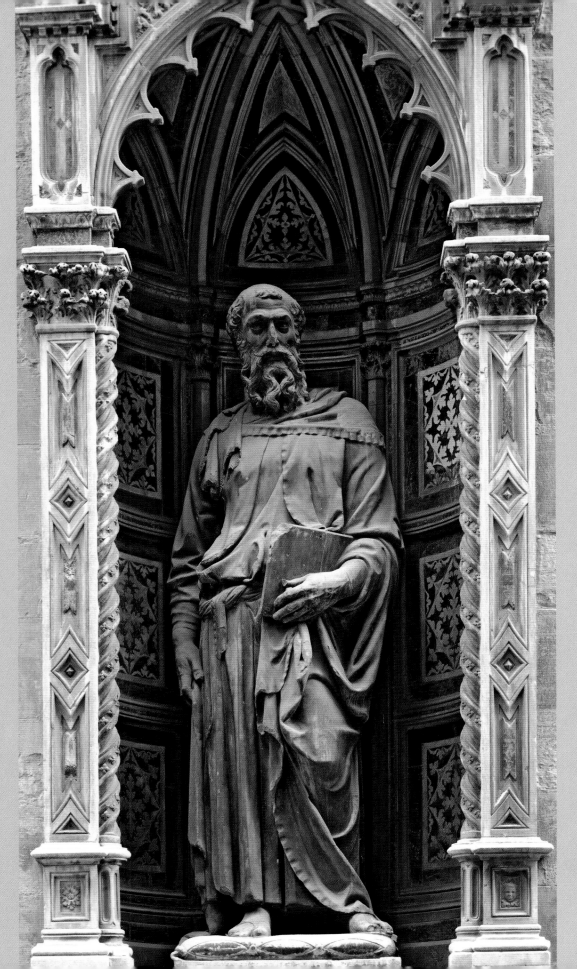

오르산미켈레 성당 벽감의 열네 조각상 중 하나인 도나텔로Donatello의 〈복음사가 성 마르코St Mark the Evangelist〉, 1411-1413년

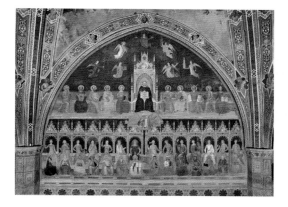

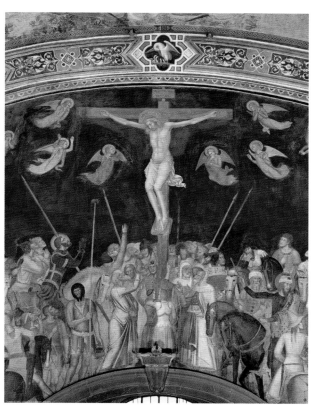

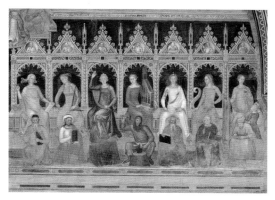

안드레아 디보나이우토Andrea di Bonaiuto, 1343-1377년 활동
성 토마스 아퀴나스의 업적Triumph of St. Thomas Aquinas, 1365-
1369년
프레스코화
산타마리아 노벨라, 수녀원 건물/회랑, 구 사제단 회의장(에스
파냐 예배당) 서쪽 벽

안드레아 디보나이우토, 1343-1377년 활동
십자가형Crucifixion(세부), 1365-1369년
프레스코화
산타마리아 노벨라, 수녀원 건물/회랑, 구 사제단 회의장(에스
파냐 예배당) 북쪽 벽

안드레아 디보나이우토, 1343-1377년 활동
자유 학예의 화신Personifications of the Artes Liberales(세부), 1365-
1369년
프레스코화
산타마리아 노벨라, 수녀원 건물/회랑, 구 사제단 회의장(에스
파냐 예배당) 서쪽 벽

안드레아 디보나이우토, 1343-1377년 활동
그리스도교 신학의 화신Personifications of the Faculty of Theology
(세부), 1365-1369년
프레스코화
산타마리아 노벨라, 수녀원 건물/회랑, 구 사제단 회의장(에스
파냐 예배당) 서쪽 벽

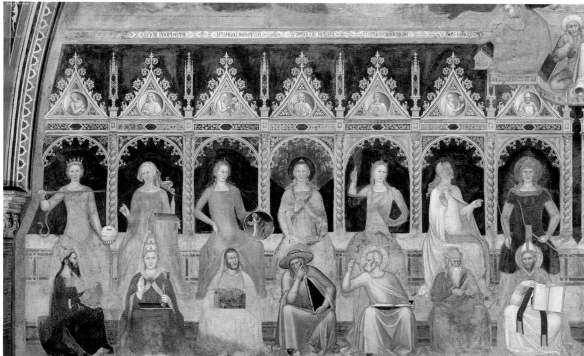

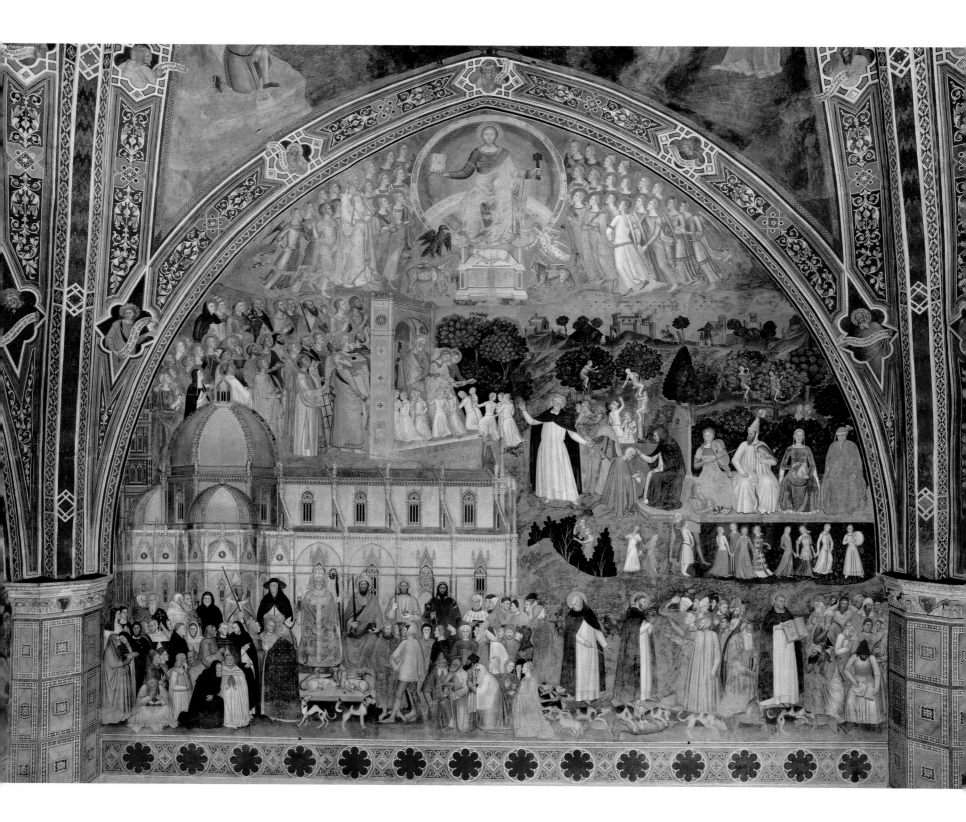

안드레아 디보나이우토 Andrea di Bonaiuto

투쟁적 교회 The Militant Church

이 인상적인 프레스코화는 과거에 사제단 회의장이었던 산타마리아 노벨라 성당 회랑의 에스파냐 예배당 동쪽 벽을 완전히 덮고 있다. 그림은 구원의 길에 이르는 여러 단계를 담고 있는데, 구원을 얻으려면 우선 신자는 가톨릭교회와 도미니크회의 감독하에 일련의 장애물을 극복해야 한다. 안드레아 디보나이우토는 완벽한 기술로 다섯 가지의 주요 단계와 점이 지대들의 관계를 시각화해 냈다. 구원의 길은 프레스코화의 왼쪽 바닥에서 시작되는데 여기엔 피렌체 대성당을 모델로 한 듯한 교회ecclesia (에클레시아. 그리스도를 믿는 사람들이 모인 공동체 – 옮긴이)가 그려져 있다. 그 앞에는 교황과 황제로 대표되는 종교와 속세의 권력을 묘사했으며, 이는 그리스도교 세계의 통합성을 상징한다. 모여든 신자들 사이에는 동시대의 인물들과 한 무리의 순례자들이 그려져 있다. 그림의 오른쪽 반은 성 도미니크와 도미니크회가 이교도 및 이단자와 맞서 싸우기 위해 만든 작업을 보여 주는데, 이는 양 떼를 습격한 늑대 무리와 개들이 싸우는 모습으로 형상화되어 있다. 이 위로는 도미니크회 수사들이 길을 잃고 방황하는 인류를 회개로 이끄는 모습이 보인다. 구원을 찾는 길의 최종 목적지인 천국 입성과 이를 위한 회개는 화면의 위쪽 3분의 1 정도를 차지한다. 그림의 맨 꼭대기는 환하게 빛나는 빛의 원 안에 앉아 있는 하느님의 모습으로 마무리되어 있다.

안드레아 디보나이우토, 1343-1377년 활동
투쟁적 교회 The Militant Church, 1366-1367년
프레스코화
산타마리아 노벨라, 수녀원 건물/회랑, 구 사제단 회의장
(에스파냐 예배당) 동쪽 벽

안드레아 디보나이우토Andrea di Bonaiuto, 1343-1377년 활동
림보로 내려가는 그리스도 Descent of Christ into Limbo(세부),
1365-1369년
프레스코화
산타마리아 노벨라, 수녀원 건물/회랑, 구 사제단 회의장(에스
파냐 예배당) 북쪽 벽

안드레아 디보나이우토, 1343-1377년 활동
베로나에서 설교하는 성 베드로St. Peter of Verona Preaching(세부),
1365-1369년
프레스코화
산타마리아 노벨라, 수녀원 건물/회랑, 구 사제단 회의장(에스
파냐 예배당) 남쪽 벽

안드레아 디보나이우토, 1343-1377년 활동
성 도미니크와 회개하는 자의 면죄 The Absolution of a Repentant
and St. Dominic(세부), 1365-1369년
프레스코화
산타마리아 노벨라, 수녀원 건물/회랑, 구 사제단 회의장(에스
파냐 예배당) 동쪽 벽

안드레아 디보나이우토, 1343-1377년 활동
순교자 성 베드로의 생애와 기적의 장면Scenes from the Life and
Miracles of St. Peter Martyr, 1365-1369년
프레스코화
산타마리아 노벨라, 수녀원 건물/회랑, 구 사제단 회의장(에스
파냐 예배당) 남쪽 벽

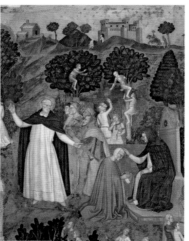

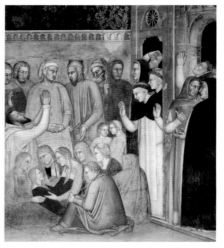

안드레아 디보나이우토, 1343-1377년 활동
천국의 문으로 이끄는 성 도미니크St. Dominic Leading the Way to
the Gates of Heaven(세부), 1365-1369년
프레스코화
산타마리아 노벨라, 수녀원 건물/회랑, 구 사제단 회의장(에스
파냐 예배당) 동쪽 벽

안드레아 디보나이우토, 1343-1377년 활동
베로나에서 설교하는 성 베드로St. Peter of Verona Preaching(세부),
1365-1369년
프레스코화
산타마리아 노벨라, 수녀원 건물/회랑, 구 사제단 회의장(에스
파냐 예배당) 남쪽 벽

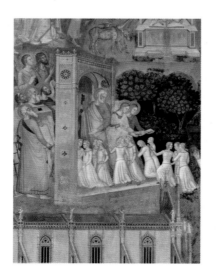

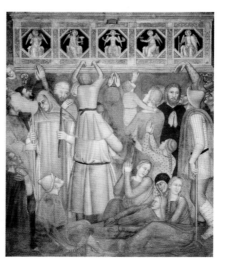

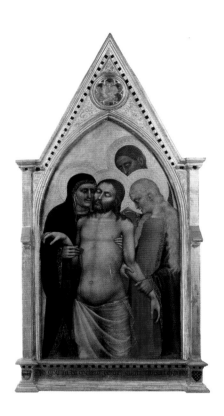

조반니 다밀라노 Giovanni da Milano

애도 Lamentation

'고뇌의 사람' 그리스도를 묘사한 이 그림은 조반니 다밀라노의 가장 감동적인 작품 중 하나다. 그리스도를 향한 애도에서 출발한 이 주제는 중세 시대 후기 종교 미술에서 흔하게 사용된 모티프였다. 작품에 나타난 흐느끼는 인물들, 즉 성모 마리아와 마리아 막달레나, 그리고 그리스도의 몸을 지탱하며 정면을 향해 서 있는 세례 요한은 모두 '애도'를 연상시키는 요소다. 슬픔을 표현하며 고통으로 눈물 젖은 인물들의 얼굴은 보는 이로 하여금 그리스도의 수난에 더 깊이 이입하게 만든다. 그림의 조밀한 구성은 손을 뻗으면 성스러운 인물들에 닿을 듯한 현존감을 느끼게 한다. 특히 감동적인 요소 중 하나는 구세주의 피 흐르는 오른손으로, 성모의 푸른 옷자락을 꼭 쥐고 있는 듯 보인다. 작품에서 그리스도의 고난은 매우 현실주의적으로 뚜렷하게 표현되어 있으나, 한편으로는 성인들의 고급스러운 옷과 섬세한 금실 무늬 장식, 그리고 동양적인 글자 장식 때문에 그 고통이 어느 정도 퇴색되는 것만 같다. 롬바르디아 태생의 화가 조반니 다밀라노는 피렌체에서 1346년부터 작업한 것으로 알려져 있으며, 프레델라에 자랑스럽게 자신의 이름과 작품을 완성한 날짜를 써 놓았다.

조반니 다밀라노, 1346-1369년으로 기록됨
애도 Lamentation, 1365년
높이 122cm, 너비 58cm, 나무에 템페라
아카데미아, 아카데미아 미술관, 조반니 다밀라노와 오르카냐 전시실; Inv. 1890 n. 8467

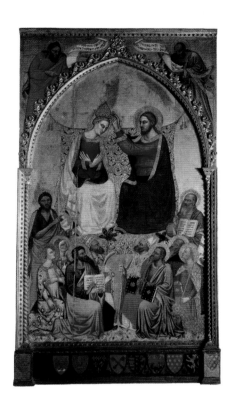

야코포 디초네 Jacopo di Cione, 니콜로 디톰마소 Niccolò di Tommaso, 시모네 디라포 Simone di Lapo

성모 마리아의 대관식 Coronation of the Virgin

이 거대한 작품의 주제는 성모 마리아의 대관식으로, 성모는 옥좌에 앉아 그리스도가 씌워 준 왕관을 쓰고 있다. 옥좌 양쪽에는 복음사가 요한과 세례 요한이 서 있는데, 복음사가는 자신의 복음이 쓰인 사본 첫 장을 펼쳐 들고 있다. 이사야와 에스겔은 각기 띠를 들고 있으며, 여기에 쓰인 글귀는 성모 마리아가 신의 아들을 잉태하리라는 기적을 암시하고 있다. 특출난 우아함과 정교하고 아름다운 옷가지의 표현이 두드러진 이 작품은 체카 피오렌티나 Zecca Fiorentina라는 상인과 은행가 단체가 의뢰한 것으로 단체 회원들의 팔이 그림의 맨 아랫부분 가장자리를 따라 그려져 있다. 환전상의 수호성인답게 성녀 안나는 피렌체 시의 모형을 들고 있다. 자신의 복음서를 펼쳐 든 성 마태오는 기증자와 긴밀한 관계가 있다. 기증자는 도시의 가장 유명한 두 화가 야포코 디초네와 니콜로 디톰마소에게 이 그림을 맡겼으며, 그들은 시모네 디라포라는 거장에게 도움을 받아 그림을 완성했다.

야코포 디초네, 1365-1398/1400년으로 기록됨; 니콜로 디톰마소, 1346-1376년으로 기록됨; 시모네 디라포, 1371-1372년으로 기록됨
성모 마리아의 대관식 Coronation of the Virgin, 1372년
높이 350cm, 너비 192.3cm, 나무에 템페라
아카데미아, 아카데미아 미술관, 조반니 다밀라노와 오르카냐 전시실; Inv. 1890 n. 456

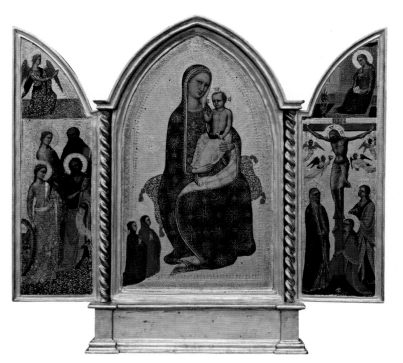

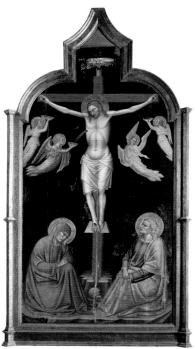

야코포 디초네Jacopo di Cione, 1365-1398/1400년으로 기록됨
성모자와 성인들, 십자가형Virgin and Child, Saints, Crucifixion,
1380-1399년경
높이 60cm, 너비 34cm, 나무에 템페라
아카데미아, 아카데미아 미술관, 조반니 다밀라노와 오르카냐
전시실; Inv. 1890 n. 8465

야코포 디초네, 1365-1398/1400년으로 기록됨
십자가형Crucifixion, 1380-1398년경
높이 244cm, 너비 135cm, 나무에 템페라
아카데미아, 아카데미아 미술관, 제1전시실: 피렌체 1370-
1430년; Inv. 1890 n. 4670

야코포 디초네, 1365-1398/1400년으로 기록됨
겸손의 성모 마리아Madonna of the Humility, 1375-1380년경
높이 104.7cm, 너비 63.2cm, 나무에 템페라
아카데미아, 아카데미아 미술관, 제1전시실: 피렌체 1370-
1430년; Inv. Depositi n. 132

야코포 디초네의 공방, 1365-1398/1400년으로기록됨
유아 학살, 동방박사의 경배, 이집트로의 도피Massacre of the
Innocents, Adoration of the Magi, Flight into Egypt, 1370년경
높이 151cm, 너비 101cm, 나무에 템페라
아카데미아, 아카데미아 미술관, 제1전시실: 피렌체 1370-
1430년; Inv. 1890 n. 5887

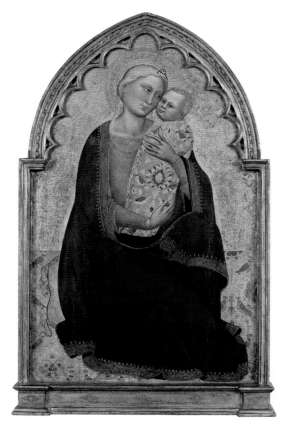

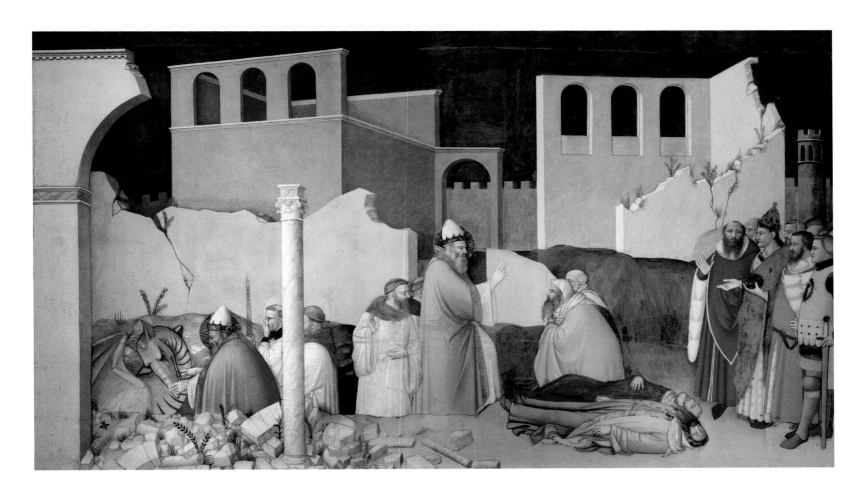

마소 디반코 Maso di Banco

용의 기적 The Miracle of the Dragon

마소 디반코는 조토의 제자 중 가장 뛰어난 수제자였다. 그가 그린 것으로 확실하게 증명된 유일한 작품은 산타크로체 성당 북쪽 트랜셉트에 위치한 바르디 디베르니오 예배당의 프레스코화 연작이다. 장식적인 이 그림은 314년부터 335년까지 교황을 지낸 성 실베스테르의 생애를 담고 있다. 전해지는 이야기에 따르면 실베스테르 교황의 임기 동안 그리스도교가 국교로 정해졌다고 한다. 그는 독을 내뿜으며 사람들을 죽인 용을 제압하는 등 여러 가지 기적을 행했다고 전해진다. 전설 속의 성 실베스테르는 용감하게 용의 소굴로 들어가 괴물의 주둥이를 잡아채 무찔렀는데, 프레스코화의 왼쪽 부분에서 이 장면을 볼 수 있다. 그림의 중앙에서는 성 실베스테르가 그를 몰래 쫓아다니다 용이 내뿜은 독을 들이마시고 죽은 이교 사제 둘을 부활시키고 있다. 오른편에는 교황령을 제정한 대제 콘스탄티누스 1세가 수행원들에게 둘러싸여 있다. 이 그림에서 특히 미심쩍은 요소는 다 부서진 도시 풍경인데, 이는 고대 로마의 이교적인 모습을 보여 주려는 의도였을 것이다. 마소 디반코가 남긴 이 훌륭한 프레스코화는 동시대 작품들에 비해 어느 정도 실제와 비슷한 비율로 인물을 표현한 가장 초기 작품 중 하나로 손꼽힌다.

마소 디반코, 14세기 이사분기 활동
용의 기적 The Miracle of the Dragon(세부), 1335년경
프레스코화
산타크로체, 바르디 디베르니오 예배당

조반니 델비온도Giovanni del Biondo, 1356-1399년으로 기록됨
두 성인과 신전에서의 봉헌Presentation at the Temple with Two Saints, 1364년
높이 215cm, 너비 186cm, 나무에 템페라
아카데미아, 아카데미아 미술관, 제1전시실: 피렌체 1370-1430년; Inv. 1890 n. 8462

조반니 델비온도, 1356-1399년으로 기록됨
복음사가 성 요한의 승천Ascension of St. John the Evangelist, 1380-1385년경
높이 115cm, 너비 55cm, 나무에 템페라
아카데미아, 아카데미아 미술관, 제1전시실: 피렌체 1370-1430년; Inv. 1890 n. 446

조반니 델비온도, 1356-1399년으로 기록됨; 네리 디비치 Neri di Bicci, 1419-1492년
성인의 승천Ascension of a Saint, 14세기
프레스코화
아카데미아, 아카데미아 미술관, 제1전시실: 피렌체 1370-1430년; Inv. 1890 n. 444

조반니 델비온도, 헌정, 1356-1399년으로 기록됨
성 제노비우스St. Zenobio, 1400년경
패널화
두오모 대성당, 내부

조반니 델비온도, 1356-1399년으로 기록됨
옥좌에 앉은 성모자와 성인들Virgin and Child Enthroned with Saints, 1380-1385년경
높이 280cm, 너비 112cm, 나무에 템페라
산타크로체, 톤싱기 예배당

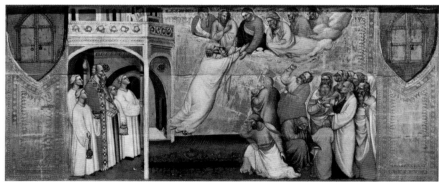

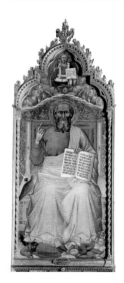

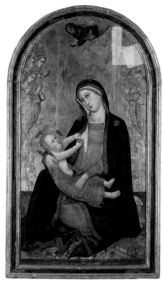

마테오 디파치노 Matteo di Pacino, 1359-1394년으로 기록됨
성 베르나르도와 성인들의 환영 Vision of St. Bernard and Saints,
1365-1370년경
높이 175cm, 너비 200cm, 나무에 템페라
아카데미아, 아카데미아 미술관, 조반니 디밀라노와 오르카
냐 전시실: Inv. 1890 n. 8463

돈 실베스트로 데이게라르두치 Don Silvestro dei Gherarducci,
1339-1399년경
겸손의 성모 마리아와 천사들 Madonna of the Humility with
Angels, 1370-1375년경
높이 164cm, 너비 89cm, 나무에 템페라
아카데미아, 아카데미아 미술관, 제1전시실: 피렌체 1370-
1430년; Inv. 1890 n. 3161

마소 디반코 Maso di Banco, 14세기 이사분기 활동
성 실베스테르의 생애 장면 Scenes from the Life of St. Silvester,
1335년경
프레스코화
산타크로체, 바르디 디베르니오 예배당

마소 디반코, 14세기 이사분기 활동
콘스탄티누스에게 성 베드로와 성 바울로의 그림을 보여 주
는 교황 실베스테르, 콘스탄티누스에게 세례를 행하는 교황
실베스테르 Pope Silvester Shows a Picture of St. Peter and St. Paul to
Constantine, Pope Silvester Baptizes Constantine, 1335년경
프레스코화
산타크로체, 바르디 디베르니오 예배당

조반니 델비온도 Giovanni del Biondo, 1356-1399년으로 기
록됨
수태고지와 성인들 Annunciation with Saints, 1380년경
높이 406cm, 너비 377cm, 나무에 템페라
아카데미아, 아카데미아 미술관, 제2전시실: 피렌체 1370-
1430년; Inv. 1890 n. 8606

마소 디반코, 14세기 이사분기 활동
콘스탄티누스 대제의 꿈 The Dream of Emperor Constantine,
1335년경
프레스코화
산타크로체, 바르디 디베르니오 예배당

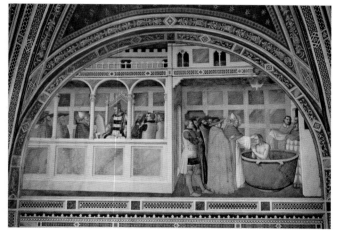

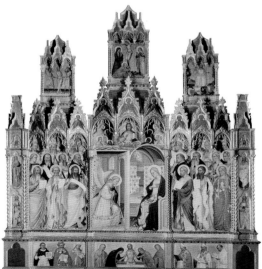

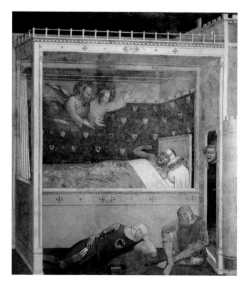

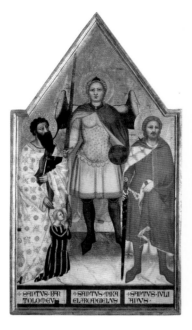

마테오 디파치노Matteo di Pacino, 1359-1394년으로 기록됨
성 미카엘과 성인들 그리고 기부자St. Michael with Saints and
a Donor, 1348년 이후
높이 158cm, 너비 86cm, 나무에 템페라
아카데미아, 아카데미아 미술관, 조토와 조토 화파 전시실;
Inv. 1890 n. 6134

시모네 데이크로치피시Simone dei Crocifissi, 1330-1399년경
예수의 탄생Nativity, 14세기 말
높이 46cm, 너비 25cm, 나무에 템페라
우피치, 우피치 미술관, 제3전시실; Inv. 1890 n. 3475

성 니콜로 제단화의 거장Master of the S. Niccolo Altarpiece,
1350-1380년경 활동
겸손의 성모 마리아와 네 명의 천사Madonna of the Humility with
Four Angels, 1350-1380년경
높이 107cm, 너비 62cm, 나무에 템페라
아카데미아, 아카데미아 미술관, 제1전시실; 피렌체 1370-
1430년; Inv. 1890 n. 4698

안드레아 디반니 단드레아Andrea di Vanni d'Andrea, 1330-
1414년경
성모와 아기 예수Virgin and Child, 1370년경
높이 82cm, 너비 60cm, 나무에 템페라
우피치, 우피치 미술관, 제3전시실; Inv. 1890 n. 9476

니콜로 디부오나코르소Niccolò di Buonaccorso, 1388년 사망
성전에서 성모 마리아의 봉헌Presentation of the Virgin at the
Temple, 14세기
높이 51cm, 너비 34cm, 나무에 템페라
우피치, 우피치 미술관, 제3전시실; Inv. 1890 n. 3157

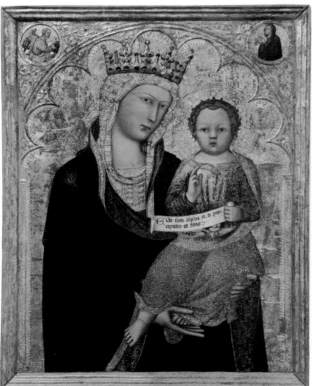

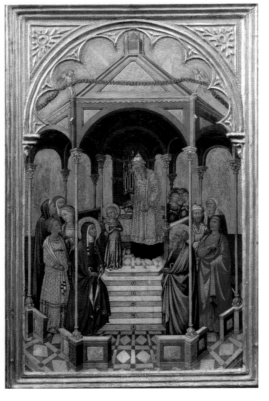

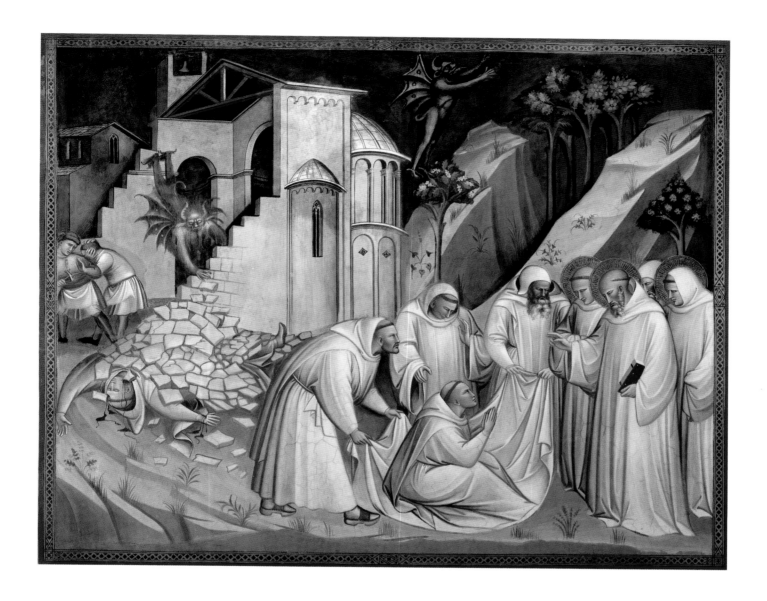

스피넬로 아레티노 Spinello Aretino (스피넬로 디루카 스피넬리 Spinello di Luca Spinelli)

성 베네딕트의 기적: 수도사의 부활 Miracle of St. Benedict: Resurrection of a Monk

두말할 것 없이 초기 르네상스의 보배로 손꼽히는 스피넬로 아레티노의 이 장식적인 그림은 베네딕트회 수도원인 산미니아토 알 몬테의 성구 보관실에 숨겨져 있었다. 나무로 만들어진 주추 위의 방 벽 네 개가 모두 성 베네딕트의 삶을 묘사한 프레스코화 연작으로 덮여 있으며, 그 위에는 네 명의 복음사가가 그려진 반짝이는 궁륭이 드리워져 있다. 성 베네딕트의 생애를 담은 열여섯 점의 작품은 성인의 삶에 있었던 일을 하나하나 기리는 것이며, 특히 그가 행한 기적이 집중적으로 묘사되어 있다. 이 프레스코화는 몬테카시노의 수도원 건설 장면을 묘사한 것으로, 성 베네딕트는 무너진 벽에 깔려 숨진 수도사를 부활시키고 있다. 악마가 일으킨 이 사고는 왼편의 배경에서 볼 수 있으며, 중앙 위쪽에 보이는 검은 악마는 성인이 등장하자 힘을 잃어 공중으로 달아나 버린다. 이 프레스코화는 베네딕트회의 여느 작품이 그렇듯 밝은 색의 그림에 또 밝은 색의 배경 경관을 그리는 톤온톤 tone-on-tone 효과가 주는 우아함과 더불어 색조의 변화에도 흔들리지 않는 분위기로 유명하다.

스피넬로 아레티노(스피넬로 디루카 스피넬리), 1346-1411년경
성 베네딕트의 기적: 수도사의 부활 Miracle of St. Benedict: Resurrection of a Monk, 1388년
프레스코화
산미니아토 알 몬테, 성구 보관실

스피넬로 아레티노Spinello Aretino(스피넬로 디루카 스피넬리Spinello
di Luca Spinelli), 1346-1411년경
로마를 떠나는 성 베네딕트St. Benedict Leaves Rome, 1388년
프레스코화
산미니아토 알 몬테, 성구 보관실 남쪽 벽 왼쪽 위

스피넬로 아레티노(스피넬로 디루카 스피넬리), 1346-1411년경
스트레이너를 고치는 성 베네딕트St. Benedict Repairs the
Strainer, 1388년
프레스코화
산미니아토 알 몬테, 성구 보관실 남쪽 벽 오른쪽 위

스피넬로 아레티노(스피넬로 디루카 스피넬리), 1346-1411년경
성 베네딕트의 수여식Investiture of St. Benedict, 1388년
프레스코화
산미니아토 알 몬테, 성구 보관실 서쪽 벽 왼쪽 위

스피넬로 아레티노(스피넬로 디루카 스피넬리), 1346-1411년경
사제의 부활절 식사에 초대받은 성 베네딕트A Priest Invites
Benedict to Easter Meal, 1388년
프레스코화
산미니아토 알 몬테, 성구 보관실 서쪽 벽 오른쪽 위

스피넬로 아레티노(스피넬로 디루카 스피넬리), 1346-1411년경
성 베네딕트의 유혹Temptation of St. Benedict, 1388년
프레스코화
산미니아토 알 몬테, 성구 보관실 북쪽 벽 왼쪽 위

스피넬로 아레티노(스피넬로 디루카 스피넬리), 1346-1411년경
잔의 기적The Miracle of the Goblet, 1388년
프레스코화
산미니아토 알 몬테, 성구 보관실 북쪽 벽 오른쪽 위

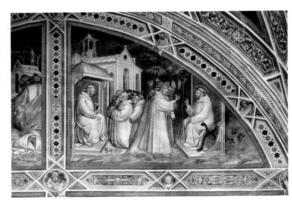

스피넬로 아레티노(스피넬로 디루카 스피넬리), 1346-1411년경
비코바로 수도원을 떠나는 성 베네딕트Benedict Leaving the
Monastery of Vicovaro, 1388년
프레스코화
산미니아토 알 몬테, 성구 보관실 동쪽 벽 왼쪽 위

스피넬로 아레티노(스피넬로 디루카 스피넬리), 1346-1411년경
성 베네딕트와 그의 제자 마오로, 플라치도Benedict with His
Disciples Maurus and Placidus, 1388년
프레스코화
산미니아토 알 몬테, 성구 보관실 동쪽 벽 오른쪽 위

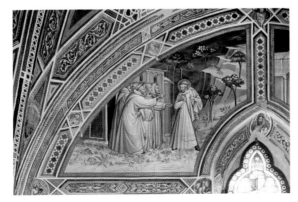

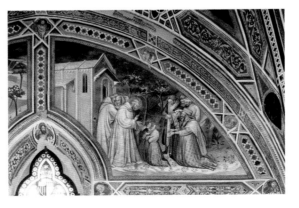

스피넬로 아레티노Spinello Aretino(스피넬로 디루카 스피넬리Spinello di Luca Spinelli), 1346-1411년경
네 명의 복음사가Four Evangelists, 1388년
프레스코화
산미니아토 알 몬테, 성구 보관실

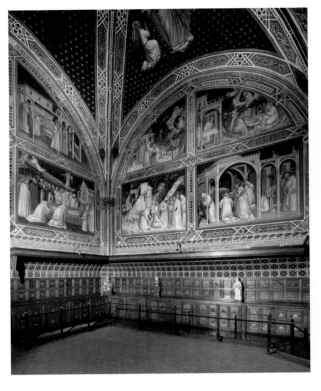

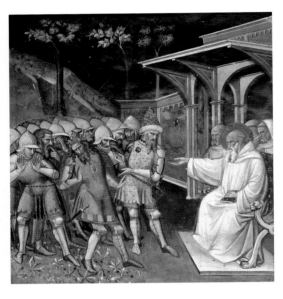

스피넬로 아레티노Spinello Aretino(스피넬로 디루카 스피넬리Spinello di Luca Spinelli), 1346-1411년경
성 베네딕트의 생애 장면Scenes from the Life of St. Benedict, 1388년
프레스코화
산미니아토 알 몬테, 성구 보관실

스피넬로 아레티노(스피넬로 디루카 스피넬리), 1346-1411년경
변장한 토틸라를 알아챈 성 베네딕트Benedict Recognizes the Disguised Totila, 1388년
프레스코화
산미니아토 알 몬테, 성구 보관실 동쪽 벽 오른쪽 아래

스피넬로 아레티노(스피넬로 디루카 스피넬리), 1346-1411년경
성 베네딕트의 죽음Death of St. Benedict, 1388년
프레스코화
산미니아토 알 몬테, 성구 보관실 남쪽 벽 오른쪽 아래

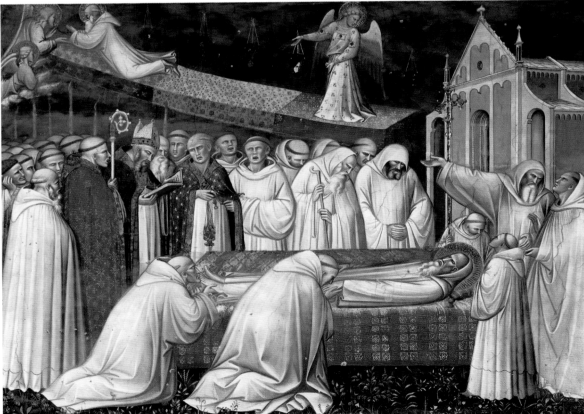

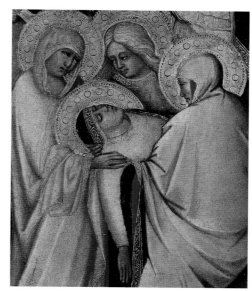

아뇰로 가디 Agnolo Gaddi

십자가형 Crucifixion

아뇰로 가디는 화가 타데오 가디의 둘째 아들로, 아버지의 공방에서 형제 조반니, 니콜로와 함께 수업을 받았다. 아버지와 마찬가지로 아뇰로 가디는 프레스코화와 패널화를 그리는 화가로 활동했다. 인물들이 꽉 들어찬 이 십자가형 그림은 화풍으로 짐작컨대 화가의 활동 후반기에 제작된 작품으로 보인다. 상대적으로 작은 패널에 그려진 것으로 보아 아마 더 큰 제단화의 프레델라로 사용하기 위해 만든 작품이 아닐까 추측되기도 한다. 어쩌면 아뇰로 가디가 말년에 의뢰받은, 피렌체의 산미니아토 알몬테 성당을 장식하기 위한 수많은 작품 중 하나일지도 모른다. 이 소박한 그림의 공간 안에 아뇰로 가디가 얼마나 많은 인물을 넣었는지 살펴보면 매우 놀라게 될 것이다. 인물들은 세 개의 십자가를 둘러싸고 대략 세 무리로 나누어져 있는데, 대부분이 그들의 머리 위로 우뚝 솟은, 그리스도가 못 박힌 거대한 중앙 십자가에 시선을 두고 있다. 흐느끼는 마리아와 성 요한은 그리스도의 발밑에 모여 있다. 오른편으로는 수치를 모르는 도둑이 죽음의 고통에 괴로워하는 모습이 보이고, 그 아래에서는 병사들이 그리스도의 옷을 차지하기 위해 제비뽑기를 하고 있다. 이 작품의 가장 놀라운 점 중 하나는 각각의 인물마다 달리 표현된 화려한 형태와 색감의 의상, 그들이 취하는 동세라고 할 수 있다.

아뇰로 가디, 1369-1396년으로 기록됨
십자가형 Crucifixion, 1390년경
높이 57.5cm, 너비 77cm, 나무에 템페라
우피치, 우피치 미술관, 제5, 6전시실; 464

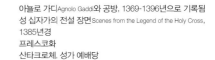
아뇰로 가디Agnolo Gaddi와 공방, 1369-1396년으로 기록됨
성 십자가의 전설 장면 Scenes from the Legend of the Holy Cross,
1385년경
프레스코화
산타크로체, 성가 예배당

아뇰로 가디와 공방, 1369-1396년으로 기록됨
성 십자가의 전설 장면 Scenes from the Legend of the Holy Cross,
1385년경
프레스코화
산타크로체, 성가 예배당

아뇰로 가디, 1369-1396년으로 기록됨
세 십자가의 발견 Discovery of the Three Crosses, 1385-1387
년경
프레스코화
산타크로체, 성가 예배당 남쪽 벽 아래

아뇰로 가디, 1369-1396년으로 기록됨
십자가의 분해 Recovery of the Timber for the Crucifixion, 1385-
1387년경
프레스코화
산타크로체, 성가 예배당 남쪽 벽 중앙 아래

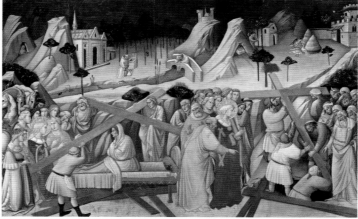

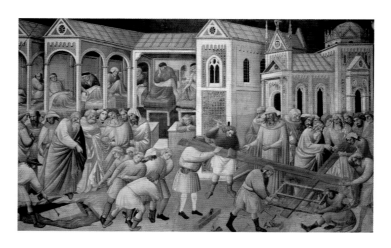

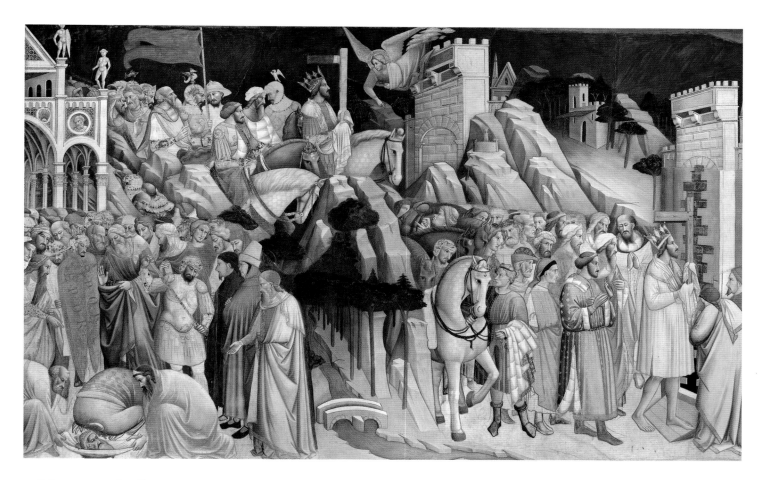

아뇰로 가디 Agnolo Gaddi
성 십자가를 든 헤라클리우스 황제의 예루살렘 입성 The Entry of Emperor Heraclius into Jerusalem with the True Cross

그 이름이 '성 십자가'라는 의미를 지닌 산타크로체 성당의 성가 예배당을 장식하는 이 그림은 성 십자가에 얽힌 전설을 묘사한 것으로, 당대 피렌체에서 가장 중요한 화가였던 아뇰로 가디가 의뢰를 받아 제작했다. 여덟 점으로 구성된 이 프레스코화는 이탈리아 미술사에서 최초로 성 십자가에 얽힌 전설을 묘사한 연작이다. 각각의 프레스코화는 저마다 수많은 인물을 담고 있으며 다양한 부차적인 이야기를 보여 주는데, 이는 가디가 스토리텔링에 매우 능했음을 드러낸다. 가장 많은 인물이 그려진 것은 연작의 가장 마지막 작품으로, 페르시아의 코스로스 왕이 훔쳐 갔던 반쪽뿐인 십자가를 헤라클리우스 황제가 예루살렘으로 되찾아오는 장면을 담고 있다. 이 그림에는 전설 속의 세 가지 이야기를 묘사했는데, 왼쪽에는 참수당하는 코스로스 왕, 위쪽에는 성 십자가의 일부를 든 채 의기양양하게 돌아오는 헤라클리우스 황제, 오른쪽에는 회개의 옷을 입고 예루살렘에 입성하는 황제의 모습이다. 예루살렘의 성문이 두 개나 그려져 있는 희한한 광경은 전설의 두 장면을 표현한 것이다. 처음에 헤라클리우스 황제가 말을 타고 성문을 지나려 하자 성문이 열리지 않았으나, 그가 말에서 내려와 참회의 옷으로 갈아입자 비로소 성문이 열려 지나갈 수 있었다고 한다.

아뇰로 가디, 1369-1396년으로 기록됨
성 십자가를 든 헤라클리우스 황제의 예루살렘 입성 The Entry of Emperor Heraclius into Jerusalem with the True Cross, 1385-1387년경
프레스코화
산타크로체, 성가 예배당 북쪽 벽 위

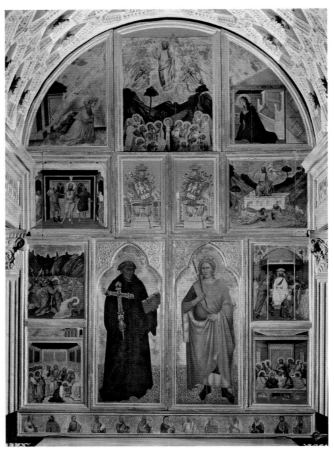

아뇰로 가디Agnolo Gaddi, 1369-1396년으로 기록됨
겸손의 성모 마리아와 여섯 명의 천사Madonna of the Humility
with Six Angels, 1390-1396년경
높이 118cm, 너비 58cm, 나무에 템페라
아카데미아, 아카데미아 미술관, 제1전시실: 피렌체 1370-
1430년; Inv. 1890 n. 461

아뇰로 가디, 1369-1396년으로 기록됨
제단화Altarpiece, 14세기
패널화
산미니아토 알 몬테, 오른쪽 신랑

아뇰로 가디와 공방, 1369-1396년으로 기록됨
복음사가 성 요한의 생애Life of St. John the Evangelist, 1385
년경
프레스코화
산타크로체, 카스텔라니 예배당 왼쪽 벽

아뇰로 가디와 공방, 1369-1396년으로 기록됨
성 안토니우스St. Anthony the Great, 1385년경
프레스코화
산타크로체, 카스텔라니 예배당 왼쪽 벽

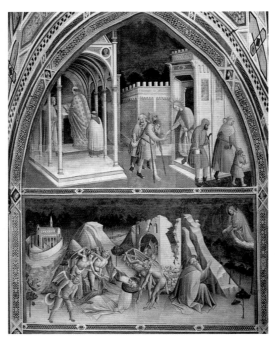

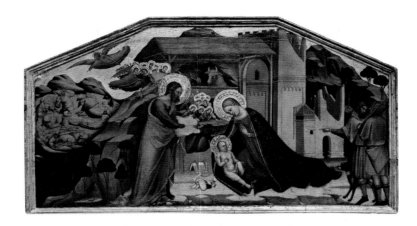

체니 디프란체스코Cenni di Francesco(체니 디프란체스코 디세르 체니 Cenni di Francesco di ser Cenni), 1369-1415으로 기록됨
그리스도의 강탄과 목동들에게 전해지는 강탄 소식Nativity and Annunciation to the Shepherds, 1395-1400년경
높이 80cm, 너비 144cm, 나무에 템페라
아카데미아, 아카데미아 미술관, 제1전시실: 피렌체 1370-1430년; Inv. 1890 n. 6139

미세리코르디아의 거장Master of the Misericordia(조반니 가디 Giovanni Gaddi로 추정), 1360-1385년경
성흔을 받는 아시시의 성 프란체스코, 예수의 탄생, 성 바울로의 개종St. Francis of Assisi Receiving the Stigmata, Nativity, Conversion of St. Paul, 1375년경
각각 높이 50cm, 너비 31cm, 나무에 템페라
아카데미아, 아카데미아 미술관, 조반니 다밀라노와 오르카냐 전시실; Inv. 1890 n. 8565

미세리코르디아의 거장(조반니 가디로 추정), 1360-1385년경
자비의 성모 마리아Madonna della Misericordia, 1380년경
높이 64cm, 너비 35cm, 나무에 템페라
아카데미아, 아카데미아 미술관, 조반니 다밀라노와 오르카냐 전시실; Inv. 1890 n. 8562

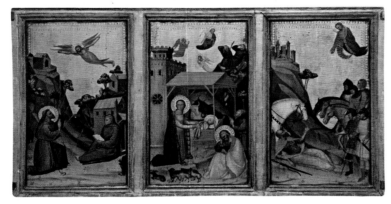

미세리코르디아의 거장(조반니 가디로 추정), 1360-1385년경
옥좌에 앉은 성모자와 성 베드로, 성 바울로Virgin and Child Enthroned with St. Peter and St. Paul, 1360년경
높이 116cm, 너비 62cm, 나무에 템페라
아카데미아, 아카데미아 미술관, 조반니 다밀라노와 오르카냐 전시실; Inv. 1890 n. 437

톰마소 델마차Tommaso del Mazza, 14세기 말-15세기 초 활동
천국에 간 겸손의 성모 마리아와 성인들, 천사들Madonna of the Humility in Heaven with Saints and Angels, 1370-1400년경
높이 87cm, 너비 49cm, 나무에 템페라
아카데미아, 아카데미아 미술관, 제1전시실: 피렌체 1370-1430년; Inv. 1890 n. 3156

프란체스코 디미켈레Francesco di Michele(산마르티노 아 멘솔라의 거장Master of San Martino a Mensola), 14세기 말-15세기 초 활동
성 히에로니무스와 기부자St. Jerome with Donor, 14세기 말
높이 106cm, 너비 57cm, 나무에 템페라
아카데미아, 아카데미아 미술관, 제1전시실: 피렌체 1370-1430년; Inv. 1890 n. 4636

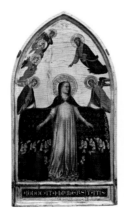
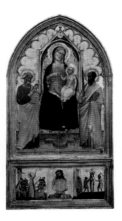
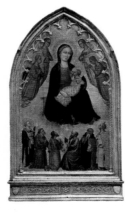

체니 디프란체스코(체니 디프란체스코 디세르 체니), 1369-1415년으로 기록됨
성모자와 여덟 명의 성인, 두 명의 천사Virgin and Child with Eight Saints and Two Angels, 14세기 말
높이 82cm, 너비 42cm, 나무에 템페라
아카데미아, 아카데미아 미술관, 조반니 다밀라노와 오르카냐 전시실; Inv. 1890 n. 6199

미세리코르디아의 거장(조반니 가디로 추정), 1360-1385년경
성모자와 여덟 명의 성인Virgin and Child with Eight Saints, 14세기
높이 47.2cm, 너비 56cm, 나무에 템페라
아카데미아, 아카데미아 미술관, 조반니 다밀라노와 오르카냐 전시실; Inv. 1890 n. 9805

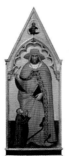
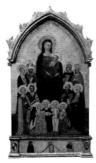
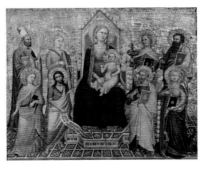

스트라우스 마돈나의 거장Master of the Straus Madonna(암브로조 디
발데세Ambrogio di Baldese로 추정), 1380-1415년경 활동
알렉산드리아의 성녀 카타리나St. Catherine of Alexandria, 1400-
1410년경
높이 56cm, 너비 23cm, 나무에 템페라
아카데미아, 아카데미아 미술관, 제1전시실: 피렌체 1370-
1430년; Inv. 1890 n. 476

스트라우스 마돈나의 거장(암브로조 디발데세로 추정), 1380-1415
년경 활동
아시시의 성 프란체스코St. Francis of Assisi, 1400-1410년경
높이 56cm, 너비 23cm, 나무에 템페라
아카데미아, 아카데미아 미술관, 제1전시실: 피렌체 1370-
1430년; Inv. 1890 n. 477

게라르도 스타르니나Gherardo Starnina, 1387년부터 활동-
1412년 사망
옥좌에 앉은 성모자와 성인들, 천사들Virgin and Child Enthroned
with Saints and Angels, 1407-1410년경
높이 96cm, 너비 51cm, 나무에 템페라
아카데미아, 아카데미아 미술관, 제1전시실: 피렌체 1370-
1430년; Inv. 1890 n. 441

스콜라이오 디조반니Scolaio di Giovanni(보르고 알라 콜리나의 거장
Master of Borgo alla Collina), 1369-1434년으로 기록됨
옥좌에 앉은 성모자와 성인들, 천사들Virgin and Child Enthroned
with Saints and Angels, 1420년경
높이 178cm, 너비 80cm, 나무에 템페라
아카데미아, 아카데미아 미술관, 제1전시실: 피렌체 1370-
1430; Inv. 1890 n. 478

게라르도 스타르니나, 1387년부터 활동-1412년 사망
겸손의 성모 마리아Madonna of the Humility, 15세기 초
높이 79cm, 너비 52cm, 나무에 템페라
우피치, 우피치 미술관, 제5, 6전시실; Inv. 1890 n. 6270

바르톨로메오 디프루오시노Bartolomeo di Fruosino, 1366/1369-
1441년
십자가상Crucifix, 1411년
높이 280cm, 너비 190cm, 나무에 템페라
아카데미아, 아카데미아 미술관, 제1전시실: 피렌체 1370-
1430년; Inv. 1890 n. 3147

마솔리노 다파니칼레Masolino da Panicale (톰마소 디크리스토파노 디피노Tommaso di Cristofano di Fino)

불구자의 치유와 타비타의 부활Healing of the Cripple and Raising of Tabitha

'작은 톰마소'라는 뜻의 '마솔리노'에 자신의 출생지 '파니칼레'를 더한 이름을 가진 화가 마솔리노 다파니칼레는 오랫동안 그보다 스무 살쯤 어린 마사초의 스승으로 알려졌다. 하지만 두 예술가는 사제 관계라기보다는 단순히 공방의 파트너나 동료로서 긴밀하게 협업했던 것으로 보인다. 현존하는 마솔리노의 작품 중 가장 거대한 것은 브란카치 예배당의 오른쪽 벽을 차지하고 있는 두 개의 그림으로, 성 베드로가 행한 두 가지 기적, 즉 불구자를 치유하는 장면과 타비타를 소생시키는 장면이 그것이다. 성경「사도행전」3장 1-10절에 따르면 성 요한과 성 베드로는 예루살렘에서 다리가 굽어 낮은 의자에 앉던 불구자를 치료해 주었다. 한편 베드로는 이 독실한 신자를 야파이스라엘 서부 텔아비브 지역의 중심 도시 - 옮긴이로 데려왔으며, 또한 이곳에서 헌금을 내던 타비타를 소생시켰다는 이야기도 전해 내려온다. 마솔리노는 두 가지 기적을 하나의 건축적 배경에 담아냈는데, 높은 석조 건물들이 있고 몇 개의 건물에는 옥상 테라스가 있으며 침대보가 공중에 나부끼는 경관은 화가가 살던 당시 피렌체의 풍경을 짐작할 수 있게 해 준다. 눈에 잘 띄는, 터번 같은 머리 장식을 쓴 채 길을 걷고 있는 두 남자는 경관의 도시적인 분위기에 잘 녹아든다. 또한 인물들의 잔잔한 동세와 깔끔한 구도가 두드러진 화면에 태양빛이 강렬하게 내리쬐고 있다.

마솔리노 다파니칼레(톰마소 디크리스토파노 디피노), 1383/1384-1435년으로 기록됨
불구자의 치유와 타비타의 부활Healing of the Cripple and Raising of Tabitha, 1423/1428년
프레스코화
산타마리아 델 카르미네, 브란카치 예배당 서쪽 벽 왼쪽 위

마리오토 디나르도 Mariotto di Nardo

옥좌에 앉은 성모자와 성인들, 천사들 Virgin and Child Enthroned with Saints and Angels

마리오토 디나르도는 조반니 다밀라노와 함께 1400년경 피렌체 미술의 가장 중요한 주창자로 여겨지는 인물이다. 그의 화풍에는 후기 고딕 양식의 우아함에 전투적인 현실주의와 조형성이 깃들어 있다. 피렌체 산타카테리나 알 몬테 성당의 수도원에 있었던 이 다폭 제단화는 마리오토의 가장 중요한 작품 중 하나다. 프레델라 부분에 있는 인물들의 소맷자락을 통해 기부자가 귀족 필리포 코르시니Filippo Corsini라고 유추할 수 있으며, 상부 구조가 매우 정교한데도 제단이 거의 손상되지 않았다. 프레델라에는 성모 마리아의 어린 시절 장면이 묘사되어 있고, 가운데에는 옥좌에 앉은 성모자를 그린 제단화가 있다. 네 천사와 성 라우렌시오, 대大 성 야고보, 성 세바스티아누스, 복음사가 한 명이 성모 마리아를 경배하며, 정중하고 약간은 동양적인 그들의 모습 중에서 특히 성모 마리아와 성 라우렌시오는 당대 피렌체 미술의 성인 중 가장 아름다운 인물화로 손꼽힌다. 수태고지와 십자가형을 묘사한 작은 그림이 주 제단화 위에 마치 왕관처럼 장식되어 있는데, 이는 마리오토 디나르도가 그림 속의 이야기를 풀어내는 데 귀재였음을 보여 준다.

마리오토 디나르도, 1388-1424년으로 기록됨
옥좌에 앉은 성모자와 성인들, 천사들Virgin and Child Enthroned with Saints and Angels, 1390-1395년
높이 165cm, 너비 242cm, 나무에 템페라
아카데미아, 아카데미아 미술관, 제2전시실: 피렌체 1370-1430년; Inv. 1890 n. 8612

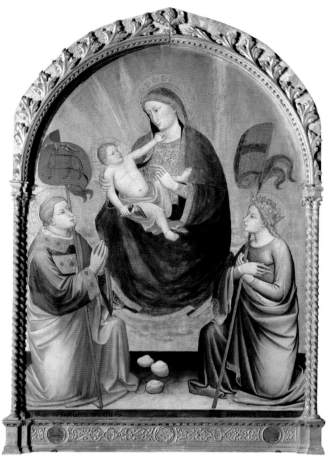

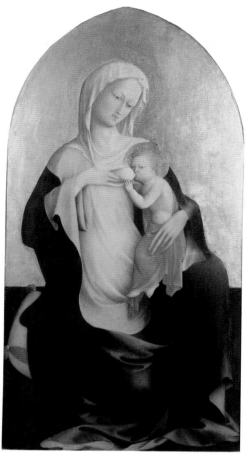

마리오토 디나르도Mariotto di Nardo, 1388-1424년으로 기록됨
천국에 간 겸손의 성모 마리아와 두 성인Madonna of the Humility in Heaven with Two Saints, 1400년경
높이 161cm, 너비 118cm, 나무에 템페라
아카데미아, 아카데미아 미술관, 국제 고딕 양식 전시실; Inv. 1890 n. 3460

마솔리노 다파니칼레Masolino da Panicale(톰마소 디크리스토파노 디피노Tommaso di Cristofano di Fino), 1383/1384-1435년으로 기록됨
겸손의 성모 마리아Madonna of the Humility, 1420년경
높이 110.5cm, 너비 62cm, 나무에 템페라
우피치, 우피치 미술관, 제5, 6전시실; Inv. 1890 n. 9922

마리오토 디나르도, 헌정, 1388-1424년으로 기록됨
십자가형과 성인들Crucifixion with Saints, 15세기 초
프레스코화
산미니아토 알 몬테, 왼쪽 신랑

마솔리노 다파니칼레(톰마소 디크리스토파노 디피노), 1383/1384-1435년으로 기록됨
아담과 하와의 유혹Temptation of Adam and Eve, 1423-1428년
프레스코화
산타마리아 델 카르미네, 브란카치 예배당 서쪽 벽 오른쪽 위

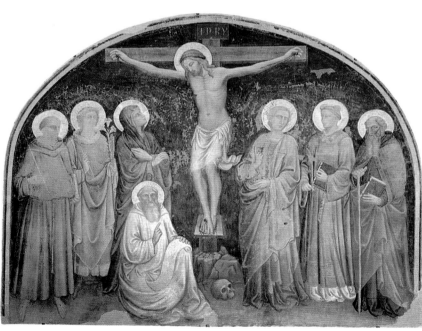

마리오토 디나르도Mariotto di Nardo, 1388-1424년으로 기록
됨; 피렌체 화가(암브로조 디발데세Ambrogio di Baldese로 추정),
1352-1429년
수태고지Annunciation, 1395년경
높이 237cm, 너비 117cm, 나무에 템페라
아카데미아, 아카데미아 미술관, 조반니 다밀라노와 오르카
냐 전시실; Inv. 1890 n. 455

마리오토 디나르도, 1388-1424년으로 기록됨
수태고지의 천사Angel of the Annunciation, 1390-1395년
높이 102cm, 너비 35cm, 나무에 템페라
아카데미아, 아카데미아 미술관, 제1전시실: 피렌체 1370-
1430년; Inv. 1890 n. 8260

마리오토 디나르도, 1388-1424년으로 기록됨
수태고지의 성모 마리아Virgin of the Annunciation, 1390-1395년
높이 104cm, 너비 37cm, 나무에 템페라
아카데미아, 아카데미아 미술관, 제1전시실: 피렌체 1370-
1430년; Inv. 1890 n. 3259

마리오토 디나르도, 1388-1424년으로 기록됨
십자가형Crucifixion, 1390-1395년
높이 104cm, 너비 37cm, 나무에 템페라
아카데미아, 아카데미아 미술관, 제1전시실: 피렌체 1370-
1430년; Inv. 1890 n. 3258

마리오토 디나르도Mariotto di Nardo, 1388-1424년으로 기록됨
성모 마리아의 생애 장면Scenes from the Life of the Virgin, 1390-
1395년
높이 41cm, 너비 367cm(프레델라 전체), 나무에 템페라
아카데미아, 아카데미아 미술관, 제1전시실: 피렌체 1370-
1430년; Inv. 1890 n. 8613

마리오토 디나르도, 1388-1424년으로 기록됨
성모 마리아의 생애 장면Scenes from the Life of the Virgin, 1390-
1395년
높이 41cm, 너비 367cm(프레델라 전체), 나무에 템페라
아카데미아, 아카데미아 미술관, 제1전시실: 피렌체 1370-
1430년; Inv. 1890 n. 8613

마리오토 디나르도, 1388-1424년으로 기록됨
성모 마리아의 생애 장면Scenes from the Life of the Virgin, 1390-
1395년
높이 41cm, 너비 367cm(프레델라 전체), 나무에 템페라
아카데미아, 아카데미아 미술관, 제1전시실: 피렌체 1370-
1430년; Inv. 1890 n. 8613

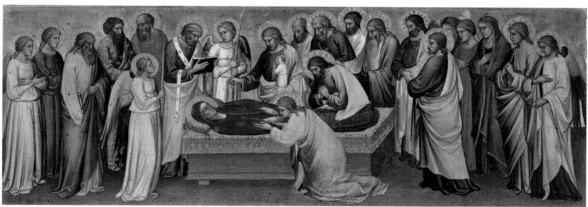

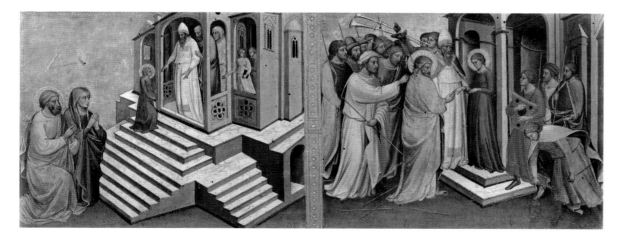

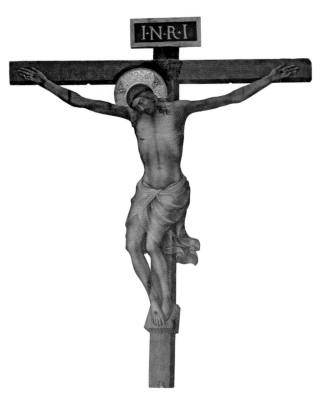

로렌초 모나코Lorenzo Monaco(피에로 디조반니Piero di Giovanni), 1370년경-1422년 이후
알렉산드리아의 성녀 카타리나와 성 카이오St. Catherine of Alexandria and St. Caio, 1395-1400년경
각각 높이 218cm, 너비 51cm, 나무에 템페라
아카데미아, 아카데미아 미술관, 제1전시실: 피렌체 1370-1430년: Inv. 1890 n. 8605

로렌초 모나코(피에로 디조반니), 1370년경-1422년 이후
십자가상Crucifix, 1400-1410년경
높이 220cm, 너비 190cm, 나무에 템페라
아카데미아, 아카데미아 미술관, 제1전시실: 피렌체 1370-1430년; Inv. 1890 n. 3153

로렌초 모나코(피에로 디조반니), 1370년경-1422년 이후
고난의 그리스도와 수난의 상징Man of Sorrows with Symbols of the Passion, 1404년
높이 268cm, 너비 170cm, 나무에 템페라
아카데미아, 아카데미아 미술관, 제1전시실: 피렌체 1370-1430년; Inv. 1890 n. 467

로렌초 모나코(피에로 디조반니), 1370년경　-1422년 이후
겟세마니 동산에서의 고뇌Agony in the Garden of Gethsemane, 1395-1400년경
높이 223cm, 너비 117cm, 나무에 템페라
아카데미아, 아카데미아 미술관, 제1전시실: 피렌체 1370-1430년; Inv. 1890 n. 438

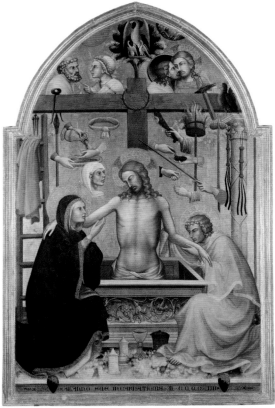

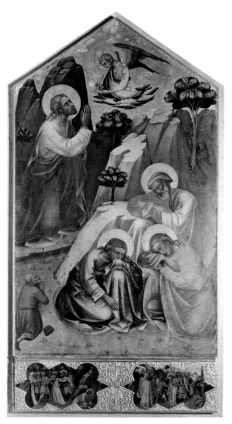

마리오토 디나르도Mariotto di Nardo, 1388-1424년으로 기록됨
구세주Salvator, 1404년
패널화
두오모 대성당, 내부

마리오토 디나르도, 1388-1424년으로 기록됨
교부Churchfathers, 1404년
패널화
두오모 대성당, 내부

마리오토 디나르도, 1388-1424년으로 기록됨
교부Churchfathers, 1404년
패널화
두오모 대성당, 내부

로렌초 모나코Lorenzo Monaco(피에로 디조반니Piero di Giovanni),
1370년경-1422년 이후
동방박사의 경배Adoration of the Magi, 1420-1422년
높이 115cm, 너비 170cm, 나무에 템페라
우피치, 우피치 미술관, 제5, 6전시실; Inv. 1890 n. 466

산티보의 거장Master of Sant' Ivo, 1390-1415년경 활동
법 집행자 성 이보St. Ivo Administers Justice, 1410-1415년
높이 140cm, 너비 172cm, 나무에 템페라
아카데미아, 아카데미아 미술관, 제3전시실: 피렌체 1370-
1430년(국제 고딕 양식); Inv. 1890 n. 4664

로렌초 모나코(피에로 디조반니), 1370년경-1422년 이후
옥좌에 앉은 성모자와 성인들, 천사들Virgin and Child Enthroned
with Saints and Angels, 1407-1411년
높이 274cm, 너비 259cm, 나무에 템페라
아카데미아, 아카데미아 미술관, 제1전시실: 피렌체 1370-
1430년; Inv. 1890 n. 468

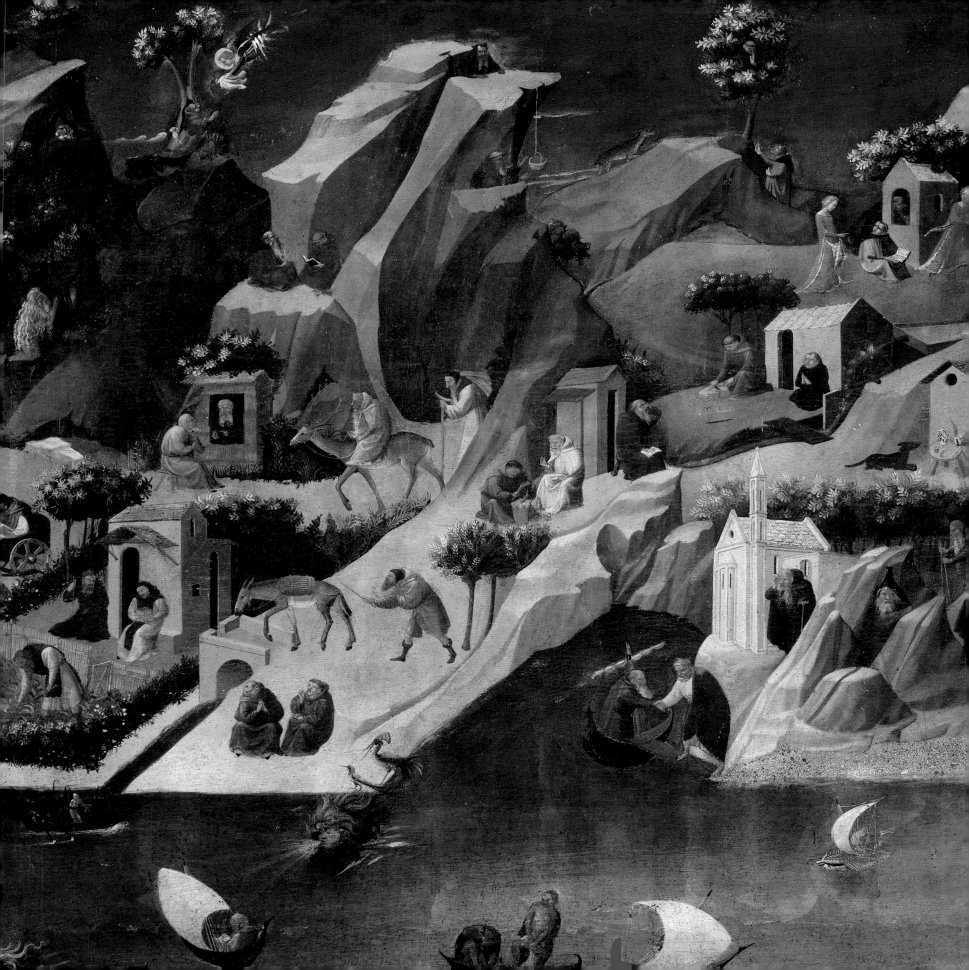

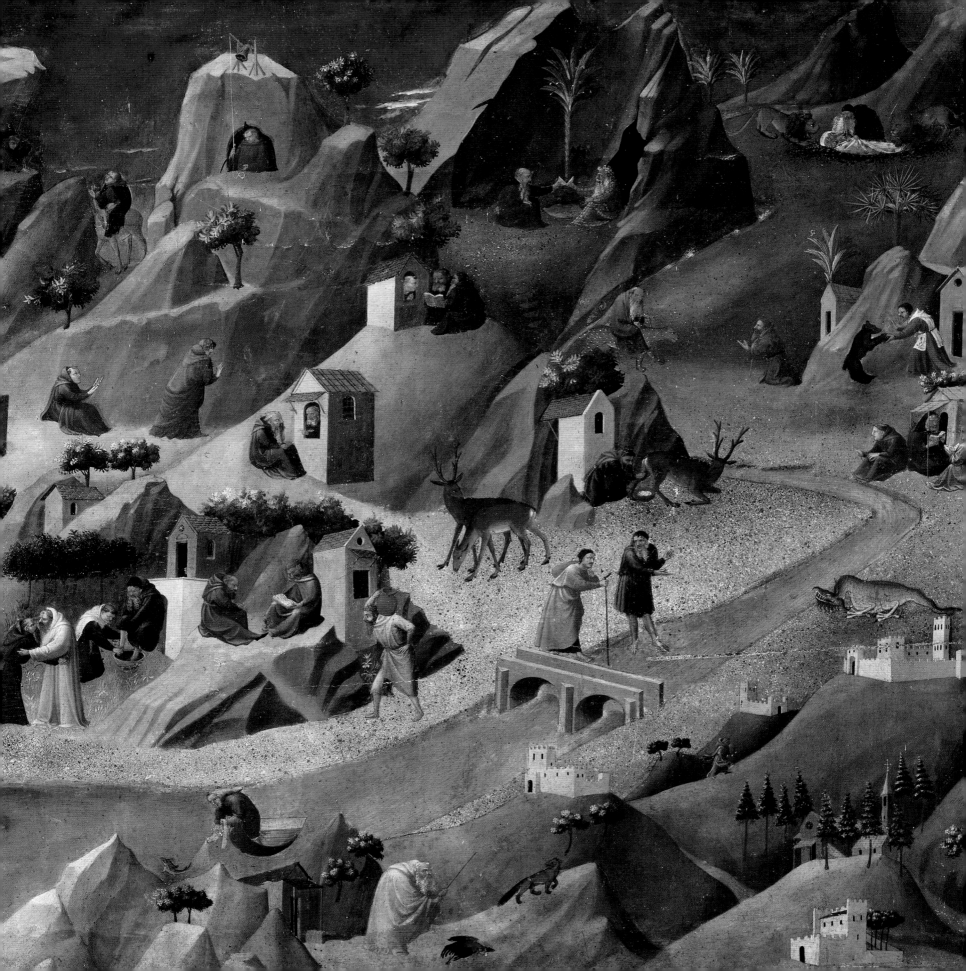

다시 태어난 조토: 피렌체의 르네상스, 1400-1434년

1428년 무렵 조각가 도나텔로는 피렌체 정부로부터 중앙 시장에 놓을, 실물 크기보다 큰 인물 조각상을 의뢰받았다. 그는 처음에 풍요의 화신, 즉 과일과 채소가 가득 담긴 바구니를 머리에 이고 한 손에는 동물의 뿔을 들었으며 발치에는 아이 하나가 있는 여인을 조각할 예정이었다. 풍요 혹은 부를 뜻하는 라틴어 '디비티에divitiae'를 토스카나식으로 읽은 〈도비치아Dovizia〉라는 이름이 붙은 이 조각상은 본래 피렌체의 시장에 넘쳐나는 상품과 도시의 부유함, 풍요로움을 뽐내기 위해 만들어진 것으로, 15세기 당대 피렌체가 얼마나 호황을 누렸는지를 잘 보여 주는 예라 할 수 있다.¹

그로부터 약 2년 후인 1430년 봄, 대리석 기둥 위에 세워진 도나텔로의 조각상은 시장의 한가운데를 차지하게 되었다. 고대 로마의 유산과도 같은 이 조각상은 피렌체에 활기를 불어넣는 듯 보였을 것이 분명하다. 당시 피렌체의 시장은 고대 로마의 포룸forum(고대 로마 도시의 공공 광장 – 옮긴이) 터를 빌려 열리고 있었는데, 고대 로마 인이 포룸 기둥의 꼭대기에 창을 든 나신의 옥타비아누스상 따위를 세워 놓던 관례를 피렌체 정부가 그대로 이어받은 것이다. 한때 피렌체는 홍수로 소실되기 전까지 기둥 꼭대기에 마르스 조각상을 세워 두기도 했다. 하지만 이처럼 기둥에 조각상을 올려놓는 것은 명백히 이교적인 우상 숭배의 소지가 있었는데, 이는 특히 중세 시대에 만들어진 조각상이 하나같이 벽이나 보조 기둥에 기대 세워진 모습으로 조각되었으며, 지지대 없이 세워진 실물 크기의 전신 조각상은 이교의 산물로 취급되고 경시되었다는 사실로 미루어 보았을 때 더욱 그렇다.²

13세기나 14세기에 베네치아의 몰로 항에서 때때로 기둥 위에 조각상이 세워지기도 했지만 여기에는 그리스도교적인 색채가 매우 세심하게 덧씌워졌다. 고대 로마의 토르소와 미트리다테스 대왕의 두상을 한데 붙여 베네치아의 전 수호성인 성 테오도로가 되고, 페르시아에서 흘러 들어왔을 법한 콧수염 난 키마이라 조각상에는 날개 한 쌍과 성경 한 권이 전략적으로 배치되어 성 마르코의 사자로 둔갑했다. 더군다나 중세

1 David G. Wilkins, "Donatello's Lost *Dovizia* for the Mercato Vecchio: Wealth and Charity as Florentine Civic Virtues," *The Art Bulletin*, vol. 65 (September 1983), pp. 401-423; Sarah Blake Wilk, "Donatello's *Dovizia* as an Image of Florentine Political Propaganda," *Artibus et Historiae*, vol. 7 (1986), pp. 9-28; and Adrian W. B. Randolph, *Engaging Symbols: Gender, Politics, and Public Art in Fifteenth-Century Florence* (New Haven: Yale University Press, 2002), pp. 19ff 참조.
2 Michael Camille, *The Gothic Idol: Image and Image-Making in Gothic Art* (Cambridge: Cambridge University Press, 1989), pp. 1-24.

시대에는 조각상에 담긴 고전적인 이야기에 그리스도교적 의미를 덮어씌우는 것이 일반적이었다. 로마의 신과 황제는 사도로 변모했고예를 들면 랭스 지방의 성 베드로 조각상 베누스는 하와나 성모 마리아로, 고대 로마의 원로는 성인으로 둔갑하곤 했다.[3]

하지만 도나텔로는 〈도비치아〉를 만드는 데 일말의 타협도 용납하지 않았다. 조각상은 아주 뚜렷하게 이교적인 형상을 하고 있었으며, 아이를 데리고 있는 여인의 모습인데도 결코 성모 마리아와 아기 예수로 혼동할 수 없을 정도였다. 일부 사람들에 의해 훼손된 이 조각상은 1720년대 초에 제거되었고떨어졌다는 이야기도 있음, 현재 레푸블리카 광장공화국 광장의 기둥 꼭대기에 세워져 있는 것은 18세기에 만든 복제품이다. 이 밖에도 델라로비아 테라코타 공방을 필두로 여러 곳에서 이 조각상의 복제 작업이 자주 이뤄져 어렵지 않게 〈도비치아〉의 외형을 짐작할 수 있다. 관능적인 여인의 형상, 천과 옷가지를 끌어안은 채 발가벗은 허벅지를 내놓고 가슴과 어깨도 드러내 놓고 있었을 것이다어떤 사람은 그녀의 맨 무릎을 보고 흥분하기도 했다. 또한 갓난아기를 데리고 있다는 것을 통해 그녀가 경제적인 풍요로움 외에도 일종의 다산을 상징하는 아이콘이 아니었을까 추측해 볼 수 있다.[4]

〈도비치아〉는 15세기 초에 피렌체에서 고대 예술에 대한 관심이 얼마나 높아졌는지를 단적으로 보여 주는 예로, 당시 피렌체 사람들은 고대 예술을 향해 새롭고도 전례 없던 열정을 보여 주곤 했다. 두 세기 전 랭스 지방에서도 그랬듯 관심을 폭발시킨 촉매제 중 하나는 그들이 광장에 놓을 기념비적인 조각상을 필요로 했다는 사실이다. 1294년에는 두오모 대성당 건설에 착공하자마자 그 외관을 꾸미기 위한 조각상이 제작되기 시작했는데, 당시 유행하던 '피렌체는 로마의 자식'이라는 사상을 입증이라도 하듯 다양한 고전적인 모티프가 의식적으로 사용되곤 했다. 이 중 하나는 대성당을 건축한 아르놀포 디캄비오의 〈옥좌에 앉은 성모자〉로 이는 현재 두오모 오페라 박물관이 소장 중이다. 그는 고전 예술의 세계를 기묘하게 구현해 놓았는데, 예를 들면 토가를 입은 아기 예수는 한 학자의 말을 빌리면 "심각한 표정의 로마 원로"같이 보이고, 성모 마리아는 의도적으로 고대의 조각 양식을 모방해 유리로 만든 눈알을 조각상의 얼굴에 삽입하는 기술을 선보이기도 했다.[5]

대성당의 조각 장식을 만드는 작업은 14세기 내내 띄엄띄엄 이어졌다. 1400년 무렵에 이르자 두오모 대성당의 조각 공방들에 야심찬 프로젝트가 새롭게 주어졌는데, 이는 바로 두오모의 외관과 지지대에 놓을 조각상을 만드는 것이었다. 이 조각상들은 두오모와 두오모의 북쪽 입구인 포르타 델라 만도를라에 배치되었으며, 1415년 이후에는 캄파닐레campanile(성당과 별도로 세워진 종탑 – 옮긴이)를 꾸미기 시작했다.

물밀 듯한 작품 의뢰는 젊은 두 조각가 도나텔로와 난니 디반코에게 도약의 발판이 되어 주었는데, 이들

도나텔로Donatello, 〈복음사가 성 요한Saint John the Evangelist〉, 1410-1411년, 피렌체 두오모 오페라 박물관

3 Panofsky, *Renaissance and Renascences*, pp. 83-84.
4 Wilkins, "Donatello's Lost *Dovizia*," p. 416; and Randolph, *Engaging Symbols*, p. 40 참조. 윌킨스는 403쪽에서 그녀의 무릎이 주는 감흥에 대해 논했다.
5 Janet Robson, "Florence before the Black Death," in Ames-Lewis, ed., *Florence*, p. 38.

의 조각상은 아르놀포의 것보다도 더 사실적으로 고대의 조각상을 재현한 것이었다. 과거를 풍미했던, 우아하게 구불거리며 가늘고 길게 늘어져 하늘거리는 고딕 양식 작품은 누가 보아도 고대 로마의 원형에서 영향을 받은 작품, 즉 힘차게 균형 잡힌 자세와 건강해 보이는 비율의 조각상으로 대체되었다. 도나텔로와 난니 디반코는 캄파닐레와 오르산미켈레 성당을 위한 후속 작업을 계속했는데, 특히 오르산미켈레의 경우 길드가 성당 외부 벽감에 넣을 그들의 수호성인 조각상을 주문했다. 둘의 마지막 격전지였던 이곳에서 난니는 〈네 성인〉을, 도나텔로는 〈성 마르코〉를 남기며 로마 원로를 담아낸 고대 대리석 조각에 대한 영감을 유감없이 발휘했다.

1421년 난니가 사망했지만 도나텔로는 계속해서 고전 양식의 영향을 바탕으로 오랫동안 작품 활동을 이어 갔다. 그는 고대 로마의 조각상뿐만 아니라 고대 그리스의 작품에도 관심을 가졌는데, 이는 소아시아 대륙에서 포조 브라촐리니가 가져온 조각상에서 비롯된 것이었다. 그가 파도바에 세운 기마상 〈가타멜라타〉를 보면 심지어 파르테논의 화상석도 알고 있었던 듯한데, 이는 그의 친구 치리아코 단코나Ciriaco d'Ancona가 전수해 준 것으로 보인다.[6] 도나텔로의 작품 활동을 되짚어 보면, 1480년대의 한 피렌체 작가는 그를 "고대의 훌륭한 모방자"라고 칭찬했고, 그로부터 수십 년이 흐른 뒤 또 다른 작가는 도나텔로가 "그 어떤 그리스 조각가와도 견줄 수 있는 수준이며 페이디아스Pheidias나 프락시텔레스Praxiteles(둘 다 고대 그리스의 조각가다. – 옮긴이) 같다"고도 말했다.[7]

도나텔로는 당시 필리포 브루넬레스키를 필두로 한 화가, 건축가, 작가 모임의 일원이었으며, 고전주의 모티프와 정비율의 인간상에 대한 그들의 관심은 곧 원근법에 대한 과학적 탐구로 이어졌다. 선형 원근법은 기하학을 이용한 기술로서, 대표적으로는 한 소실점으로 수렴되는 수평선들을 사용해 이차원적 평면 위에서 공간이 후퇴하는 것처럼 보이게 만드는 기법 등이 있다. 이탈리아 인은 비잔틴 사람들과 달리 평평한 표면 위에 깊이를 표현할 수 있다는 가능성에 매료되었다. 조토와 그의 제자 타데오 가디 등은 이에 대해 설득력 있는 첫발을 내딛었지만 결국 그것은 비구조적이었으며 직감에 의한 시도에 그치고 말았다. 그러나 브루넬레스키는 사실적인 삼차원 공간을 그림 안에 구현하는 아주 정밀한 방법을 고안해 냈으며, 이로써 그림이 불러일으킬 수 있는 착시 현상을 극대화해 미술계에 혁명을 일으켰다.

브루넬레스키는 사실주의적 투시도법이 어떻게 그림을 바꿔 놓을 수 있는지를 유명한 투시도법적 그림 한 점을 통해 면밀히 보여 주었다. 이 작품은 패널에 그의 새로운 투시도법을 도입해 그린 것으로, 성당 내부에 있는 세례당이 그보다 1.8미터 정도 앞에 놓인 성당의 문 사이로 보이는 장면을 묘사했다. 그는 그림의 소실점에 작은 구멍을 뚫고 거울을 이용한 실험을 행했다. 대성당 몇 십 센티미터 안쪽에 선 그는 한

아르놀포 디캄비오Arnolfo di Cambio, 〈옥좌에 앉은 성모자Virgin and Child Enthroned〉, 1310년경, 피렌체 두오모 오페라 박물관

6 Maria Grazia Pernis, "Greek Sources for Donatello's *Annunciation* in Santa Croce," *Source: Notes in the History of Art*, vol. 5 (Spring 1986), pp. 16-20; and Mary Bergstein, "Donatello's *Gattamelata* and Its Humanist Audience," *Renaissance Quarterly*, vol. 55 (Autumn 2002), pp. 833-868.
7 Cristoforo Landino and Sabba da Castiglione, Luke Syson and Dora Thornton, *Objects of Virtue: Art in Renaissance Italy* (Los Angeles: Getty Publications, 2002), p. 126에서 인용.

손에는 좌우가 반전된 그림 패널을 든 채 나머지 한 손으로 거울을 들고, 그림에 뚫린 구멍을 통해 그 거울을 바라보았다. 알맞은 지점에서 그는 실제와 완벽하게 일치하는 실물 크기의 세례당 그림을 볼 수 있었으며, 거울을 치우자 눈앞에 바로 그 세례당의 실물이 있었다고 한다. 즉 이 패널화는 세례당을 정확하게 그려 내는 것을 넘어서, 화가들이 사실적인 삼차원 공간을 그림 속에 담아낼 가능성을 열어 준 것이다. 이 패널화는 1490년대에 사라졌으나 브루넬레스키의 혁신은 그 이후 450여 년 동안 미술계를 지배했다.

브루넬레스키가 어디서 이런 영감을 받았는지는 정확히 알려지지 않았으나, 그가 성당 돔을 건축하기 7년 전인 1413년 남긴 편지에서 뛰어난 연구자이자 시각 과학의 권위자라는 한 비상한 남자에 대해 기술한 적이 있다.[8] 이로 짐작컨대 브루넬레스키의 투시도법 실험은 소실점 개념을 포함한 알하젠의 광학 연구에 대한 이론적 지식에다 실질적인 연구 기술로 얻은 지식이 합쳐진 결과물로 보인다.

브루넬레스키의 발견은 마사초의 시도에서 처음으로 완전히 적용되었다. 마사초는 1401년 피렌체에서 남쪽으로 30여 킬로미터 떨어진 산조반니 발다르노에서 태어난 화가다. 그가 피렌체에 언제 왔고 어느 공방에서 수련했는지 등 그의 어린 시절에 대해서는 자세히 알려진 바가 없다. 다만 그는 극도로 조숙한 예술가였으며 피렌체의 예술적·학문적 탐구에 열성적으로 참여한 학자이기도 했다. 그는 브루넬레스키, 도나텔로와 개인적으로 아는 사이였던 것으로 알려졌으며, 혁신적인 이 두 화가로부터 영향을 받는 한편으로, 1350년대에 타데오 가디가 애석해했듯 잠시나마 세월 속에 잊혀 가던 조토의 화풍을 되살려 냈다. 사실 조토는 1400년부터 1410년까지의 기간을 피렌체의 "조토 르네상스"라 일컫게 될 정도로 토스카나의 예술가들에게 큰 영향을 끼쳤으며, 위대한 미술 감정가 버나드 베렌슨Bernard Berenson은 마사초를 "다시 태어난 조토"라고 부르기도 했다.[9]

현존하는 마사초의 작품 중 가장 초기작인 〈산조베날레 트립틱〉은 옥좌에 앉은 성모자가 흐릿한 모습의 성인들과 함께 있는 장면을 그린 것으로 1422년 4월에 완성되었다. 1961년 이 그림이 마사초의 작품이라는 것을 처음 밝혀낸 루차노 베르티Luciano Berti는 이에 대해 "조토를 밑변으로 하고 브루넬레스키와 도나텔로를 양변으로 하는 삼각형"이라고 표현했다.[10] 세심하게 만들어진 옥좌의 표현을 보면 마사초가 브루넬레스키가 남긴 단일 시점 원근법을 완벽하게 습득했다는 사실을 알 수 있다. 그로부터 4, 5년쯤 뒤에 작업한 산타마리아 노벨라의 프레스코화 〈성 삼위일체〉전해지는 이야기에 따르면 브루넬레스키와 함께 작업한 작품이라고 함와 산타마리아 델 카르미네 브란카치 예배당의 작품에서는 더욱더 발전되고 정교해진 투시도법을 보여 주었다.

브루넬레스키의 작품에 나타난 투시도법이 평면 속에 강렬한 삼차원적 공간을 만들어 내어 인간의 시각을 속이는 데 그 목적이 있었다면, 마사초의 투시도법은 그보다 한 차원 더 올라서서 보는 이들의 시선을 잡아끌어 소실점에 집중하게 만드는 데 의의가 있었다. 〈산조베날레 트립틱〉에서 보이는 직각의 옥좌

8 Summers, *Vision, Reflection, and Desire in Western Painting*, pp. 49-50.
9 Berenson, *The Italian Painters of the Renaissance*, vol. 2 (London and New York: Phaidon, 1968), p. 13. 조토 르네상스에 대해서는 Miklós Boskovits, "'Giotto Born Again': Beiträge zu den Quellen Masaccios," *Zeitschrift für Kunstgeschichte*, 29. Bd., H. 1 (1966), pp. 51-66 참조.
10 John T. Spike, *Masaccio* (New York: Abbeville Press, 1995), p. 28에서 인용.

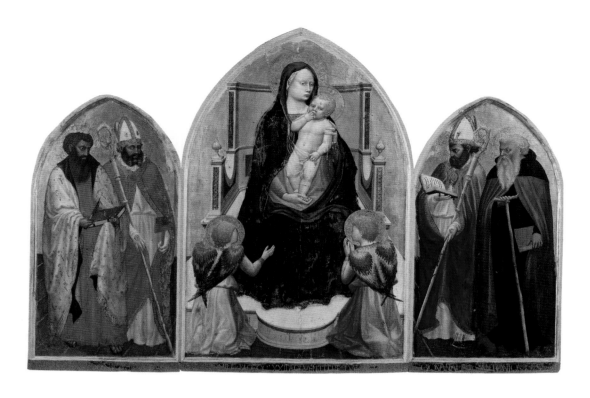

마사초Masaccio, 〈산조베날레 트립틱San Giovenale Triptych〉,
1422년, 카시아 산조베날레

를 예로 살펴보면 시선이 성모 마리아에 집중되게 표현했으며, 또 브란카치 예배당의 획기적인 프레스코
화 중 하나인 〈세금을 바치는 예수〉에서 보이는 투시도법 선들은 세관 건물에서 시작해 그리스도의 얼굴
로 수렴된다.

　　조토와 마찬가지로 마사초는 동시대 사람들과 추종자들에게 높은 평가를 받았는데, 특히 그가 그려 내
는 인물이 살아 숨 쉬는 것 같다는 점에서 그러했다. 바사리는 마사초의 인물들이 "살아 있으며, 실제 같고
자연스럽다"고 매우 적절하게 기술하기도 했다.[11] 또한 마사초는 조토와 마찬가지로 다양한 원천에서 자
연스러운 모양새를 빌려 왔다. 〈산조베날레 트립틱〉의 아기 예수는 포도를 먹고 있는 모습인데, 이는 1426
년 마사초가 피사에 있는 산타마리아 델 카르미네의 제단화인 〈성모와 아기 예수〉를 작업할 때 다시 한 번
사용한 모티프이기도 하다. 아기 예수의 손짓은 매우 자연스러워 보이지만 이는 사실 당연하게도 상징적
인 의미를 내포하고 있다. 바로 최후의 만찬 이야기에 등장하는 포도주와 십자가에 흐르는 그리스도의 피
를 암시하는 것이다. 인물 그 자체는 그가 보았던 고대 석관의 부조에서 따온 것으로, 발가벗은 아이가 포
도를 먹고 있는 모습이다. 그리고 피렌체에 있는 산타마리아 델 카르미네의 브란카치 예배당을 장식하는
프레스코화 〈낙원에서의 추방〉에 보이는 아담과 하와의 모습 역시 각각 고대 석관에 묘사된 아킬레우스와
베누스 푸디카Venus Pudica('정숙한 베누스'라는 뜻으로 베누스상이 취하고 있는 정숙한 자세를 나타내는 말 – 옮긴이) 모티프에서 따온 것이다.[12]

11　Vasari, *Lives of the Most Eminent Painters, Sculptors and Architects*, vol. 2, p. 184.

12　Joseph Polzer, "Masaccio and the Late Antique," *The Art Bulletin*, vol. 53 (March 1971), p. 36; Richard Fremantle, "Masaccio e l'antico," *Critica d'arte* (1969), p. 41; and Adrian W. B. Randolph, "Republican Florence, 1400-1434," in Ames-Lewis, ed., *Florence*, p. 156.

1481년, 피렌체의 작가 크리스토포로 란디노Cristoforo Landino는 마사초가 "장식 없이 순수한" 작품을 만들어 낸다고 썼다.[13] 마사초가 작품 활동을 하던 시대에는 장식에 매우 특화된 화가 젠틸레 다파브리아노도 있었다. 두 화가가 보여 준 상반된 양식은 동시대에 공존했으며 각기 사랑과 존중을 받았다. 이는 피렌체가 얼마나 열린 문화를 가지고 있었는지를 잘 보여 준다. 또한 당대 화가들이 열린 마음으로 서로의 양식에서 좋은 점을 가져다 썼다는 사실도 알 수 있다. 예를 들어 마사초는 젠틸레의 톤도 〈동방박사의 경배〉에서 작게 축소된 예수의 손을 차용해 1, 2년 뒤 〈성녀 안나와 성모자〉에서 이를 묘사했다. 또 그는 젠틸레가 〈겸손의 성모 마리아〉에서 그랬던 것처럼 아랍식 또는 몽골식을 흉내 낸 듯한 두루마리를 성인들의 손에 들려 주었다.

조토가 자주 사용했던 이러한 형태는 한동안 피렌체 미술에서 자취를 감추었다가, 1420년대에 들어 조토의 작품을 보고 큰 영향을 받았으리라 추정되는 젠틸레에 의해 다시 부활했다. 하지만 젠틸레는 피렌체의 시장에서 흔히 볼 수 있었던 이슬람 직물이나 유기 제품 등에서도 영감을 받은 듯한데, 이는 〈겸손의 성모 마리아〉에서 성모 마리아의 품에 기댄 아기 예수의 옷자락에 쓰인 아랍어 글귀에서 엿볼 수 있다. 이 글귀는 한때 무슬림의 신앙 고백 구절인 "알라 이외에 신은 없고 무함마드는 신의 사자다"에서 유래한 것으로 여겨졌으나, 맘루크 왕조의 유기와 에나멜 작품에 쓰인 구절인 "신께 영광을, 술탄과 왕, 지식인과 정의로운 자여"에서 따왔다고 추정되기도 한다.[14] 이러한 이국적인 글귀는 곧 마사초가 그린 성모 마리아의 광륜에서도 발견되는데, 마사초가 〈산조베날레 트립틱〉의 광륜에 무슬림의 신앙 고백 구절을 직접 썼는지에 대해서는 여전히 논란이 있다.[15]

동양풍의 진귀한 물건에 대한 관심은 차치하고라도, 젠틸레가 살던 시대의 피렌체는 고대의 조각상과 석관에 열광하기 시작해 젠틸레에게 수많은 영감을 불어넣어 주었다. 그가 제작한 거대한 제단화 〈동방박사의 경배〉의 장식대 중앙을 차지하고 있는 패널화 〈이집트로의 피신〉에서는 고대 석관에 조각된 아킬레우스를 본떠 요셉을 그리기도 했는데, 이 인물은 수년 후 마사초가 〈낙원에서의 추방〉에 그린 아담과 똑같은 모습을 하고 있다. 15세기 미술의 양대 산맥인 젠틸레와 마사초는 아마도 같은 고대 석관을 연구하고, 또 같은 이슬람 유기 제품을 공부한 듯하다. 이들은 이후 근본적으로 서로 다른 양식의 작품을 내놓으며 피렌체의 초기 르네상스를 화려하게 이끌었다.

13 Randolph, "Republican Florence, 1400-1434," p. 154에서 인용.

14 Anna Contadini, "Sharing a Taste? Material Culture and Intellectual Curiosity around the Mediterranean, from the Eleventh to the Sixteenth Century," in Anna Contadini and Claire Norton, eds., *The Renaissance and the Ottoman World* (Farnham: Ashgate Publishing, 2013), pp. 42-43.

15 Mack, *Bazaar to Piazza*, pp. 63–67. 맥은 마사초가 이슬람교의 신앙 고백 구절을 가져다 썼다는 주장에 동의하지 않았다(196쪽 55번 각주). 반대 의견은 다음 문헌을 참조하라. Graziella Parati, "Introduction," *Mediterranean Crossroads: Migration Literature in Italy*, pp. 13-14.

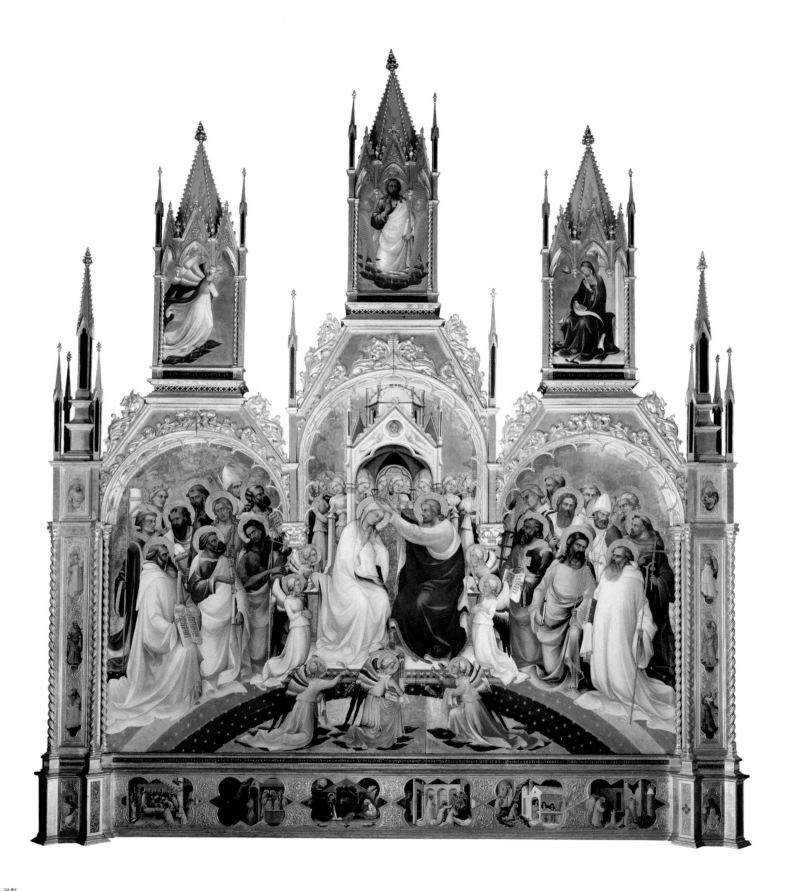

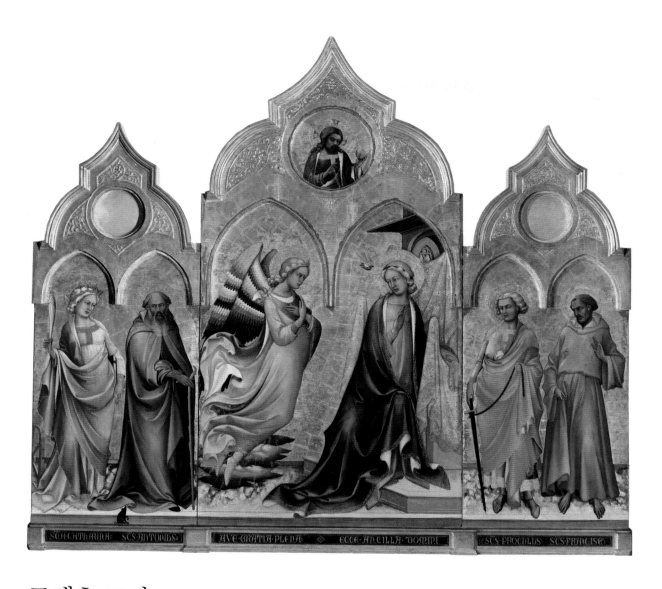

로렌초 모나코 Lorenzo Monaco (피에로 디조반니 Piero di Giovanni)

수태고지와 성인들 Annunciation with Saints

대천사 가브리엘이 펄럭이는 로브를 입고 공경의 의미로 두 손을 가슴에 모은 채, 두려움에 뒤로 물러난 성모 마리아에게 다가선다. 푸른색 망토를 입은 성모 마리아는 옥좌의 끝부분에 걸터앉아 있는데, 한때 붉은색과 금색 천이 뒤덮여 반짝였을 옥좌는 지금도 그대로다. 성모 마리아는 천사의 인사에 화답하듯 수줍게 손을 들어 올리며, 그녀의 발밑에는 금색으로 새겨진 '은총이 넘치는 자여 Ave Gratia Plena'라는 글귀가 빛나고 있다. 오른편의 글귀는 성모 마리아가 '주의 시종'이라는 것을 나타낸다. 성모의 머리 주위를 맴도는 성령은 하느님 아버지가 보낸 것이고, 천사의 이마에서 타오르는 작은 불꽃 또한 마찬가지다. 공중에 우아하게 떠 있는 천사는 수사 화가 로렌초 모나코의 가장 아름다운 걸작 중 하나이며, 피렌체의 국제 고딕 양식 작품 가운데에서도 실로 손꼽힌다. 1400년경 유럽 등지에서 유행했던 이 양식은 부드럽게 꺾인 곡선 형태와 감정의 섬세한 표현이 특징이라 할 수 있으며, 이는 보는 이로 하여금 사색에 빠지게 한다. 좌우에 묘사된 성인은 왼쪽의 경우 알렉산드리아의 성녀 카타리나와 성 안토니우스, 오른쪽의 경우 성 프로쿨로와 아시시의 성 프란체스코다.

로렌초 모나코(피에로 디조반니), 1370년경-1422년 이후
수태고지와 성인들 Annunciation with Saints, 1418년경
높이 210cm, 너비 229cm, 나무에 템페라
아카데미아, 아카데미아 미술관, 제1전시실: 피렌체 1370-
1430년; Inv. 1890 n. 8458

산탐브로조 성당

1230년 12월 30일, 우고초네Ugoccione라는 이름의 늙은 사제가 피렌체 북동쪽 외곽의 산탐브로조 성당 Basilica di Sant'Ambrogio에서 미사를 드리고 있었다. 이곳은 피렌체에서 가장 오래된 성당 중 하나로 394년 성 암브로시오가 1년 내내 도시에 머무르던 때 세워졌으며, 그의 이름을 따 산탐브로조가 되었다. 1000년 무렵 산탐브로조 성당과 수녀원은 조그마한 베네딕트회 수녀회에서 관리하게 되었다. 1230년, 이 성당의 수녀는 피렌체에서 가장 유명한 기적 중 하나를 목격하게 된다. 우고초네가 미사를 드리고 난 후 성배를 깨끗이 닦는 것을 깜빡 잊었다가 뒤늦게 그 안에서 고기와 피를 발견한 것이다. 이는 크리스털 병과 금으로 된 작은 장식함에 담겨 숭상받는 유물이 되었다. 매해 성체 축일 때마다 성당은 이 성물을 꺼내 가두 행진을 하곤 했다. 또한 성물은 재앙이 닥칠 때 그 모습을 드러내곤 했는데, 1340년 6월 전염병이 돌고 우박 폭풍이 몰아쳐 농작물이 피해를 입었을 때도 그랬다. 이런 일이 있을 때마다 성물은 수백 명의 사람들이 함께하는 가두 행진에 동원되었으며 이 풍습은 15세기까지 유지되었다.

성당 근방에서 살다가 사망 후 성당 안에 묻힌 조각가 미노 다피에솔레Mino da Fiesole는 1481년 수녀들로부터 유물을 보관하기 위한 이동식 예배소를 만들어 달라는 의뢰를 받았다. 정면의 부조는 두 천사가 들고 있는 성배 위에 아기 예수가 서 있는 모습이다. 이동식 예배소는 새로이 지어진 카펠라 델 미라콜로에 자리했으며, 여기에는 코시모 로셀리Cosimo Rosselli가 1484년과 1488년에 제작한 프레스코화도 있다. 로셀리는 로마 시스티나 성당의 프레스코화를 제작하는 데에도 참여한 화가라는 점으로 미루어 보았을 때 산탐브로조 성당과 그 성물의 중요성을 짐작할 수 있다. 로셀리는 산탐브로조 성당의 크리스털 병 성물을 보려고 인파가 빽빽하게 몰려든 장면을 카펠라 델 미라콜로의 프레스코화로 그렸다. 수많은 사제와 수녀가 성물 앞에 무릎을 꿇고 있는 사이로 희끗희끗한 머리의 늙은 사제가 보이는데 이는 우고초네로 추정된다. 같은 시기에 산타트리니타 성당 사세티 예배당의 프레스코화를 그렸던 도메니코 기를란다요Domenico Ghirlandaio와 마찬가지로, 로셀리는 그 지역의 지형과 천사 같은 모습의 철학자 피코 델라미란돌라Pico della Mirandola 등 당대의 유명 인사들을 그려 넣었다.

산탐브로조 성당의 아트리움

산탐브로조의 특권과 명성은 두 가지 작품으로 잘 설명되는데, 현재 우피치 미술관이 소장 중이며 마사초와 마솔리노의 1425년 작 〈성녀 안나와 성모자〉, 필리포 리피의 〈성모 마리아의 대관식〉이 그것이다. 특히 필리포 리피의 작품은 1447년 성당의 중앙 제단에 놓였는데, 이는 수년 전 필리포 브루넬레스키가 돔 착공 전의 모형을 만들 때 함께 작업했던 목수 도메니코 델브릴라Domenico del Brilla가 만든 섬세한 박공 프레임에 보관되어 있다.

15세기에 이르자 산탐브로조의 교구는 수많은 장인을 비롯해 노동 계급의 사람들이 사는 활기찬 지역이 되었다. 특히 치타로사Città Rossa('붉은 도시'라는 뜻)라는 직공 단체는 성당의 외양에 그들의 상징을 달기도 했다. 교구의 주민 중에 두 채의 집을 가진 안드레아 델베로키오는 1470년대에 집 한 채를 레오나르도 다빈치에게 빌려 주기도 했다. 베로키오는 1488년 베네치아에서 사망했지만 그의 시신은 피렌체로 돌아와 산탐브로조에 묻혔다.

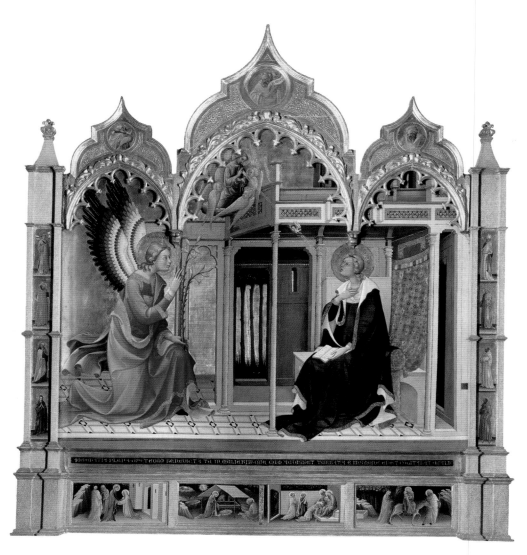

로렌초 모나코Lorenzo Monaco(피에로 디조반니Piero di Giovanni)

수태고지|Annunciation

바르톨리니 살림베니 예배당에 있는 작품 중 가장 먼저 눈에 들어오는 것은 바로 수태고지 장면을 묘사한 이 제단화다. 그림은 화려하게 장식되고 조각된 금박 프레임에 들어 있으며, 프레임 위에는 본그림과 신학적으로 매우 긴밀하게 연결된 장면이 묘사된 작은 그림들이 있다. 프레임의 섬세한 아치는 수태고지 장면의 인물들을 더욱 돋보이게 해 주며 그림의 공간을 구성하는 데 일조한다. 그림의 오른쪽 절반은 오롯이 성모 마리아를 표현하는 데 쓰였다. 짙은 푸른색 망토를 입은 성모는 천으로 덮인 베란다에 앉아 있고, 그녀의 등 뒤로 복도와 그 너머의 정원을 볼 수 있다. 성모는 화려하고 푹신한 자리에 앉아 책을 읽다가 자신을 찾아온 천사를 발견하곤 깜짝 놀라 그대로 굳어 버린 모습이고, 전갈을 가져온 천사는 망토를 펄럭이면서 한 손에 성모의 순결을 상징하는 흰 백합을 들고 경건하게 무릎을 꿇었다. 하지만 성모는 천사를 바라보지 않고 고개를 들어 하늘을 보고 있다. 천국의 하느님은 성령의 비둘기를 성모에게 내려 주고 그녀는 이를 받아들인다. 수태고지 장면에서 성모가 말한 "이 몸은 주님의 종입니다. 지금 말씀하신 대로 저에게 이루어지기를 바랍니다."「루가복음」1장 38절라는 구절을 이보다 더 잘 표현해 낼 수는 없을 것이다.

로렌초 모나코(피에로 디조반니), 1370년경-1422년 이후
수태고지Annunciation, 1390년경-1422년 이후
패널화
산타트리니타, 바르톨리니 예배당

로렌초 모나코Lorenzo Monaco(피에로 디조반니Piero di Giovanni), 1370년경-1422년 이후; 조반니 달폰테Giovanni dal Ponte(조반니 디마르코Giovanni di Marco), 1385-1437/1438년
옥좌에 앉은 성모자와 성인들, 천사들 Virgin and Child Enthroned with Saints and Angels, 14세기
높이 128cm, 너비 72cm, 나무에 템페라
아카데미아, 아카데미아 미술관, 제3전시실: 피렌체 1370-1430년(국제 고딕 양식); Inv. 1890 n. 3231

로렌초 모나코(피에로 디조반니), 1370년경-1422년 이후
옥좌에 앉은 성모자와 성인들 Virgin and Child Enthroned with Saints, 1408년
높이 89cm, 너비 49cm, 나무에 템페라
아카데미아, 아카데미아 미술관, 제1전시실: 피렌체 1370-1430년; Inv. 1890 n. 470

로렌초 모나코(피에로 디조반니), 1370년경-1422년 이후; 세르만 프레델라의 거장Master of the Sherman Predella, 1410/1415-1435년경 활동
수유하는 성모 마리아, 십자가형, 성인들 Madonna Nursing, Crucifixion, Saints, 1425-1430년경
높이 148cm, 너비 140cm, 나무에 템페라
아카데미아, 아카데미아 미술관, 제3전시실: 피렌체 1370-1430년(국제 고딕 양식); Inv. 1890 n. 3227

로렌초 모나코(피에로 디조반니), 1370년경-1422년 이후
구세주 그리스도 Christ the Redeemer, 1407-1409년경
높이 82cm, 너비 41.7cm, 나무에 템페라
아카데미아, 아카데미아 미술관, 제1전시실: 피렌체 1370-1430년; Inv. 1890 n. 10102

로렌초 모나코(피에로 디조반니), 1370년경-1422년 이후
성 베드로와 성 바울로St. Peter and St. Paul, 1395-1400년경
높이 100cm, 너비 40cm, 나무에 템페라
아카데미아, 아카데미아 미술관, 제1전시실: 피렌체 1370-1430년; Inv. 1890 n. 8705

로렌초 모나코(피에로 디조반니), 1370년경-1422년 이후
사도와 복음사가 성 요한Apostle and St. John the Baptist, 1395-1400년경
높이 100cm, 너비 40cm, 나무에 템페라
아카데미아, 아카데미아 미술관, 제1전시실: 피렌체 1370-1430년; Inv. 1890 n. 8708

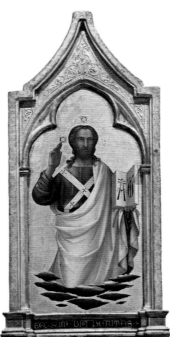

비치 디로렌초Bicci di Lorenzo, 1373-1452년
피에트로 코르시니 추기경의 묘비Epitaph of Cardinal Pietro
Corsini, 15세기
캔버스에 옮긴 프레스코화
두오모 대성당, 내부

비치 디로렌초, 1373-1452년
루이지 마르실리의 묘비Epitaph of Luigi Marsili, 15세기
캔버스에 옮긴 프레스코화
두오모 대성당, 내부

비치 디로렌초, 1373-1452년
성 라우렌시오St. Lawrence, 1428년경
높이 236cm, 너비 84cm, 나무에 템페라
아카데미아, 아카데미아 미술관, 제3전시실: 피렌체 1370-
1430년(국제 고딕 양식); Inv. 1890 n. 471

비치 디로렌초, 1373-1452년
성 마르티노의 자비Charity of St. Martin, 1420년경
나무에 템페라
아카데미아, 아카데미아 미술관; Inv. 1890 n. 462

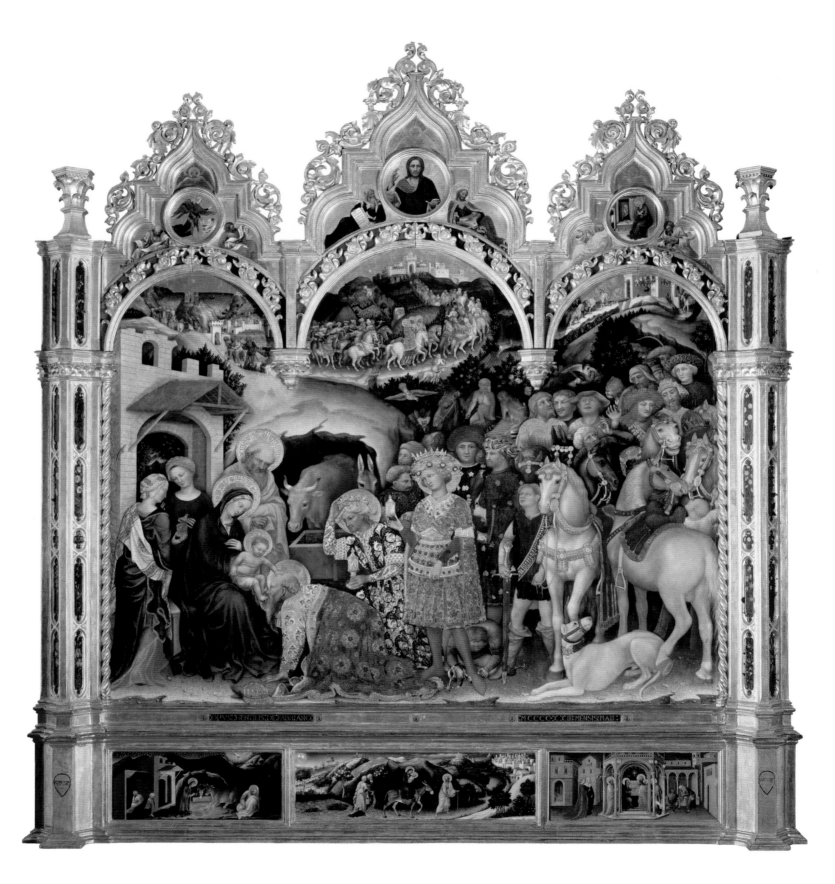

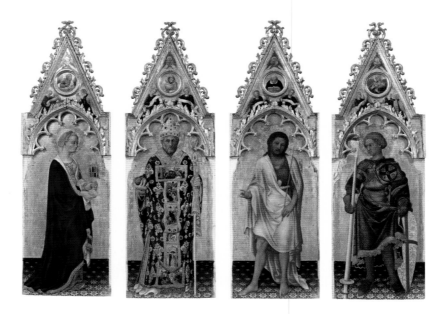

젠틸레 다파브리아노(젠틸레 디니콜로), 1370-1427년경
콰라테시 다폭 제단화Polittico Quaratesi, 1425년
각각 높이 108cm, 너비 62cm, 나무에 템페라
우피치, 우피치 미술관, 제5, 6전시실; Inv. 1890 n. 887

젠틸레 다파브리아노 Gentile da Fabriano (젠틸레 디니콜로Gentile di Niccolò)

동방박사의 경배 Adoration of the Magi

초기 이탈리아 르네상스의 가장 유명한 작품 중 하나인 〈동방박사의 경배〉는 피렌체 화가 젠틸레 다파브리아노의 가장 중요한 작품으로도 손꼽힌다. 서명에 따르면 1423년 5월 완성된 이 그림은 제작 당시의 프레임을 그대로 유지하고 있다. 하지만 주의 봉헌 축일 장면을 묘사한 오른쪽 프레델라는 사본이고 원본은 루브르 박물관이 소장 중이다. 이 작품은 부유한 피렌체 상인 팔라 스트로치가 산타트리니타 성당의 스트로치 가문 예배당을 위해 의뢰한 것이다. 미술을 사랑한 후원자를 위해 젠틸레 다파브리아노는 동방박사를 표현하는 새로운 방식을 고안해 냈는데, 바로 왕의 경배와 아기 예수 모티프를 베들레헴의 마구간을 찾아 헤매던 여정과 한데 묶은 것이다. 풍경을 뒤로한 채 인물들을 묘사한 이 방식은 매우 훌륭한 독창성을 낳았다. 그림의 전경에서는 화려하게 차려입은 세 왕이 경배의 의미를 담아 무릎을 꿇고 있으며, 아기 예수는 첫 번째 왕의 머리 위에 부드럽게 손을 올리고 있다. 대지주는 오른편에서 화려한 마구를 얹은 말들과 함께 기다리고, 그 뒤로는 이국적인 새와 짐승을 이끌고 있는 수행단이 보인다. 저 멀리에는 세 왕이 동방에서부터 예루살렘까지 행진하는 모습이 묘사되었는데, 젠틸레는 여기에 올리브 나무로 둘러싸인 언덕 위의 토스카나 마을을 그려 넣었다.

젠틸레 다파브리아노(젠틸레 디니콜로), 1370-1427년경
동방박사의 경배Adoration of the Magi, 1423년
높이 301.5cm, 너비 283cm, 나무에 템페라
우피치, 우피치 미술관, 제5, 6전시실; 8364

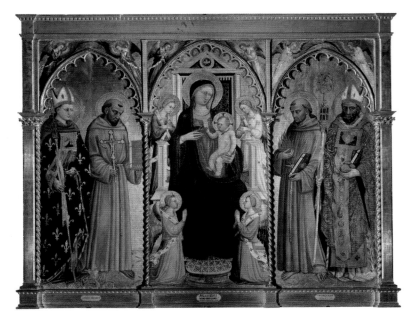

비치 디로렌초Bicci di Lorenzo, 1373-1452년
성모자와 천사들, 성인들Madonna and Child with Angels and
Saints, 15세기
나무에 템페라
아카데미아, 아카데미아 미술관

비치 디로렌초, 헌정, 1373-1452년
성녀 체칠리아의 생애 장면(순교)Scenes from the Life of St.
Cecilia(Martydom)
나무에 템페라
산타마리아 델 카르미네, 성가 예배당

마리오토 디크리스토파노Mariotto di Cristofano, 1395-1455/
1456년경
성녀 카타리나의 신비한 결혼Mystical Marriage of St. Catherine,
1423-1425년경
높이 125cm, 너비 59cm, 나무에 템페라
아카데미아, 아카데미아 미술관, 제3전시실: 피렌체 1370-
1430년(국제 고딕 양식); Inv. 1890 n. 8611

피렌체 화파Florentine School(니콜로 제리니Niccolò Gerini, 조반니 델비
온도Giovanni del Biondo, 로렌초 모나코Lorenzo Monaco, 마리오토 디나르
도Mariotto di Nardo와 제자들, 14-15세기
옥좌에 앉은 성모자와 성인들이 그려진 제단화와 프레델라
Polyptych with Virgin and Child Enthroned with Saints and Predella, 14-
15세기
패널화
산타크로체, 성가 예배당

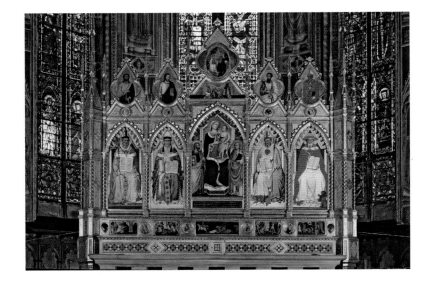

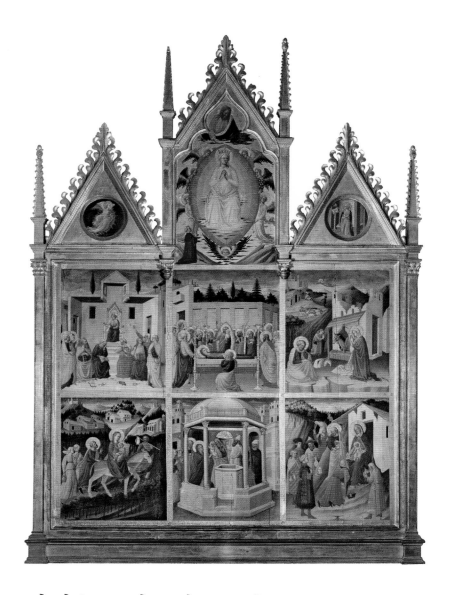

마리오토 디크리스토파노 Mariotto di Cristofano
성모자의 생애 장면 Scenes from the Life of Christ and the Virgin

아레초 근방의 산조반니 발다르노에서 태어나 1419년 피렌체로 이주한 마리오토 디크리스토파노는 초기 르네상스 시대에 피렌체에서 가장 많은 제단화를 그린 화가 중 하나다. 마사초와 비슷한 시기에 활동했음에도 불구하고 그의 화풍에서는 혁신적인 요소를 찾아보기 어렵다. 프라 안젤리코에게 영향을 받은 그는 우아한 후기 고딕 양식의 인물과 발전된 사실주의를 결합하는 데 노력을 기울였다. 그의 작품 대부분이 성인과 성스러운 인물의 전신을 묘사한 거대한 그림이지만, 성모 마리아의 생애를 그린 이 제단화에서 마리오토 디크리스토파노는 그림 속에 이야기를 담아내는 출중한 능력을 유감없이 보여 주었다. 피렌체 근방의 산탄드레아 아 도차 성당을 위해 제작한 이 작품은 당대 성당의 외관을 연상시키는 구조 속에 창문마다 성모의 생애 장면을 그려 넣었다. 이야기는 수태고지에서 시작되는데, 좌우로 놓인 두 개의 원형 그림에서 시작해 시계 방향으로 이어진다. 연작은 성모의 죽음과 부활 장면으로 마무리되며, 부활을 묘사한 그림은 수태고지 장면이 담긴 두 개의 원형 그림 사이에 자리하고 있다. 성모의 후광 아래쪽에 무릎을 꿇고 있는 작은 인물은 그림의 기증자인 듯하나 누군지 밝혀지지 않았다.

마리오토 디크리스토파노, 1395-1455/1456년경
성모자의 생애 장면 Scenes from the Life of Christ and the Virgin,
1450-1457년
높이 263.5cm, 너비 184cm, 나무에 템페라
아카데미아, 아카데미아 미술관, 제3전시실: 피렌체 1370-
1430년(국제 고딕 양식); Inv. 1890 n. 8508

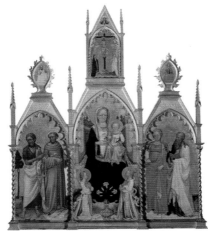

마리오토 디크리스토파노Mariotto di Cristofano, 1395-1455/1456년경
그리스도의 부활Resurrection, 1445년
나무에 유채
아카데미아, 아카데미아 미술관, 제3전시실: 피렌체 1370-1430년(국제 고딕 양식)

로셀로 디야코포 프란키Rossello di Jacopo Franchi, 1377-1456년경
옥좌에 앉은 성모자와 성인들, 천사들Virgin and Child Enthroned with Saints and Angels, 1420-1430년경
높이 238cm, 너비 190cm, 나무에 템페라
아카데미아, 아카데미아 미술관, 제3전시실: 피렌체 1370-1430년(국제 고딕 양식); Inv. 1890 n. 475

조반니 달폰테Giovanni dal Ponte(조반니 디마르코 디조반니(Giovanni di Marco di Giovanni), 1385-1437/1438년
성모 마리아의 대관식과 성인들, 천사들Coronation of the Virgin with Saints and Angels, 1420-1430년경
높이 194cm, 너비 208cm, 나무에 템페라
아카데미아, 아카데미아 미술관, 제3전시실: 피렌체 1370-1430년(국제 고딕 양식); Inv. 1890 n. 458

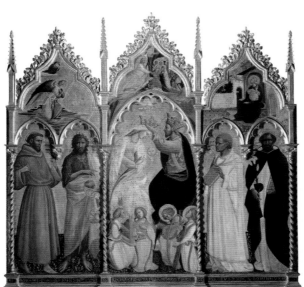

로셀로 디야코포 프란키, 헌정, 1377-1456년경
성 블라시오St. Blasius, 15세기
패널화
두오모 대성당, 내부

로셀로 디야코포 프란키, 1377-1456년경
임신한 성모 마리아Madonna del Parto, 15세기
높이 121cm, 너비 61cm, 패널화
다반차티 궁전, 카스텔라나 디베르지의 방; Inv. 1890 n. 5068

로셀로 디야코포 프란키, 1377-1456년경
성모 마리아의 대관식과 성인들, 천사들Coronation of the Virgin with Saints and Angels, 1420년
높이 344cm, 너비 390cm, 나무에 템페라
아카데미아, 아카데미아 미술관, 제1전시실: 피렌체 1370-1430년; Inv. 1890 n. 8460

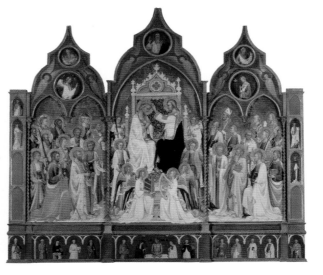

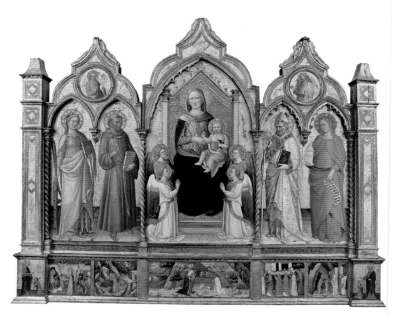

리포 단드레아Lippo d'Andrea, 1370/1371-1451년 이전
옥좌에 앉은 성모자와 성인들, 천사들Virgin and Child Enthroned
with Saints and Angels, 14세기 전반기
높이 229.5cm, 너비 287cm, 나무에 템페라
아카데미아, 아카데미아 미술관, 제3전시실: 피렌체 1370-
1430년(국제 고딕 양식); Inv. Depositi n. 18

조반니 디프란체스코 토스카니Giovanni di Francesco Toscani,
1372-1430년
십자가형Crucifixion, 1423-1424년경
높이 125cm, 너비 46cm, 나무에 템페라
아카데미아, 아카데미아 미술관, 제3전시실: 피렌체 1370-
1430년(국제 고딕 양식); Inv. 1890 n. 6089

조반니 디프란체스코 토스카니, 1372-1430년
겸손의 성모 마리아Madonna of the Humility, 1425년경
높이 110cm, 너비 50cm, 나무에 템페라
아카데미아, 아카데미아 미술관, 제3전시실: 피렌체 1370-
1430년(국제 고딕 양식); Inv. 1890 n. 10116

조반니 디프란체스코 토스카니, 1372-1430년
토마스의 의심Incredulity of Thomas, 1420년경
높이 240cm, 너비 112cm, 나무에 템페라
아카데미아, 아카데미아 미술관, 제3전시실: 피렌체 1370-
1430년(국제 고딕 양식); Inv. 1890 n. 457

세르만 프레델라의 거장Master of the Sherman Predella, 1410/
1415-1435년경 활동
십자가형Crucifixion, 1415-1430년경
높이 80cm, 너비 45cm, 나무에 템페라
아카데미아, 아카데미아 미술관, 제3전시실: 피렌체 1370-
1430년(국제 고딕 양식); Inv. 1890 n. 4654

프란체스코 디니콜로Francesco di Niccolò, 1380-1400년경
옥좌에 앉은 성모자와 성인들, 천사들Virgin and Child Enthroned
with Saints and Angels, 1391년
높이 210cm, 너비 100cm, 나무에 템페라
아카데미아, 아카데미아 미술관, 제1전시실: 피렌체 1370-
1430년; Inv. 1890 n. 6154

조반니 디프란체스코 토스카니, 1372-1430년
성흔을 받는 아시시의 성 프란체스코와 바리의 성 니콜라스
의 기적St. Francis of Assisi Receiving the Stigmata and a Miracle of St.
Nicholas of Bari, 1423-1424년경
높이 33cm, 너비 62cm, 나무에 템페라
아카데미아, 아카데미아 미술관, 제3전시실: 피렌체 1370-
1430년(국제 고딕 양식); Inv. 1890 n. 3333

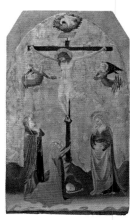

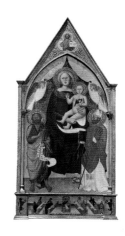

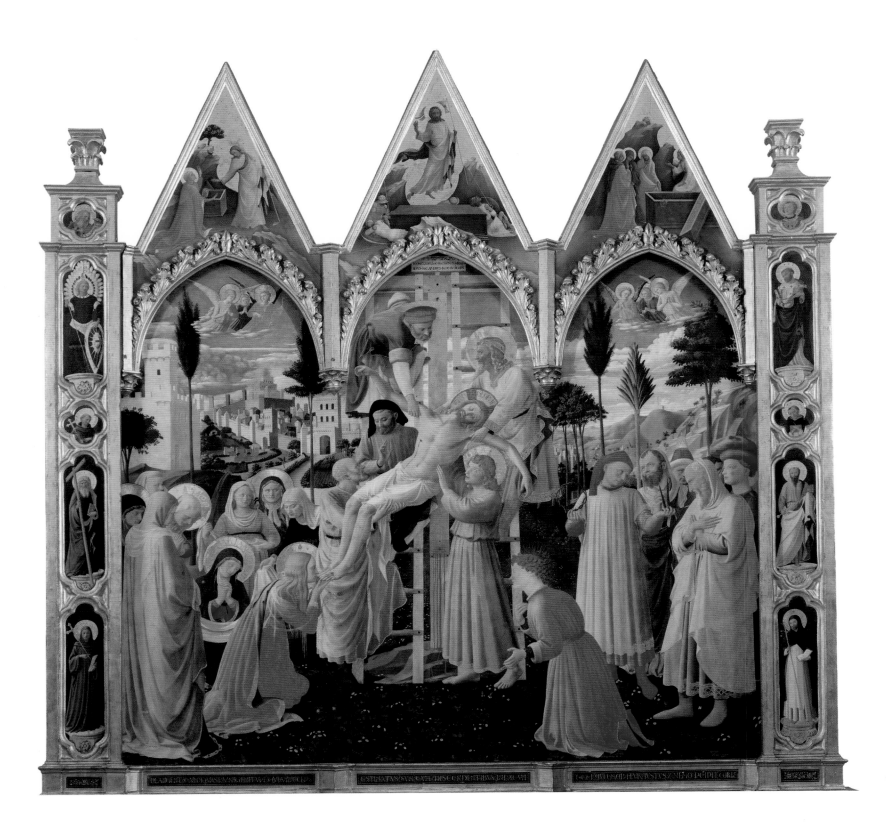

프라 안젤리코 Fra Angelico(귀도 디피에트로Guido di Pietro)

십자가 강하Descent from the Cross

프라 안젤리코는 수도원 생활을 시작한 이후에도 세속의 후원자들을 위한 작품 활동을 계속했다. 예수를 십자가에서 내리는 장면을 묘사한 이 제단화는 피렌체에 있는 산타트리니타 성당의 스트로치 가문 예배당을 위해 제작한 것으로, 그림의 주제는 특히나 장례를 위해 지어진 이 예배당의 목적에 걸맞다. 본그림은 화려하게 금박으로 장식된 건축적 프레임에 들어 있으며, 그리스도의 부활 이후에 일어난 일과 성인들도 묘사되어 있다. 십자가에서 내려지는 예수의 주검은 그림의 한가운데를 차지하고, 남녀로 나뉜 구경꾼이 그의 양편에 서 있다. 왼쪽에는 세 명의 마리아와 독실한 여성 신자들이 성모 마리아를 위로하는 모습이 보인다. 아리마테아의 성 요셉과 성 니코데모, 성 요한으로 보이는 한 무리의 남자들은 십자가에서 예수의 주검을 내리고 있다. 푸른색 가운을 입고 왼쪽에 서 있는 한 남자는 그리스도의 손톱과 가시 면류관을 들어 보여 준다. 터번처럼 생긴 붉은 모자를 쓰고 있는 젊은 남자와 마찬가지로, 화가가 살던 시대의 옷을 입고 있는 이 남자는 기증자의 가족 중 한 사람으로 짐작된다. 이 그림은 전방의 인물들을 비롯해 배경의 풍경에도 펼쳐진 화려하고 밝은 색감으로 유명하다.

프라 안젤리코(귀도 디피에트로), 1395/1400-1455년
십자가 강하Descent from the Cross, 1432-1434년
높이 176cm, 너비 185cm, 나무에 템페라
산마르코 수도원, 산마르코 박물관

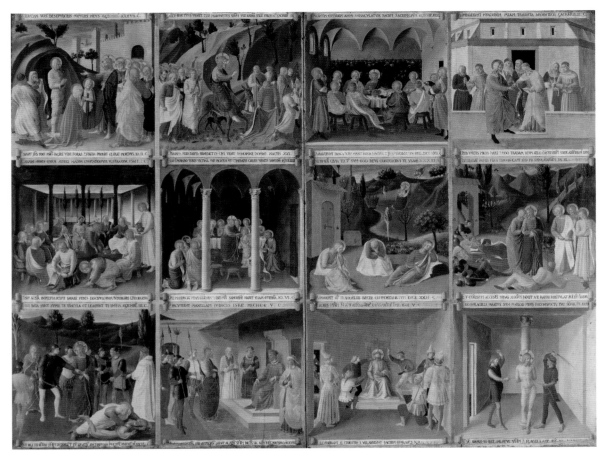

프라 안젤리코Fra Angelico(귀도 디 피에트로Guido di Pietro), 1395/
1400-1455년
은 식기를 보관하는 찬장에 그려진 그리스도의 생애 장면 연
작: '라자로의 부활'부터 '가시 면류관을 쓴 그리스도'까지Silver
Cabinet, Scenes from the Life of Christ: Raising of Lazarus to Christ at the
Column, 1438-1445년경
높이 123cm, 너비 160cm, 나무에 템페라
산마르코 수도원, 산마르코 박물관

프라 안젤리코(귀도 디 피에트로), 1395/1400-1455년
은 식기를 보관하는 찬장에 그려진 그리스도의 생애 장면 연
작: '신비로운 바퀴'부터 '논쟁하는 박사들'까지Silver Cabinet,
Scenes from the Life of Christ: The Mystic Wheel to the Disputation with
the Doctors, 1438-1445년경
높이 123cm, 너비 160cm, 나무에 템페라
산마르코 수도원, 산마르코 박물관

프라 안젤리코(귀도 디 피에트로), 1395/1400-1455년
은 식기를 보관하는 찬장에 그려진 그리스도의 생애 장면 연
작: '갈바리아로 가는 길'부터 '사랑의 법칙'까지Silver Cabinet,
Scenes from the Life of Christ: The Road to Calvary to the Lex Amoris,
1438-1445년경
높이 123cm, 너비 160cm, 나무에 템페라
산마르코 수도원, 산마르코 박물관

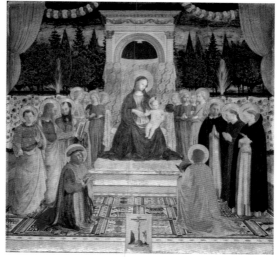

프라 안젤리코Fra Angelico(귀도 디피에트로Guido di Pietro), 1395/
1400-1455년
성모자와 성인들Virgin and Child with Saints, 1428-1429년
높이 137cm, 너비 168cm, 나무에 템페라
산마르코 수도원, 산마르코 박물관

프라 안젤리코(귀도 디피에트로), 1395/1400-1455년
산마르코 제단화San Marco Altarpiece, 1438-1443년
높이 220cm, 너비 227cm, 나무에 템페라
산마르코 수도원, 산마르코 박물관

프라 안젤리코(귀도 디피에트로), 1395/1400-1455년
안날레나 제단화Annalena Altarpiece, 1435년경
높이 180cm, 너비 202cm, 나무에 템페라와 금
산마르코 수도원, 산마르코 박물관

프라 안젤리코(귀도 디피에트로), 1395/1400-1455년
보스코 아이 프라티 제단화Bosco ai Frati Altarpiece, 1450년경
높이 174cm, 너비 173cm, 나무에 템페라와 금
산마르코 수도원, 산마르코 박물관

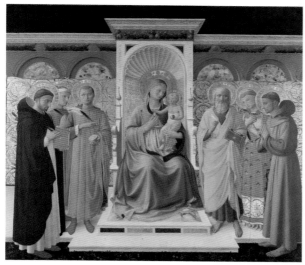

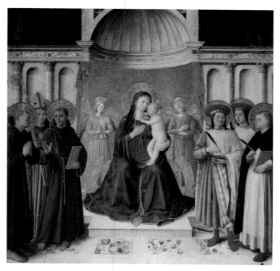

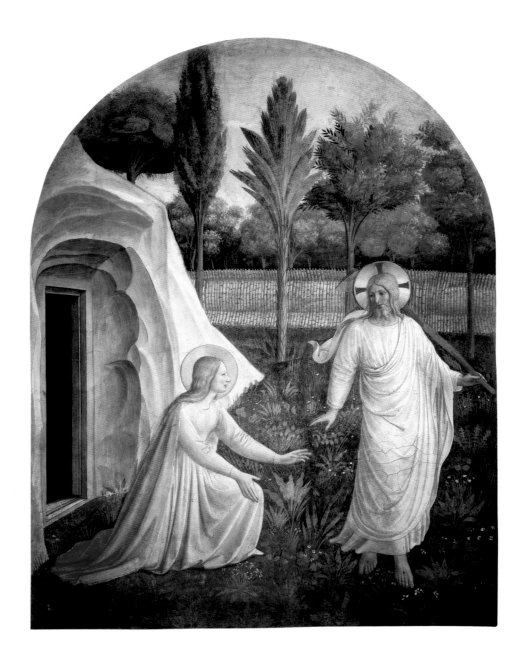

프라 안젤리코Fra Angelico

(귀도 디피에트로Guido di Pietro)

나를 만지지 마라Noli Me Tangere

1440년, 프라 안젤리코는 산마르코 수도원의 신자들이 신앙의 신비에 대해 깊이 고찰할 수 있도록 총 마흔세 개의 수도실에 각각 다른 장면을 담은 프레스코화를 그려 달라는 의뢰를 받았다. 첫 번째 수도실에 그린 〈나를 만지지 마라〉에서 부활한 예수 그리스도는 어깨에 가래를 얹은 정원사의 모습으로 마리아 막달레나 앞에 서 있는데, 이 만남은 그리스도가 부활한 무덤에서 멀지 않은 정원에서 일어났다. 복음에 의하면 막달레나는 그리스도의 무덤을 찾아갔다가 무덤이 텅 비어 있는 것을 보고 깜짝 놀라 발길을 돌렸고, 바로 이때 그리스도가 그녀 앞에 모습을 드러냈다. 그가 막달레나에게 자신이 그리스도라고 말하자 그녀가 가까이 다가가려 했으나 그리스도는 그녀를 저지하며, 자신이 아직 천국의 아버지에게 당도하지 못했기 때문에 자신을 만지면 안된다라틴어로 '놀리 메 탄게레(Noli me tangere)'고 말한다. 화가는 이 만남에 팽팽한 긴장감을 불어넣어 그림을 완성했으며, 이는 인물들의 의미심장한 손짓과 눈빛, 옷에 드리운 주름에서 엿볼 수 있다. 배경의 자연물 또한 그림의 이야기에서 중요한 역할을 하는데, 서로 다르게 배열된 깊은 초록색의 수목과 강렬한 그림자, 그리고 그 사이로 드문드문 보이는 순수한 색감은 성스러운 인물들이 입고 있는 밝은 색조의 옷과 부드럽게 대조된다.

프라 안젤리코(귀도 디피에트로), 1395/1400-1455년
나를 만지지 마라Noli Me Tangere, 1438-1445년경
높이 180cm, 너비 146cm, 프레스코화
산마르코 수도원, 산마르코 박물관, (51) 수도실 1

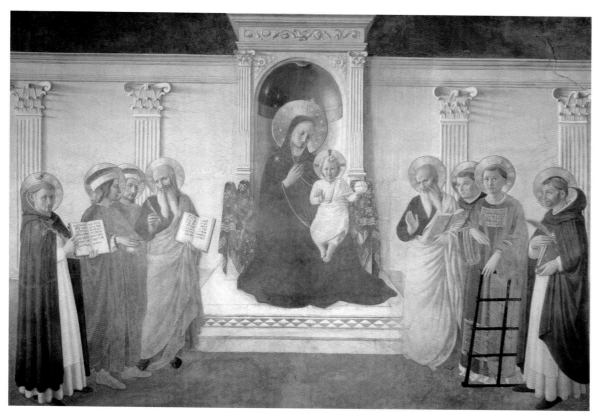

프라 안젤리코Fra Angelico(귀도 디피에트로Guido di Pietro),
1395/1400-1455년
옥좌에 앉은 성모자와 성인들Virgin and Child Enthroned with
Saints, 1438-1445년경, 1450-1452년경
높이 193cm, 너비 273cm, 프레스코화
산마르코 수도원, 산마르코 박물관, (50) 동쪽 회랑 1층

프라 안젤리코(귀도 디피에트로), 1395/1400-1455년
동방박사의 경배Adoration of the Magi, 1442년
프레스코화
산마르코 수도원, 산마르코 박물관

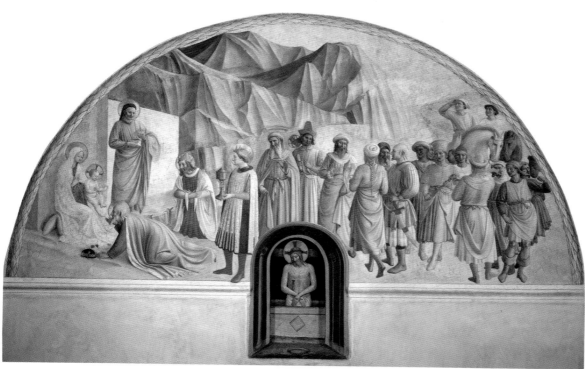

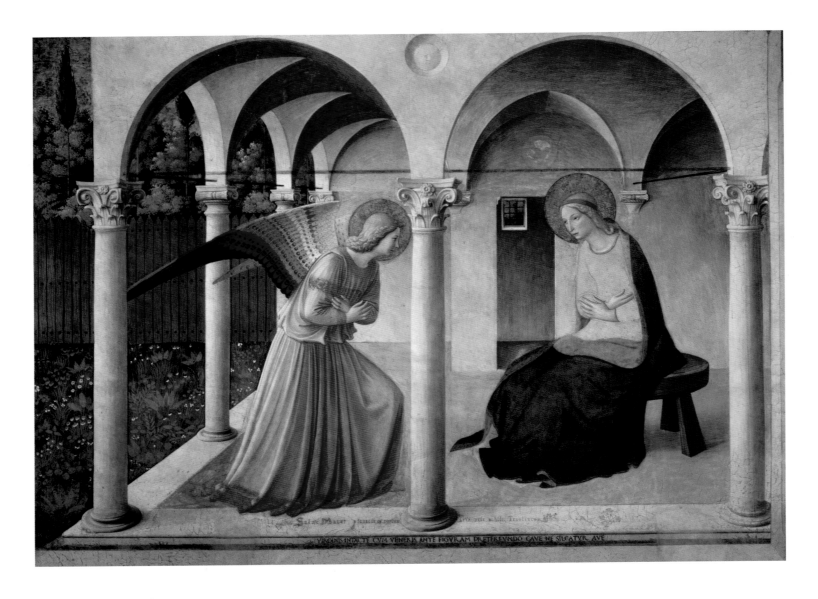

프라 안젤리코 Fra Angelico(귀도 디피에트로 Guido di Pietro)

수태고지 | Annunciation

프라 안젤리코의 유명한 이 프레스코화에서 곧 성모가 될 마리아는 양쪽으로 열린 로지아에 앉아 정원을 바라보고 있다. 왼쪽에 있는 천사는 마리아에게 경건하게 다가가고, 그녀는 이미 알고 있다는 듯 천사를 쳐다보며 몸 앞으로 두 손을 포개어 인사의 제스처를 한다. 이 제스처는 신의 아들 그리스도의 성육신을 상징하는 것으로 해석되기도 한다. 이 작품은 무엇보다도 소박함이 두드러져 그로 인해 인물들과 그들이 나누는 감정에 더욱 집중할 수 있다. 모든 디테일이 각각의 의미를 지니고 있는데, 예를 들어 성모 마리아의 흰 가운은 그녀의 순결성을 상징한다고 해석할 수 있으며, 또한 푸른 망토는 그녀가 미래에 신의 어머니이자 하늘의 여왕이 된다는 것을 암시한다. 평온한 빛으로 가득한 이 프레스코화는 산마르코 수도원의 양 날개 회랑 최전면에서 볼 수 있으며, 그 자체로서 속세를 떠난 듯한 수도원의 분위기를 내뿜고 있다. 성모의 뒤편으로 보이는 깔끔한 상자 모양의 방은 산마르코 수도원에 줄지어 있는 수도실과 닮은 듯하다. 축복을 받았다는 의미의 '베아토 Beato'라고도 알려진 프라 안젤리코는 도미니크 수도회의 일원으로서 수년 동안 산마르코 수도원에 머물며 수많은 걸작을 남겼다.

프라 안젤리코(귀도 디피에트로), 1395/1400-1455년
수태고지 Annunciation, 1438-1445년경
높이 230cm, 너비 321cm, 프레스코화
산마르코 수도원, 산마르코 박물관, (29) 남쪽 회랑 1층

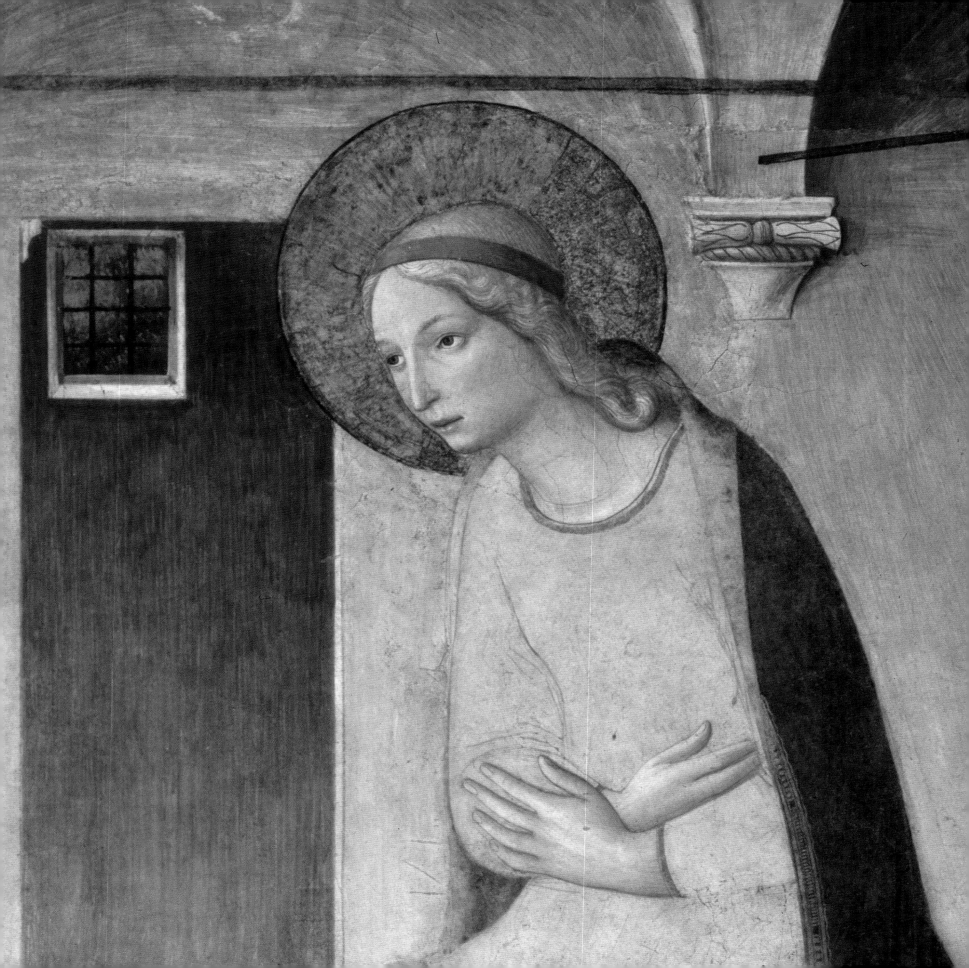

산마르코 수도원

1300년, 실베스테르 수도회의 사제들은 피렌체의 북쪽 마을 카파조에서 산마르코 성당Basilica San Marco과 수도원 건설에 착공했다. 실베스테르 수도회는 베네딕트 수도회의 분파로 1231년에 소박하고 독실한 실베스트로 고촐리니Silvestro Gozzolini가 세웠다. 1430년대에 이르자 산마르코의 실베스테르 수도회에 힘든 시기가 찾아왔다. 화재와 더불어 불거진 이런저런 구조적 문제로 인해 고작 아홉 명의 수도사만 남게 된 것이다. 한편 이들은 억울하게도 가난이나 육체적 순결을 따르지 않고 산다는 평판을 듣기도 했다. 1436년 교황 에우제니오 4세는 피렌체에 머무는 동안 산마르코 성당에 교황 칙령을 내려 도미니크 수도회의 감시를 받게 했고, 불복하는 실베스테르 수사들을 아르노 강 건너편의 오래된 도미니크회 수도원으로 옮겨 버렸다. 그리하여 도미니크 수도회는 얼떨결에 축축한 수도실과 옛날 나무 오두막으로 이뤄진 버림받은 수도원을 떠맡게 되었다.

산마르코 성당을 보수하는 데 자금을 대기 위해 에우제니오 4세는 당대의 수도원을 망라해 영향력을 행사하던 코시모 데메디치를 찾아갔다. 코시모는 교황에게 자신이 고리대금업으로 막대한 부를 쌓을 수 있었던 것에 큰 양심의 가책을 느낀다고 털어놓았다. 이때다 싶었던 교황은 코시모에게 마음의 짐을 덜고자 한다면 수도원에 후원하는 방법이 있다고 일러 주었다. 그래서 코시모는 건축가 미켈로초를 불러 만 플로린에 상당하는 자금을 대 주었으며, 그 이후에도 1448년 9월 지진으로 큰 규모의 보수 공사가 필요했던 때를 포함해 지속적으로 투자를 아끼지 않았다. 미켈로초가 지은 수사의 거처는 침실 두 개당 거실 하나와 개인 제단이 있는 방으로, 이 제단은 특히 코시모가 자신의 독실함을 보여 주기 위해 특별히 부탁한 것이었다.

미켈로초의 성당은 1443년 완성되었으며, 비슷한 시기에 도미니크회 수사 한 명과 그의 조수들도 성당을 꾸밀 제단화와 50여 개가 넘는 프레스코화를 완성했다. 1400년경에 태어난 귀도 디피에트로는 피렌체 북쪽의 무젤로에서 온 수사로, 이후 이름을 프라 조반니Fra Giovanni로 바꿨다. 그러나 그는 '천사 형제'라는 뜻의 프라 안젤리코로 더 잘 알려져 있는데, 그가 그려 내는 잔잔하고 아름다운 그림과 겸손하고 독실한 심성그는 십자가형 장면을 그릴 때마다 눈물을 닦아 냈다고 함 때문에 '천사 화가Pictor Angelicus (피크토르 안젤리쿠스)'라는 별명을 얻기도 했다.

프라 안젤리코와 조수들은 수도실마다 사색을 돕는 프레스코화를 하나씩코시모의 방에는 두 개 그려 넣어 총 마흔세 개를 완성했다. 그는 계단 꼭대기에 있는 놀라운 작품 〈수태고지〉수사들은 이 그림 앞에 멈춰서 천사 축사를 읊조리곤 했음와 수사들이 의식에 따라 자기 자신을 벌하곤 했던 사제단 회의장의 〈십자가형〉 등 거대한 프레스코화도 몇 개 그렸다. 모든 기숙사에 성모 마리아의 그림이 있어야 한다는 도미니크회 정관의 규칙 때문에 프라 안젤리코는 밤마다 불을 밝히고 동쪽 회랑에 〈그림자의 성모 마리아〉를 그렸다. 이 작품명은 그림 왼편에서 들어오는 빛이 바뀌며 그림자가 질 때 생기는 착시 현

산마르코 수도원에서 수사의 침실로 쓰였던 방으로 프라 안젤리코의 프레스코화 〈나를 만지지 마라Noli Me Tangere〉1438-1445년경가 보인다.

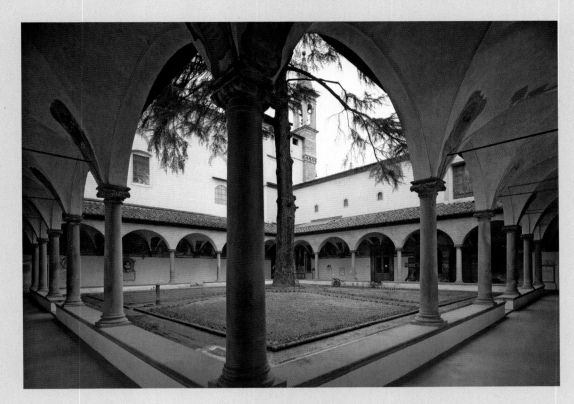

상 때문에 붙은 것이다.

오늘날 산마르코 수도원에서 가장 인기 있는 볼거리는 바로 프라 안젤리코의 프레스코화다. 하지만 당시에는 코시모 데메디치조차 수사의 방이나 동쪽 복도에 그려진 〈그림자의 성모 마리아〉를 보지 못했는데, 이는 도미니크회에서 아무나 들이지 못하는 봉쇄 구역clausura(클라우수라)을 엄격하게 지정해 놓았기 때문이다. 따라서 15, 16세기의 사람들은 이런 예술품 때문이 아니라, 당대의 다른 성당에 바라던 것과 마찬가지로 기적이 일어나지 않을까 하는 희망에 산마르코 수도원을 찾곤 했다. 1439년부터 1444년까지 산마르코 수도원의 원장을 지낸 안토니오 '안토니노' 피에로치Antonio 'Antonino' Pierozzi, 1389-1459는 1446년 피렌체의 대주교가 되었으며, 1523년 시성된 후에는 성 안토니오로 불리게 되었다. 그가 세상을 뜬 뒤 산마르코에 자리한 그의 무덤은 곧 순례자들의 성지가 되었다. 희망에 부푼 순례자들은 묘소에 아기 그림을 놓고 아이를 갖게 해 달라고 비는 등 여러 가지 봉헌물을 놓고 하늘과 땅을 중재하는 성인의 힘을 믿었다. 이런 봉헌물은 사보나롤라의 몰락성 안토니오의 후임 수도원장이며 이단으로 몰려 화형당했다. - 옮긴이 이후 대부분 파괴되었으나, 1589년 성 안토니오의 유해는 잠볼로냐가 설계한 산마르코의 아름다운 새 예배당으로 옮겨 모셔졌다.

1545년 코시모 1세는 사보나롤라의 수도원을 없애고 메디치가에 반대하는 세력을 뿌리 뽑기 위해 한동안 산마르코 수도원에서 도미니크회를 몰아냈다. 도미니크회는 또 대공 피에트로 레오폴도Pietro Leopoldo가 지배하던 18세기 말과 그 이후 나폴레옹Napoléon의 시대에도 산마르코 수도원에서 축출되었다. 산마르코 수도원은 1869년부터 박물관으로 쓰이기 시작했다.

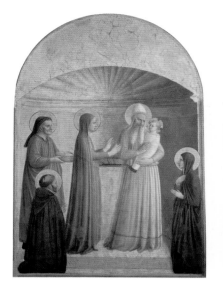

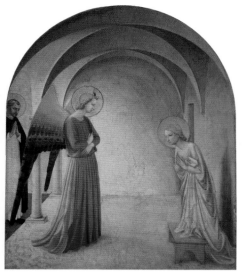

프라 안젤리코Fra Angelico(귀도 디피에트로Guido di Pietro), 1395/
1400-1455년
성전에서의 봉헌Presentation at the Temple, 1438-1445년경,
1450-1452년경
높이 171cm, 너비 116cm, 프레스코화
산마르코 수도원, 산마르코 박물관, (60) 수도실 10

프라 안젤리코(귀도 디피에트로), 1395/1400-1455년
수태고지Annunciation, 1438-1445년경, 1450-1452년경
높이 187cm, 너비 157cm, 프레스코화
산마르코 수도원, 산마르코 박물관, (53) 수도실 3

프라 안젤리코(귀도 디피에트로)와 공방, 1395/1400-1455년
세례를 받는 그리스도Baptism of Christ, 1438-1445년경,
1450-1452년경
프레스코화
산마르코 수도원, 산마르코 박물관, (64) 수도실 24

프라 안젤리코(귀도 디피에트로), 1395/1400-1455년
예수의 탄생Nativity, 1438-1445년경, 1450-1452년경
높이 193cm, 너비 164cm, 프레스코화
산마르코 수도원, 산마르코 박물관, (55) 수도실 5

프라 안젤리코(귀도 디피에트로), 1395/1400-1455년
옥좌에 앉은 성모자Virgin and Child Enthroned, 1438-1445년경,
1450-1452년경
프레스코화
산마르코 수도원, 산마르코 박물관, (61) 수도실 11

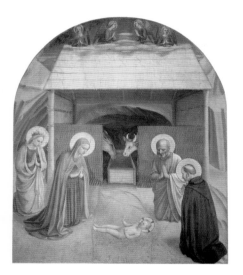

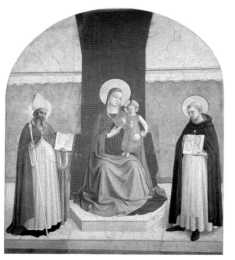

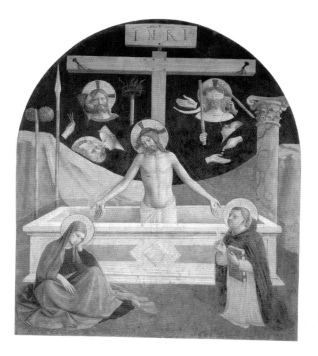

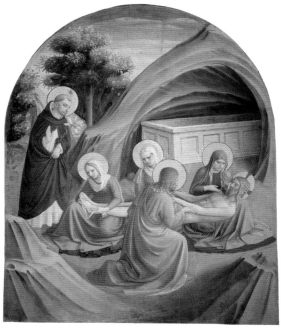

프라 안젤리코Fra Angelico(귀도 디피에트로Guido di Pietro), 1395/
1400-1455년
고난의 그리스도와 수난의 상징Man of Sorrows with Symbols of
the Passion, 1438-1445년경, 1450-1452년경
프레스코화
산마르코 수도원, 산마르코 박물관, (66) 수도실 26

프라 안젤리코(귀도 디피에트로), 1395/1400-1455년
애도Lamentation, 1438-1445년경, 1450-1452년경
높이 184cm, 너비 152cm, 프레스코화
산마르코 수도원, 산마르코 박물관, (52) 수도실 2

프라 안젤리코(귀도 디피에트로), 1395/1400-1455년
십자가형Crucifixion, 1438-1445년경, 1450-1452년경
높이 176cm, 너비 136cm, 프레스코화
산마르코 수도원, 산마르코 박물관, (65) 수도실 25

프라 안젤리코(귀도 디피에트로)와 공방, 1395/1400-1455년
십자가형Crucifixion, 1438-1445년경, 1450-1452년경
프레스코화
산마르코 수도원, 산마르코 박물관, (70) 수도실 30

프라 안젤리코(귀도 디피에트로), 1395/1400-1455년
덕성의 십자가에 매달린 예수Christ Hanging at the Cross of the
Virtue, 1438-1445년경, 1450-1452년경
프레스코화
산마르코 수도원, 산마르코 박물관, (63) 수도실 23

프라 안젤리코(귀도 디피에트로), 1395/1400-1455년
변용Transfiguration, 1438-1445년경, 1450-1452년경
높이 193cm, 너비 164cm, 프레스코화
산마르코 수도원, 산마르코 박물관, (56) 수도실 6

프라 안젤리코(귀도 디피에트로), 1395/1400-1455년
성모 마리아의 대관식Coronation of the Virgin, 1438-1445년경,
1450-1452년경
높이 171cm, 너비 151cm, 프레스코화
산마르코 수도원, 산마르코 박물관, (59) 수도실 9

프라 안젤리코(귀도 디피에트로)와 공방, 1395/1400-1455년
그리스도 무덤가의 세 마리아The Holy Women at the Sepulchre,
1438-1445년경, 1450-1452년경
높이 181cm, 너비 151cm, 프레스코화
산마르코 수도원, 산마르코 박물관, (58) 수도실 8

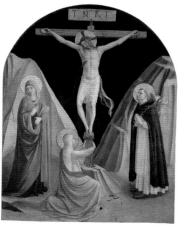

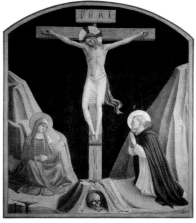

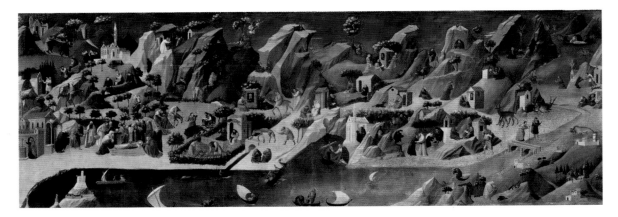

프라 안젤리코Fra Angelico(귀도 디피에트로Guido di Pietro), 1395/
1400-1455년
은둔지Tebaide, 1420년경
높이 73.5cm, 너비 208cm, 나무에 템페라
우피치, 우피치 미술관, 제5, 6전시실; Inv. 1890 n. 447

프라 안젤리코(귀도 디피에트로), 1395/1400-1455년
성모 마리아의 대관식Coronation of the Virgin, 1425년경
높이 112cm, 너비 114cm, 나무에 템페라
우피치, 우피치 미술관, 제7전시실; Inv. 1890 n. 1612

프라 안젤리코(귀도 디피에트로), 1395/1400-1455년
성모와 아기 예수Madonna and Child, 1435년경
높이 134cm, 너비 59cm, 나무에 템페라
우피치, 우피치 미술관, 제7전시실; Inv. Depositi n. 143

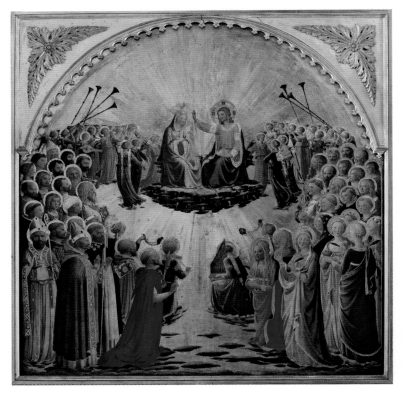

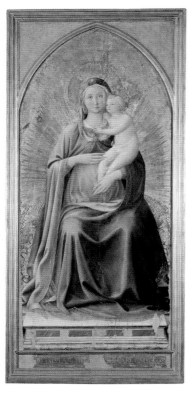

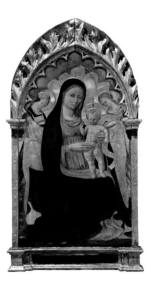
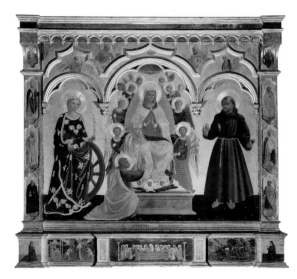
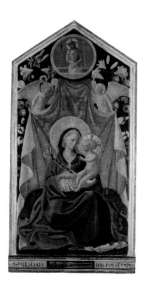

안드레아 디귀스토Andrea di Giusto, 1424-1450년으로 기록됨
성모자와 두 성인Virgin and Child with Two Saints, 15세기 전반기
높이 117cm, 너비 57cm, 나무에 템페라
아카데미아, 아카데미아 미술관, 제3전시실: 피렌체 1370-1430(국제 고딕 양식); Inv. 1890 n. 3160

안드레아 디귀스토, 1424-1450년으로 기록됨
친톨라의 성모 마리아와 성인들Madonna della Cintola with Saints, 1437년
높이 185cm, 너비 220cm, 나무에 템페라
아카데미아, 아카데미아 미술관, 거상 전시실; Inv. 1890 n. 3236

안드레아 디귀스토, 1424-1450년으로 기록됨
성모와 아기 예수Virgin and Child, 15세기 초
높이 101cm, 너비 48cm, 나무에 템페라
아카데미아, 아카데미아 미술관, 거상 전시실; Inv. 1890 n. 6004

조반니 토스카니Giovanni Toscani와 공방, 15세기
산조반니 축제 장면이 그려진 카소네Cassone with Scenes from the Palio di San Giovanni, 1425년경
높이 60cm, 너비 200cm, 나무에 템페라와 부분 도금
바르젤로, 도나텔로와 1400년대 조각상 전시실; Inv. Mobili n. 161

피렌체 화파Florentine School(필리포 리피Filippo Lippi로 추정), 15세기
십자가형과 헌신적인 수도사들Crucifixion with Devoted Friars, 15세기
프레스코화
산타마리아 델 카르미네, 부속 예배당, 부속 가옥

파올로 스키아보Paolo Schiavo(파올로 디스테파노 바달로니Paolo di Stefano Badaloni), 1397-1478년
십자가형과 천사들, 수녀들, 기증자들Crucifixion with Angels with Nuns and Donors, 1440년으로 서명됨
높이 260cm, 너비 340cm, 프레스코화(일부)
산타폴로니아 수도원, 구 식당, 현관; Inv. San Marco e Cenacoli n. 179

피렌체 화파, 15세기
지롤라모 사보나롤라의 처형Execution of Girolamo Savonarola, 1498년 이후
높이 100cm, 너비 115cm, 나무에 유채
산마르코 수도원, 산마르코 박물관, (72) 수도실 12; Inv. San Marco e Cenacoli n. 477

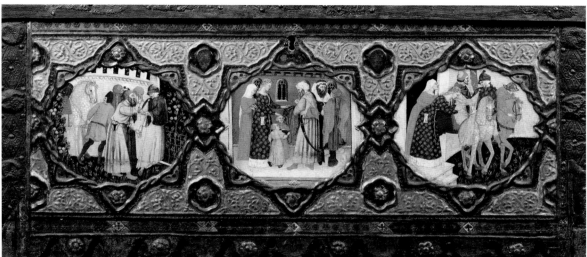

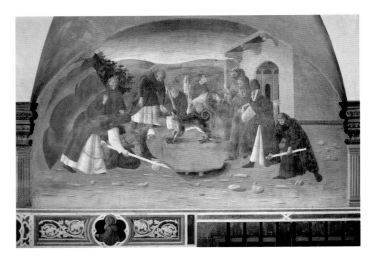

조반니 디콘살보Giovanni di Consalvo(아란치 회랑의 거장Master of the Chiostro degli Aranci), 1435-1438년으로 기록됨
성 베네딕트의 생애 장면: 돌 아래에서 악마를 내쫓음Scenes from the Life of St. Benedict: Expulsion of the Demon from Beneath a Stone, 1425년
프레스코화
바디아 피오렌티나, 수도원 건물, 회랑(아란치 회랑)

조반니 디콘살보(아란치 회랑의 거장), 1435-1438년으로 기록됨
성 베네딕트의 생애 장면: 아버지의 집을 나서는 성인Scenes from the Life of St. Benedict: The Saint Leaving His Father's House, 1436-1439년
프레스코화
바디아 피오렌티나, 수도원 건물, 회랑(아란치 회랑)

조반니 디콘살보(아란치 회랑의 장인), 1435-1438년으로 기록됨
성 베네딕트의 생애 장면: 쟁반을 유모에게 돌려주는 성인
Scenes from the Life of St. Benedict: The Saint Returning the Tray to the Wet Nurse, 1436-1439년
프레스코화
바디아 피오렌티나, 수도원 건물, 회랑(아란치 회랑)

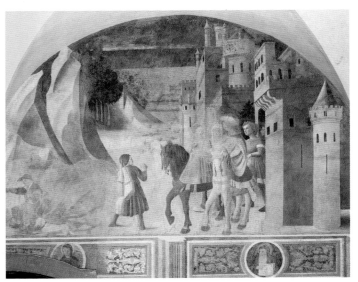

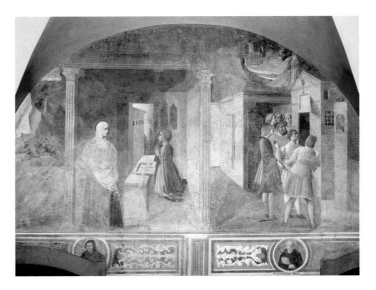

마사초 Masaccio (톰마소 디세르 조반니 Tommaso di ser Giovanni)

성 삼위일체 Trinity

마사초는 초기 르네상스 시대 피렌체의 천재로 일컬어진다. 1417년 화가 마솔리노 밑에서 견습을 시작한 이래 고작 스물일곱 살에 로마에서 생을 마감하기까지 그 짧은 시간 동안 그는 제단화와 프레스코화 등을 통해 미술계에 혁신을 불러일으켰다. 그중에서도 그의 가장 중요한 작품으로 손꼽히는 것은 산타마리아 노벨라 성당에 있는 〈성 삼위일체〉다. 오늘날에도 이 그림은 몸이 얼어붙는 듯한 기분을 느끼게 하지만, 중앙 정렬된 투시도법이 한 그림 전체에 최초로 사용된 작품이라는 점에서 당대의 화가들에게 충격 그 자체나 다름없었을 것이다. 그림의 주요 주제인 성 삼위일체, 즉 성부와 성령의 비둘기, 십자가에 매달린 예수 그리스도는 정확하게 가운데 축을 따라 배치되었다. 그 뒤로는 정확한 투시도법에 의해 그려진 예배당이 보이는데, 거기서 가장 놀라운 것은 정교하게 축소된 정간#間 장식 궁륭이다. 양쪽 벽감에는 흐느끼는 성모 마리아, 그리고 예수가 가장 아꼈던 제자인 복음사가 성 요한이 십자가에 못 박힌 예수를 가운데에 두고 대칭적으로 자리하고 있다. 벽감의 바깥쪽에 무릎을 꿇고 있는, 대비되는 색조의 두 인물은 기증자로, 아마도 반데라이오의 베르토 디바르톨로메오와 그의 아내 산드라로 추정된다. 피렌체 대성당에 작품을 두기도 했던 베르토는 유명한 돔을 지은 건축가 브루넬레스키와도 잘 아는 사이였으며, 바로 이 브루넬레스키가 프레스코화에 사용된 투시도법에 관해서 마사초에게 조언을 해 주었으리라 여겨진다. 마사초의 천재성, 색감과 빛을 미묘하게 다루는 능력 덕분에 투시도법이라는 수학적인 계산이 예술가적 기교의 정점으로 탈바꿈할 수 있었다. 이 장대한 작품은 본 그림 아래에 그려진 석관으로 마무리되는데, 해부학적으로 정확하게 그려진 해골상은 인간 육신의 덧없음을 보여 주는 것만 같다.

마사초(톰마소 디세르 조반니), 1401-1428년
성 삼위일체Trinity, 1424-1425년
프레스코화
산타마리아 노벨라, 신랑, 세 번째 회랑 서쪽

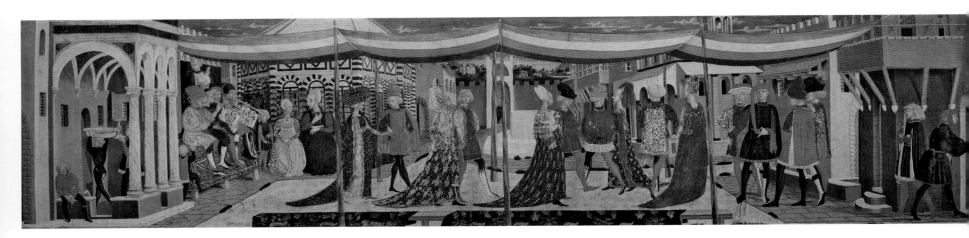

로 스케자 Lo Scheggia (조반니 디세르 조반니 Giovanni di ser Giovanni)

아디마리 카소네 Cassone Adimari

앞면에 그림이 그려진 카소네cassone. 궤짝 혹은 함는 15세기에 피렌체에서 성행하던 공예품 중 하나로, 당대 가장 유명했던 화가들에게도 이러한 함을 만들어 달라는 요청이 쏟아지곤 했다. 성경이나 신화의 이야기를 주제로 한 것과 더불어 당대의 삶을 세밀하고 자세하게 그려 내는 것 또한 흔한 일이었다. 이 함은 마사초의 동생이기도 한 피렌체 화가 조반니 디세르 조반니가 결혼식 장면을 그려 넣은 것이다. 그는 특히 장엄한 장식의 가구와 상감 세공을 만드는 데 매우 능했기 때문에 '은' 또는 '딱딱한'이라는 뜻의 별명을 갖게 되었다. 길쭉한 형태의 이 작품은 우아하게 차려입은 젊은 남녀들이 천으로 된 캐노피 아래에 줄지어 서 있는 모습을 담고 있다. 한편 피렌체 세례당은 왼쪽에 그 독특한 모습을 드러내고 있다. 이 밖에 또 눈에 잘 띄는 것은 몇몇 인물이 쓰고 있는 사치스러운 머리 장식으로, 이들은 왼쪽의 음악가들이 연주하는 음악에 맞춰 춤을 추려고 기다리는 중이다. 1450년 무렵의 양식을 따른 것으로 보이는 이 작품은 1420년에 거행된 보카치오 아디마리Boccaccio Adimari와 리사 리카솔리Lisa Ricasoli의 결혼식을 묘사한 것으로 알려졌다.

로 스케자(조반니 디세르 조반니), 1406-1486년
아디마리 카소네 Cassone Adimari, 1450년경
높이 63cm, 너비 280cm, 나무에 템페라
아카데미아, 아카데미아 미술관, 거상 전시실; 8457

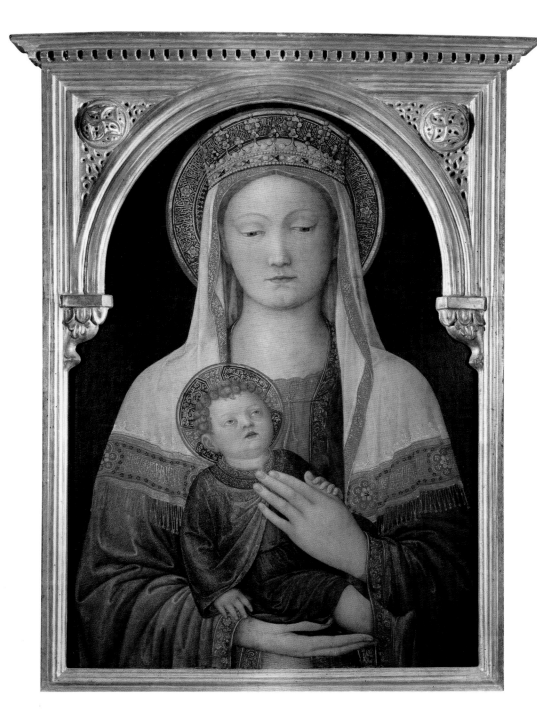

야코포 벨리니 Jacopo Bellini

성모와 아기 예수 Virgin and Child

이 작품은 검은 배경에 아기 예수를 품에 안은 성모 마리아의 반신상을 묘사한 것이다. 성모 마리아는 정면을 바라보는 모습과 거의 움직임이 없는 자세로 인해 조각상 같은 분위기를 조성하는 한편 범접할 수 없는 기운을 내뿜는다. 성모가 쓰고 있는 황금빛 왕관은 하늘의 여왕임을 나타낸다. 성모의 품에 안긴 아기 예수는 살짝 옆을 보고 앉아 이 그림에서 유일하게 움직이는 것 같은 인상을 준다. 성모의 여성스러운 손짓을 더 자세히 들여다보면 아기 예수를 보호하려는 동작이라는 것을 알 수 있다. 약간의 붉은색과 갈색, 초록색, 푸른색만이 사용된 절제된 색감은 그림의 고결함을 더욱더 높여 준다. 특히 성모의 모습은 형언할 수 없는 우아함을 담고 있는데, 이는 가라앉은 색감과 더불어 전방에서 쏟아져 내리는 빛에 의해 더욱 극대화된다. 예수는 아이 특유의 손 움직임으로 어머니의 엄지손가락을 꼭 쥐고 있다. 옷의 섬세한 무늬를 정확하게 그려 낸 것은 베네치아 화가 야코포 벨리니의 뛰어난 솜씨가 드러나는 대목으로, 그가 디테일의 사실적 묘사를 통해 베네치아의 르네상스를 불러일으킨 인물임을 입증해 준다.

야코포 벨리니, 1424-1464년 활동
성모와 아기 예수 Virgin and Child, 1450년경
높이 69cm, 너비 49cm, 나무에 템페라
우피치, 우피치 미술관, 제5, 6전시실; 3344

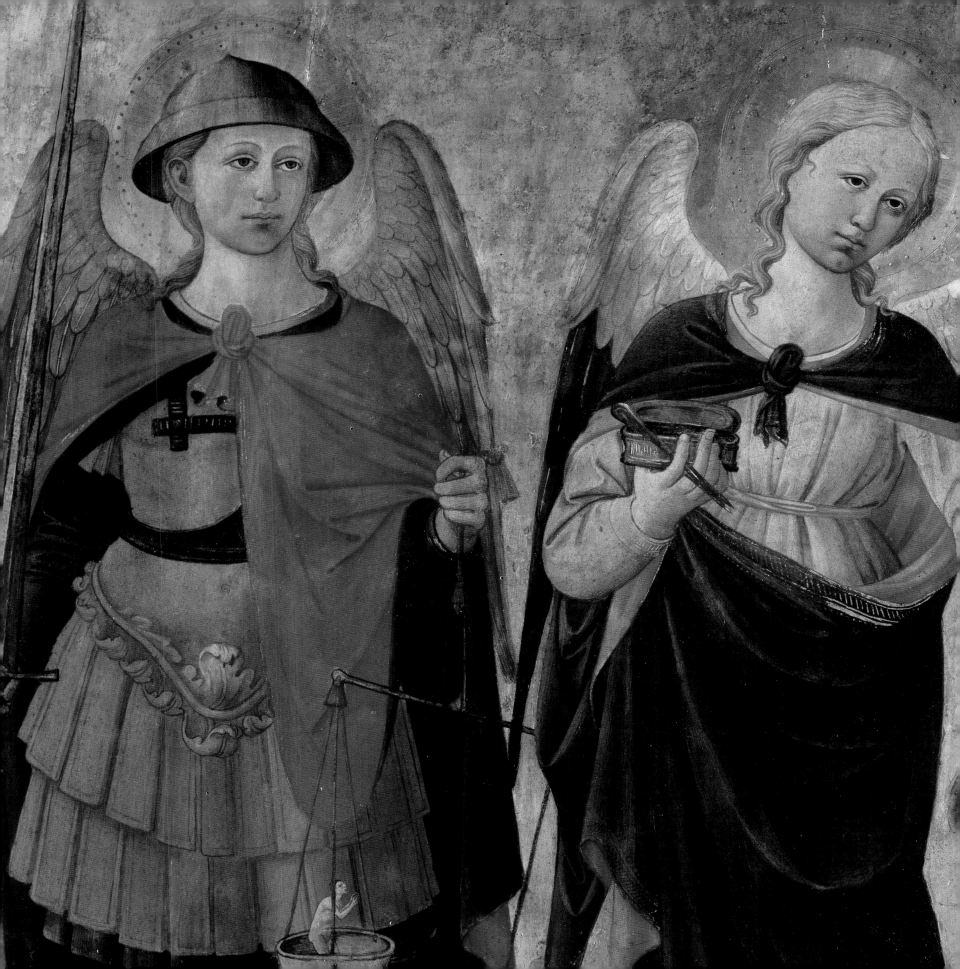

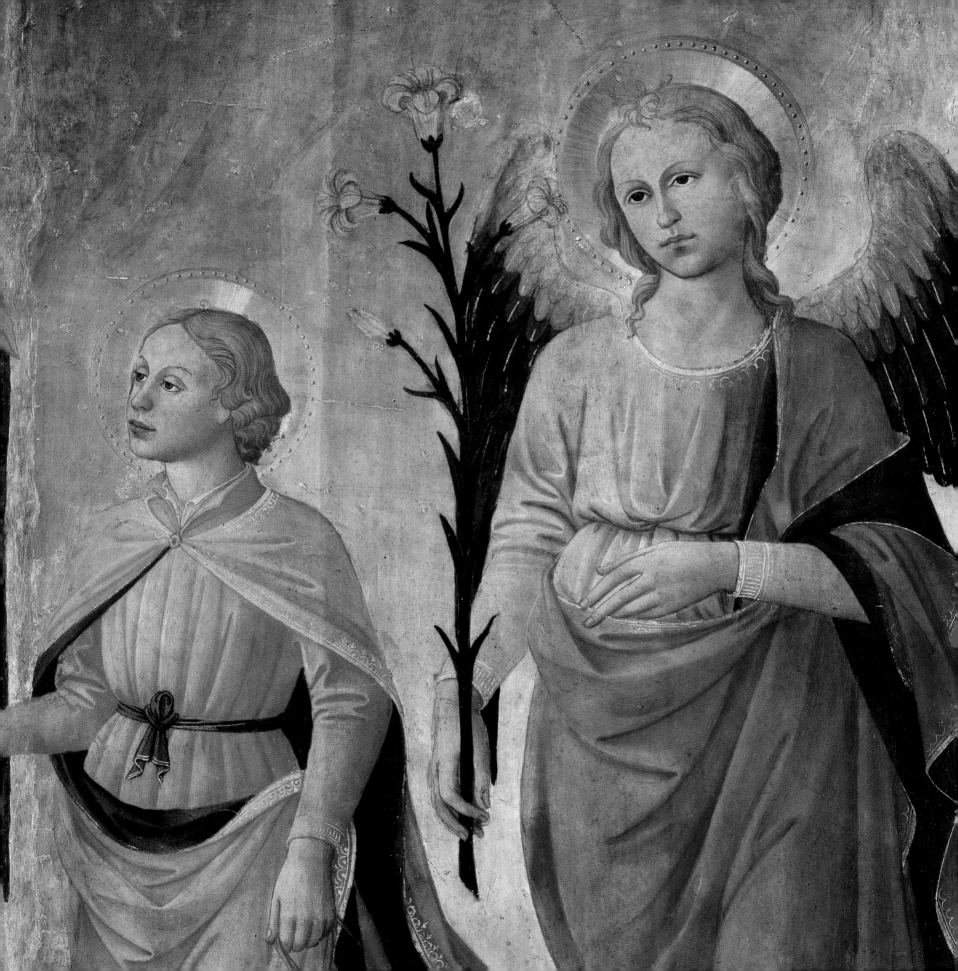

메디치가 시대의 피렌체 미술, 1434-1494년

도 나텔로는 1420년대 후반 진행했던 〈도비치아〉 작업에 대해 조금은 회의적인 시각을 가지고 있었을지도 모른다. 40대 초반에 그는 그다지 풍족하지 못했다. 1427년 그의 세금 계산서에는 가난이 덕지덕지 묻어 있었다. 그는 여기저기에 빚을 진 상태였는데, 예를 들어 시에나 대성당에 '언젠가' 작품을 그려 줄 것을 약속해 돈을 가불했고, 또 야코포라는 목각사에게도 돈을 빌렸다. 그리고 건축가 미켈로초, 열네 살짜리 고아 리날도와 함께 살던 피렌체의 집은 2년 치 집세가 체납된 상황이었다.[1]

풍요의 화신 도비치아는 피렌체의 다른 사람들에게는 아주 독특한 반향을 불러일으켰을 것이다. 1420년대에 이르자 한때 도시 경제의 큰 축을 담당했던 양모 산업이 급격히 쇠퇴하기 시작했다. 그 이전 세기 동안 의류 생산은 90퍼센트 가까이 줄어들었다. 조토의 시대에는 도시 가구 전체의 3분의 1 정도가 의류 산업 관련 직종에 종사하며 먹고살았지만 1420년대에는 고작 5분의 1만이 양모 직공으로 남았으며, 그중 반 이상이 세금을 낼 수 없을 정도로 가난해 오히려 세금 징수원이 그들을 가엾게 여기기도 했다.[2] 피렌체에서 가장 높은 지위를 누리던 가문 중 하나인 아치아이우올리가는 1427년 그들이 소유한 네 개의 직물 공장 중 세 군데의 문을 닫아야 했는데, 가문의 일원은 "8년이 넘는 지난 세월 동안 벌어들인 돈이 단 한 푼도 없기 때문"이라고 말했다.[3] 시 자치 단체의 기록에 의하면 당시 여기저기서 부도가 나고 자금이 바닥나는 경우가 빈번해, 1431년 시 정부는 마침내 오랜 신조를 꺾고 유대 인계 대금업자를 도시로 불러들여 자리를 잡게 하기도 했다.

피렌체의 인구도 급격하게 감소했다. 한 세기 전에 피렌체의 인구는 약 12만 명으로 최고점을 찍었다. 그러나 1427년에는 전 시기를 통틀어 가장 적은 37,144명을 기록했다. 이는 심지어 1348년 흑사병 유행 직후보다도 더 낮은 수치였다. 이러한 인구 감소는 어느 정도 시 정부의 이주 정책과도 관련이 있었다. 피렌체의 일자리 수가 감소하면서 시 정부가 사람들에게 피렌체에서 벗어나 교외 지역 선조의 땅으로 이주할

1 Martin Kemp, *Behind the Picture: Art and Evidence in the Italian Renaissance* (New Haven: Yale University Press, 1997), p. 34. 리날도에 대해서는 Robert Black, *Education and Society in Florentine Tuscany: Teachers, Pupils and Schools, c. 1250-1500* (Leiden: Brill, 2007), p. 16 참조.
2 Najemy, *A History of Florence*, pp. 307, 309.
3 Gene A. Brucker, *Renaissance Florence* (Berkeley and Los Angeles: University of California Press, 1969), p. 85.

것을 장려했기 때문이다.[4]

전염병이 빈번하게 횡행했는데 1400년에는 1348년 이래 가장 강력한 전염병이 돌아 만 2,000여 명을 죽음으로 내몰았다. 도나텔로의 〈도비치아〉가 공개된 1430년에는 또 다른 역병이 돌기 시작해 부유한 사람들은 모두 피렌체를 떠나려고 했다. 기근은 놀랍지도 않은 일이 되었다. 도나텔로의 역작인 목조상 〈마리아 막달레나〉는 움푹 파인 볼에 수척한 몸의 여인을 표현한 것으로, 굶주리면 인체가 어떻게 되는지를 조각가가 아주 잘 알고 있었음을 보여 준다.

도나텔로의 〈도비치아〉가 1430년에 옮겨진 데에는 또 다른 이유도 있다. 고대 로마의 기둥은 일반적으로 유명한 승리를 기념하기 위해 정복의 전리품으로 만들어졌다로마의 옥타비아누스 기둥은 그들이 무찌른 적군의 선박에 달려 있던 닻과 청동 부리로 장식되었다. 하지만 피렌체에는 축하할 만한 군사적 사건이 거의 전무했다. 1430년, 도시는 평소에도 만연해 있던 무능함으로 전쟁에서 참혹하게 패배한 이후 깊은 수렁에 빠져 버렸다. 피렌체는 1424년부터 1428년 사이, 그리고 그 이후 20년 동안 주기적으로 밀라노의 공작 필리포 마리아 비스콘티Filippo Maria Visconti와 전쟁을 계속했다. 피렌체는 이 전쟁에서 싸울 용병을 구하는 데 막대한 돈을 투자했지만 결과는 매우 실망스러웠으며, 심지어 비스콘티를 상대로 한 여섯 번의 전투에서 줄줄이 패하기도 했다. 공공 부채가 늘어만 가고 시민의 세금 부담이 나날이 커졌다. 1428년 밀라노와의 휴전 협정이 체결되자마자 피렌체는 또 루카와의 전쟁에 돌입했는데, 이때도 이전과 비슷하게 볼썽사나운 꼴만 보이고 말았다.

이러한 경제적 몰락과 군사적 참패로 말미암아 피렌체의 저변에 항상 도사리고 있던 정치적 분열이 수면 위로 드러나게 되었다. 가문이나 파벌 간의 경쟁이 너무나도 극심해져서 1429년 1월에는 700여 명의 시민이 모여 성경 위에 손을 얹고 "당파심을 척결하고 가문 간의 고결함을 되살리자"며 "도시의 안녕과 영광, 위대함을 위한" 맹세를 하기도 했다.[5] 같은 해 말에는 루카와의 전쟁에 찬성하는 사람들과 반대하는 사람들 간의 불화를 막기 위한 법안이 제정되기도 했으나, 수많은 분파의 수장들이 서로를 시외로 추방하는 데 일조하면서 그들 간의 음모와 복수극, 교묘한 정치적 술수가 그 어느 때보다도 팽배해졌다.

산업의 몰락, 파산 사태, 인구 감소, 전쟁, 당파 싸움, 급증하는 공공 부채 등은 바로 도나텔로가 풍요의 여신상을 의뢰받았던 때 피렌체의 사회·경제적 모습을 대변하는 말이다. 한편 15세기 피렌체의 황금기 또한 이 시기에 시작되었는데, 사회적 침체기가 끝나기 무섭게 찾아온 권세에는 그럴 만한 이유가 있었다.

도나텔로Donatello, 〈마리아 막달레나The Magdalene〉, 1445년, 피렌체 두오모 오페라 박물관

4 Brucker, *Renaissance Florence*, p. 83.
5 Gene A. Brucker, *Living on the Edge in Leonardo's Florence: Selected Essays* (Berkeley and Los Angeles: University of California Press, 2005), p. 92 에서 인용.

1430년대 초에 갑자기 나타나 피렌체를 환하게 밝혀 주던 필리포 브루넬레스키의 돔과 마찬가지로 홀연히 나타나 피렌체의 정치 및 문화를 구제한 것은 다름 아닌 코시모 데메디치였다. 코시모의 아버지인 조반니 디비치 데메디치는 은행업을 통해 가문의 부를 키우고 1429년에 세상을 떠났는데, 그 덕분에 코시모는 팔라 스트로치의 뒤를 이어 피렌체에서 두 번째로 부유한 시민이 되었다. 1433년 그는 스트로치와 그의 가문에 의해 잠시 동안 옥살이를 하고 베네치아로 귀양을 다녀왔다 귀양살이가 아주 호화로웠다고 한다. 1434년 의기양양하게 피렌체로 돌아온 그는 이번에는 팔라 스트로치를 시외로 추방시켰으며, 코시모와 달리 스트로치는 다시 피렌체로 돌아오지 못했다. 당시 추방된 500여 명 중에는 마사초와 마솔리노에게 산타마리아 델 카르미네의 프레스코화 연작을 의뢰하기도 했던 펠리체 브란카치도 포함되어 있었다.

겉으로 보기에 코시모는 자유 공화국을 이끄는 시민 중 한 사람이었을 뿐이지만 그는 곧 도시에서 가장 부유하고 영향력 있는 사람이 되어 평생 동안 그 권위를 누리고자 했다. 그는 이제까지와는 완전히 다른 새로운 유형의 통치자였다. 그는 전사가 아니었고 황실의 왕자나 귀족 혈통도 아니었으며, 심지어 선조의 명성이 드높은 것도 아니었다. 다만 후대의 프로파간다는 메디치의 선조에 대한 전설을 만들어 내기도 했는데, 바로 메디치가 롬바르드 족을 토스카나에서 몰아내고 무시무시한 거인 무젤로를 때려눕히기도 했던 샤를마뉴의 용맹한 기사 아베라르도Averardo의 후손이라는 이야기였다. 사실 메디치는 평범한 지주이자 소규모 대부를 업으로 삼던 북부 피렌체 교외 씨족의 후손으로, 유일하게 독특한 점이 있다면 한 사학자가 그들에 대해 "거리가 왁자지껄한 것을 극도로 좋아한다"고 기록했던 것 정도다.[6] 메디치가에서 간혹 정치에 발을 담그는 인물이 나오기도 했는데, 코시모의 선조 중 바스타르디노 데메디치Bastardino de' Medici는 1397년 정부 전복을 꾀하다 처형되었다.

코시모는 도시에 평화와 번영을 가져다줄 수 있는 능력을 가지고 있었으며, 부와 더불어 시민의 열렬한 지지를 받으면서 차곡차곡 영향력을 키워 나갔다. 그는 끊임없이 자기 사람들을 챙기는 마피아 조직의 두목 같은 모습을 보여 주었다. 그가 받은 편지 가운데 현존하는 1,200여 통에서 70퍼센트 정도는 후원, 지지, 그리고 어딘가의 자리를 달라고 부탁하는 내용이다.[7] 편지 이외에도 연설문, 시 등 그에게 헌정하는 수많은 형태의 글이 줄을 이었는데 이는 모두 그의 환심을 사 후원을 얻고자 하는 것이었다.

코시모는 비록 정치적으로 실패했을지 몰라도 예술에 대해서만큼은 현명하고 자비로운 후원자 역할을 했다. 그의 아버지는 세례당의 문을 놓고 벌어진 경쟁의 심판을 보거나, 산로렌초 성당의 재건을 후원하고, 자기 집 벽에 새로운 프레스코화를 그릴 화가를 고용하는 정도였으나, 그는 이보다 한 차원 높은 수준의 후원을 했다. 그는 희귀한 책이나 두루마리의 필사본을 주문했으며, 다양한 분야의 학자들을 후원하기 위해 마르실리오 피치노Marsilio Ficino에게 플라톤의 번역을 의뢰하고 그 대가로 피렌체의 집과 카레지 근방의

폰토르모Pontormo(야코포 카루치Jacopo Carucci), 〈코시모 일베키오의 초상화Portrait of Cosimo il Vecchio〉, 1518-1519년경

6　Gene A. Brucker, "The Medici in the Fourteenth Century," *Speculum*, vol. 32 (January 1957), p. 5.
7　Najemy, *A History of Florence*, p. 267.

농장을 주었다. 또한 필사본과 골동품 수집상이었던 니콜로 니콜리Niccolò Niccoli의 소장 목록을 넘겨받는 대신 그의 사후 빚을 갚아 준 일도 있었다. 이후 코시모는 미켈로초에게 의뢰해 지은 산마르코 수도원에 니콜리의 소장품을 위탁해 이탈리아 최초의 공공 도서관을 만들기도 했다.

한편 코시모의 후원 활동이 마냥 자선적인 것만은 아니었다. 가문의 이름을 드높이고 싶어 했던 그는 금색 방패에 붉은 공이 그려진 메디치가의 휘장을 마치 기업 로고처럼 자신이 후원한 곳 여기저기에 매달게 했다. 그가 산로렌초 성당의 성가대석에 메디치가의 휘장을 달려고 한 것은 많은 사람의 공분을 샀다. 메디치와 적대 관계에 있던 한 가문은 그가 산마르코 수도원에서 보여 준 공격적인 자기 홍보를 가리켜 "수도사의 화장실에까지 휘장을 드리워 놓았다"고 비꼬았다.[8] 코시모를 지지하던 이들은 서둘러 그의 후원 활동을 지지하고 나섰는데, 주로 아리스토텔레스나 성 토마스 아퀴나스 같은 학자들의 구절을 인용해 민간 시민이 대규모 공적 사업을 후원하는 것이 얼마나 훌륭한 일인지 역설하려 했다.[9]

적어도 코시모의 자비로운 후원 활동에 뚜렷한 목적이 있었던 것만큼은 분명해 보인다. 그와 친밀했던 서적 상인의 말을 빌리자면, 그는 옳지 않은 경로, 즉 고리대금업이란 죄를 통해 막대한 부를 축적했기 때문에 늘 '양심의 가책'을 느끼고 있었으며 이러한 두려움을 교황 에우제니오 4세에게 고백했다. 이때 교황은 영리하게 다음과 같이 말했다고 한다. "영혼의 짐을 내려놓으려거든 수도원을 지으십시오."[10] 코시모는 1436년 재건하기 시작한 산마르코 수도원을 포함해 10여 가지의 후원 사업을 추진하기 시작했는데, 이는 자선 활동, 성당, 공공건물, 예술 작품을 비롯해 피렌체와 국외파리에 대학을 짓고 예루살렘에는 순례자를 위한 호텔을 짓기도 함까지 널리 아우르는 것이었다. 1464년 그가 세상을 떠나자 피렌체 정부는 그에게 '나라의 아버지'란 뜻을 지닌 호칭 '파테르 파트리아에Pater Patriae'를 수여했다.

일명 '통풍에 걸린 자'라고도 불렸던 코시모의 아들 피에로 일고토소Piero Il Gottoso는 아버지의 뒤를 이어 후원 활동을 계속했는데, 그는 아버지와 달리 대규모 건축 사업보다 국내의 소규모 작업을 주로 후원했다. 피에로는 베노초 고촐리의 걸작 〈동방박사의 경배〉를 의뢰해 메디치 궁전의 개인 예배당에 두기도 했으나, 예술과 건축의 위대한 후원자라기보다는 예술품 수집가라는 말이 더 잘 어울리는 사람이었다. 그는 자신의 침실 옆에 서재를 만들고 가장 아끼는 작품을 그곳에 보관했다. 통풍에 걸려 불구가 된 이후 병상에 누워 있어야만 했던 그에게 이 소장품은 유일한 낙이나 다름없었는데, 여기에는 고대의 동전과 보석, 다마스쿠스의 도자기, 중국 자기, 플랑드르풍의 태피스트리, 맘루크 왕조의 촛대와 향로, 에스파냐의 무슬림 도자기에서 나온 마주르카 인형, 규율에 따라 색색으로 제본된 귀중한 필사본 등이 있었다.

피에로의 소장품은 대대로 상속되었으며 그의 아들인 '위대한' 로렌초Lorenzo the Magnificent에 이르러 그 수가 더욱 늘어났다. 메디치 궁전에 전시된 메달과 동전, 보석 및 그 외 수집품은 누구나 직접 와서 보고 연구할

피렌체 산로렌초 성당 내 왕자의 예배당에 있는 메디치가 문장

8 Lacy Collison-Morley, *The Early Medici* (New York: Dutton, 1936), p. 62에서 인용.
9 A. D. Fraser Jenkins, "Cosimo de' Medici's Patronage of Architecture and the Theory of Magnificence," *Journal of the Warburg and Courtauld Institutes*, vol. 33 (1970), pp. 162-170 참조.
10 Vespasiano da Bisticci, *Renaissance Princes, Popes and Prelates*, 번역 William George and Emily Waters (New York: Harper Torchbooks, 1963), pp. 218-219.

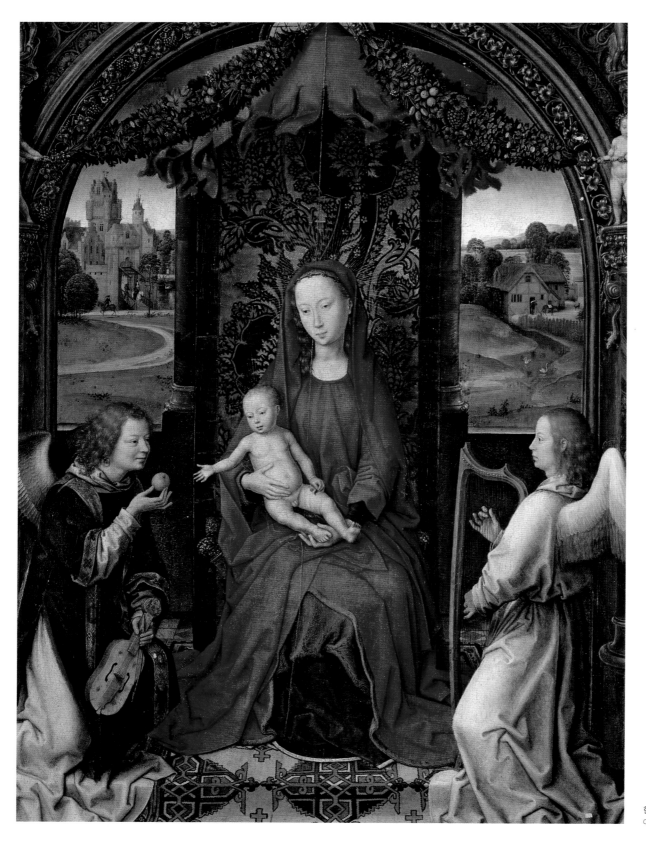

한스 멜링Hans Memling, 〈성모자와 천사들Virgin and Child with Angels〉, 1435-1494년경, 우피치 미술관

수 있도록 개방되어 있었기 때문에, 피렌체의 예술가들에게는 메디치가 후원한 여느 성당이나 건물 못지 않게 중요하게 여겨졌을 것이다. 안드레아 델베로키오와 그의 어린 제자 레오나르도 다빈치는 로렌초가 소장한 아테네의 흉상 지금은 소실됨을 보고 깊은 감명을 받은 것으로 전해지며, 미켈란젤로는 성모와 아기 예수처럼 사티로스가 어린 디오니소스를 안고 있는 모습이 새겨진 고대의 사도닉스 카메오 sardonyx cameo(보석의 일종인 마노에 돋을새김을 한 장신구 – 옮긴이)를 보고는 이를 재해석한 〈도니 톤도〉를 그려 내기도 했다.[11] 조르조 바사리는 미켈란젤로가 고대의 예술에서 영감을 얻은 것은 거의 대부분 메디치가의 소장품 덕분이라고 말하기도 했다.

하지만 피렌체의 르네상스를 단순히 고대 로마의 미술이 부활했던 시기, 혹은 수백 킬로미터 떨어진 각 지방 고유의 예술품이 화가와 조각가에게 영향력을 떨쳤던 시기라고 규정지을 수만은 없다. 확실히 미켈란젤로는 고대 로마의 예술을 기민하게 받아들였지만, 한편으로 피에로 데메디치의 소장품과 같이 먼 지방에서 온 공예품을 생각해 본다면 당대의 예술가들은 얼마든지 다양한 원천에서 영감을 얻었으리라 추측할 수 있다.

한 가지 확실한 사실은 당대에 플랑드르 화풍의 미술이 유행했다는 것이다. 피에로 데메디치는 1438년부터 아버지에게 예술에 관한 조언을 하곤 했으며, 1450년대에 이르러서는 벽에 걸 패널화를 직접 사들이는 등 메디치 궁전을 꾸미는 데 앞장서기도 했다. 피렌체 내에서도 훌륭한 화가들이 그의 선택을 기다리고 있었다는 것을 생각해 볼 때, 피에로가 예상외로 많은 양의 네덜란드 작품을 사들였다는 것은 눈여겨볼 만한 점이다. 1463년의 소장품 목록을 보면 그가 조반니 디브루자 Giovanni di Bruggia의 작품을 소장하고 있었음을 알 수 있는데, 이 화가는 다름 아닌 얀 반에이크 Jan van Eyck, 1395-1441다.

사실 위대한 로렌초가 세상을 떠날 무렵인 1492년에 이르러서는 메디치 궁전에 소장된 그림 중 3분의 1가량이 플랑드르 화가의 작품이었다.[12] 네덜란드산 그림이 이토록 많았던 데에는 여러 가지 이유가 있는데, 1439년에는 메디치 은행이 벨기에 브루게에 지점을 열기도 했거니와, 당시 피렌체 상인들이 벨기에의 번영하던 상업 도시 브루게 및 겐트와 많은 교류를 하고 있었기 때문이기도 하다. 브루게에 머물던 피렌체 사람들은 한스 멤링 Hans Memling, 1430-1494년과 같은 브루게의 화가를 고용해 자신의 초상화를 남기거나, 한 발 더 나아가 피렌체의 성당을 빛내 줄 제단화 등을 주문하기도 했다. 멤링의 〈최후의 심판〉은 이러한 의뢰품 중에서도 손꼽히는 걸작으로, 한때 메디치가에서 브루게 관련 일을 도맡기도 했던 안젤로 타니 Angelo Tani가 바디아 피에솔라나에 있는 가문 예배당을 위해 주문했던 것이다. 1473년 한자 동맹 13-15세기에 독일 북부 연안과 발트 해 연안의 도시들이 맺은 동맹으로 해상 교통의 안전 보장, 공동 방호, 상권 확장 등을 목적으로 하였다. – 옮긴이의 해적이 피렌체로 제단화를 운송하던 배를 급습하는 바람에 유감스럽게도 이 작품은 피렌체에 당도하지 못하고 해적의 고향인 단치히오 늘날 폴란드의 그단스크로 옮겨지게 되었다.

11 Larry J. Feinberg, *The Young Leonardo: Art and Life in Fifteenth-Century Florence* (Cambridge: Cambridge University Press, 2011), p. 47; and Graham Smith, "A Medici Source for Michelangelo's *Doni Tondo*," in William E. Wallace, ed., *Michelangelo: Selected Scholarship in English*, vol. 1: *Life and Early Works* (New York and London: Garland, 1995), p. 415.
12 *Lorenzo de' Medici at Home: The Inventory of the Palazzo Medici in 1492*, 편집 및 번역 Richard Stapleford (University Park: Pennsylvania State University Press, 2013), pp. 18-19.

안타깝게도 피렌체는 멤링의 〈최후의 심판〉을 잃었지만 다행히도 이와 어깨를 견주는 두 걸작이 무사히 피렌체 땅을 밟았다. 〈포르티나리 제단화〉는 브루게의 메디치 지점장 휘호 판데르후스Hugo van der Goes, 1440-1482년가 의뢰한 작품으로 1483년 피렌체로 무사히 옮겨졌다. 비슷한 시기에 멤링이 베네데토 파가뇨티Benedetto Pagagnotti의 의뢰로 그린 〈성모자와 천사들〉도 피렌체로 왔는데, 특히 파가뇨티는 피렌체의 도미니크회 교인으로 산타마리아 노벨라에 거주하며 평생 동안 네덜란드 근처에도 가 보지 않았던 인물이다. 이 두 제단화는 도메니코 기를란다요, 필리피노 리피, 프라 바르톨로메오와 같은 위대한 예술가들에게 엄청난 영향을 미쳤다. 〈성모자와 천사들〉은 피렌체 전역에서 흔히 복제되었는데, 멤링이 그리곤 했던 네덜란드의 반목조 초가지붕 물레방아는 이탈리아 지방에서는 찾아볼 수 없는 것이었지만 당대의 피렌체 제단화에 등장하곤 했다.[13]

피렌체의 예술이 가장 번성하던 시기에 왜 가장 부유한 후원자들이 플랑드르 화파의 그림을 찾아 북쪽으로 눈을 돌렸는지 의문이 갈 수도 있을 것이다. 하지만 15세기의 플랑드르 화파는 그 누구도 필적할 수 없는 위세를 떨치고 있었다. 1456년 제노바에서 태어나 나폴리에 터를 잡은 학자 바르톨로메오 파치오Bartolomeo Fazio는 『명인전De Viris Illustribus』을 써서 당대 가장 훌륭한 화가들의 업적을 남기고자 했다. 하지만 이전 몇 세기 동안 피렌체의 이름을 드높였던 화가들, 즉 마사초, 마솔리니, 파올로 우첼로, 프라 안젤리코, 필리피노 리피, 도메니코 베네치아노Domenico Veneziano, 안드레아 델카스타뇨 등의 이름은 그 어디에서도 찾아볼 수 없다. 그 책에는 두 명의 이탈리아 화가, 젠틸레 다파브리아노와 피사넬로만이 이름을 올려 네덜란드 화가 얀 반에이크, 로히어르 판데르 베이던과 어깨를 나란히 했다.

얀 반에이크는 한때 필사본을 만들었는데, 자연물을 아주 세밀하고 정확하게 묘사하는 것과 그림 속 착시를 이용한 공간을 만들어 내는 데 특출한 면모를 보여 준 화가다. 매우 뛰어난 관찰력과 훌륭한 표현력을 지녔던 그는 1441년 세상을 뜨기 전까지 세상을 놀라게 한 작품을 여럿 남겼는데, 〈아르놀피니 부부의 초상〉에서 거울의 표현, 〈카논 요리스 판데르파엘러의 성모 마리아와 아기 예수〉에서 그림자 속 찢어진 책의 글자와 안경 속 일그러진 시야 등이 그 예다. 파치오는 얀 반에이크에 대해 "우리 시대 최고의 화가"라고 평가하면서 특히 자연물의 놀라운 표현을 크게 칭찬했다. "그가 묘사한 햇살을 보고 있노라면 당신은 마치 진짜 햇볕을 쬐고 있는 듯한 기분에 사로잡힐 것이다."[14]

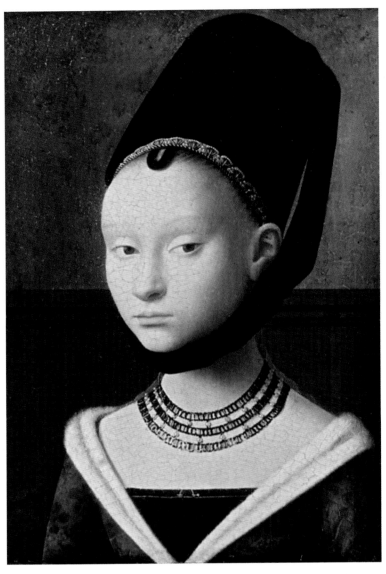

페트뤼스 흐리스튀스Petrus Christus, 〈어린 소녀의 초상Portrait of a Young Girl〉, 1460년경, 독일 베를린 국립 회화관

13 Paula Nuttall, *From Flanders to Florence: The Impact of Netherlandish Painting, 1400-1500* (New Haven and London: Yale University Press, 2004), p. 133.

14 Michael Baxandall, "Bartholomaeus Facius on Painting: A Fifteenth-Century Manuscript of the *De Viris Illustribus*," *Journal of the Warburg and Courtauld Institutes*, vol. 27 (1964), p. 102에서 인용.

의 배경이 1470년대 피렌체의 수많은 제단화에 난데없이 등장하기 시작했기 때문이다. 산드로 보티첼리, 필리피노 리피, 도메니코 기를란다요, 안드레아 델베로키오 등 수많은 화가가 충실하고 솜씨 있게 얀 반 에이크의 바위를 모방해 그렸다.[19]

얀 반에이크의 섬세하면서 분위기 있는 풍경 화법에 가장 큰 영향을 받은 것은 바로 레오나르도 다빈치다. 레오나르도의 현존하는 스케치 중 가장 오래된 것은 1473년 8월에 그린 것으로, 에이크식으로 묘사한 아르노 계곡, 넓게 펼쳐진 성벽과 광활한 초원, 바위와 나무로 뒤덮인 언덕이 보인다. 그가 1480년대에 밀라노에서 그린 〈바위산의 성모〉는 동시대의 작품보다 더 자유롭고 상상력이 가미된 구성인데, 겹겹이 쌓여 층을 이루는 바위는 작품의 표현력을 매우 극대화해 준다. 심지어 〈모나리자〉에서 여인의 뒤로 넓게 펼쳐진 고원은 유유히 흐르는 시냇물, 다리, 강, 그리고 저 멀리 흐릿하게 보이는 언덕 등 플랑드르 화풍 고유의 특징을 담고 있다. 대각선으로 앉아 있는 모나리자를 크게 확대해서 그리고 그녀의 등 뒤로 흐릿하게 멀어지는 배경을 그린 것은 지네브라 데벤치와 마찬가지로 한스 멤링이 베네데토 포르티나리Benedetto Portinari 등 부르고뉴 상인들을 위해 그린 초상화에서 영감을 받은 것이다.[20]

플랑드르 화풍이 준 영향을 탐구하는 것은 레오나르도 혹은 더 일반적으로 피렌체 미술 전체가 남긴 위대한 업적이나 그 독창성을 깎아내리고자 하는 것이 아니다. 오히려 우리는 이러한 고찰을 통해, 15세기 피렌체의 천재들이 다양한 곳에서 흘러 들어오는 지류를 마음껏 즐겼으며, 그중 어떤 것은 먼 지방이나 심지어 전혀 예상치 못한 곳에서 유래했음을 알 수 있다. 조토가 프랑스의 고딕 양식 조각상을 재해석한 것이나 브루넬레스키가 비잔틴 미술과 페르시아의 공예품에 빠져 있었던 것을 생각해 볼 때, 당시 플랑드르 화풍의 유행은 곧 피렌체 예술가들이 외부로부터 받아들인 시각적 자극을 그들만의 것으로 표현해 낼 수 있었다는 사실을 나타내기도 한다.

19 Millard Meiss, "Highlands in the Lowlands: Jan van Eyck, Master of Flémalle and the Franco-Italian Tradition," *Gazette des Beaux-Arts*, vol. 57 (1961), pp. 281-309; Paula Nuttall, "Jan van Eyck's Paintings in Italy," in Susan Foister, Sue Jones, and Delphine Cool, eds., *Investigating Jan van Eyck* (London: National Gallery, 2000), pp. 174-182; Noël Geirnaert, "Anseim Adornes and His Daughters: Owners of Two Paintings by Jan van Eyck?" in *Investigating Jan van Eyck*, pp. 163-168; and Bernard Aikema, "Netherlandish Painting and Early Renaissance Italy: Artistic Rapports in a Historiographical Perspective," in Herman Roodenburg, ed., *Forging European Identities, 1400-1700* (Cambridge: Cambridge University Press, 2007), pp. 114-116 참조.
20 〈모나리자〉의 네덜란드 회화 요소에 대해서는 Nuttall, *From Flanders to Florence*, p. 228 참조.

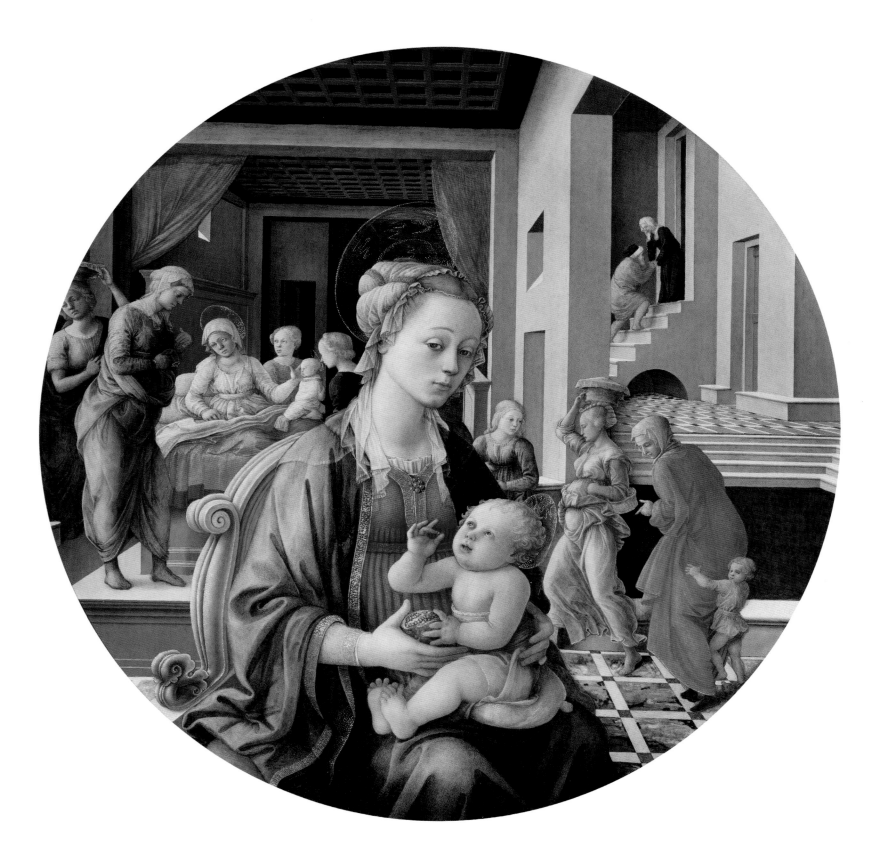

필리포 리피Filippo Lippi

성모자와 성모의 탄생Virgin and Child and Birth of the Virgin

이 그림의 주요 주제는 성모 마리아와 아기 예수다. 성스러운 두 사람의 뒤에는 투시도법을 이용해 저 멀리까지 그려진 공간 속에 성모 마리아의 생애에 있었던 여러 사건이 묘사되어 있다. 왼쪽 배경에는 성모의 탄생 장면을 묘사했으며, 오른쪽 배경에는 성모의 아버지와 어머니가 예루살렘 입구에서 만나는 장면이 그려져 있다. 필리포 리피는 성경에 등장하는 사건을 그의 시대로 옮겨 왔다. 성모의 탄생은 피렌체의 르네상스 시대 궁전에서 흔히 볼 수 있었던 귀족 자제의 탄생 모습과 비슷하다. 15세기에는 귀족 여인이 이웃의 산모가 낳은 아이를 받아 주는 것이 관례였기 때문이다. 방금 엄마가 된 여인은 실내에 놓인 독특하고 거대한 침상에 앉아 있다. 이 장면에서는 성녀 안나가 배내옷으로 꽁꽁 감싼 아기 마리아를 안아 보는 무대를 드러내는 듯 장막이 양옆으로 매여 있다. 당시에는 출산과 같은 일이 있을 때 과일 등의 먹거리를 선물하는 것이 일반적이었는데, 이 그림에서처럼 성경에 나오는 이야기나 우의적인 장면이 그려진 바구니 또는 쟁반에 담아 주곤 했다. 인물들의 우아한 자태와 흐르는 듯한 옷가지, 성모 마리아의 온화한 얼굴과 활발한 모습의 아기 예수는 이 톤도가 필리포 리피의 전성기에 그려진 것임을 나타낸다.

필리포 리피, 1406-1469년경
성모자와 성모의 탄생Virgin and Child and Birth of the Virgin,
1452-1453년
지름 135cm, 나무에 유채
피티 궁전, 팔라티나 미술관, 프로메테우스의 방; Inv. 1912
n. 343

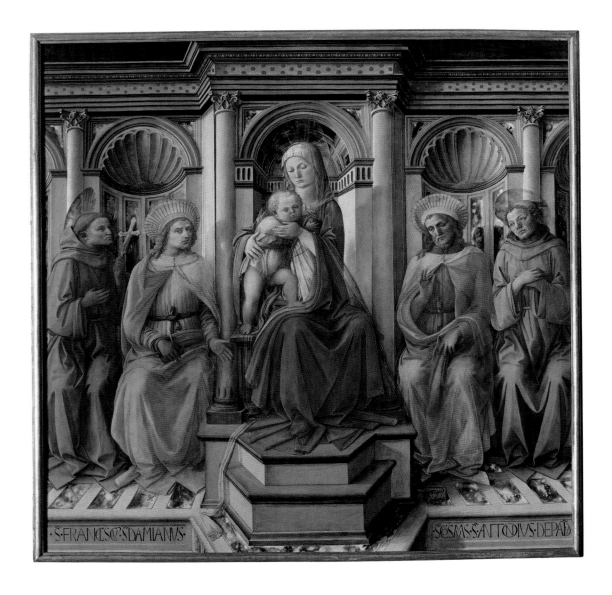

필리포 리피Filippo Lippi

옥좌에 앉은 성모자와 네 성인(팔라 델 노비치아토)Virgin and Child Enthroned with Four Saints(Pala del Noviziato)

이 거대한 정사각형 패널화의 주제는 중앙 벽감의 계단 위 옥좌에 앉은 성모 마리아와 좌우에 있는 네 성인으로, 모두 실물 크기에 가깝게 묘사되었다. 양옆으로 계속 이어지는 듯이 보이는 장엄한 고전주의 양식의 벽감은 작품에 끝나지 않을 것만 같은 공간성과 불확정성을 부여한다. 이러한 인상은 차분하지 않은 아기 예수의 태도에도 잘 나타나 있는데, 아기는 어머니의 무릎을 기어오르며 무의식적으로 어머니의 가슴팍을 부여잡은 채 정면을 쳐다보고 있다. 한편 성모 마리아는 관용을 가득 담은 표정으로 아들을 안고 있다. 옥좌에 앉은 성모자 양옆의 성인들은 발치에 쓰여 있는 글귀에 따르면 의사의 수호성인인 성 코스마와 성 다미아노, 그리고 수도회의 창시자인 성 프란체스코와 성 안토니우스다. 성 코스마와 성 다미아노는 산타크로체의 프란체스코회 성당에 있는 메디치 예배당카펠라 델 노비치아토에 놓을 목적으로 필리포 리피에게 이 그림을 의뢰한 메디치가의 성인이기도 하다.'메디치(medici)'는 이탈리아어로 '의사'라는 뜻이다. 움푹 들어간 벽감과 대리석 바닥은 초기 르네상스에 걸맞게 고대 미술의 터치가 가미된 듯한 모습이다.

필리포 리피, 1406-1469년경
옥좌에 앉은 성모자와 네 성인(팔라 델 노비치아토)Virgin and Child Enthroned with Four Saints(Pala del Noviziato), 1442-1445년
높이 196cm, 너비 196cm, 나무에 템페라
우피치, 우피치 미술관, 제8전시실; 8354

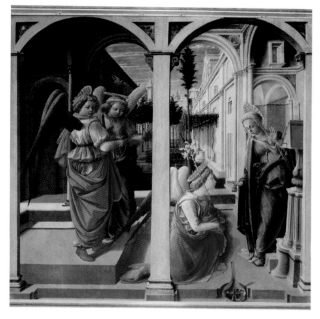

필리포 리피Filippo Lippi, 1406-1469년경
마르텔리 수태고지Martelli Annunciation, 1440년경
높이 175cm, 너비 183cm, 패널화
산로렌초, 성당 내부

필리포 리피, 1406-1469년경
수태고지Annunciation, 1450-1463년경
높이 57cm, 너비 24cm, 나무에 템페라
우피치, 우피치 미술관, 제8전시실; Inv. 1890 nn. 8356, 8357

필리포 리피, 1406-1469년경
성 안토니우스와 세례 요한St. Anthony Abbott and St. John the Baptist, 1450-1463년경
높이 57cm, 너비 24cm, 나무에 템페라
우피치, 우피치 미술관, 제8전시실; Inv. 1890 nn. 8356, 8357

필리포 리피, 1406-1469년경
경배(안날레나의 탄생) Adoration(Annalena Nativity), 1453년경
높이 137cm, 너비 134cm, 나무에 템페라
우피치, 우피치 미술관, 제8전시실; Inv. 1890 n. 8350

필리포 리피, 1406-1469년경
아기 예수의 경배(카말돌리의 탄생) Adoration of the Child (Camaldoli Nativity), 1463년 이후
높이 140cm, 너비 130cm, 나무에 템페라
우피치, 우피치 미술관, 제8전시실; Inv. 1890 n. 8353

필리포 리피, 1406-1469년경
성모의 대관식 Coronation of the Virgin, 1441-1447년
높이 200cm, 너비 287cm, 나무에 템페라
우피치, 우피치 미술관, 제8전시실; Inv. 1890 n. 8352

필리포 리피, 1406-1469년경
성모와 아기 예수 Virgin and Child, 1460년경
높이 117cm, 너비 71cm, 나무에 템페라
메디치 리카르디 궁전, 벽난로 방; Inv. Provincia di Firenze n. 108(Beni Storici Artistici)

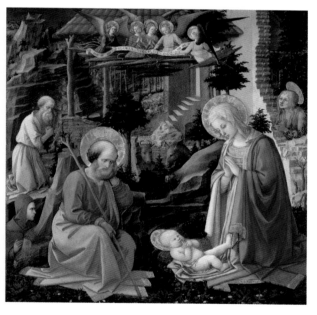

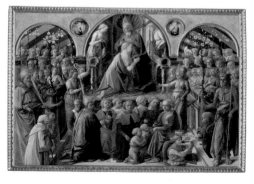

필리포 리피Filippo Lippi, 1406-1469년경
바르바도리 제단화의 프레델라: 세르키오의 방향을 바꾸는
성 프리지디아노Predella of the Barbadori Altarpiece: St. Frigidian
Changing the Course of the Serchio, 1437년경
높이 40cm, 너비 235cm, 나무에 템페라
우피치, 우피치 미술관, 제8전시실; Inv. 1890; n. 8351

필리포 리피, 1406-1469년경
바르바도리 제단화의 프레델라: 성모 마리아의 사망 선고
Predella of the Barbadori Altarpiece: The Announcement of the Virgin's
Death, 1437년경
높이 40cm, 너비 235cm, 나무에 템페라
우피치, 우피치 미술관, 제8전시실; Inv. 1890; n. 8351

필리포 리피, 1406-1469년경
바르바도리 제단화의 프레델라: 서재의 성 아우구스티누스
Predella of the Barbadori Altarpiece: St. Augustine in His Study, 1437
년경
높이 40cm, 너비 235cm, 나무에 템페라
우피치, 우피치 미술관, 제8전시실; Inv. 1890; n. 8351

로 스케자Lo Scheggia(조반니 디세르 조반니Giovanni di ser Giovanni),
1406-1486년
수산나의 생애 장면이 그려진 카소네Cassone with Scenes from
the Life of Susanna, 15세기
높이 41cm, 너비 127.5cm, 패널화
다반차티 궁전, 2층 서재; Inv. 1890 n. 9924

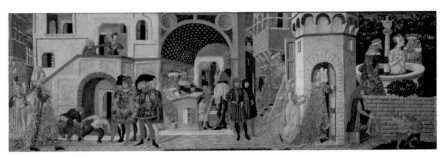

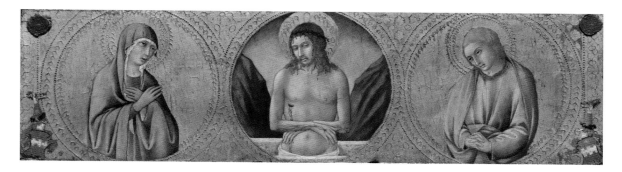

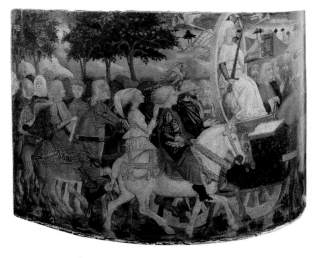

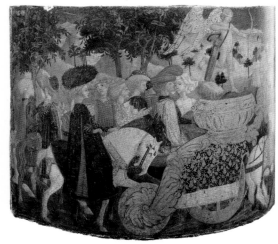

사노 디피에트로Sano di Pietro, 1406-1481년경
피에타의 그리스도, 성모 마리아와 성 요한Christ in Pietà with the Virgin and St. John, 15세기
높이 20.8cm, 너비 77cm, 나무에 템페라
우피치, 우피치 미술관, 제19전시실; Inv. 1890 n. 10514

로 스케자 Lo Scheggia(조반니 디세르 조반니Giovanni di ser Giovanni), 1406-1486년
명성의 승리 Triumph of Fame, 15세기
높이 92cm, 너비 46cm, 패널화
다반차티 궁전, 2층 서재; Inv. 1890 n. 1611

로 스케자(조반니 디세르 조반니), 1406-1486년
사랑의 승리 Triumph of Love, 15세기
높이 92cm, 너비 46cm, 패널화
다반차티 궁전, 2층 서재; Inv. 1890 n. 1611

필리포 리피Filippo Lippi, 1406-1469년경
성모자와 천사들 Virgin and Child with Angels, 1455-1457년경
높이 95cm, 너비 62cm, 나무에 템페라
우피치, 우피치 미술관, 제8전시실; Inv. 1890 n. 1598

로 스케자(조반니 디세르 조반니), 1406-1486년
출산 쟁반('일 치베티노'로도 알려짐)Birth Salver, known as Il Civettino, 15세기
지름 59cm, 패널화
다반차티 궁전, 카스텔라나 디베르지의 방; Inv. 1890 n. 488

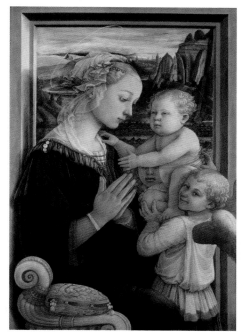

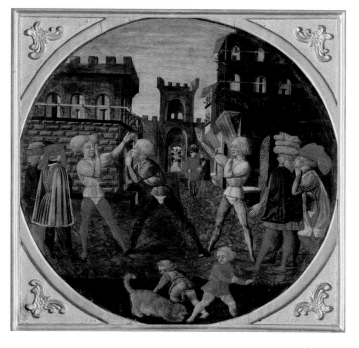

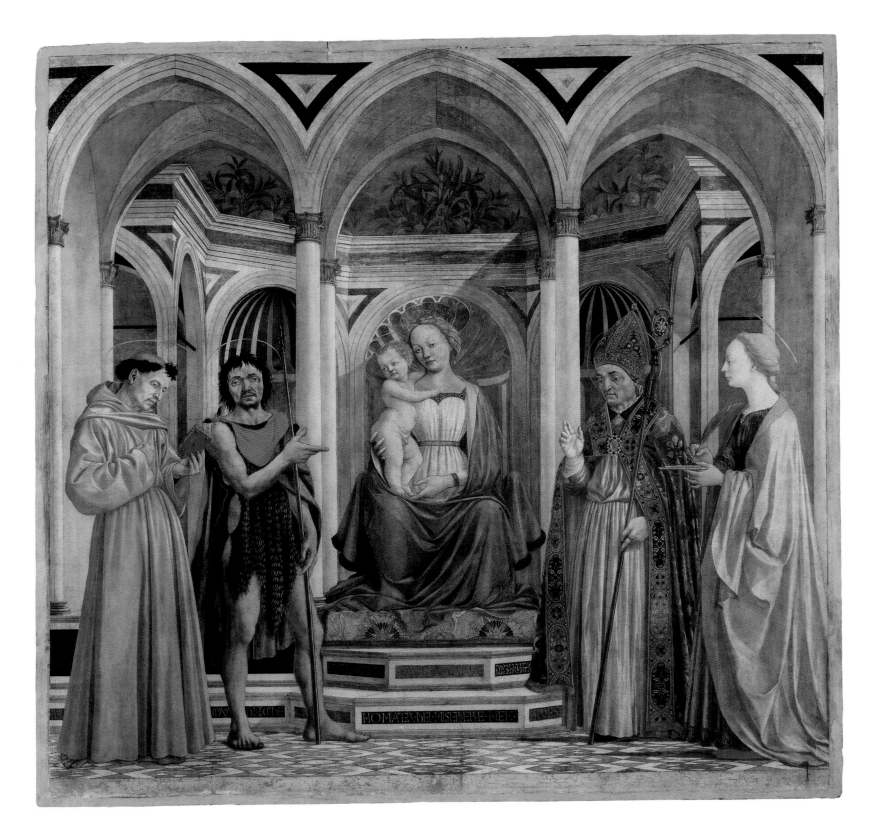

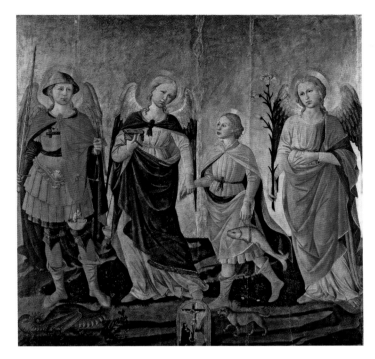

도메니코 디미켈리노Domenico di Michelino(도메니코 디프란체스코 Domenico di Francesco), 1417-1491년
세 명의 대천사와 토비아Three Archangels and Tobiolo, 1465 년경
높이 120cm, 너비 170cm, 나무에 템페라
아카데미아, 아카데미아 미술관, 거상 전시실; Inv. 1890 n. 8624

도메니코 디미켈리노(도메니코 디프란체스코), 1417-1491년
순결의 성모 마리아Madonna of the Innocents, 1446년경
높이 148cm, 너비 90cm, 캔버스에 템페라
오스페달레 델리 인노첸티, 박물관, 미술관(피나코테카)

도메니코 디미켈리노(도메니코 디프란체스코), 1417-1491년
삼위일체와 대천사들이 그려진 프레델라Trinity with Scenes of Archangelas in the Predella, 1460-1470년경
높이 137cm, 너비 71.5cm, 나무에 템페라
아카데미아, 아카데미아 미술관, 거상 전시실; Inv. 1890 n. 8636

아폴로니오 디조반니Apollonio di Giovanni, 헌정, 1415/1417-1465년
성인들과 삼위일체Trinity with Saints, 15세기
높이 220cm, 너비 134cm, 나무에 템페라
아카데미아, 아카데미아 미술관, 거상 전시실; Inv. 1890 n. 3465

조반니 디파올로Giovanni di Paolo, 1417-1482년으로 기록됨
성모자와 성인들 Virgin and Child with Saints, 1445년
높이 215.5cm, 너비 248cm, 나무에 템페라
우피치, 우피치 미술관, 제19전시실; Inv. 1890 n. 3255

차노비 스트로치Zanobi Strozzi, 1412-1468년
성 토마스 아퀴나스 학파School of St. Thomas of Aquinas, 15세
기 중반
높이 47cm, 너비 148cm, 패널화
산마르코 수도원, 산마르코 박물관, (83) 서재; Inv. 1890
n. 8504

차노비 스트로치, 1412-1468년
성 알베르투스 마그누스 학파School of St. Albertus Magnus, 15
세기 중반
높이 47cm, 너비 148cm, 패널화
산마르코 수도원, 산마르코 박물관, (83) 서재; Inv. 1890
n. 8488

1416년의 거장Master of 1416(바르톨로메오 디피에로 디니콜로 디마
르티노Bartolomeo di Piero di Niccolò di Martino로 추정), 1412-1427
년으로 기록됨
옥좌에 앉은 성모자와 성인들, 천사들 Virgin and Child Enthroned
with Saints and Angels, 1416년
높이 231cm, 너비 115cm, 나무에 템페라
아카데미아, 아카데미아 미술관, 제3전시실; 피렌체: 1370-
1430년(국제 고딕 양식); Inv. 1890 n. 4635

로렌초 디피에트로Lorenzo di Pietro(일 베키에타Il Vecchietta),
1410-1480년
옥좌에 앉은 성모자와 성인들 Virgin Enthroned and Child with
Saints, 1457년
높이 156cm, 너비 230cm, 나무에 템페라
우피치, 우피치 미술관, 제19전시실; Inv. 1890 n. 474

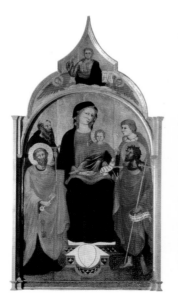

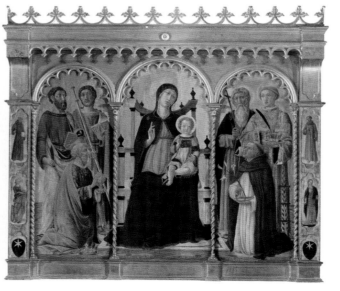

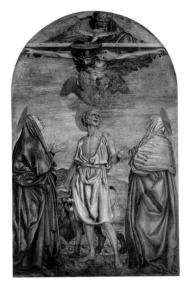

안드레아 델카스타뇨Andrea del Castagno(안드레아 디바르톨로
Andrea di Bartolo), 1419년 이전-1457년
성 히에로니무스와 성 삼위일체Trinity with St. Jerome, 1454년
프레스코화
산티시마 안눈치아타, 성당 내부

안드레아 델카스타뇨(안드레아 디바르톨로), 1419년 이전-
1457년
니콜로 다톨렌티노의 기마상Equestrial Monument of Niccolò da
Tolentino, 1456년
캔버스에 옮긴 프레스코화
두오모 대성당, 내부

안드레아 델카스타뇨(안드레아 디바르톨로), 1419년 이전-
1457년
니콜로 아차이우올리Niccolo Acciaiuoli, 1448-1449년
높이 245cm, 너비 165cm, 프레스코화(일부)
우피치, 우피치 미술관, 레냐이아의 카르두치 별장에 있던
프레스코화; Inv. San Marco e Cenacoli n. 171

안드레아 델카스타뇨(안드레아 디바르톨로), 1419년 이전-
1457년
쿠메안 시빌레Cumean Sibyl, 1448-1449년
높이 245cm, 너비 165cm, 프레스코화(일부)
우피치, 우피치 미술관, 레냐이아의 카르두치 별장에 있던
프레스코화; Inv. San Marco e Cenacoli n. 170

안드레아 델카스타뇨(안드레아 디바르톨로), 1419년 이전-
1457년
파리나타 델리우베르티Farinata degli Uberti, 1448-1449년
높이 245cm, 너비 165cm, 프레스코화(일부)
우피치, 우피치 미술관, 레냐이아의 카르두치 별장에 있던
프레스코화; Inv. San Marco e Cenacoli n. 172

안드레아 델카스타뇨(안드레아 디바르톨로), 1419년 이전-
1457년
십자가형, 그리스도의 매장, 부활Crucifixion, Entombment,
Resurrection, 1447년경
높이 450cm, 너비 980cm, 프레스코화
산타폴로니아 수도원, 구 식당; Inv. San Marco e Cenacoli
n. 752

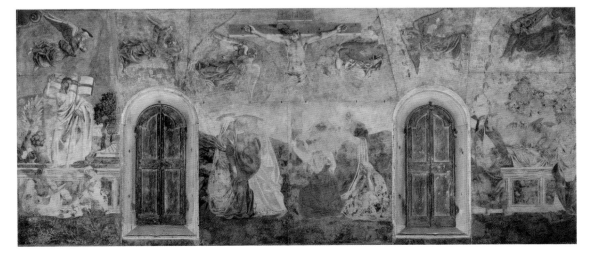

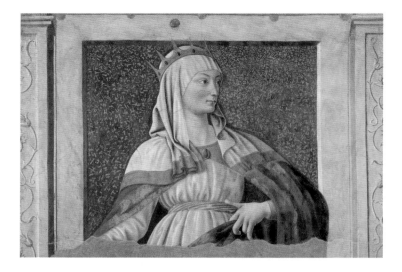

안드레아 델카스타뇨Andrea del Castagno(안드레아 디바르톨로
Andrea di Bartolo), 1419년 이전-1457년
에스테르Esther, 1448-1449년
높이 245cm, 너비 165cm, 프레스코화(일부)
우피치, 우피치 미술관, 레냐이아의 카르두치 별장에 있던
프레스코화; Inv. San Marco e Cenacoli n. 169

안드레아 델카스타뇨(안드레아 디바르톨로), 1419년 이전-
1457년
보카치오Boccaccio, 1448-1449년
높이 245cm, 너비 165cm, 프레스코화(일부)
우피치, 우피치 미술관, 레냐이아의 카르두치 별장에 있던
프레스코화; Inv. San Marco e Cenacoli n. 165

안드레아 델카스타뇨(안드레아 디바르톨로), 1419년 이전-
1457년
필리포 델리스콜라리(피포 스파노)Filippo degli Scolari(Pippo
Spano), 1448-1449년
높이 245cm, 너비 165cm, 프레스코화(일부)
우피치, 우피치 미술관, 레냐이아의 카르두치 별장에 있던
프레스코화; Inv. San Marco e Cenacoli n. 173

안드레아 델카스타뇨(안드레아 디바르톨로), 1419년 이전-
1457년
토미리스Tomyris, 1448-1449년
높이 245cm, 너비 165cm, 프레스코화(일부)
우피치, 우피치 미술관, 레냐이아의 카르두치 별장에 있던
프레스코화; Inv. San Marco e Cenacoli n. 168

안드레아 델카스타뇨(안드레아 디바르톨로), 1419년 이전-
1457년
페트라르카Petrarca, 1448-1449년
높이 245cm, 너비 165cm, 프레스코화(일부)
우피치, 우피치 미술관, 레냐이아의 카르두치 별장에 있던
프레스코화; Inv. San Marco e Cenacoli n. 166

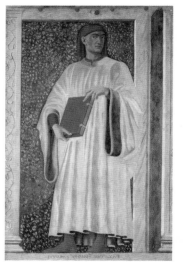

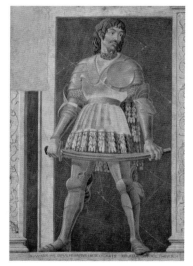

베노초 고촐리Benozzo Gozzoli, 1420-1497년경
성 바르톨로메오, 복음사가 성 요한, 위대한 성 히에로니
무스St. Bartholomew, St. John the Baptist, St. Jerome the Great,
1472년경
높이 171cm, 너비 22.5cm, 나무에 템페라
아카데미아, 아카데미아 미술관, 거상 전시실; Inv. 1890
n. 8620

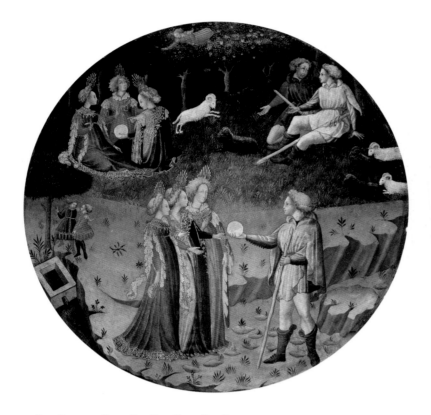

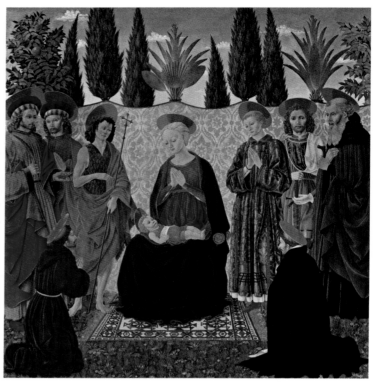

파리스의 심판의 거장 Master of the Judgment of Paris
파리스의 심판(데스코 다 파르토) The Judgment of Paris(Desco da Parto)

이 작품은 데스코 다 파르토, 즉 출산 쟁반에 그려진 것으로, 출산 쟁반은 피렌체 귀족이 자녀의 출산을 축하할 때 주는 우아한 선물 중 하나였다. 쟁반의 원래 목적에 걸맞게 페이스트리밀가루 반죽 사이에 유지를 넣어 결을 내 구운 빵 - 옮긴이, 포도주, 과일 등을 담아 선물하곤 했지만, 보다 섬세하고 정교한 그림이 그려진 출산 쟁반의 경우에는 출산을 축하하는 의미의 기념 쟁반으로서 장식용으로 사용하기도 했다. 여기에는 대개 우화적인 그림이나 역사, 신화 속 이야기 중 사랑 또는 신의를 상징적으로 보여주는 유명한 장면을 그려 넣었다. 바르젤로 미술관의 카란드 컬렉션에 포함되어 있던 이 쟁반 역시 사랑을 주제로 한 장면을 담고 있다. 쟁반의 앞면에는 신화의 세 가지 장면이 한 배경 안에 그려져 있다. 전경에는 파리스의 심판 장면이 묘사되어 있는데, 파리스에게 주어진 과제는 세 여신 중 가장 아름다운 한 사람을 선택해 그녀에게 황금 사과를 주는 것이었다. 뒤편에는 두 개의 장면이 배경을 이루는데, 왼쪽에는 말다툼하는 여신들이 보이고 오른쪽에는 양을 돌보는 목동 파리스가 묘사되어 있다. 이 작품은 우아하고 세련된 인물 표현이 두드러지면서도 사실주의와는 먼 길을 걷는다고 평가받는다.

파리스의 심판의 거장, 15세기
파리스의 심판(데스코 다 파르토) The Judgment of Paris(desco da parto), 15세기
패널화
바르젤로, 바르젤로 미술관, 상아의 방

알레소 발도비네티 Alesso Baldovinetti
성모자와 성인들 Virgin and Child with Saints

피렌체 르네상스 시대의 화가이자 도메니코 베네치아노의 제자이기도 했던 알레소 발도비네티는 이 작품에서 에덴동산을 떠올리게 하는 정원 속에 아기 예수를 경배하는 장면을 담아냈다. 성모 마리아의 무릎 위에 아기 예수가 수평으로 누워 있고, 그녀의 주위에는 성인들이 숭배의 표정을 지으며 성스러운 두 사람을 응시하고 있다. 이 장면에서 미심쩍은 부분은 바로 피에타를 연상시키는 아기 예수의 자세인데, 이는 그리스도의 수난을 예고하는 모습으로도 해석될 수 있다. 인물들 뒤에는 영광의 금색 천이 나무에 묶여 있고, 정원의 나무가 천 너머로 살며시 보인다. 왼편의 성인은 성 코스마, 성 다미아노, 세례 요한이고 오른편의 성인은 위대한 성 안토니우스, 검을 든 성 베드로, 성 라우렌시오다망토의 석쇠무늬로 알아볼 수 있다. 성모자의 앞에 무릎을 꿇고 있는 사람들은 수도사 같은 성인이다. 의사 성인인 성 코스마와 성 다미아노가 포함되었다는 것은 이 패널화가 메디치가의 의뢰로 제작되었다고 추측할 수 있는 단서가 된다'메디치(medici)'는 이탈리아어로 '의사'라는 뜻이며, 메디치가는 특히 이 두 의사 성인을 숭배했다. 이 작품은 1796년까지 카파졸로의 메디치 별장에 있는 사유 예배당에 걸려 있었으며, 피에로 일고토소 데메디치가 둘째 아들 줄리아노의 탄생을 기념하기 위해 의뢰한 것으로 추측된다.

알레소 발도비네티, 1425-1499년
성모자와 성인들 Virgin and Child with Saints, 1455년경
높이 176cm, 너비 166cm, 나무에 템페라
우피치, 우피치 미술관, 제8전시실; Inv. 1890 n. 487

알레소 발도비네티Alesso Baldovinetti, 1425-1499년
수태고지Annunciation, 1457년
높이 67cm, 너비 137cm, 나무에 템페라
우피치, 우피치 미술관, 제8전시실; Inv. 1890 n. 483

알레소 발도비네티, 1425-1499년
예수의 탄생Nativity, 1460년경
높이 400cm, 너비 430cm, 프레스코화
산티시마 안눈치아타, 아트리움

알레소 발도비네티, 1425-1499년
성 삼위일체와 성 베르나르도, 성 조반니 구알드베르토Trinity with St. Bernard and St. Giovanni Gualdberto, 1472년경
높이 238cm, 너비 284cm, 나무에 템페라
아카데미아, 아카데미아 미술관, 거상 전시실; Inv. 1890 n. 8637

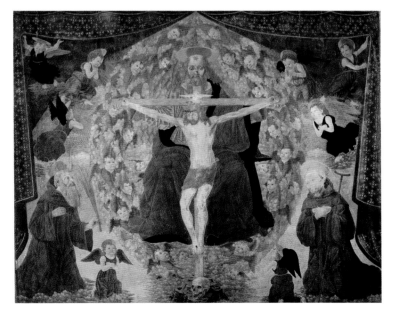

베노초 고촐리Benozzo Gozzoli, 1420-1497년경
고난의 그리스도와 성인들이 그려진 프레델라Predella with
Man of Sorrows and Saints, 15세기
높이 25cm, 너비 224cm, 패널화
산마르코 수도원, 산마르코 박물관, (8) 스텐다르도의 방;
Inv. 1890 n. 886

베노초 고촐리, 1420-1497년경
경배하는 천사들 Adoring Angels(왼쪽으로 회전), 1459년
프레스코화
메디치 리카르디 궁전, 동방박사 예배당 제단 오른쪽 벽

베노초 고촐리, 1420-1497년경
동방박사(가장 어린 왕)와 메디치가 사람들의 행렬Procession
of the Magi(Youngest King) Members of the Medici Family, 1459년
프레스코화
메디치 리카르디 궁전, 동방박사 예배당 서쪽 벽

베노초 고촐리, 1420-1497년경
동방박사(중년의 왕)와 메디치가 사람들의 행렬Procession of
the Magi(Middle King) with Members of the Medici Family, 1459년
프레스코화
메디치 리카르디 궁전, 동방박사 예배당 남쪽 벽

베노초 고촐리, 1420-1497년경
경배하는 천사들 Adoring Angels(오른쪽으로 회전), 1459년
프레스코화
메디치 리카르디 궁전, 동방박사 예배당 제단 왼쪽 벽

베노초 고촐리, 1420-1497년경
동방박사 예배당의 전경, 1459년
프레스코화
메디치 리카르디 궁전, 동방박사 예배당

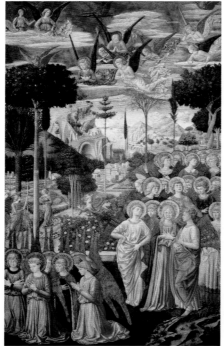

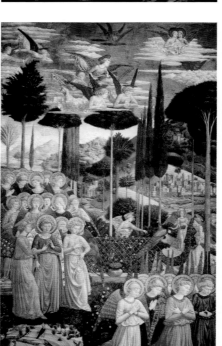

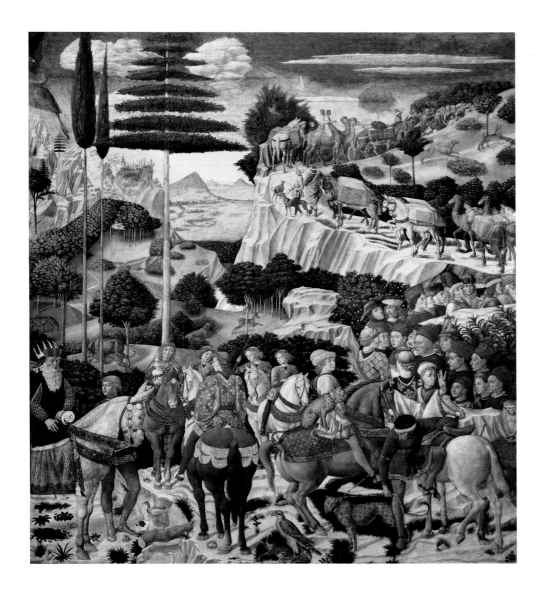

베노초 고촐리|Benozzo Gozzoli
동방박사(노년의 왕)와 메디치가 사람들의 행렬 Procession of the Magi(Eldest King) with Members of the Medici Family

메디치 리카르디 궁전 위층의 동방박사 예배당은 피렌체 르네상스 미술의 정점이 모인 장소 중 하나다. 방을 개조한 탓에 코너와 작은 구멍으로 가득한 이 작은 방의 벽은 베노초 고촐리의 장식적인 그림으로 완전히 도배되어 있다. 화가가 작품에 담아낸 풍경이 상당히 광대하고 사실적이어서 실제 풍경을 보는 것만 같은 느낌을 주며, 예배당이 더 커 보이는 듯한 착시 효과를 불러 일으킨다. 아기 예수의 경배 장면을 묘사한 제단화는 성스러운 세 왕이 수행단과 함께 각기 다른 방향으로 행진하는 장면을 담은 세 점의 그림으로 에워싸여 있다. 노년의 왕이 이끄는 행렬은 백마를 탄 그림의 주인공과 더불어 다수의 대지주와 고위 관리가 산길을 따라 구불구불 줄지어 늘어선 모습이다. 맨 앞에서 행렬을 이끄는 사람들은 사육사와 낙타 조련사로 다양한 동물 무리를 몰고 가며, 말을 탄 한 무리의 남녀가 그들을 뒤따르고 있다. 다양한 이국적인 동물과 동양인처럼 생긴 인물들은 마치 동화 속 장면을 보는 것 같은 느낌을 주며, 이는 또한 화가가 사용한 금색과 반짝이는 색으로 더욱 극대화된다. 그림의 사치스러운 묘사는 메디치가의 장엄한 삶을 반영한 것이다.

베노초 고촐리, 1420-1497년경
동방박사(노년의 왕)와 메디치가 사람들의 행렬 Procession of the Magi(Eldest King) with Members of the Medici Family, 1459년
프레스코화
메디치 리카르디 궁전, 동방박사 예배당 동쪽 벽

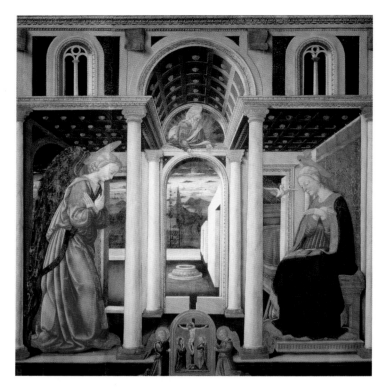

네리 디비치Neri di Bicci, 1419-1492년
수태고지Annunciation, 1464년
높이 178cm, 너비 170cm, 나무에 템페라
아카데미아, 아카데미아 미술관, 거상 전시실; Inv. 1890
n. 8622

도메니코 디차노비Domenico di Zanobi(존슨의 탄생의 거장Master of
the Johnson Nativity), 1445-1481년으로 기록됨
구출하는 성모 마리아Madonna del Soccorso, 1475-1485년경
높이 123cm, 너비 102cm, 패널화
산토스피리토, 벨루티 예배당

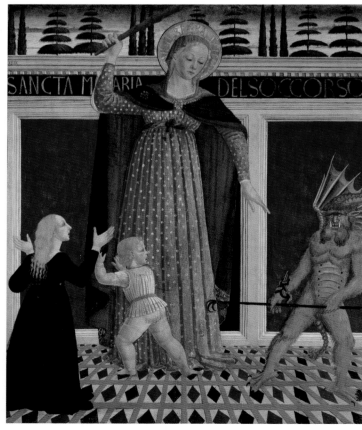

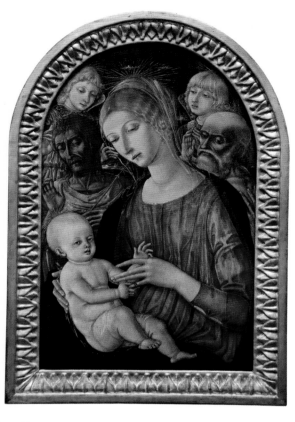

나티비타 디 카스텔로의 거장Master of the Natività di Castello, 15세기 중반 활동
예수의 탄생과 프레델라에 그려진 선지자들의 흉상Nativity with Busts of Prophets in the Predella, 1455-1460년
높이 213cm, 너비 98cm, 나무에 템페라
아카데미아, 아카데미아 미술관, 거상 전시실; Inv. Depositi n. 171

마테오 디조반니Matteo di Giovanni, 1430/1435-1495년경
성모자와 성인들, 천사들Virgin and Child with Saints and Angels, 1480년경
높이 64cm, 너비 48cm, 나무에 템페라
우피치, 우피치 미술관, 제19전시실; Inv. 1890 n. 3949

안젤리 디 카르타의 거장Master of the Angeli di Carta, 15세기 활동
옥좌에 앉은 성모자와 성인들Virgin and Child Enthroned with Saints, 1460-1470년경
높이 178cm, 너비 186cm, 나무에 템페라
아카데미아, 아카데미아 미술관, 거상 전시실; Inv. 1890 n. 3450

바르톨로메오 비바리니Bartolomeo Vivarini, 1430년경-1491년 이후
툴루즈의 성 루도비코St. Louis of Toulouse, 1465년
높이 68cm, 너비 36cm, 나무에 템페라
우피치, 우피치 미술관, 제20전시실; Inv. 1890 n. 3346

조반니 디프란체스코Giovanni di Francesco(조반니 디프란체스코 델 체르벨리에라Giovanni di Francesco del Cervelliera), 1428?-1459년
바리의 성 니콜라스 생애의 세 장면Three Scenes from the Life of St. Nicolas of Bari, 1450-1459년경
높이 23cm, 너비 158cm, 패널화
카사 부오나로티, 카사 부오나로티 박물관, 밤과 DI의 방; Inv. 68

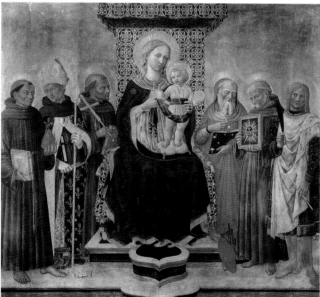

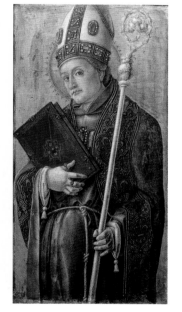

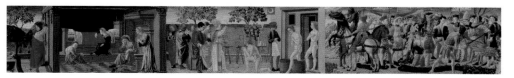

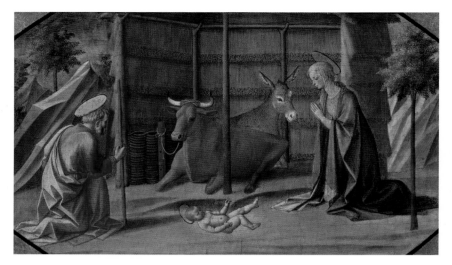

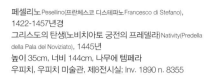

페셀리노Pesellino(프란체스코 디스테파노Francesco di Stefano), 1422-1457년경
그리스도의 탄생(노비치아토 궁전의 프레델라)Nativity(Predella della Pala del Noviziato), 1445년
높이 35cm, 너비 144cm, 나무에 템페라
우피치, 우피치 미술관, 제8전시실; Inv. 1890 n. 8355

페셀리노(프란체스코 디스테파노), 1422-1457년경
성 코스마와 성 다미아노의 순교(노비치아토 궁전의 프레델라)Martyrdom of Saints Cosmas and Damian(Predella della Pala del Noviziato), 1445년
높이 35cm, 너비 144cm, 나무에 템페라
우피치, 우피치 미술관, 제8전시실; Inv. 1890 n. 8355

페셀리노(프란체스코 디스테파노), 1422-1457년경
돈궤에서 고리대금 업자의 심장을 찾아낸 성 안토니우스(노비치아토 궁전의 프레델라)St. Anthony Finds the Usurer's Heart in a Coffer(Predella della Pala del Noviziato), 1445년
높이 35cm, 너비 144cm, 나무에 템페라
우피치, 우피치 미술관, 제8전시실; Inv. 1890 n. 8355

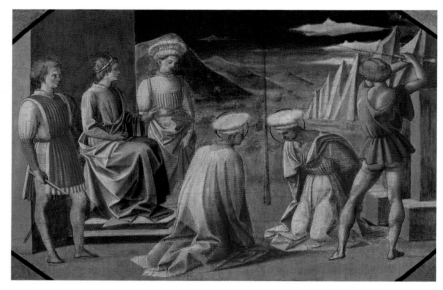

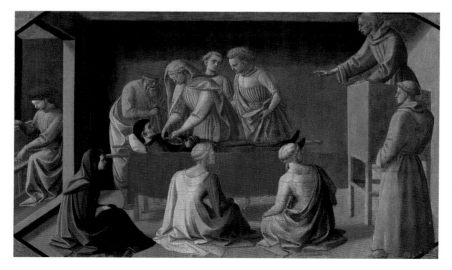

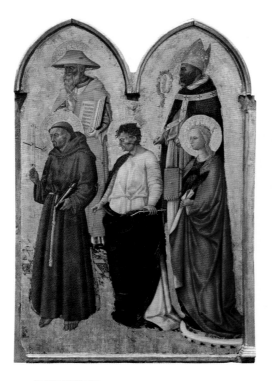

네리 디비치Neri di Bicci, 1419-1492년
다섯 명의 성인Five Saints, 1444-1453년경
높이 130cm, 너비 89cm, 나무에 템페라
아카데미아, 아카데미아 미술관, 거상 전시실; Inv. 1890
n. 3470

조반니 프란체스코 다리미니Giovanni Francesco da Rimini,
1441-1470년으로 기록됨
성 빈첸시오 페레리오와 그의 생애 장면St. Vincent Ferrer and
Scenes from His Life, 15세기 중반
높이 145cm, 너비 70cm, 나무에 템페라
아카데미아, 아카데미아 미술관, 거상 전시실; Inv. 1890
n. 3461

빈첸초 포파Vincenzo Foppa, 1427/1430-1515/1516년경
성모자와 천사Virgin and Child with One Angel, 1479-1480년경
높이 41cm, 너비 32.5cm, 나무에 템페라
우피치, 우피치 미술관, 제23전시실; Inv. 9493

안토니오 델폴라이우올로

Antonio del Pollaiuolo(안토니오 디야코포 벤치Antonio di
Jacopo Benci)

젊은 여인의 초상Female Portrait

이 초상화는 우아하게 차려입은 젊은 여인이 그림 바깥 왼편의
공간을 바라보며 가볍게 미소 짓는 모습을 담고 있다. 매우 정교
하고 아름다운 브로케이드와 벨벳으로 만들어진 드레스, 그리고
그녀의 목에 걸린 호화로운 목걸이는 그녀가 최상류층의 일원임
을 나타낸다. 흉상만을 담은 구성은 고대 주화의 그림처럼 보여
이러한 인상을 더욱 부각해 주는데, 이와 같은 양식의 초상화는
15세기 피렌체 귀족들 사이에서 크게 유행했던 것이다. 화가 안
토니오 델폴라이우올로와 그의 어린 동생 피에로는 언제나 초상
화의 모델들에게 엄청난 생동감과 산뜻함을 담아낸 최고의 작품
을 선사했다. 우피치의 이 초상화에서는 그윽한 미소와 반짝이
는 눈, 장밋빛 뺨, 특히 얼굴과 머리카락, 상반신에 섬세하게 내
려앉은 빛을 통해 두 형제의 자질을 엿볼 수 있다. 푸른빛의 배경
은 실제 하늘처럼 보이며, 인물은 이를 뒤로한 채 얌전하고 우아
하게 서 있다. 이 차분한 느낌은 주로 동상 작품을 만들고 1484년
에는 로마의 황제를 위한 동상을 만들기도 했던 폴라이우올로 형
제의 조각 솜씨에서 비롯되었을 것이다.

안토니오 델폴라이우올로(안토니오 디야코포 벤치), 1431/1432-1498년경
젊은 여인의 초상Female Portrait, 1475년경
높이 55cm, 너비 34cm, 나무에 템페라
우피치, 우피치 미술관, 제9전시실; 1491

안드레아 델베로키오Andrea del Verrocchio(안드레아 디미켈레 Andrea di Michele), 1435-1488년경
성 히에로니무스St. Jerome, 1465년경
높이 40.5cm, 너비 27cm, 목판에 붙인 종이에 그림
피티 궁전, 팔라티나 미술관, 목성의 방; Inv. 1912 n. 370

코시모 로셀리Cosimo Rosselli와 공방, 1439-1507년
성녀 바르바라와 세례 요한, 성 마태오St. Barbara with St. John the Baptist and St. Matthew, 1470년경
높이 207cm, 너비 204cm, 나무에 템페라
아카데미아, 아카데미아 미술관, 거상 전시실; Inv. 1890 n. 8635

안토넬로 다메시나Antonello da Messina, 1456-1479년으로 기록됨
복음사가 성 요한St. John the Evangelist, 1470년경
높이 114cm, 너비 38cm, 나무에 유채
우피치, 우피치 미술관, 제20전시실; Inv. 1890 n. 10050

멜로초 다포를리Melozzo da Forli, 1438-1494년
수태고지의 천사Angel of the Annunciation, 1466-1470년경
높이 116cm, 너비 60cm, 나무에 템페라와 유채
우피치, 우피치 미술관, 제22전시실; Inv. 1890 n. 3341

멜로초 다포를리, 1438-1494년
수태고지의 성모 마리아Virgin of the Annunciation, 1466-1470년경
높이 116cm, 너비 60cm, 나무에 템페라와 유채
우피치, 우피치 미술관, 제22전시실; Inv. 1890 n. 3343

코시모 로셀리, 1439-1507년
아기 예수의 경배Adoration of the Child, 1490-1492년경
지름 117cm, 나무에 유채
피티 궁전, 팔라티나 미술관, 프로메테우스의 방; Inv. 1912 n. 354

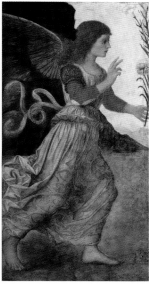

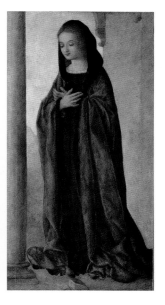

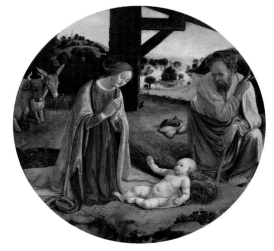

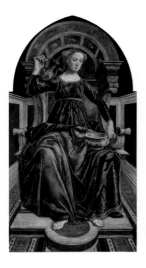

피에로 델폴라이우올로 Piero del Pollaiuolo(피에로 디아코포 벤치 Piero di Jacopo Benci), 1441/1442-1496년경
절제 Temperantia, 1470년경
높이 167cm, 너비 88cm, 나무에 템페라
우피치, 우피치 미술관, 제9전시실; Inv. 1890 n. 497

피에로 델폴라이우올로(피에로 디아코포 벤치), 1441/1442-1496년경
신의 Faith, 1470년경
높이 167cm, 너비 88cm, 나무에 템페라
우피치, 우피치 미술관, 제9전시실; Inv. 1890 n. 498

피에로 델폴라이우올로(피에로 디아코포 벤치), 1441/1442-1496년경
정의 Justitia, 1470년경
높이 167cm, 너비 88cm, 나무에 템페라
우피치, 우피치 미술관, 제9전시실; Inv. 1890 n. 496

피에로 델폴라이우올로(피에로 디아코포 벤치), 1441/1442-1496년경
희망 Hope, 1470년경
높이 167cm, 너비 88cm, 나무에 템페라
우피치, 우피치 미술관, 제9전시실; Inv. 1890 n. 495

피에로 델폴라이우올로(피에로 디아코포 벤치), 1441/1442-1496년경
예견 Prudentia, 1470년경
높이 167cm, 너비 88cm, 나무에 템페라
우피치, 우피치 미술관, 제9전시실; Inv. 1890 n. 1610

피에로 델폴라이우올로(피에로 디아코포 벤치), 1441/1442-1496년경
사랑 Caritas, 1470년경
높이 167cm, 너비 88cm, 나무에 템페라
우피치, 우피치 미술관, 제9전시실; Inv. 1890 n. 499

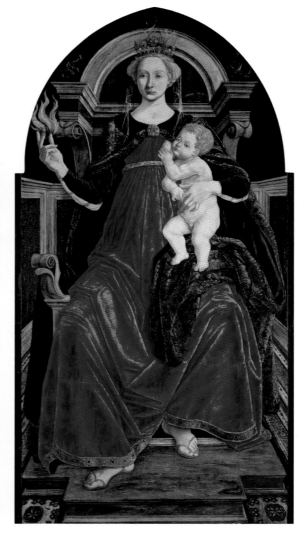

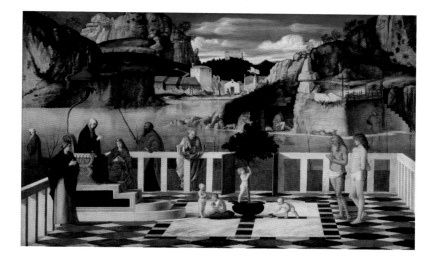

조반니 벨리니Giovanni Bellini, 1459-1516년으로 기록됨
연옥의 알레고리 Sacred Allegory, 1490-1499년
높이 73cm, 너비 119cm, 나무에 유채
우피치, 우피치 미술관, 제20전시실; Inv. 1890 n. 903

조반니 벨리니, 1459-1516년으로 기록됨
남자의 초상Male Portrait, 1490-1510년
높이 31cm, 너비 26cm, 나무에 유채
우피치, 우피치 미술관, 제20전시실; Inv. 1890 n. 1863

피에로 델폴라이우올로Piero del Pollaiuolo(피에로 디야코포 벤치
Piero di Jacopo Benci), 1441/1442-1496년
포르투갈 추기경의 제단화: 성 빈첸시오, 성 야고보, 성 유스
타스Altarpiece of the Cardinal of Portugal: St. Vincent, St. James, and
St. Eustace, 1467-1468년
높이 172cm, 너비 179cm, 나무에 템페라
우피치, 우피치 미술관, 제9전시실; Inv. 1890 n. 1617

조반니 벨리니, 1459-1516년으로 기록됨
애도Lamentation, 1500-1506년경
높이 74cm, 너비 118cm, 나무에 유채
우피치, 우피치 미술관, 제20전시실; Inv. 1890 n. 943

루카 시뇨렐리Luca Signorelli, 1441?-1523년
십자가형Crucifixion, 1500-1505년경
높이 247cm, 너비 165cm, 캔버스에 유채
우피치, 우피치 미술관, 제15전시실; Inv. 1890 n. 8368

피에로 델폴라이우올로(피에로 디야코포 벤치), 1441/1442-
1496년
갈레아초 마리아 스포르차의 초상Portrait of Galeazzo Maria
Sforza, 1471년(추정)
높이 65cm, 너비 42cm, 나무에 템페라
우피치, 우피치 미술관, 제9전시실; Inv. 1890 n. 1492

루카 시뇨렐리, 1441?-1523년
성모자와 성인들Virgin and Child with Saints, 1513/1514년경
높이 272cm, 너비 180cm, 나무에 유채
우피치, 우피치 미술관, 제15전시실; Inv. 1890 n. 8396

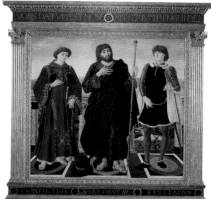

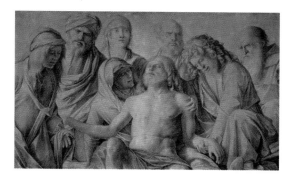

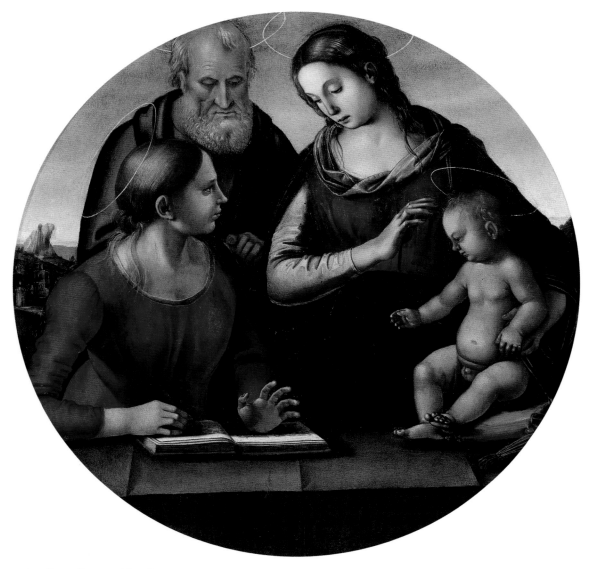

루카 시뇨렐리 Luca Signorelli
성가족과 알렉산드리아의 성녀 카타리나 Holy Family with St. Catherine of Alexandria

성모자와 성인들을 함께 그리는 것은 루카 시뇨렐리가 가장 즐겨 사용하던 모티프 중 하나다. 이 작품 속의 인물은 성모 마리아와 아기 예수, 성 요셉, 그리고 한 성녀인데, 성녀가 무언가를 쓰고 있는 것으로 미루어 보아 알렉산드리아의 성녀 카타리나 임을 알 수 있다. 이들은 낮은 벽 뒤에 서 있고, 발가벗은 아기 예수는 초록색 천이 덮인 벽 위에 놓인 쿠션에 앉아 있다. 젊은 어머니는 왼손으로 아기를 안고 오른손으로는 아기의 머리를 부드럽게 어루만진다. 그들의 뒤로는 약간 흐릿해진 나이 든 성 요셉이 지팡이를 들고 서 있다. 예수의 수양아버지인 성 요셉은 성모와 마찬가지로 펼쳐진 책을 들여다보고 있는데, 이를 통해 그것이 그리스도교의 상징물 중 하나인 '생명의 책'임을 알 수 있다. 성녀 카타리나는 자신의 책을 들여다보는 대신 성모와 아기 예수를 보고 있다. 성녀 카타리나는 전설에서 아기 예수의 신비로운 신부로 표현되곤 하는데, 루카 시뇨렐리는 이 둘을 함께 배치함으로써 깊은 유대를 잘 표현해 냈다. 작품 속의 인물들은 그들만의 세계에 빠져 있는 듯 보이며 그림 감상자에게 시선을 주지 않기 때문에 감상자는 오로지 관찰자로만 머물게 된다.

루카 시뇨렐리, 1441?-1523년
성가족과 알렉산드리아의 성녀 카타리나 Holy Family with St. Catherine of Alexandria, 1490-1492년경
지름 89.5cm, 나무에 유채
피티 궁전, 팔라티나 미술관, 프로메테우스의 방; Inv. 1912 n. 355

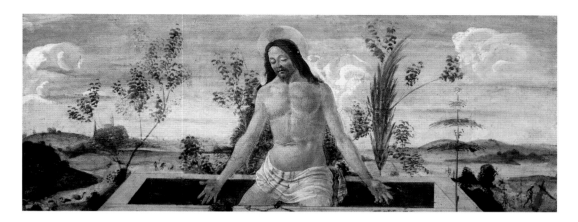

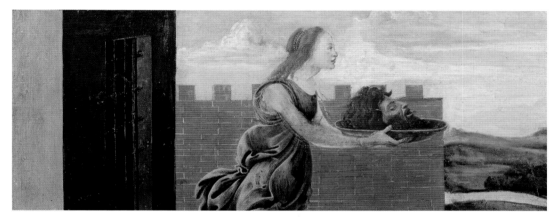

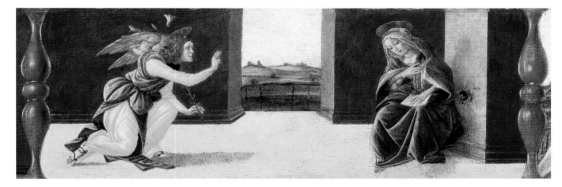

산드로 보티첼리Sandro Botticelli(알레산드로 디마리아노 필리페피
Alessandro di Mariano Filipepi), 1445-1510년
산바르나바의 제단화: 연민의 그리스도가 그려진 프레델
라San Barnabas Altarpiece: Panel of the Predella with Christ in Pity,
1480/1481-1489년경
높이 20cm, 너비 38cm, 나무에 템페라
우피치, 우피치 미술관, 제10-14전시실; Inv. 1890
nn. 8391, 8392, 8393

산드로 보티첼리(알레산드로 디마리아노 필리페피), 1445-1510년
산바르나바의 제단화: 세례자의 머리를 든 살로메가 그려진
프레델라San Barnabas Altarpiece: Panel of the Predella with Salome
with the Baptist's Head, 1480/1481-1489년경
높이 21cm, 너비 38cm, 나무에 템페라
우피치, 우피치 미술관, 제10-14전시실; Inv. 1890
nn. 8391, 8392, 8393

산드로 보티첼리(알레산드로 디마리아노 필리페피), 1445-1510년
성모 마리아의 대관식: 수태고지가 그려진 프레델라Corona-
tion of the Virgin: Predella with the Annunciation, 1480-1500년경
높이 21cm, 너비 268cm, 나무에 템페라
우피치, 우피치 미술관, 제10-14전시실; Inv. 1890 n. 8389

산드로 보티첼리(알레산드로 디마리아노 필리페피), 1445-1510년
성모 마리아의 대관식: 성 엘리지오의 기적이 그려진 프레
델라Coronation of the Virgin: Predella with Miracle of St. Eligius, 1480-
1500년경
높이 21cm, 너비 268cm, 나무에 템페라
우피치, 우피치 미술관, 제10-14전시실; Inv. 1890 n. 8389

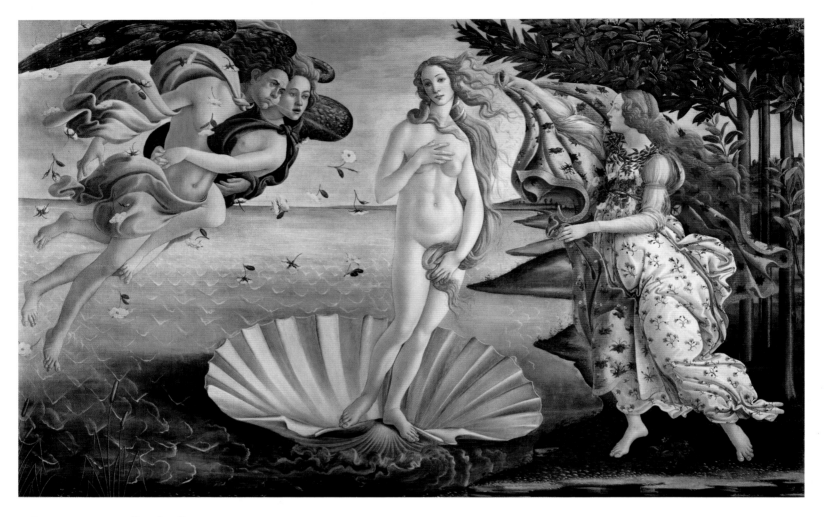

산드로 보티첼리 Sandro Botticelli (알레산드로 디마리아노 필리페피 Alessandro di Mariano Filipepi)

비너스의 탄생 Birth of Venus

당대에도 크게 칭송받았던 보티첼리의 〈비너스의 탄생〉과 〈봄〉은 미술사상 가장 유명한 작품으로 손꼽힌다. 두 그림 모두 메디치가가 의뢰한 것이며 한때 카스텔로의 메디치 별장에 전시되어 있었다. 이 그림에서 중앙을 차지하는 인물은 가리비 속 거품에서 태어난 비너스로, 왼편에는 그녀에게 바람을 불어 주는 산들바람의 화신이, 오른편에는 그녀의 벗은 몸을 가려 줄 꽃무늬 가운을 들고 육지에서 그녀를 맞이하는 님프 호라가 있다. 비너스의 뒤로 보이는 풍경은 수평선 끝까지 펼쳐진 넓은 바다이고, 오른쪽은 나무가 듬성듬성 자란 키프로스의 해변이다. 보티첼리가 매우 우아하게 그려 낸 이 장면은 그리스의 시인 호메로스 Homeros가 묘사한 이야기에서 유래한 것으로, 보티첼리의 친구이자 피렌체의 인문주의자였던 안젤로 폴리치아노 Angelo Poliziano가 그에게 일러 준 것이라고 알려져 있다. 비너스의 자세는 당시 보티첼리의 후원자가 소장했던 고대 조각상으로 현재 우피치 미술관에 전시되어 있는 〈메디치의 비너스〉에서 영감을 얻은 것으로 여겨진다. 하지만 비너스의 흩날리는 머리카락이나 다른 인물들의 펄럭이는 옷자락은 화가 스스로 창조해 낸 것이다. 아무리 들여다봐도 질리지 않는 이 작품의 매력은 아마도 그림 전체가 가진 활력과 더불어 인물들의 표정에 드러난, 이유를 알 수 없는 약간의 우울함 때문일 것이다.

산드로 보티첼리(알레산드로 디마리아노 필리페피), 1445-1510년
비너스의 탄생 Birth of Venus, 1484-1485년
높이 172.5cm, 너비 278.5cm, 캔버스에 템페라
우피치, 우피치 미술관, 제10-14전시실; Inv. 1890 n. 878

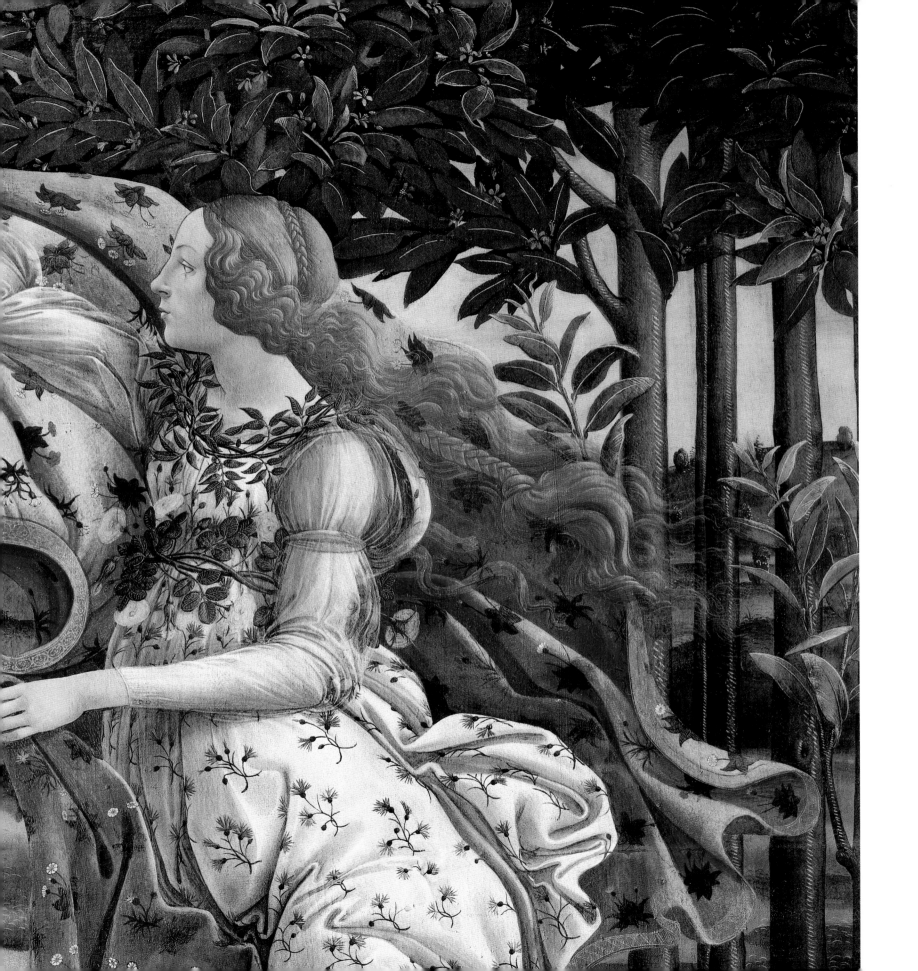

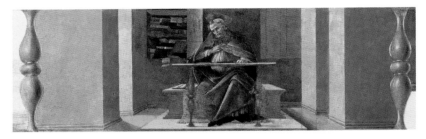

산드로 보티첼리Sandro Botticelli(알레산드로 디마리아노 필리페피
Alessandro di Mariano Filipepi), 1445-1510년
성모 마리아의 대관식: 참회의 성 히에로니무스가 그려진
프레델라Coronation of the Virgin: Predella with St. Jerome in Peni-
tence, 1480-1500년경
높이 21cm, 너비 268cm, 나무에 템페라
우피치, 우피치 미술관, 제10-14전시실; Inv. 1890 n. 8389

산드로 보티첼리(알레산드로 디마리아노 필리페피), 1445-1510년
성모 마리아의 대관식: 서재의 성 아우구스티누스Coronation
of the Virgin: St. Augustine in his Study, 1480-1500년경
높이 21cm, 너비 268cm, 나무에 템페라
우피치, 우피치 미술관, 제10-14전시실; Inv. 1890 n. 8389

산드로 보티첼리(알레산드로 디마리아노 필리페피), 1445-1510년
산바르나바의 제단화: 성 삼위일체에서 명상하는 성 아우
구스티누스와 그의 환영이 그려진 프레델라San Barnabas
Altarpiece: Panel of the Predella with the Vision of St. Augustine Meditat-
ing on the Trinity, 1480/1481-1489년경
높이 21cm, 너비 40.5cm, 나무에 템페라
우피치, 우피치 미술관, 제10-14전시실; Inv. 1890 n. 8393

산드로 보티첼리(알레산드로 디마리아노 필리페피), 1445-1510년
산바르나바의 제단화: 성 이냐시오의 심장을 꺼내는 장면이
그려진 프레델라San Barnabas Altarpiece: Panel of the Predella with
the Removal of Saint Ignatius's Heart, 1480/1481-1489년경
높이 21cm, 너비 40.5cm, 나무에 템페라
우피치, 우피치 미술관, 제10-14전시실; Inv. 1890
nn. 8391, 8392, 8393

산드로 보티첼리(알레산드로 디마리아노 필리페피), 1445-1510년
성모 마리아의 대관식: 파트모스 섬의 성 요한이 그려진 프
레델라Coronation of the Virgin: Predella with St. John on Patmos,
1480-1500년경
높이 21cm, 너비 268cm, 나무에 템페라
우피치, 우피치 미술관, 제10-14전시실; Inv. 1890 n. 8389

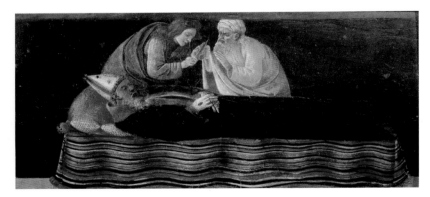

산드로 보티첼리 Sandro Botticelli
(알레산드로 디마리아노 필리페피Alessandro di Mariano Filipepi)
여인의 초상(아름다운 시모네타)Female Portrait(La Bella Simonetta)

산드로 보티첼리는 흠잡을 데 없이 아름다운 여성을 그려 내는 것으로 유명한 화가였다. 이러한 명성은 비단 〈비너스의 탄생〉우피치 미술관 소장이나 성모 마리아 등 우화적·신화적인 주제를 담은 작품에만 국한되는 것이 아니라 그가 남긴 몇 안 되는 초상화에도 적용되는 사실인데, 대부분의 초상화에서 그는 인물의 상반신만을 묘사했다. 젊고 아름다운 이 여인은 높다란 사각 창틀 앞에 서서 방의 한구석을 응시하고 있다. 그녀의 침착한 시선은 화면 너머 어딘가에 꽂혀 있다. 반들반들한 재질의 갈색 옷은 몸에 딱 달라붙는 단순한 디자인으로, 어깨와 가슴 부분의 트임을 제외하곤 그 어떤 장식이나 패셔너블한 디테일도 더해지지 않았다. 목걸이 또한 단정한 모양이고, 조심스럽게 감싸 올린 머리카락은 밝은 색 천으로 된 섬세한 실크 보닛 속에 감춰져 있다. 여인의 이마 옆으로 늘어진 머리카락은 심각하면서도 한편으론 꿈꾸는 듯한 얼굴 표정을 부드럽게 완화시키며, 동시에 그녀의 섬세한 모습을 더욱 돋보이게 만든다. 이름 모를 이 여인은 보티첼리가 가장 사랑했던 모델인 시모네타 베스푸치Simonetta Vespucci라고 보기도 하지만, 그 유명한 '아름다운 시모네타'임을 확인시켜 주는 증거는 아직까지 발견되지 않았다.

산드로 보티첼리(알레산드로 디마리아노 필리페피), 1445-1510년
여인의 초상(아름다운 시모네타)Female Portrait(La Bella Simonetta), 1485년경
높이 61.3cm, 너비 40.5cm, 나무에 유채
피티 궁전, 팔라티나 미술관, 프로메테우스의 방; Inv. 1912 n. 353

산드로 보티첼리 Sandro Botticelli
(알레산드로 디마리아노 필리페피Alessandro di Mariano Filipepi)
용기 Fortitude

초상화 형태의 이 작품은 용기의 화신을 담고 있으며, 여기서 용기는 추기경이 갖춰야 할 네 가지 기본 덕목인 사추덕四樞德 중 하나를 말한다. 이 우화적 인물은 반원형 벽감 속 옥좌에 앉아 옆을 응시하는 모습으로, 앞으로 튀어나올 것만 같은 자세를 취하고 있다. 그녀는 무릎에 화려하게 장식된 곤봉을 얹고 가만히 앉아 있을 뿐이지만 리드미컬하게 늘어지면서 뭉쳐진 옷은 한층 더 역동적인 인상을 준다. 가슴팍과 팔을 덮은 반짝이는 반갑옷은 용기의 화신이 지닌 군사적인 성격을 강조해 준다. 대비되는 요소들을 미묘하게 한데 묶어 놓고 그 위에 효과적으로 빛을 떨어뜨려 인물을 강조한 덕분에 보티첼리는 용기가 지닌 여러 면을 한 그림에 담아내는 데 성공했다. 피렌체 상업 법정의 메인 홀을 장식하기 위해 제작된 이 그림은 보티첼리가 완성 날짜를 최초로 기입한 작품이기도 하다. 사추덕의 화신을 그린 연작 중 하나로, 이 작업은 대부분 폴라이우올로 형제의 공방에서 진행되었다. 용기의 화신 그림은 법정을 찾은 판사와 소송 당사자들이 합리적이고 사려 깊게 행동할 것을 촉구하는 의미에서 제작된 것이다. 또한 보티첼리로서는 처음 맡은 공공시설의 작업으로, 그가 화가로서 한 계단 더 도약하는 발판이 되기도 했다.

산드로 보티첼리(알레산드로 디마리아노 필리페피), 1445-1510년
용기Fortitude, 1470년
높이 167cm, 너비 87cm, 나무에 템페라
우피치, 우피치 미술관, 제9전시실; Inv. 1890 n. 1606

산드로 보티첼리Sandro Botticelli
(알레산드로 디마리아노 필리페피Alessandro di Mariano Filipepi)

성 아우구스티누스St. Augustine

1480년 무렵 베스푸치 가문은 보티첼리에게 피렌체의 오니산티 성당에 놓을 성 아우구스티누스의 초상화를 주문했다. 이 작업은 같은 성당의 맞은편 벽에 있는 도메니코 기를란다요의 프레스코화 〈성 히에로니무스〉와 밀접한 관계가 있는데, 바로 두 그림이 경쟁적으로 의뢰된 것이었기 때문이다. 두 프레스코화 모두 잘 정돈된 서재에 앉아 있는 교회의 아버지를 묘사했으며, 연구실이자 수집품을 놓는 캐비닛 역할을 했을 당대 학자의 작업실 풍경을 짐작해 볼 수 있는 여러 가지 상징을 포함하고 있다. 성인의 뒤편 벽 선반 위에는 책과 과학 실험 기구가 정물화처럼 가지런히 놓여 있는데, 보티첼리는 이러한 사물 하나하나를 세심하고 정교하게 그려 냈다. 혼천의, 아스트롤라베astrolabe(천체 관측 기구 – 옮긴이), 기하학에 관한 책은 천문학과 점성술, 수학이 당시 인문학자들 사이에서 유행했으며 경외의 대상이었다는 것을 보여 준다. 성 아우구스티누스는 깊은 생각에 잠긴 모습인데, 전설 속 이야기대로 그가 환영을 보고 있는 순간이 아닐까 추측되기도 한다. 그가 보았다는 환영은 성 히에로니무스의 죽음에 관한 것으로, 같은 신랑의 반대편 벽에 걸려 있는 기를란다요의 작품에 담긴 주제이기도 하다.

산드로 보티첼리(알레산드로 디마리아노 필리페피), 1445-1510년
성 아우구스티누스St. Augustine, 1480년경
높이 152cm, 너비 112cm, 프레스코화(일부)
오니산티, 성당 내부

산드로 보티첼리 Sandro Botticelli(알레산드로 디마리아노 필리페피 Alessandro di Mariano Filipepi)

아펠레스의 중상모략 Calumny of Apelles

첫눈에 보기에도 매우 역동적이고 에너지 넘치는 이 작품은 한 무리의 사람들이 수많은 조각상으로 장식된 궁전의 옥좌에 앉아 있는 통치자 주변에 몰려든 모습을 묘사한 것이다. 이는 중상모략에 관한 이야기를 담아낸 것으로, 보티첼리는 인물들의 복잡한 행위를 일련의 순서에 따라 한 장면에 표현함으로써 중상모략이 한순간에 동시다발적으로 일어나는 일임을 잘 보여 주었다. 이 작품은 고대 작가 루키아노스 Lucianos가 남긴 상세한 기록에 따라 고대 그리스 화가 아펠레스 Appelles의 작품을 재현한 것이며, 원작자이자 그림의 주인공이기도 한 아펠레스는 그림 속에서 라이벌 궁정화가에게 중상모략을 당한 상황이다. 보티첼리의 식으로 해석한 이 그림에서 피해자는 벌거벗은 채 판사 앞으로 끌려가고, 그 옆에는 의심과 무지의 화신이 햇불을 들고 있는 중상모략의 화신과 함께 그를 넘보고 있다. 누더기 옷을 입은 이는 질투의 화신이며, 매혹적인 아가씨로 변장해 통치자 주위에 있는 사람들은 배반과 기만의 화신이다. 무리의 맨 끝에는 검은 옷을 뒤집어쓴 회개의 화신과 벌거벗은 채 하늘을 향해 손짓하며 환히 빛나는 진실의 화신이 사람들의 뒤를 따르고 있다. 고대의 그림을 훌륭한 장인 정신으로 재현해 낸 보티첼리는 르네상스 시대의 이론가 알베르티로부터 회화의 본보기로 삼을 만한 작품이라는 찬사를 듣기도 했으며, 나아가 존경받는 화가 아펠레스를 계승하며 당당히 당대 최고의 화가로 자리매김했다.

산드로 보티첼리(알레산드로 디마리아노 필리페피), 1445-1510년
아펠레스의 중상모략 Calumny of Apelles, 1497년경
높이 62cm, 너비 91cm, 나무에 템페라
우피치, 우피치 미술관, 제10-14전시실; Inv. 1890 n. 1496

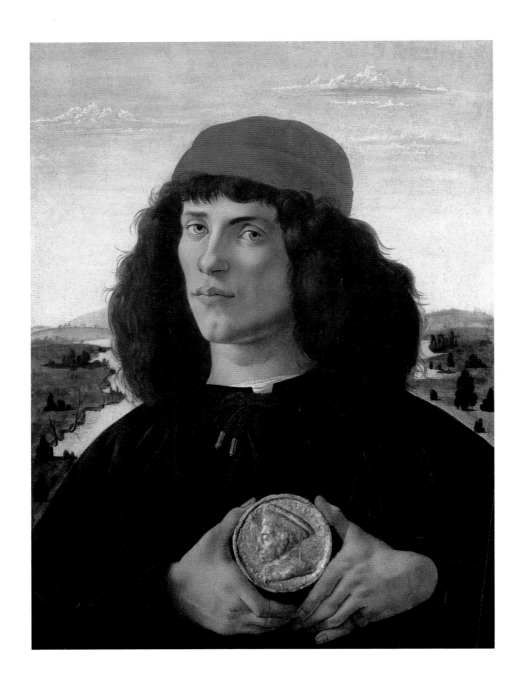

산드로 보티첼리Sandro Botticelli

(알레산드로 디마리아노 필리페피Alessandro di Mariano Filipepi)

코시모 일베키오의 메달을 든 남자의 초상Male Portrait with Medal of Cosimo il Vecchio

보티첼리의 초상화는 그가 남긴 작품 가운데 가장 덜 알려진 분야 중 하나다. 이는 현존하는 초상화의 수가 적기도 하거니와, 초상화의 인물 중 그 정체가 명확하게 밝혀진 사람이 아무도 없기 때문이기도 하다. 검은 옷을 차려입고 붉은색 모자를 쓴 이 그림 속 젊은 남자의 정체 역시 알려지지 않았다. 다만 그가 두 손으로 정면을 향해 들어 보이는 커다란 금색 메달의 인물만을 알아볼 수 있을 따름이다. 이 메달은 코시모 데메디치를 기리기 위해 만들어진 것으로, 가장자리를 따라 '피렌체의 아버지'라는 글귀가 적혀 있다'PPP'는 라틴어 'Primus Pater Patriae'의 약자로 '국가의 첫 번째 아버지'라는 뜻이다. 1464년 세상을 떠난 코시모는 고대 주화에 새겨져 있을 법한 로마 황제와도 같은 모습으로 메달에 묘사되어 있다. 보티첼리는 메달의 부조를 섬세하게 표현해 냈는데, 이는 실제 메달의 질감을 살리기 위한 노력의 일환이었다. 메달을 들고 있는 남자는 균형 잡힌 얼굴을 최고로 여기던 당시 미의 기준과는 동떨어진, 각지고 광대뼈가 높은 얼굴이다. 심장께로 들어 올린 메달은 그가 메디치가에 충성을 다한다는 것을 암시하며, 이 작품이 카를로 데메디치 추기경의 소장 목록에 속해 있다 1666년 우피치 미술관으로 옮겨졌다는 데 그 의의를 더한다.

산드로 보티첼리(알레산드로 디마리아노 필리페피), 1445-1510년
코시모 일베키오의 메달을 든 남자의 초상Male Portrait with Medal of Cosimo il Vecchio, 1475년경
높이 57.5cm, 너비 44cm, 나무에 템페라
우피치, 우피치 미술관, 제10-14전시실; Inv. 1890 n. 1488

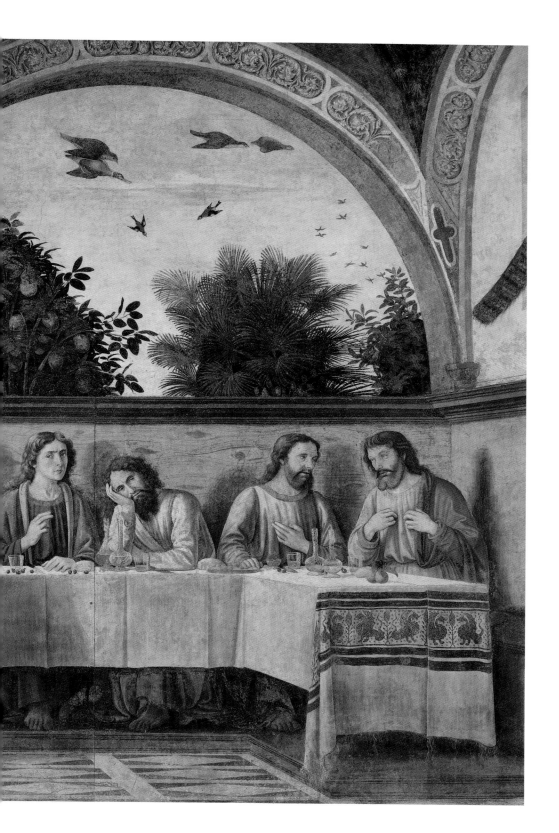

도메니코 기를란다요 Domenico Ghirlandaio (도메니코 비고르디 Domenico Bigordi)

최후의 만찬 Last Supper

오니산티 수도원의 식당에 있는 기를란다요의 〈최후의 만찬〉은 피렌체 미술의 정점으로 손꼽히는 작품 중 하나다. 그림은 식당 뒤편의 벽 전체를 덮고 있으며, 그림에 사용된 투시도법의 구도 덕분에 실제 식당이 프레스코화 속으로 계속 이어지는 듯한 착시를 불러일으킨다. 한때 오니산티의 수사들이 그랬듯이 사도들은 예수를 중심으로 하여 U자 형태로 나무 의자에 둘러앉아 있다. 유다는 홀로 테이블 앞쪽에 앉아 있는데, 그가 입고 있는 밝은 노란색 옷은 그가 배신자임을 암시한다. 그 밖의 사도들은 깊은 색 옷을 입고 있으며 그 위로 빛과 그림자가 솜씨 좋게 떨어지면서 각각의 골상이 잘 드러난다. 자신들 중 한 명이 배신자라는 이야기에 놀란 사도들은 저마다 역동적인 손짓과 얼굴 표정으로 감정을 표현하고 있다. 접힌 자국이 선명한 테이블보 위에는 다양한 그릇과 음식이 담긴 접시가 상징적인 의미를 지닌 채 놓여 있다. 뒤편의 아치 너머로 보이는 풍경은 천국을 닮은 정원으로 희귀한 귤나무, 야자나무, 사이프러스 등이 심겨 있고, 그 사이로 스쳐 지나가는 새들이 보인다.

도메니코 기를란다요(도메니코 비고르디), 1449-1494년
최후의 만찬 Last Supper, 1480년
높이 400cm, 너비 880cm, 프레스코화(일부)
오니산티, 체나콜로 미술관, 식당

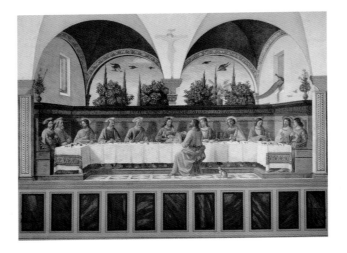

도메니코 기를란다요Domenico Ghirlandaio(도메니코 비고르디
Domenico Bigordi), 1449-1494년
최후의 만찬Last Supper, 1477-1480년
높이 420cm, 너비 780cm, 프레스코화
산마르코 수도원, 산마르코 박물관, (12) 작은 식당

도메니코 기를란다요(도메니코 비고르디), 1449-1494년
성모자와 성인들Virgin and Child with Saints, 1483년
높이 168cm, 너비 197cm, 나무에 템페라
우피치, 우피치 미술관, 제10-14전시실; Inv. 1890 n. 8388

도메니코 기를란다요(도메니코 비고르디), 1449-1494년
옥좌에 앉은 성모자와 성인들Virgin Enthroned and Child with
Saints, 1484년경
높이 190cm, 너비 200cm, 나무에 템페라
우피치, 우피치 미술관, 제10-14전시실; Inv. 1890 n. 881

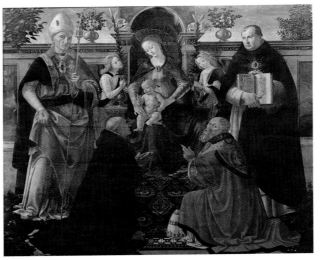

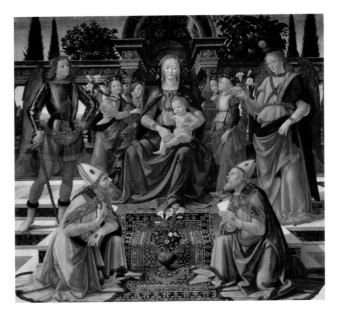

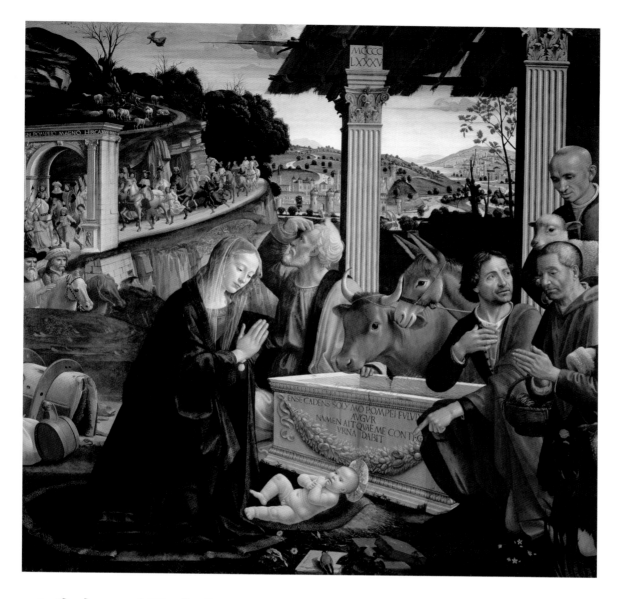

도메니코 기를란다요Domenico Ghirlandaio(도메니코 비고르디Domenico Bigordi)

제단화: 그리스도의 탄생Nativity

사세티 예배당의 하이라이트 중 하나는 그리스도의 탄생 장면을 묘사한 이 제단화다. 전경에는 갓 태어난 아기 예수가 발가벗은 채 성모 마리아의 망토 끝자락 위에 누워 있고, 성모 마리아는 아기의 곁에 무릎을 꿇고 사랑스러운 시선을 보낸다. 그녀의 푸른색 망토와 거기에 수놓인 섬세한 금실 장식은 오른편의 목동들이 입은 초록색, 갈색의 단순한 옷과 대조된다. 목동들은 아기 예수를 경배하는 표정을 만면에 지으며 아기 예수에게 다가가는 모습이다. 이 그림에서 가장 놀라운 요소는 대각선으로 놓인 석관인데, 이는 소와 당나귀의 여물통으로 쓰이는 한편 요셉이 기대앉아 있다. 이 석관은 그리스도의 무덤을 암시하는 것으로 해석할 수도 있으며, 하늘을 곧게 쳐다보는 요셉의 시선은 그리스도의 수난을 예견한다고 볼 수 있다. 세 왕은 그림의 왼편에 우아하게 묘사된 수행단과 함께 이곳을 찾아오고, 동방박사를 따르는 긴 행렬이 언덕 위에 늘어서 있다. 이 작품은 풍부한 사실적 표현과 디테일이 특징적이며, 배경으로 보이는 분위기 있는 풍경과 더불어 다 허물어져 가는 고대 양식의 건축물로 표현해 놓은 마구간, 성모 마리아 뒤에 정물처럼 놓인 안장주머니 또한 눈에 띄는 요소다.

도메니코 기를란다요(도메니코 비고르디), 1449-1494년
제단화: 그리스도의 탄생Nativity, 1485년경
높이 167cm, 너비 167cm, 패널화
산타트리니타, 사세티 예배당

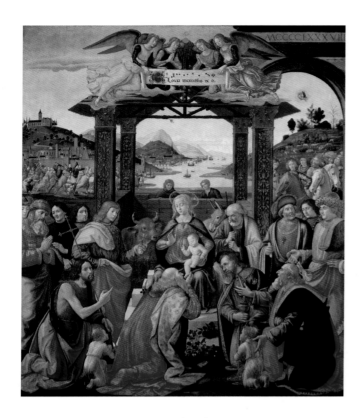

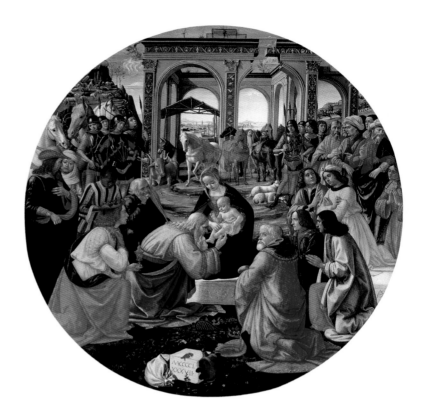

도메니코 기를란다요 Domenico Ghirlandaio

(도메니코 비고르디 Domenico Bigordi)

동방박사의 경배 Adoration of the Magi

기를란다요의 작품 중 가장 사랑받는 〈동방박사의 경배〉는 그리스도의 어린 시절에 나타난 여러 장면을 담고 있다. 특히 주가 되는 '동방박사의 경배'는 사각형의 마구간 앞에 펼쳐진 장면을 담고 있으며, 오른쪽 언덕 위에는 '목동들에게 전해지는 강탄 소식' 장면이 보이는 한편, 왼쪽 평원에서는 '베들레헴의 유아 학살' 장면을 볼 수 있다. 그리스도의 탄생에 얽힌 도상학에 따르면 마구간 지붕 위를 떠다니는 천사들은 음악을 연주하면서 글로리아의 말씀을 읊고 있으며, 마구간의 벽돌담 뒤로 보이는 두 목동은 '목동들의 경배'를 암시하는 요소다. 그림 속의 방관자로서 그들은 감상자의 시선을 화면의 전경으로 이끄는 동시에 이를 아주 세심하게 묘사된 배경과 연결해 준다. 특이한 점은 투명한 망토를 입은 어린아이 둘이 전경의 왕들 옆에 무릎을 꿇고 있는 것인데, 아마도 고아원의 아이들인 인노첸티를 표현한 것으로 추정된다. 주인공들의 옷에서 나타난 화려한 붉은색과 노란색, 푸른색은 작품 전체에 특별한 광채를 선사한다.

도메니코 기를란다요(도메니코 비고르디), 1449-1494년
동방박사의 경배 Adoration of the Magi, 1485-1489년
높이 285cm, 너비 243cm, 패널화
오스페달레 델리 인노첸티, 박물관, 미술관(피나코테카)

도메니코 기를란다요 Domenico Ghirlandaio

(도메니코 비고르디 Domenico Bigordi)

라운들 위에 그려진 동방박사의 경배(토르나부오니 톤도) Adoration of the Magi in a Roundel(Tondo Tornabuoni)

도메니코 기를란다요는 그만의 독특한 화법으로 이탈리아 르네상스의 구성적인 요소와 고전적인 인물의 표현, 네덜란드 화풍의 섬세한 사실주의를 한데 녹여냈다. 동방박사의 경배를 묘사한 이 톤도는 이러한 기술의 정점을 보여 주는 작품으로, 1780년 익명의 기증자가 우피치 미술관에 넘겼다. 성모는 아기 예수와 함께 고대의 독특한 나뭇잎 장식이 새겨진 연단 위에 앉아 있고, 그 주변에는 그들을 경배하는 왕들과 수행원들이 선물을 가지고 몰려들었다. 예수의 수양아버지인 요셉은 이 무리와 약간 떨어져 앉아 있다. 여행 가방과 주머니, 채석장의 마름돌 등 정물화의 거장답게 표현된 소품은 섬세하게 그려진 배경과 더불어 초기 네덜란드 화풍을 연상시킨다. 반면 화면 중간부터 시작되는 투시도법적 구성이나 베들레헴의 마구간을 해석한 방식은 이탈리아의 고전적인 양식을 따랐다. 전경에서 붉은 망토를 입은, 기증자로 추정되는 남자만이 유일하게 정면을 바라보며 감상자에게 아기 예수를 경배하는 데 동참할 것을 촉구하고 있다. 그림 전반에 걸친 생동감 넘치는 붉은색과 녹색의 색조, 반짝이는 사실적인 갑옷과 빛으로 넘실대는 풍경은 우리의 마음을 사로잡는다.

도메니코 기를란다요(도메니코 비고르디), 1449-1494년
라운들 위에 그려진 동방박사의 경배(토르나부오니 톤도) Adoration of the Magi in a Roundel(Tondo Tornabuoni), 1487년
지름 172cm, 나무에 템페라
우피치, 우피치 미술관, 제10-14전시실; Inv. 1890 n. 1619

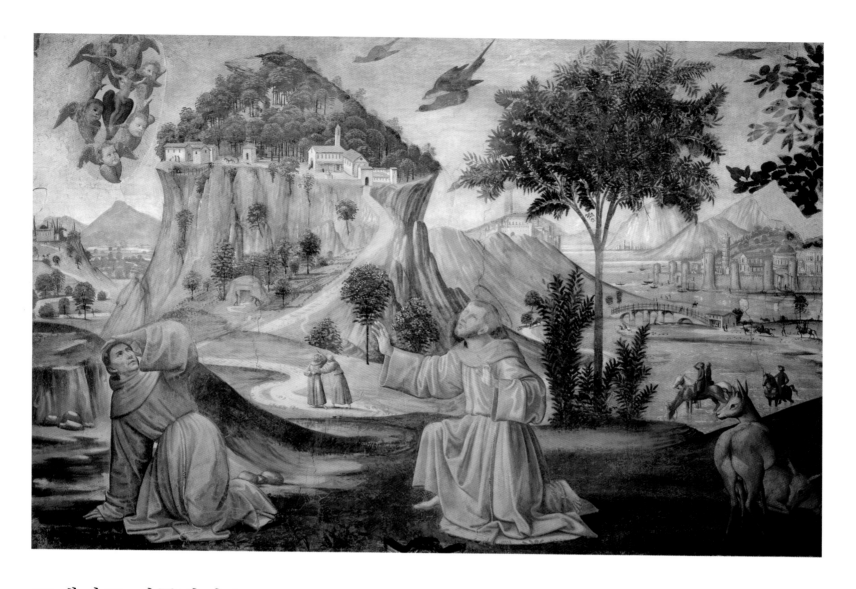

도메니코 기를란다요 Domenico Ghirlandaio(도메니코 비고르디Domenico Bigordi)

성흔을 받는 성 프란체스코 St. Francis Receiving the Stigmata

아시시의 성 프란체스코가 성흔stigmata(스티그마타)을 받은 것은 그의 삶에서 가장 중요한 사건이었다. 전설에 따르면 프란체스코는 그리스도의 수난을 가능한 한 가깝게 겪어 보려고 했다. 그가 라베르나 산에서 금식한 지 40일째 되던 날, 그의 앞에 십자가에 매달린 예수가 치품천사의 모습으로 나타났으며, 고난을 당한 구세주의 출현에 크게 감동받은 성 프란체스코의 손과 발에는 성흔이 남았다. 도메니코 기를란다요는 이 기적적인 사건을 광대하게 펼쳐진 풍경 속에 담아냈으며, 원뿔 모양으로 솟아오른 라베르나 산과 그 둘레의 수도원이 배경을 웅장하게 채우고 있다. 바닥에 무릎을 꿇고 주저앉아 팔을 넓게 뻗은 성 프란체스코는 만면에 황홀감에 빠진 표정을 짓고 있다. 그의 두 손과 발에 꽂히는 황금색 빛줄기는 그 순간 성흔을 입는다는 것을 의미한다. 그의 곁에 있던 남자는 신성한 출현이 뿜어내는 밝은 빛에 어지러워하며 손으로 두 눈을 가리려 한다. 오렌지 나무가 점점이 박힌 목가적인 풍경 속에 보이는 또 다른 인물들 역시 이 성스러운 현상을 알아차린 듯하다. 평원에는 강을 따라 요새화된 마을이 있고 강둑에는 빨랫감을 가지고 나온 여인들이 보여 일상적인 삶과 기적적인 사건이 밀접하게 한데 뒤얽혀 있다.

도메니코 기를란다요(도메니코 비고르디), 1449-1494년
성흔을 받는 성 프란체스코St. Francis Receiving the Stigmata,
1479-1485년경
프레스코화
산타트리니타, 사세티 예배당

도메니코 기를란다요 Domenico Ghirlandaio(도메니코 비고르디 Domenico Bigordi)

로마 소년의 부활Resurrection of the Roman Boy

도메니코 기를란다요는 로마에서 돌아온 직후인 1483년, 조르조 바사리가 그의 가장 중요한 작품으로 꼽은 그림이자 산타
트리니타 성당의 사세티 예배당에 있는 이 프레스코화 작업을 시작한 것으로 보인다. 그림에 등장하는 수많은 인물과 풍부한
당대의 고증으로 보았을 때, 성 프란체스코를 기리기 위해 제작된 이 프레스코화 연작은 한편으로는 당시 시대상을 보여 주는
중요한 역사적 자료이기도 하다. 특히 성인이 죽은 소년을 되살리는 이 장면이 그러한데, 이는 기증자인 부유한 은행가 프란
체스코 사세티의 생애와도 밀접하게 연관된다. 그는 아내 네라 코르시Nera Corsi와 함께 부활 장면을 묘사한 예배당의 제단 벽
아래에 실물 크기로 그려져 있다. 이 작품은 1479년 유명을 달리한 그들의 첫째 아들 테오도로Theodoro와 그해에 태어나 같은
이름을 가지게 된 둘째 아들을 암시하고 있다. 화면은 산타트리니타 성당 앞의 광장을 보여 주는데, 기적을 목격한 많은 사람
사이로 당대의 인물들이 보이고 왼편에는 화려하게 차려입은 사세티 가문의 딸도 있다. 또한 그림의 오른쪽 끝에서 허리에 손을
얹고 서 있는 남자는 예술가 자신이다.

도메니코 기를란다요(도메니코 비고르디), 1449-1494년
로마 소년의 부활Resurrection of the Roman Boy, 1479-1485년경
프레스코화
산타트리니타, 사세티 예배당

도메니코 기를란다요Domenico Ghirlandaio(도메니코 비고르디
Domenico Bigordi), 1449-1494년
아우구스투스 황제의 환영(아라코엘리 환영)Vision of Emperor
Augustus(Aracoeli Vision), 1479-1485년경
프레스코화
산타트리니타, 사세티 예배당 파사드(아치 위 공간)

도메니코 기를란다요(도메니코 비고르디), 1449-1494년
성 프란체스코의 장례식Exequie of St. Francis, 1479-1485년경
프레스코화
산타트리니타, 사세티 예배당 북쪽 벽 아래

도메니코 기를란다요(도메니코 비고르디), 1449-1494년
천장화, 1479-1485년경
프레스코화
산타트리니타, 사세티 예배당

도메니코 기를란다요(도메니코 비고르디), 1449-1494년
남쪽 벽, 1479-1485년경
프레스코화
산타트리니타, 사세티 예배당

도메니코 기를란다요(도메니코 비고르디), 1449-1494년
프란체스코회를 승인하는 교황 호노리오 3세Pope Honorius III
Confirms the Rule of the Order, 1479-1485년경
프레스코화
산타트리니타, 사세티 예배당 서쪽 벽 위

도메니코 기를란다요(도메니코 비고르디), 1449-1494년
프란체스코회를 승인하는 교황 호노리오 3세Pope Honorius III
Confirms the Rule of the Order(세부), 1479-1485년경
프레스코화
산타트리니타, 사세티 예배당 서쪽 벽 위

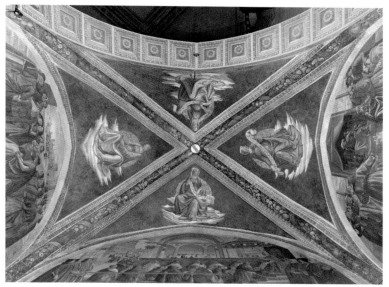

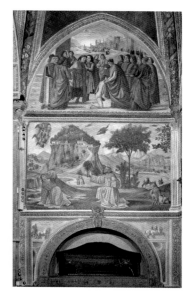

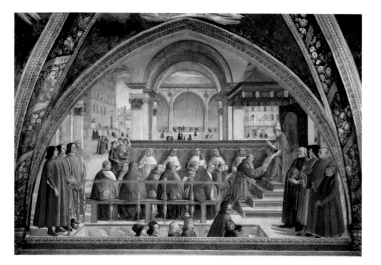

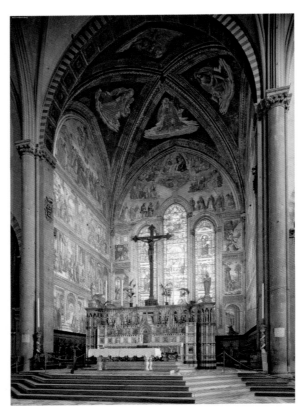

도메니코 기를란다요Domenico Ghirlandaio(도메니코 비고르디
Domenico Bigordi)와 공방, 1449-1494년
토르나부오니 예배당의 전경, 1485-1490년
프레스코화
산타마리아 노벨라, 마조레 예배당(토르나부오니 예배당)

도메니코 기를란다요(도메니코 비고르디), 1449-1494년
아시시의 성 프란체스코의 생애 장면Scenes from the Life of St.
Francis of Assisi, 1479-1485년경
프레스코화
산타트리니타, 사세티 예배당

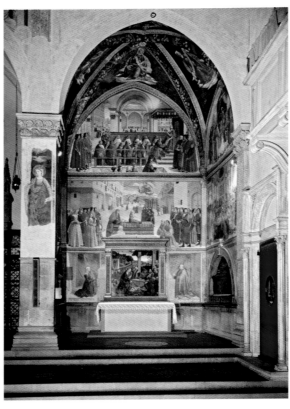

도메니코 기를란다요Domenico Ghirlandaio(도메니코 비고르디
Domenico Bigordi)와 공방, 1449-1494년
유아 학살 Massacre of the Innocents, 1485-1490년
프레스코화
산타마리아 노벨라, 마조레 예배당(토르나부오니 예배당) 왼쪽 벽
(중앙 위 오른쪽)

도메니코 기를란다요(도메니코 비고르디)와 공방, 1449-1494년
성모 마리아의 결혼 Marriage of the Virgin, 1485-1490년
프레스코화
산타마리아 노벨라, 마조레 예배당(토르나부오니 예배당) 왼쪽 벽
(중앙 아래 오른쪽)

도메니코 기를란다요(도메니코 비고르디)와 공방, 1449-1494년
세례 요한의 탄생 The Birth of St. John the Baptist, 1485-1490년
프레스코화
산타마리아 노벨라, 마조레 예배당(토르나부오니 예배당) 오른쪽
벽(중앙 아래 오른쪽)

도메니코 기를란다요(도메니코 비고르디)와 공방, 1449-1494년
성모 마리아의 대관식 Coronation of the Virgin, 1485-1490년
프레스코화
산타마리아 노벨라, 마조레 예배당(토르나부오니 예배당) 중앙
벽의 뤼네트

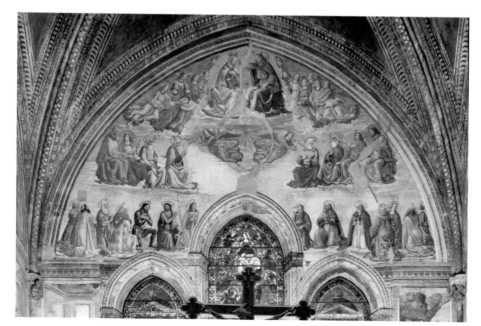

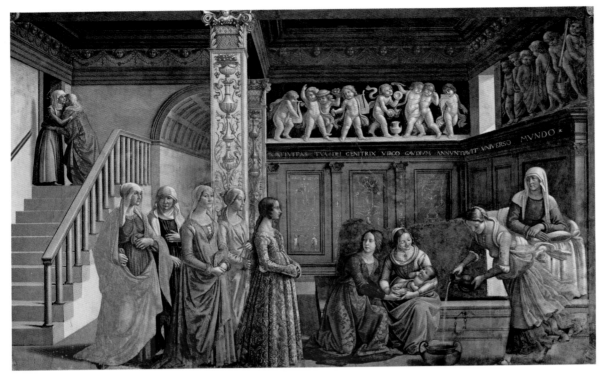

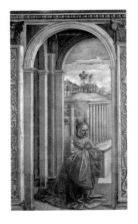
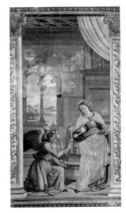

도메니코 기를란다요Domenico Ghirlandaio(도메니코 비고르디 Domenico Bigordi)와 공방, 1449-1494년
성모 마리아의 탄생Birth of the Virgin, 1485-1490년
프레스코화
산타마리아 노벨라, 마조레 예배당(토르나부오니 예배당) 왼쪽 벽

도메니코 기를란다요(도메니코 비고르디)와 공방, 1449-1494년
후원자 조반니 토르나부오니 The Patron Giovanni Tornabuoni, 1485-1490년
프레스코화
산타마리아 노벨라, 마조레 예배당(토르나부오니 예배당) 중앙 벽
(왼쪽 아래)

도메니코 기를란다요(도메니코 비고르디)와 공방, 1449-1494년
수태고지 The Annunciation, 1485-1490년
프레스코화
산타마리아 노벨라, 마조레 예배당(토르나부오니 예배당) 중앙 벽
(왼쪽 중앙)

도메니코 기를란다요(도메니코 비고르디)와 공방, 1449-1494년
복음사가 성 루가 St. Luke the Evangelist, 1485-1490년
프레스코화
산타마리아 노벨라, 마조레 예배당(토르나부오니 예배당)

도메니코 기를란다요(도메니코 비고르디)와 공방, 1449-1494년
복음사가 성 마태오 St. Matthew the Evangelist, 1485-1490년
프레스코화
산타마리아 노벨라, 마조레 예배당(토르나부오니 예배당)

도메니코 기를란다요(도메니코 비고르디)와 공방, 1449-1494년
복음사가 성 요한 St. John the Evangelist, 1485-1490년
프레스코화
산타마리아 노벨라, 마조레 예배당(토르나부오니 예배당)

도메니코 기를란다요(도메니코 비고르디)와 공방, 1449-1494년
복음사가 성 마르코 St. Mark the Evangelist, 1485-1490년
프레스코화
산타마리아 노벨라, 마조레 예배당(토르나부오니 예배당)

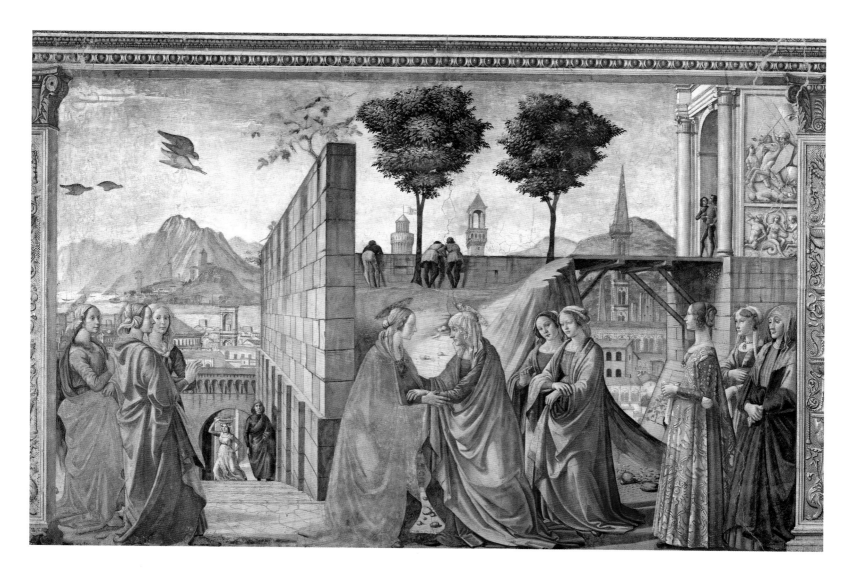

도메니코 기를란다요 Domenico Ghirlandaio(도메니코 비고르디Domenico Bigordi)와 공방

성모의 방문Visitation

세례 요한의 생애를 담은 연작에 나타난 성모 마리아의 방문 장면은 그 섬세한 도시 구성의 표현으로 토르나부오니 예배당의 프레스코화 중 단연 으뜸으로 손꼽힌다. 임신 중인 성모 마리아와 역시 임신한 사촌 엘리사벳의 만남『루가복음』1장 39-45절은 도시 전체 가 내려다보이는 고원 위에서 이뤄졌으며, 왼쪽에는 이곳으로 올라올 수 있는 가파른 계단이 보인다. 기를란다요는 성경에 등장 하는 '산꼭대기 유다의 마을'을 당대 도시와 닮고 호숫가 높은 언덕에 위치한 고풍스러운 상상 속 마을로 표현해 냈다. 성스러운 두 인물의 등 뒤로는 피렌체의 미켈란젤로 광장을 떠올리게 하는 전망대가 보인다. 거기서는 남자들이 패러핏에 기대어 아래로 내려다보이는 도시를 다른 이에게 설명해 주고 있다. 오른편에서는 인도교가 아치형 입구로 이어지는데, 개선문 같은 이 입구는 영웅을 조각해 놓은 부조로 장식되어 있다. 잘 알려진 여러 건축적 요소가 등장하지만 실제의 어떤 건물을 묘사한 것인지는 현재까지 밝혀진 바가 없다. 반면 성모와 엘리사벳의 주변에 서 있는 인물 중 몇 명은 실존 인물의 초상으로 밝혀졌다.

도메니코 기를란다요(도메니코 비고르디)와 공방, 1449-1494년
성모의 방문Visitation, 1485-1490년
프레스코화
산타마리아 노벨라, 마조레 예배당(토르나부오니 예배당) 오른쪽
벽(아래 왼쪽)

산타트리니타 성당과 사세티 예배당,
바르톨리니 살림베니 예배당

르네상스 시대에 부유한 피렌체 사람들은 자신들이 사는 궁전에 대해 고심했던 것만큼이나 죽고 난 뒤 몸을 뉘일 무덤의 위치와 웅장함, 장식에 많은 신경을 쏟았다. 부유층이 거대한 궁전을 완공한 다음 해야 할 일은 적절하고 인상적인 장례 예배당을 갖추는 것과 그 안에 들일 무덤을 조각하고 제단화, 프레스코화를 그릴 화가를 찾는 것이었다. 기념을 목적으로 하는 이러한 예술의 집합체가 가장 잘 드러난 곳 중 하나는 발롬브로사 수녀회의 산타트리니타 성당에 있는 프란체스코 사세티1421-1490년의 장례 예배당이다. 사세티는 무려 20년이 넘게 메디치 금융 제국의 총지배인을 지낸 인물로 당시 상당한 권력을 누렸다. 1460년대에 이르자 그는 오늘날 라피에트라La Pietra라고 불리는 피렌체 교외 지역에 별장을 얻어 장대한 양식으로 리모델링을 했다. 모든 작업을 마친 후 그는 사후에 몸을 뉘일 곳에 대한 고민을 시작했다.

1478년, 사세티는 11세기에 완공된 산타트리니타 성당의 예배당을 얻게 되었다산타트리니타(Santa Trinita)의 마지막 a에 강세가 없는 것은 고대 시절의 흔적이 남은 것이다. 성당은 13, 14세기에 걸쳐 두 차례 재건되었으며, 14세기의 재건 때는 네리 디 피오라반테Neri di Fioravante(추정)가 바르젤로 홀의 궁륭과 대성당의 돔을 만들었다. 산타트리니타는 당시 피렌체의 가장 유명하고 인상적인 제단화가 있던 장소이기도 했다. 종종 〈산타트리니타의 성모 마리아〉라고도 불리는 치마부에의 거대한 〈옥좌에 앉은 성모자와 천사들, 예언자들〉우피치 미술관 소장은 1280년경 성당의 중앙 제단화로 제작된 작품으로 수사들이 의뢰한 것이다. 성구 보관실의 제단화는 또 다른 역작, 젠틸레 다파브리아노의 〈동방박사의 경배〉가 차지하고 있다. 이 작품은 팔라 스트로치가 후원한 것으로, 1418년 그의 아버지 오노프리오Onofrio가 세상을 뜬 후 성구 보관실을 그의 장례에 걸맞은 장소로 탈바꿈시키면서 의뢰한 것이다. 예배당과 무덤의 경우 팔라는 로렌초 기베르티의 설계를 사용했다기베르티의 라이벌인 필리포 브루넬레스키가 산로렌초 성당의 메디치가 성구 보관실 작업에 열중한 것과 같은 시기의 일이다. 젠틸레의 제단화 말고도 1420년경 팔라는 로렌초 모나코에게 또 다른 거대한 제단화를 의뢰했으나 1424년 화가가 요절하는 바람에 프라 안젤리코가 마무리하게 되었다.

로렌초 모나코가 세상을 뜨기 전 완성한 작품으로는 근방의 다른 후원자를 위한 예배당, 바로 상인 가문인 바르톨리니 살림베니Bartolini Salimbeni의 예배당을 장식한 것이 있다. 그들 역시 장례 예배당을 얻은 후 1420년경 로렌초에게 벽의 프레스코화와 수태고지 장면이 담긴 제단화를 의뢰했다. 예배당의 바닥에는 그들의 문장과 양귀비꽃, 그리고 그들의 신조인 '페르 논 도르미레Per non dormire'가 새겨져 있는데, 이를 해석하면 '잠들지 않는 자들을 위해', 좀 더 의역하면 '불철주야'라는 뜻이다. 이 신조는 1338년 그들의 선조인 시에나의 베누초 살림베니Benuccio Salimbeni가 사업 라이벌의 눈앞에서 대규모 비단 거래를 따냈다는 전설에서 유래한 것으로, 라이벌들을 성찬에 초대해 아편이 든 포도주를 먹였다고 알려져 있다.

주요한 예배당의 후원권을 따낸 프란체스코 사세티는 이후 자신의 무덤을 조각해 줄 조각가와 제단화, 벽의 프레스코화를 그려 줄 화가 도메니코 기를란다요를 고용했다. 기를란다요는 1483년부터 1486년에 걸쳐 성 프란체스코의 생애 장면을 담은 프레스코화를 작업했는데, 이는 후안무치하게도 사세티와 그 친족을 기념한 것이었다.

사세티는 세 개의 초상화에 그 모습을 드러냈으며, 기를란다요 또한 산타트리니타 성당의 회랑에 자기 아내를, 주요 제단화에는 아들과 딸, 심지어 딸의 장인인 안토니오 푸치Antonio Pucci까지 그려 넣었다. 60여 점에 달하는 연작 전체에 사세티가 친인척들의 초상이 등장하는 것으로 추정되며, 가문의 문장과 사세티 개인의 상징은 도처에서 쉽게 찾아볼 수 있다. 게다가 기를란다요는 성 프란체스코의 생애 장면을 13세기 로마가 아

1258년부터 1280년에 걸쳐 준공된 산타트리니타 성당

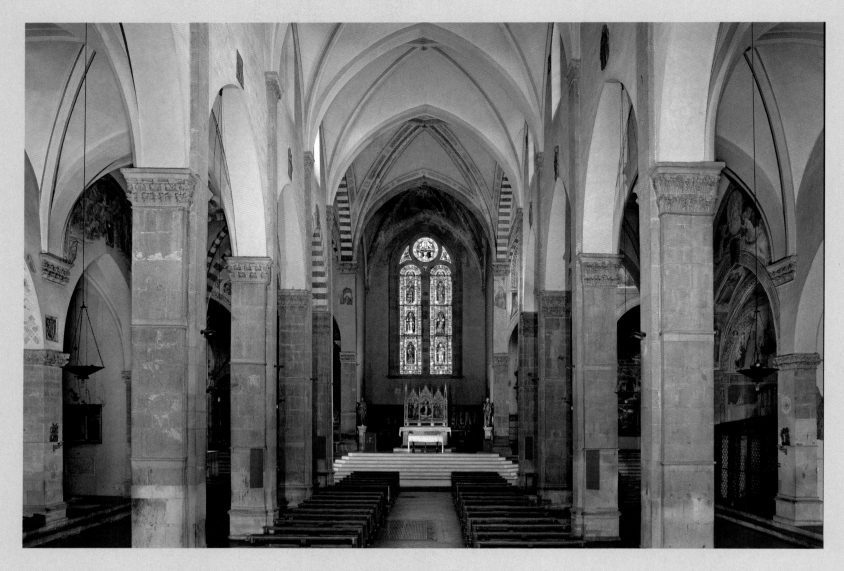

산타트리니타 성당의 회랑과 주 제단

닌 1480년대의 피렌체에 담아내기도 했다. 〈프란체스코회를 승인하는 교황 호노리오 3세〉는 시뇨리아 광장이 내려다보이는 곳에서 펼쳐지는 장면을 담고 있으며, 베키오 궁전과 란치 로지아가 바로 뒷배경으로 보인다. 그 아래에는 죽은 소년을 부활시키는 기적의 장면이 감격적으로 묘사되어 있는데, 이 역시 산타트리니타 성당을 배경으로 그려졌다소년을 죽음에 이르게 한 추락 사고 장면은 스피니 궁전에서 일어난 일로 묘사되어 있다. 비교적 덜 알려진 이 에피소드는 추정컨대 1479년 사세티의 첫째 아들인 19세의 테오도로에게 일어난 일을 표현한 것인데, 그가 병으로 세상을 떠난 지 몇 개월 만에 태어난 둘째 아들에게 '부활'의 의미를 담아 똑같이 테오도로라는 이름을 지어주었던 것이다. 이 프레스코화에서는 사세티의 딸들이 소년의 부활을 곁에서 지켜보고 있다.

사세티는 친인척들을 프레스코화에 담아냈을 뿐 아니라 자신의 고용주인 로렌초 데메디치에게 여러 작품을 통해 경의를 표했다. 로렌초는 〈프란체스코회를 승인하는 교황 호노리오 3세〉 등에서 그의 세 아들, 지도 교사 안젤로 폴리치아노Angelo Poliziano와 함께 등장한다. 사세티는 로렌초에게 깊은 존경심을 품고 있었는데, 이는 기를란다요가 이러한 프레스코화를 그렸던 1480년대에 메디치가의 은행들이 심각한 재정적 문제를 겪

었음에도 로렌초가 총지배인인 사세티를 변함없이 믿어 주었기 때문이기도 하다 로렌초는 사세티를 '우리의 장관님(nostro
ministro)'이라고 부르곤 했다. 하지만 많은 경제사 학자는 그러한 재정적 불행이 사세티의 책임이었다고 평가한다. 심
지어 플로렌스 드루버 Florence de Roover 는 「프란체스코 사세티와 메디치 은행 가문의 몰락」이라는 적나라한 제목
의 논문을 내놓기도 했다.

특히 사세티 예배당에는 로렌초 데메디치를 위한 경의가 한층 더 가득 표현되어 있다. 장식적인 요소 중 다
수가 로렌초 및 그의 세대가 즐겼던 고전적인 골동품 취향을 품고 있으며 이교 세계의 예술에 대한 그들의 열
망도 잘 드러내고 있는데, 이는 수년 후 지롤라모 사보나롤라의 공분을 사기도 했다. 특히 그의 석관은 진한
이교의 색채를 띠고, 석관이 보관된 벽감은 님프나 켄타우로스 같은 신화적 존재의 조각으로 장식되어 있다.
프레스코화에는 고대 로마의 주화에서 따온 글귀를 써넣었으며, 궁륭의 천장에서는 네 명의 시빌레 그리스 신화에
등장하는 무녀 – 옮긴이 가 내려다보고 있다 이 중 한 명은 프란체스코의 딸인 시빌라를 모델로 삼았다. 이처럼 사세티 예배당은 로렌초가 지
배하던 시절의 피렌체가 마치 신 아우구스투스 시대마냥 이교와 그리스도교가
인문주의 노선을 따라 평화롭게 공존할 수 있었음을 잘 드러낸다.

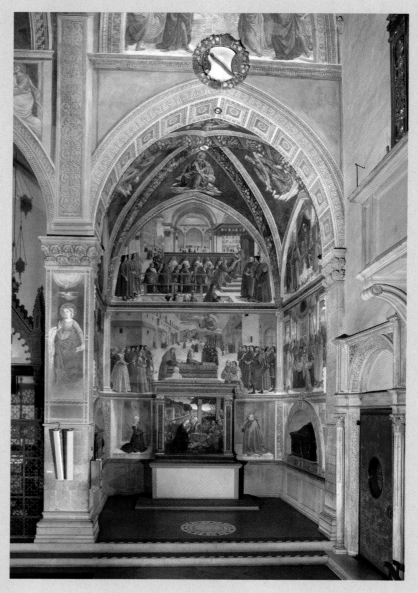

산타트리니타 성당 안에 있는 사세티 예배당과 기를란다요의 프레스코화

도메니코 기를란다요Domenico Ghirlandaio(도메니코 비고르디 Domenico Bigordi), 1449-1494년
성 스테파노와 성 히에로니무스 및 성 베드로St. Stephen with St. Jerome and St. Peter, 1493년
높이 175cm, 너비 174cm, 나무에 템페라
아카데미아, 아카데미아 미술관, 거상 전시실; Inv. 1890 n. 1621

도메니코 기를란다요(도메니코 비고르디)와 공방, 1449-1494년
옥좌에 앉은 성 제노비우스와 성 에우제니오, 성 크레센시오
St. Zenobio Enthroned with St. Eugenius and Crescentius, 1482-1484년
프레스코화
베키오 궁전, 수도원장의 궁, 질리의 방

도메니코 기를란다요(도메니코 비고르디), 1449-1494년
브루투스, 가이우스 무키우스 스카이볼라, 카밀루스Brutus, Gaius Mucius Scaevola, and Camillus, 1482-1484년
프레스코화
베키오 궁전, 수도원장의 궁, 질리의 방 벽

도메니코 기를란다요(도메니코 비고르디), 1449-1494년
데키우스, 스키피오, 키케로Decius, Scipio, and Cicero, 1482-1484년
프레스코화
베키오 궁전, 수도원장의 궁, 질리의 방 벽

도메니코 기를란다요(도메니코 비고르디), 1449-1494년
서재의 성 히에로니무스St. Jerome in his Study, 1472-1473년경
프레스코화(일부)
오니산티, 성당 내부

도메니코 기를란다요(도메니코 비고르디), 1449-1494년
동정의 성모 마리아와 기증자 베스푸치Madonna della Misericordia with Donors Vespucci, 1472-1473년경
프레스코화
오니산티, 성당 내부

도메니코 기를란다요(도메니코 비고르디), 1449-1494년
애도Lamentation, 1472-1473년경
프레스코화
오니산티, 성당 내부

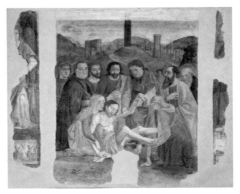

레오나르도 다빈치 Leonardo da Vinci(레오나르도 디세르 피에로 다빈치 Leonardo di ser Piero da Vinci)

동방박사의 경배 Adoration of the Magi

이 거대한 패널화는 비록 미완성이지만 레오나르도 다빈치의 걸작 중에서도 손꼽히는 작품으로, 피렌체 성문 밖 스코페토의 산 도나토 수도원이 의뢰한 것이다. 화면의 가운데에는 친밀한 모습의 성모 마리아와 아기 예수가 있으며, 아기 예수는 첫 번째 왕이 내미는 선물을 향해 손을 뻗고 있다. 다른 왕들과 수행단은 반원형을 그리며 성가족의 주변으로 몰려들고, 배경에서는 말을 탄 사람들이나 서 있는 사람들을 볼 수 있다. 성모 마리아를 제외하고 나머지 인물들은 유달리 역동적인 모습을 하고 있으며, 그들 중 다수는 거의 도취되어 아기 예수에게 다가간다. 게다가 뒤편에 점점이 보이는, 말을 탄 이들은 입을 다물지 못한 모습이다. 그림이 미완성인 탓에 화면의 대부분은 거의 손도 대지 않은 상태이고, 인물들의 얼굴 표정이 가볍게 스케치만 되어 있어 작품에 불안 정성을 더해 준다. 화면 가운데쯤에 비스듬히 놓인 무너져 가는 계단 구조물은 후방의 풍경을 가려 감상자의 시선이 그림 전경에 머물도록 유도한다. 레오나르도는 이 작품에서 구경꾼들의 반응을 집중적으로 묘사했는데, 성육신의 기적을 목격한 사람들 을 엄청난 해부학적 지식을 바탕으로 그려 냈다.

레오나르도 다빈치(레오나르도 디세르 피에로 다빈치), 1452-1519년
동방박사의 경배 Adoration of the Magi, 1480-1482년
높이 243cm, 너비 246cm, 나무에 유채와 템페라
우피치, 우피치 미술관, 제15전시실; Inv. 1890 n. 1594

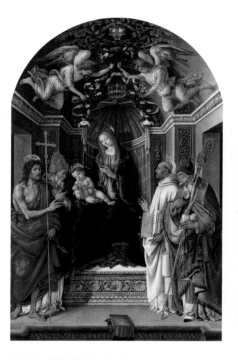

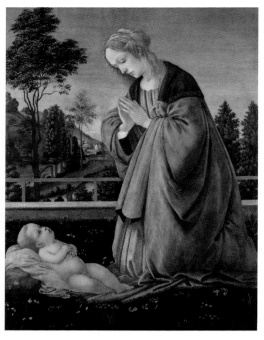

필리피노 리피Filippino Lippi, 1457-1504년경
마돈나 델리 오토Madonna degli Otto, 1486년
높이 355cm, 너비 255cm, 나무에 템페라
우피치, 우피치 미술관, 제8전시실; Inv. 1890 n. 1568

필리피노 리피, 1457-1504년경
아기 예수의 경배Adoration of the Child, 1477-1485년
높이 96cm, 너비 71cm, 나무에 유채
우피치, 우피치 미술관, 제8전시실; Inv. 1890 n. 3246

필리피노 리피, 1457-1504년경; 도메니코 디차노비
Domenico di Zanobi(존슨 탄생의 거장Master of the Johnson Nativity),
1445-1481년으로 기록됨
수태고지Annunciation, 1460-1470년경
높이 184cm, 너비 190cm, 나무에 템페라
아카데미아, 아카데미아 미술관, 거상 전시실; Inv. 1890
n. 4632

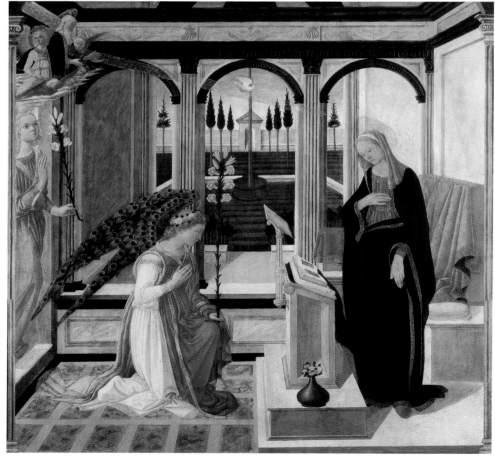

필리피노 리피Filippino Lippi, 1457-1504년경
필리포 스트로치 예배당의 전경Panorama of the Filippo Strozzi Chapel, 1487-1502년
프레스코화
산타마리아 노벨라, 스트로치 예배당

필리피노 리피, 1457-1504년경
세례 요한의 순교Martyrdom of St. John Evangelist, 1487-1502년
프레스코화
산타마리아 노벨라, 스트로치 예배당 왼쪽 벽 위

필리피노 리피, 1457-1504년경
드루시아나의 소생Resurrection of Drusiana, 1487-1502년
프레스코화
산타마리아 노벨라, 스트로치 예배당 왼쪽 벽 아래

필리피노 리피, 1457-1504년경
구약성경의 총대주교들Patriarchs of the Old Testament, 1487-1502년
프레스코화
산타마리아 노벨라, 스트로치 예배당 궁륭 천장

필리피노 리피, 1457-1504년경
사도 성 필립보의 십자가형Crucifixion of St. Philip Apostle, 1487-1502년
프레스코화
산타마리아 노벨라, 스트로치 예배당 오른쪽 벽 위

필리피노 리피, 1457-1504년경
마르테 아 제라폴리 사원에서 용을 쫓아내는 성 필립보St. Philip Expels the Dragon from the Temple di Marte a Jerapoli, 1487-1502년
프레스코화
산타마리아 노벨라, 스트로치 예배당

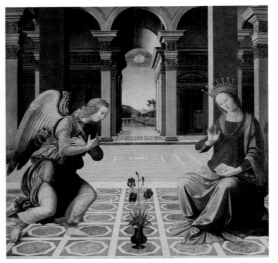

프란체스코 프란차Francesco Francia, 1450-1517/1518년경
옥좌에 앉은 성모자와 두 성인Virgin Enthroned and Child with Two
Saints, 1500년경
높이 135cm, 너비 140cm, 나무에 유채
우피치, 우피치 미술관, 제22전시실; Inv. 1890 n. 8398

피에로 델돈첼로Piero del Donzello, 1452-1509년
수태고지Annunciation, 15세기 말
패널화
산토스피리토, 프레스코발디 예배당

에르콜레 데로베르티Ercole de' Roberti(에르콜레 다페라라Ercole
da Ferrara, 에르콜레 그란디Ercole Grandi, 에르콜레 데그란디Ercole de'
Grandi), 1450-1496년경
성 세바스티아누스St. Sebastian, 1480-1490년경
높이 164cm, 너비 50cm, 나무에 유채(혹은 템페라로 추정)
우피치, 우피치 미술관, 제22전시실; Inv. 1890 n. 8541

치마 다코넬리아노Cima da Conegliano(조반니 바티스타 치마Giovanni
Battista Cima), 1459-1517/1518년경
성모와 아기 예수Virgin and Child, 1504년경
높이 69cm, 너비 56cm, 나무에 유채
우피치, 우피치 미술관, 제21전시실; Inv. 1890 n. 902

바르톨로메오 디조반니Bartolomeo di Giovanni, 1458?-1501
년경
수태고지의 성모와 예언자, 성 빈첸시오 페레리오Virgin of the
Annunciation, Prophet, St. Vincent Ferrer, 1490년경
높이 123cm, 너비 15cm, 나무에 템페라
아카데미아, 아카데미아 미술관, 거상 전시실; Inv. 1890
n. 8658

바르톨로메오 디조반니, 1458?-1501년
수태고지의 천사와 예언자, 성 도미니크Angel of the Annuncia-
tion, Prophet, St. Domenico, 1490년경
높이 123cm, 너비 15cm, 나무에 템페라
아카데미아, 아카데미아 미술관, 거상 전시실; Inv. 1890
n. 8659

조반니 암브로조 데프레디스Giovanni Ambrogio dè Predis, 1455-
1508년경
남자의 초상Male Portrait, 1490-1510년
높이 60cm, 너비 45cm, 나무에 유채
우피치, 우피치 미술관, 제23전시실; Inv. 1890 n. 1494

프란체스코 프란차, 1450-1517/1518년경
에반젤리스타 스카피의 초상Portrait of Evangelista Scappi, 1500-
1517년
높이 55cm, 너비 44cm, 나무에 템페라
우피치, 우피치 미술관, 제22전시실; Inv. 1890 n. 1444

조반니 디니콜로 만수에티Giovanni di Niccolò Mansueti, 1465-1527년경
박사들에게 둘러싸인 예수Christ among the Doctors, 15세기 사사분기
높이 108cm, 너비 214cm, 캔버스에 유채와 템페라(추정)
우피치, 우피치 미술관, 제21전시실; Inv. 1890 n. 523

조반니 바티스타 베르투치Giovanni Battista Bertucci, 1465-1516년경
가시 면류관을 쓴 그리스도Christ at the Column, 1500-1505년경
높이 60cm, 너비 38cm, 나무에 유채
피티 궁전, 팔라티나 미술관, 프로메테우스의 방; Inv. 1912 n. 369

조반니 부온콘실리오Giovanni Buonconsiglio(일 마레스칼코Il Marescalco), 1465-1535/1537년경
성모자와 두 성인Virgin and Child with Two Saints, 1515년경
높이 87cm, 너비 104cm, 나무에 유채
피티 궁전, 팔라티나 미술관, 목성의 강의실; Inv. 1912 n. 338

베르나르디노 데콘티Bernardino de' Conti, 1465-1523년경
남자의 측면 초상Male Portrait in Profile, 1490-1510년경
높이 42cm, 너비 32cm, 나무에 유채
우피치, 우피치 미술관, 제23전시실; Inv. 1890 n. 1883

마돈나 나움부르크의 거장Master of the Madonna Naumburg, 현정, 1485-1510년경 활동
성모자와 성 요한Virgin and Child with St. John, 1510년경
지름 87cm, 나무에 유채
피티 궁전, 팔라티나 미술관, 프로메테우스의 방; Inv. 1912 n. 349

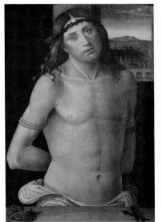

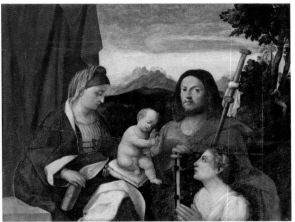

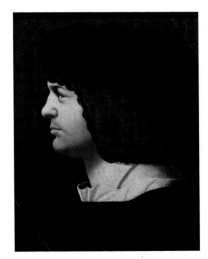

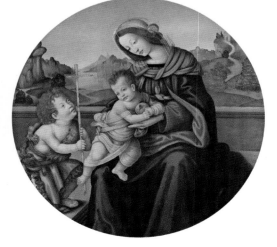

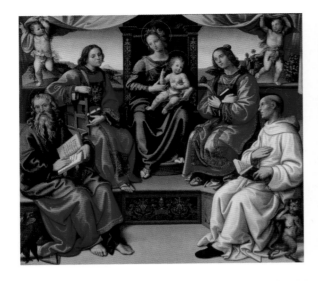

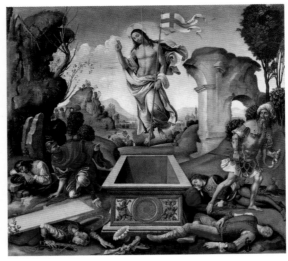

라파엘리노 델가르보Raffaellino del Garbo, 헌정, 1466/1470-
1524/1525년경
성모자와 성인들Virgin and Child with Saints, 16세기 초(추정)
프레스코화
산토스피리토, 예배당

라파엘리노 델가르보, 1466/1470-1524/1525년경
부활Resurrection, 1500-1505년경
높이 177cm, 너비 187cm, 나무에 유채
아카데미아, 아카데미아 미술관, 거상 전시실; Inv. 1890
n. 8363

라파엘리노 델가르보, 1466/1470-1524/1525년경
우화적인 장면Allegorical Scene, 1498년경
높이 30cm, 너비 23cm, 나무에 유채
우피치, 우피치 미술관, 제18전시실(트리부나); Inv. 1890
n. 8378

조반니 안토니오 볼트라피오Giovanni Antonio Boltraffio,
1467-1516년
분숫가의 나르키소스Narcissus at the Fountain(일부), 1500-1510
년경
높이 19cm, 너비 31cm, 나무에 유채
우피치, 우피치 미술관, 제23전시실; Inv. 1890 n. 2184

보카치오 보카치노Boccaccio Boccaccino, 1467-1524/1525
년경
집시의 초상Portrait of a Gypsy, 1504-1505년경
높이 24cm, 너비 19cm, 나무에 템페라
우피치, 우피치 미술관, 제23전시실; Inv. 1890 n. 8539

조반니 프란체스코 마이네리Giovanni Francesco Maineri, 1489-
1506년으로 기록됨
십자가를 짊어진 그리스도Christ Carrying the Cross, 16세기
일사분기
높이 50cm, 너비 42cm, 나무에 유채
우피치, 우피치 미술관, 제22전시실; Inv. 1890 n. 3348

프란체스코 그라나치Francesco Granacci

허리띠의 성모 마리아The Madonna of the Girdle

피렌체의 산피에르 마조레 성당에 있는 이 제단화는 성 토마스의 전설에 등장하는 한 장면을 묘사한 것이다. 예수의 부활을 의심한 것으로 유명한 성 토마스는 성모 마리아의 승천 현장에 참석하지 않은 유일한 사도이기도 하며, 성모 마리아의 육신이 정말 천국으로 승천할 수 있다고 믿지 않았다고 전해진다. 그러자 성모가 그의 앞에 나타나 승천의 증거로 흠집 하나 없는 허리띠를 건네주었다. 프란체스코 그라나치는 이 장면을 신록의 풍경 한가운데에 놓인 성모의 열린 무덤 앞에 배치했다. 토마스는 전경에서 대천사 미카엘과 함께 무릎을 꿇고 있으며, 그 뒤에는 붉은 장미 덤불이 담긴 석관이 섬세한 투시도법으로 작게 묘사되어 있다. 꽃은 성모 마리아를 상징하는 것으로, 석관의 정면을 장식한 수태고지 부조에 나타난 모습과 더불어 신의 어머니로서의 본분을 암시한다. 전해지는 이야기에 따르면 성모는 임신 중일 때 허리띠를 차고 있었다. 토마스는 이 성스러운 선물을 기도하듯 손으로 받드는 한편, 대천사 미카엘은 무언가 기대하는 눈빛으로 그림 감상자에게 시선을 던지고 있다. 균형을 맞춰 두 개의 화면으로 나눈 고전적인 방식의 구성과 옷을 표현하는 데 쓰인 밝은 색감, 인물을 묘사하는 기념비적인 표현은 그라나치가 가장 친한 친구였던 라파엘로와 미켈란젤로에게 결코 뒤지지 않았음을 보여 준다.

프란체스코 그라나치, 1469/1470-1543년경
허리띠의 성모 마리아The Madonna of the Girdle, 1508-1509년
높이 300cm, 너비 181cm, 나무에 템페라
아카데미아, 아카데미아 미술관, 거상 전시실; Inv. 1890 n. 1596

프란체스코 그라나치|Francesco Granacci, 1469/1470-1543
년경
파라오와 성가족, 성 요셉|Joseph and His Family with the Pharaoh,
1515년경
높이 95cm, 너비 224cm, 나무에 유채
우피치, 우피치 미술관, 제35전시실; Inv. 1890 n. 2152

프란체스코 그라나치, 1469/1470-1543년경
법원 앞에 선 성인(성녀 루치아?)|A Saint in Front of the Tribunal(St.
Lucia?), 1530년경
높이 39cm, 너비 55cm, 나무에 유채
아카데미아, 아카데미아 미술관, 거상 전시실; Inv. 1890
n. 8694

프란체스코 그라나치, 1469/1470-1543년경
성녀 아폴로니아의 순교|Martyrdom of St. Apollonia, 1530년경
높이 40cm, 너비 59cm, 나무에 유채
아카데미아, 아카데미아 미술관, 거상 전시실; Inv. 1890
n. 8692

프란체스코 그라나치, 1469/1470-1543년경
성모 마리아의 승천|Ascension of the Virgin, 1520년
높이 301.5cm, 너비 217.5cm, 나무에 유채
아카데미아, 아카데미아 미술관, 거상 전시실; Inv. 1890
n. 8650

프란체스코 그라나치, 1469/1470-1543년경
성모자와 성 프란체스코, 성 제노비우스|Virgin and Child with St.
Francis and St. Zenobio, 1508년
높이 192.5cm, 너비 174cm, 나무에 유채
아카데미아, 아카데미아 미술관, 노예 전시실; Inv. 1890
n. 3247

프란체스코 그라나치, 1469/1470-1543년경
감옥으로 향하는 요셉|Joseph Is Led to Prison, 1516-1517년경
높이 95cm, 너비 129cm, 나무에 유채
우피치, 우피치 미술관, 제35전시실; Inv. 1890 n. 2150

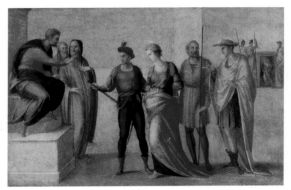

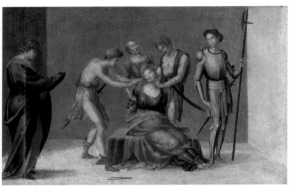

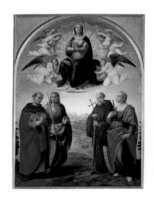

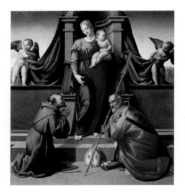

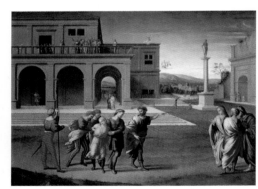

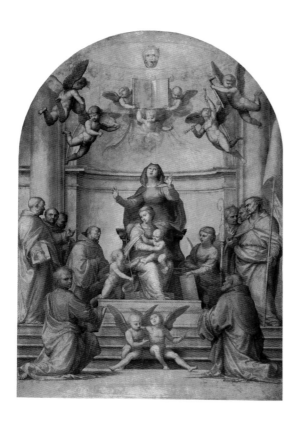

프라 바르톨로메오 Fra Bartolomeo(바르톨로메오 디파올로

델파토리노 Bartolomeo di Paolo del Fattorino, 바초 델라포르타 Baccio della Porta)

팔라 델라 시뇨리아 Pala della Signoria

프라 바르톨로메오가 구사한 독특한 기법과 기념비적인 구성으로 이 패널화는 피렌체의 르네상스 미술에서 예외적인 그림으로 손꼽힌다. 이 작품은 피렌체의 다사다난했던 역사와 밀접한 관계가 있어 보인다. 작품을 의뢰한 것은 도시에서 가장 지위가 높은 공무원 중 한 사람인 피에르 소데리니 장관이었다. 1512년 메디치가가 다시 득세하고 1517년 프라 바르톨로메오가 세상을 떠난 탓에 이 작품은 미완성인 채로 산마르코 수도원에 남아 있다. 이후 작품은 공화정의 주인이 바뀌던 찰나인 1529년에 본래 작품이 걸려야 할 곳인 베키오 궁전에 잠시나마 전시되었다. 작품은 1540년 메디치 예배당으로 옮겨졌다가 마침내 1690년 피티 궁전에 자리를 잡게 되었다. 그림 속에서 가장 눈에 띄는 위치에 있는 성녀 안나는 이 성모 마리아 그림이 원래 성인들과 더불어 '안나와 성모자'를 그리려고 했던 것임을 알 수 있게 해 준다. 비록 미완성일지라도 작품 전체에서 드러나는 구조적 통일성과 심리적인 통찰은 상당히 눈여겨볼 만하다. 그리자유 기법을 사용한 것만 같은 색조는 성인들에게 현존감을 부여하는 동시에 머나먼 존재인 듯한 느낌을 불러일으킨다.

프라 바르톨로메오(바르톨로메오 디파올로 델파토리노, 바초 델라포르타), 1472-1517년
팔라 델라 시뇨리아 Pala della Signoria, 16세기 초
패널화
산마르코 수도원, 산마르코 박물관, (7) 프라 바르톨로메오의 방

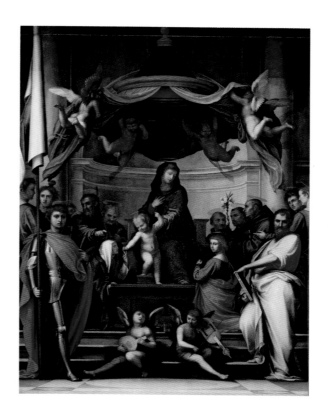

프라 바르톨로메오 Fra Bartolomeo(바르톨로메오 디파올로

델파토리노 Bartolomeo di Paolo del Fattorino, 바초 델라포르타 Baccio della Porta)

옥좌에 앉은 성모와 성인들 Madonna Enthroned with Saints

거대한 이 패널화는 프라 바르톨로메오가 수사로 있었던 산마르코 수도원의 성 카타리나 예배당을 위해 그린 것이다. 성모 마리아의 머리 위에서는 천사들이 맴돌면서 휘장처럼 묶인 무거운 커튼을 들고 있어 그림 전체에 연극적인 느낌을 주며, 여러 인물이 과장되게 표현적인 손짓을 하여 그 분위기를 더하고 있다. 이 작품은 마찬가지로 팔라티나 미술관이 소장 중인 라파엘로의 〈옥좌에 앉은 성모자와 성인들발다키노의 성모〉를 연상시키는데, 프라 바르톨로메오는 그 그림을 알고 있었던 것으로 추정된다. 하지만 그는 라파엘로보다 한층 더 복잡한 구성을 선보이고 그림에 등장하는 성인의 수도 늘렸다. 그 결과 두 장면을 결합한 작품이 탄생했는데, 바로 고전적 주제인 사크라 콘베르사치오네옥좌의 성모자를 둘러싸고 이야기를 나누는 성인과 천사를 가리키는 말로, 이 작품에서는 대화보다는 의회 같은 모습이다에 성녀 카타리나의 신비로운 결혼식 장면을 더한 것이다. 성녀 카타리나는 제단 왼편에서 무릎을 꿇은 채 예수가 내미는 반지를 받고 있다. 전경에 서 있는 덩치 큰 두 남자는 미켈란젤로의 작품을 떠올리게 하는 풍모다. 그림에서 가장 눈에 띄는 것은 역시 프라 바르톨로메오만의 미묘한 색조와 신비로운 명암 조절 기법으로, 이는 후기작으로 갈수록 더욱 발전된 양상을 보인다.

프라 바르톨로메오(바르톨로메오 디파올로 델파토리노, 바초 델라포르타), 1472-1517년
옥좌에 앉은 성모와 성인들 Madonna Enthroned with Saints, 1512년
높이 356cm, 너비 270cm, 나무에 유채
피티 궁전, 팔라티나 미술관, 일리아드의 방; Inv. 1912 n. 208(Inv. 1890 n. 8397)

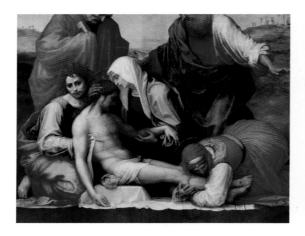

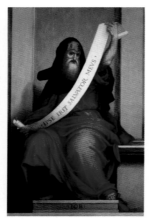

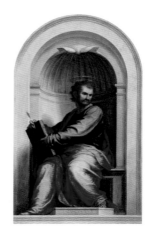

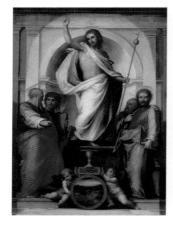

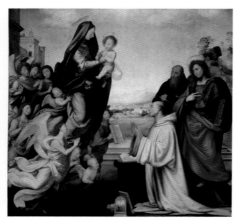

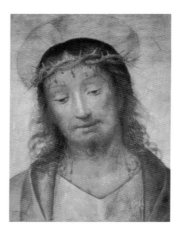

프라 바르톨로메오Fra Bartolomeo(바르톨로메오 디파올로 델파토리노Bartolomeo di Paolo del Fattorino, 바초 델라포르타Baccio della Porta), 1472-1517년
애도Lamentation, 1511년
높이 158cm, 너비 199cm, 나무에 유채
피티 궁전, 팔라티나 미술관, 목성의 방; Inv. 1912 n. 86

프라 바르톨로메오(바르톨로메오 디파올로 델파토리노, 바초 델라포르타), 1472-1517년
예언자 야곱 The Prophet Jacob, 1514-1516년
높이 168cm, 너비 108cm, 나무에 유채
아카데미아, 아카데미아 미술관, 거상 전시실; Inv. 1890 n. 1449

프라 바르톨로메오(바르톨로메오 디파올로 델파토리노, 바초 델라포르타), 1472-1517년
성 마르코St. Marc, 1515년
높이 352cm, 너비 212cm, 나무에 유채, 캔버스로 옮김
피티 궁전, 팔라티나 미술관, 목성의 방; Inv. 1912 n. 125

프라 바르톨로메오(바르톨로메오 디파올로 델파토리노, 바초 델라포르타), 1472-1517년
살바토르 문디Salvator Mundi, 1516년
높이 282cm, 너비 203.5cm, 나무에 유채, 캔버스로 옮김
피티 궁전, 팔라티나 미술관, 토성의 방; Inv. 1912 n. 159

프라 바르톨로메오(바르톨로메오 디파올로 델파토리노, 바초 델라포르타), 1472-1517년
성 베르나르도의 환영Vision of St. Bernard, 1504-1507년경
높이 215cm, 너비 231cm, 나무에 유채
우피치, 우피치 미술관, 제35전시실; Inv. 1890 n. 8455

프라 바르톨로메오(바르톨로메오 디파올로 델파토리노, 바초 델라포르타), 1472-1517년
보라 이 사람이로다Ecce Homo, 1505-1506년경
높이 51cm, 너비 36cm, 타일 위의 프레스코화
피티 궁전, 팔라티나 미술관, 프로메테우스의 방; Inv. 1912 n. 377

프라 바르톨로메오(바르톨로메오 디파올로 델파토리노, 바초 델라포르타), 1472-1517년
예언자 이사야The Prophet Isaiah, 1514-1516년
높이 168cm, 너비 108cm, 나무에 유채
아카데미아, 아카데미아 미술관, 거상 전시실; Inv. 1890 n. 1448

프라 바르톨로메오(바르톨로메오 디파올로 델파토리노, 바초 델라포르타), 1472-1517년
포르치아Porzia, 1490-1495년
높이 108cm, 너비 52cm, 나무에 유채
우피치, 우피치 미술관, 제35전시실; Inv. 1890 n. 8310

프라 바르톨로메오(바르톨로메오 디파올로 델파토리노, 바초 델라포르타), 1472-1517년
성가족과 성녀 엘리사벳, 성 요한Holy Family with St. Elizabeth and St. John, 1515-1516년경
높이 102.5cm, 너비 90cm, 화성에 유채
피티 궁전, 팔라티나 미술관, 화성의 방; Inv. 1912 n. 256

로렌초 로토 Lorenzo Lotto

수산나와 노인들 Susanna and the Elders

주로 역동적이고 힘찬 그림을 그렸던 로렌초 로토는 이탈리아 르네상스 미술의 가장 흥미로운 주창자 중 한 사람이다. 조반니 벨리니, 조르조네와 함께 베네치아에서 그림에 대한 모든 것을 배운 그는 트레비소와 로마 등지에서 작업했으며, 1513년부터는 베르가모에서 작업하다 1525년 베네치아로 돌아갔다. 그는 로레토에 있는 산타카사의 성모 발현지에서 평수사로 노년을 보냈다. 로토는 'Lotus Pictor 1517'이라는 서명을 이 그림 속의 욕실 벽에 남겼는데, 이는 베르가모의 이름 모를 후원자를 위해 제작된 작품이라는 것을 말해 준다. 수산나의 이야기는 『다니엘서』13장 1-64절에 등장한다. 늙은 재판관 둘이 요아킴의 젊고 아름다운 아내에게 반해 그녀를 범할 생각을 품고 그녀가 목욕하는 곳에 몰래 쫓아간다. 수산나의 비명 소리를 들은 시종이 달려오자 이 노인들은 수산나가 간통을 저질렀다고 말을 지어냈으나, 다니엘이 이들을 서로 떼어 놓고 심문해 죄가 밝혀지게 되었다. 빛으로 가득찬 이 그림은 건물과 정원의 구성, 섬세하게 묘사된 인물의 옷, 각기 다른 반응을 보이는 인물들의 심리적 표현이 두드러진다. 1975년, 우피치 미술관은 개인 소유주에게 50만 달러를 주고 이 작품을 구매했다.

로렌초 로토, 1480-1556/1557년경
수산나와 노인들 Susanna and the Elders, 1517년
높이 66cm, 너비 50cm, 나무에 유채
우피치, 우피치 미술관, 제88전시실; Inv. 1890 n. 9491

조르조네(Giorgione(조르조 바르바렐리 다카스텔프란코Giorgio Barbarelli da Castelfranco), 1476/1478-1510년경
남성의 세 시기 The Three Ages of Man, 1500년경
높이 62cm, 너비 78cm, 나무에 유채
피티 궁전, 팔라티나 미술관, 목성의 방; Inv. 1912 n. 110

조반 프란체스코 카로토 Giovan Francesco Caroto, 1480-1555년경
유아 학살 Massacre of the Innocents, 1501년경
높이 162cm, 너비 105cm, 나무에 템페라
우피치, 우피치 미술관, 제21전시실; Inv. 1890 n. 3392

조르조네(조르조 바르바렐리 다카스텔프란코), 1476/1478-1510년경
모세의 불 심판 The Test of Fire of Moses, 1505년경
높이 89cm, 너비 72cm, 나무에 유채
우피치, 우피치 미술관, 제75전시실; Inv. 1890 n. 945

조르조네(조르조 바르바렐리 다카스텔프란코), 헌정, 1476/1478-1510년경
검을 든 전사('일 가타멜라타'로 불림)Warrior with Squire(called 'il Gattamelata'), 1510년경(추정)
높이 90cm, 너비 73cm, 캔버스에 유채
우피치, 우피치 미술관, 제75전시실; Inv. 1890 n. 911

조반니 지롤라모 사볼도 Giovanni Girolamo Savoldo, 1480-1548년경
변용 Transfiguration, 1535년
높이 139cm, 너비 126cm, 나무에 유채
우피치, 우피치 미술관, 제88전시실; Inv. 1890 n. 930

로렌초 로토Lorenzo Lotto, 1480-1556/1557년경
젊은 남자의 초상Portrait of a Young Man, 1505년
높이 29cm, 너비 23cm, 나무에 유채
우피치, 우피치 미술관, 제88전시실; Inv. 1890 n. 1481

일 가로팔로Il Garofalo(벤베누토 티시Benvenuto Tisi), 1481?-
1559년
대大 성 야고보St. James the Great, 1525년경
높이 88cm, 너비 73.5cm, 나무에 유채
피티 궁전, 팔라티나 미술관, 정의의 방; Inv. 1912 n. 5

로렌초 로토, 1480-1556/1557년경
성가족Holy Family, 1534년
높이 69cm, 너비 87.5cm, 캔버스에 유채
우피치, 우피치 미술관, 제88전시실; Inv. 1890 n. 893

일 가로팔로(벤베누토 티시)의 공방, 1481?-1559년
아우구스투스와 시빌레Augustus and the Sibyl, 1537년경
높이 61.5cm, 너비 38.5cm, 나무에 유채
피티 궁전, 팔라티나 미술관, 아폴로의 방; Inv. 1912 n. 122

발다사레 페루치Baldassarre Peruzzi, 1481-1536년
아폴로와 뮤즈들Apollo and the Muses, 1514-1522/1523년
높이 35cm, 너비 78.5cm, 나무에 유채
피티 궁전, 팔라티나 미술관, 프로메테우스의 방; Inv. 1912
n. 167

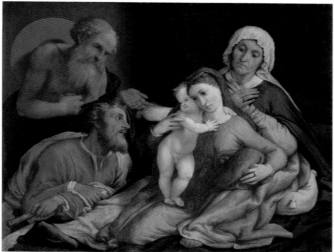

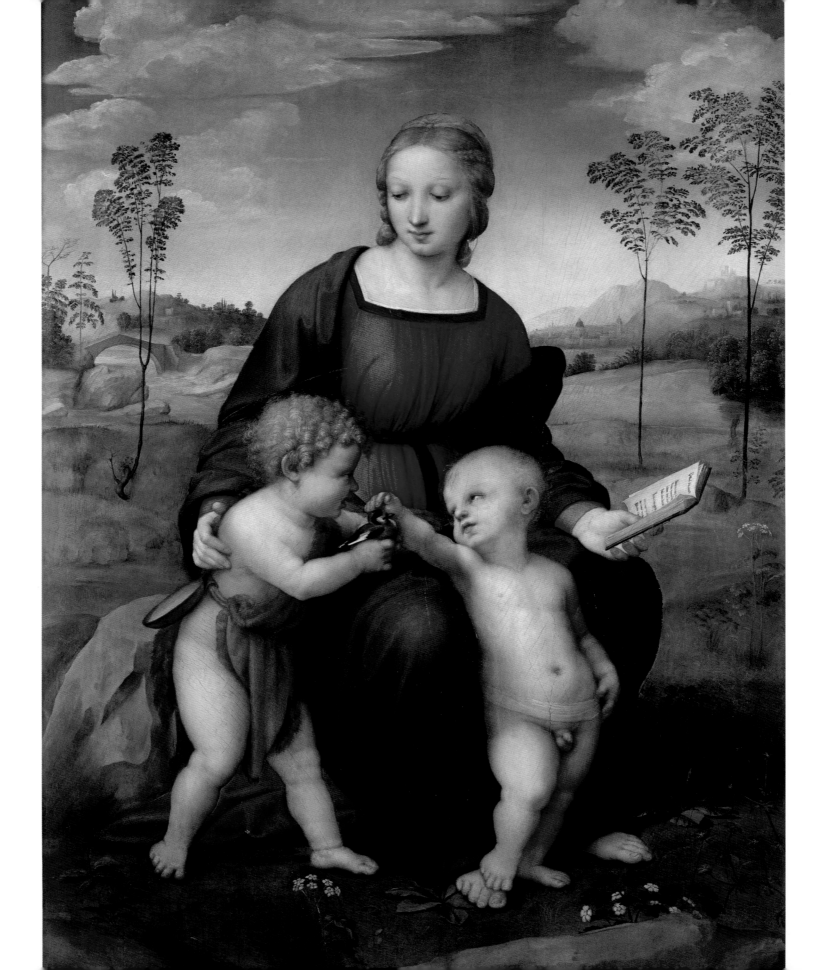

티치아노 베첼리오 Tiziano Vecellio

(티티안 Titian)

우르비노의 비너스 Venus of Urbino

그림의 전경에는 아름다운 젊은 여인이 완전히 벌거벗은 채 장미꽃잎을 한 움큼 쥐고 하얀 시트가 깔린 침대에 비스듬히 누워 있고, 그녀의 발치에는 작은 강아지 한 마리가 몸을 둥글게 말고 잠들어 있다. 거대한 방의 나머지 부분과 침대를 가로막고 있는 것은 두꺼운 초록색 벨벳 커튼이며, 그 오른편에 방의 반대쪽 구석과 열린 창문이 보인다. 창문이 난 벽을 따라서 몇 개의 함이 줄지어 놓여 있는데, 두 여인이 옷을 챙기기 위해 그 속을 뒤지고 있다. 호화롭지만 품위 있는 두 여인의 옷차림에 비해 전경의 벌거벗은 여인은 마치 고급 창녀와도 같은 모습으로 감상자에게 자신의 몸을 드러내 보이고 있다. 화가이자 미술사 학자인 조르조 바사리는 이 여인이 사랑의 신인 비너스라고 하면서, 작품이 본래 있던 곳의 지명을 따 〈우르비노의 비너스〉라는 이름을 붙였다. 우피치 미술관의 트리부나 전시실에 걸린 이후에도 이 작품은 모티프가 너무 음탕하다는 평을 받았으며, 초기에는 '하느님의 사랑' 뒤에 숨겨져 있기도 했다. 고전적인 사랑의 여신 혹은 창녀로도 해석되는 이 여인은 진실이 무엇이든 아주 매혹적인 완숙한 여인의 모습인 것만은 분명하며, 이는 수백 년 동안 보는 이들의 마음을 홀린 것으로 모자라 앵그르 Jean Auguste Dominique Ingres와 마네 Edouard Manet 등 수많은 후대 화가가 똑같은 모티프를 그림으로써 티치아노의 훌륭한 기량에 도전하게 했다.

티치아노 베첼리오(티티안), 1485/1490-1576년경
우르비노의 비너스 Venus of Urbino, 1538년
높이 119cm, 너비 165cm, 캔버스에 유채
우피치, 우피치 미술관, 제83전시실; Inv. 1890 n. 1437

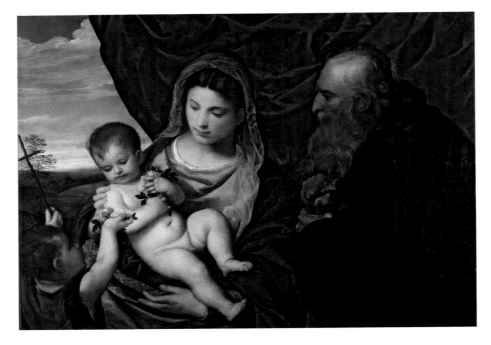

티치아노 베첼리오Tiziano Vecellio(티티안Titian), 1485/1490-1576년경
장미의 성모 마리아Madonna delle Rose, 1520-1530년
높이 67cm, 너비 95cm, 캔버스에 유채
우피치, 우피치 미술관, 제83전시실; Inv. 1890 n. 952

티치아노 베첼리오(티티안)의 공방, 1485/1490-1576년경
성녀 마르가리타St. Margaret, 1565-1575년
높이 116.5cm, 너비 98cm, 캔버스에 유채
우피치, 우피치 미술관, 제83전시실; Inv. 1890 n. 928

티치아노 베첼리오(티티안), 복제, 1485/1490-1576년경
줄리아 바라노의 초상Portrait of Giulia Varano, 1545년경(추정)
높이 113.5cm, 너비 88cm, 나무에 유채
피티 궁전, 팔라티나 미술관, 파파갈리의 방; Inv. OdA
1911 n. 764

티치아노 베첼리오(티티안), 1485/1490-1576년경
엘레오노라 곤차가의 초상Portrait of Eleonora Gonzaga, 1536-
1537년
높이 114cm, 너비 103cm, 캔버스에 유채
우피치, 우피치 미술관, 제83전시실; Inv. 1890 n. 919

티치아노 베첼리오(티티안)의 공방, 1485/1490-1576년경
카테리나 코르나로의 초상Portrait of Caterina Cornaro, 16세기
후반기
높이 102.5cm, 너비 72cm, 캔버스에 유채
우피치, 우피치 미술관, 제18전시실(트리부나); Inv. 1890
n. 909

티치아노 베첼리오(티티안), 1485/1490-1576년경
남자의 초상Male Portrait, 1514년경
높이 81cm, 너비 60cm, 캔버스에 유채
우피치, 우피치 미술관, 제83전시실; Inv. 1890 n. 2183

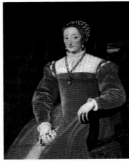

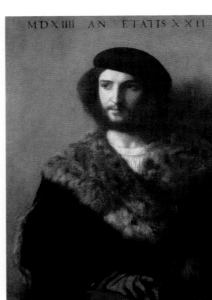

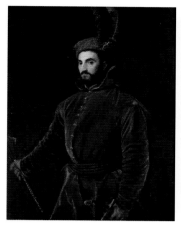
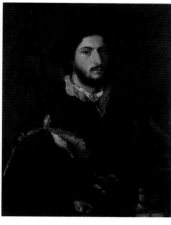
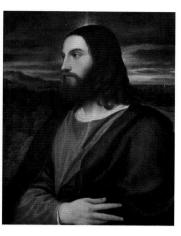

티치아노 베첼리오Tiziano Vecellio(티티안Titian), 1485/1490-
1576년경
이폴리토 데메디치의 초상Portrait of Ippolito de' Medici, 1532년
높이 139cm, 너비 107cm, 캔버스에 유채
피티 궁전, 팔라티나 미술관, 화성의 방; Inv. 1912 n. 201

티치아노 베첼리오(티티안), 1485/1490-1576년경
검은 모자를 쓴 남자(톰마소 모스티)의 초상Male Portrait with
Black Cap(Tommaso Mosti), 1520-1526년
높이 85cm, 너비 67cm, 캔버스에 유채
피티 궁전, 팔라티나 미술관, 정의의 방; Inv. 1912 n. 495

티치아노 베첼리오(티티안), 1485/1490-1576년경
구세주 The Salvator, 1532-1534년경
높이 77cm, 너비 57cm, 캔버스에 유채
피티 궁전, 팔라티나 미술관, 정의의 방; Inv. 1912 n. 228

티치아노 베첼리오(티티안)의 공방, 1485/1490-1576년경
안드레아 베살리오의 초상Portrait of Andrea Vesalio(추정), 1545
년경
높이 130cm, 너비 98cm, 캔버스에 유채
피티 궁전, 팔라티나 미술관, 화성의 방; Inv. 1912 n. 80

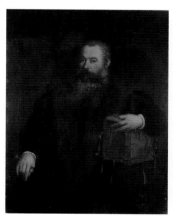

티치아노 베첼리오(티티안), 1485/1490-1576년경
남자의 초상(젊은 영국 남자)Male Portrait(The Young Englishman),
1540-1545년
높이 112cm, 너비 95cm, 캔버스에 유채
피티 궁전, 팔라티나 미술관, 아폴로의 방; Inv. 1912 n. 92

티치아노 베첼리오(티티안), 1485/1490-1576년경
피에트로 아레티노의 초상Portrait of Pietro Aretino, 1545년
높이 96.7cm, 너비 77.6cm, 캔버스에 유채
피티 궁전, 팔라티나 미술관, 금성의 방; Inv. 1912 n. 54

티치아노 베첼리오(티티안), 1485/1490-1576년경
서 있는 남자의 초상Male Portrait(standing), 1540-1550년경
높이 179cm, 너비 114cm, 캔버스에 유채
피티 궁전, 팔라티나 미술관, 일리아드의 방; Inv. 1912
n. 215

티치아노 베첼리오(티티안), 1485/1490-1576년경
프란체스코 마리아 1세 데메디치의 초상Portrait of Francesco
Maria I de' Medici, 1536-1538년경
높이 114cm, 너비 103cm, 캔버스에 유채
우피치, 우피치 미술관, 제83전시실; Inv. 1890 n. 926

제5장

이탈리아의 소요 사태: 피렌체 미술,
1494-1569년

도메니코 기를란다요는 산타마리아 노벨라 성당 내 토르나부오니 예배당에 있는 프레스코화 연작 중 하나인 〈자카리아의 수태고지〉에 피렌체 유명 인사들의 초상을 그려 넣었으며, 이 중에는 후원자 조반니 토르나부오니도 포함되어 있다. 그는 오른편에 선 네 여인의 머리 위로 드리워진 아치에 "1490년, 가장 아름다운 도시이자 부와 고귀함, 승리, 미술과 건축이 풍요와 건강과 평화를 누리는 곳"이라고 자랑스럽게 새겨 놓았다. 그러나 도시에 대한 이런 호의적인 태도는 그리 오래 유지되지 못했다. 10년이 채 지나지 않아 산드로 보티첼리도 〈신비의 강탄〉에 중요한 글귀를 써 넣었다. 그리스어로 쓰인 이 글귀를 통해 그는 도시의 상황에 대한 좀 더 본질적인 평가를 보여 주었다. "나 알레산드로는 1500년의 끝자락 이탈리아의 소요 속에서, 성 요한의 열한 번째 성취가 지나간 후의 시대에서, 대재앙의 두 번째 비애 속에서, 또 3년 반 동안 이어진 악마의 석권 속에서 이 그림을 완성한다."[1]

풍요와 건강, 평화는 '이탈리아의 소요'에 길을 내주었으며, 보티첼리는 여기서 더 나아가 곧 대재앙과 적그리스도의 통치가 도래할 것이라고 믿기도 했다. 그가 〈봄〉, 〈비너스의 탄생〉을 비롯해 사랑과 풍요로움, 여성의 아름다움을 주로 그린 화가라는 점을 생각해 본다면 확실히 그가 이 시기에 많이 어두워졌다는 것을 알 수 있다. 이는 비단 보티첼리의 상황만은 아니었다. 역사 학자 프란체스코 귀차르디니Francesco Guicciardini는 1490년대가 이탈리아 역사에서 비극적인 전환점이었다는 데 동의하면서 그때가 "셀 수 없을 만큼 많은 끔찍한 재앙의" 시작이었다고 말했다.[2] 영광의 15세기가 저물어 가자 피렌체와 그 문화는 침략과 전쟁, 반란, 질병과 죽음의 위협을 받게 되었다.

이 지역의 평화와 번영을 흔든 첫 번째 재앙은 바로 1492년 4월 위대한 로렌초가 마흔세 살의 나이에 세상을 떠난 것이었다. 그의 사망 소식을 접한 피렌체의 한 약재상은 일기에 다음과 같이 남겼다. "세상의 눈으로 보았을 때 이 남자는 전 인류를 통틀어 가장 걸출하고, 가장 부유하고, 가장 위풍당당하고, 가장 유

산드로 보티첼리Sandro Botticelli(알레산드로 디마리아노 필리페피Alessandro di Mariano Filipepi), 〈봄 Spring〉(일부), 1480-1485년경, 피렌체 우피치 미술관

1 번역 Rab Hatfield, "Botticelli's *Mystic Nativity*, Savonarola and the Millennium," *Journal of the Warburg and Courtauld Institutes*, vol. 58 (1995), p. 98.
2 *The History of Italy*, 편집 및 번역 Sidney Alexander (New York: Macmillan, 1969), p. 32.

명한 남자였다."[3] 피로 얼룩진 지난 10년간의 파멸의 역사를 뒤돌아본다면 현명하고 자비로운 철인 왕 로렌초를 추억하는 것이 유일하게 행복한 일일 것이다. 그러나 로렌초 역시 어두운 이면을 지니고 있었다. 1478년 파치가의 습격으로 그의 동생 줄리아노가 숨진 사건인 일명 '파치의 음모' 이후 그는 84건의 처형 등 광분의 유혈 사태를 일으켰다. 하지만 1469년 그의 아버지 피에로가 타계한 이후 가문의 실권을 잡은 이래로는 시인과 학자, 건축가의 친구가 되었다. 그 자신이 예술가이기도 했으며, 전문가에게 건축에 대한 조언을 건네거나 남는 시간에 시를 짓고 축제 노래를 만들기도 했다. 그는 스스로 통찰력 있는 후원자임을 자처하면서, 뛰어나지만 가난했던 소년 안젤로 암브로지니Angelo Ambrogini를 구제하기도 했다. 안젤로는 훗날 시인이자 번역가, 학자인 폴리치아노Poliziano로 거듭나 로렌초의 자녀들을 가르치는 한편 미켈란젤로와 보티첼리의 조언자로 활동함으로써 로렌초가 이룩한 피렌체의 청명한 하늘에서 빛나는 지성의 별 중 하나가 되었다.

아버지와 마찬가지로 로렌초는 만족할 줄 모르는 수집가였다. 당시 활동 중인 예술가들을 위한 기금에서 빼돌린 돈으로 가치를 환산할 수 없는 보석이나 꽃병, 고대의 조각상을 구매했다는 정황이 포착되었으며, 특히 메디치가의 재정 상황이 악화되었을 때 이러한 일이 더욱 빈번하게 일어났다. 메디치가는 금융 손실과 정치적인 타격으로 1478년 아비뇽과 밀라노의 은행 지점이 문을 닫았고, 1480년에는 런던과 브루게 지점을 폐업했다. 그 뒤를 이어 1481년에는 베네치아 지점, 1489년에는 피사 지점이 문을 닫게 되었다. 아들 조반니를 추기경으로 만들어 준 데 대한 보답으로 교황 인노첸시오 8세에게 지급할 현금이 필요했던 로렌초는 공공 기금인 몬테 델레 도티Mote delle Doti(지참금 기금)에서 돈을 빼돌렸는데, 이는 수년 전 코시모가 가난한 가족들의 지참금을 챙겨 주기 위해 설립한 기금이었다.

로렌초 이후는 폭우의 시대였다. 그의 자리는 장남인 피에로가 약관 20세의 나이에 물려받았다. 로렌초가 '위대한 자Il Magnifico'로 고고하게 이름을 날린 데 반해 그의 아들은 안타깝게도 '비운의 사나이Lo Sfortunato'로 불렸다. 그는 2년이 안 되는 짧은 기간 동안 정부와 권력의 자리에 있었고 예술적 유산도 남기지 못했는데, 폭설이 내리던 날 미켈란젤로에게 거대한 눈사람을 조각해 달라고 했다는 유명한 일화도 전해진다. 그와 형제들은 1494년 가을에 일어난 유명한 반란과 그에 따른 정치적 소용돌이에 휘말려 도시에서 쫓겨났는데, 그해에는 프랑스의 왕 샤를 8세가 나폴리 황국의 왕좌를 놓고 이탈리아를 공격하기도 했다. 당시 열여덟 살이었던 조반니 추기경훗날의 교황 레오 10세은 수사로 변장해 현장을 탈출할 수 있었다.

브론치노 화파School of Bronzino, 〈위대한 로렌초의 초상Portrait of Lorenzo the Magnificent〉, 1565-1569년, 피렌체 우피치 미술관

3 Luca Landucci, *A Florentine Diary from 1450 to 1516*, 번역 Alice de Rosen Jervis (London: J. M. Dent & Sons, 1927), p. 54.

메디치가의 축출 이후 재빨리 피렌체에서 권세를 잡은 것은 지롤라모 사보나롤라였다. 페라라의 도미니크회 수사였던 사보나롤라는 산타마리아 델 피오레의 설교단이 전해 준 지옥 불과도 같은 설교를 설파하고 다녔으며, 곧 닥칠 재앙이나 적그리스도의 출현과 같은 예언으로 신자들을 위협하곤 했다. 그는 유대인과 남색자를 격렬히 비판해 때때로 이렇게 설교했다 "커다란 불을 하나, 아니 두세 개 밝혀라. 저기 저 광장에 남색자가 있기 때문이다."[4] 실제로 1497년 겨울과 그 이듬해에는 피렌체의 중앙 광장에 모닥불을 피우기도 했는데, 이는 사보나롤라의 남색자 혐오에 대한 동조가 아니라 비슷한 맥락에서 여러 가지 도덕적 개선을 위한 것이었다. 보통은 참회하는 마음으로 '허영심'을 태우고 사보나롤라 아동 자경단이 돌아다니며 몰수한 물건도 불태웠는데, 여기에는 가발, 게임 카드, 가면, 거울, 향수, 악기, 심지어 보티첼리 본인이 불 속에 던져 넣었을 것이 분명한 그의 작품도 포함되어 있었다. 사보나롤라의 집권기는 격렬했던 만큼이나 짧게 끝났다. 1498년 5월, 교황 알렉산데르 6세에 의해 파문당한 사보나롤라는 결국 광장에서 화형을 당하고 그의 시신은 아르노 강에 던져졌다.

이러한 정치적 격변이 예술에는 좋은 징조가 되지 못했다. 사보나롤라의 설교에 감명을 받은 화가는 거의 없었으나 보티첼리만은 큰 영향을 받은 듯하다. 그는 메디치 시대 내내 그리던 이교 여신의 곡선미 넘치는 화풍을 버리고 그리스도에 대한 애도 등 비통한 장면을 그리는 데 집중하기 시작했으며, 비옥하고 따스한 봄날의 풍경은 겨울과 죽음, 흐느낌에 가려져 버렸다. 그렇지만 사보나롤라가 세상을 떠난 지 2년이 되지 않아 피렌체의 위대한 두 아들, 레오나르도 다빈치와 미켈란젤로가 각각 밀라노와 로마에서 돌아온 것은 그중 반가운 희소식이었다. 라파엘로도 1504년 가을 피렌체에 와서 머물고 있었다.

그러나 당대의 가장 빛나는 별들이 한 도시에 모인 이 기적과도 같은 시간은 너무 짧게 끝나 버렸다. 1501년 레오나르도는 산티시마 안눈치아타에 성녀 안나, 성모 마리아, 아기 예수, 세례 요한 등을 그린 습작을 공개적으로 전시했으며현재는 소실됨, 1504년에는 미켈란젤로의 〈다비드〉가 대중에게 그 모습을 드러냈다. 모든 사람들이 기대했던 두 거인의 대결은 베키오 궁전의 마주 보는 두 벽에 각각 전쟁 장면을 그려 줄 것을 의뢰받음으로써 성사되는 듯했으나 아쉽게도 불발되었다. 미켈란젤로는 1505년 로마로 돌아가고 1년 후 레오나르도도 밀라노로 돌아갔다. 피렌체 시민을 위해 전시된 그들의 작품이 거의 없다시피 했기 때문에, 그들이 떠나간 이후 수년 동안 피렌체 내에서 그들의 거대한 명성은 불균형을 이루는 듯했다. 한편 라파엘로는 1508년까지 피렌체에 머물며 나시, 카니자니, 타데이 등 친밀한 관계를 유지하던 부유한 가문의 의뢰를 독차지했다. 그는 부유한 신혼부부의 집에 걸릴 성모 마리아를 그리는 것보다 훨씬 더 원대한 야망을 품고 있었다. 하지만 그가 염원하던 대로 산토스피리토 성당의 데이 가문 예배당에 놓을 〈옥좌에 앉은 성모자와 성인들발다키노의 성모〉을 의뢰받자마자 교황 율리오 2세의 호출을 받아 바티칸 교황청의 작업을 하기 위해 로마로 떠났다.

예술가들이 계속해서 피렌체를 떠난다는 것은 곧 이 도시가 예술의 가뭄에 시달릴 것이라는 징조였다.

4 Louis Crompton, *Homosexuality and Civilization* (Cambridge, Mass.: Belknap Press, 2003), p. 258에서 인용.

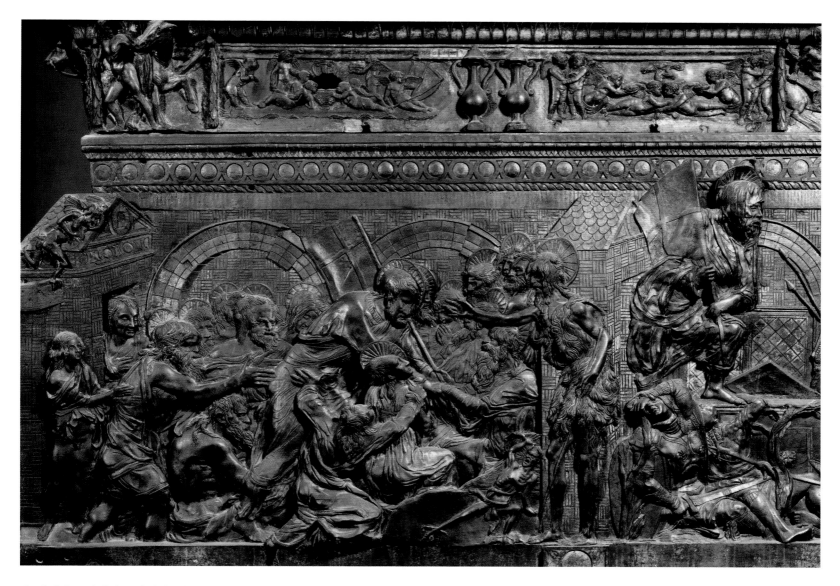

도나텔로Donatello, 〈림보로 내려가심Descent into Limbo〉, 15세기,
피렌체 산로렌초 성당

운 일이라고 바사리는 말했다. 달리 말해 폰토르모는 외부로부터 유입된 화풍을 따르기 위해 이탈리아 고유의 방식을 버렸으며, 그 결과 부자연스러운 인물이 등장하고 '기이한 표현으로 가득한' 볼썽사나운 작품을 그려 내게 되었다는 것이다. 하지만 여기서 바사리가 놓친 점은, 피렌체의 미술이 언제나 외부의 여러 영향을 흡수하면서 그 독창성을 키워 온 역사를 지녔다는 사실이다. 그는 이탈리아에 독일의 영향이 미치는 것이 이전의 관습으로 미루어 보았을 때 무언가 잘못된 방향의 전이라고 생각했을 수도 있다. 바사리는 미심쩍은 목소리로 이런 질문을 던졌다. "그렇다면 폰토르모는 그가 나쁜 것인 듯 내버렸던 이탈리아 방식을 배우기 위해 독일과 플랑드르 사람들이 몰려들고 있다는 사실을 몰랐단 말인가?"[8]

바사리가 폰토르모의 화풍에 가한 비난에 동의하는 예술사 학자는 오늘날 거의 찾아볼 수 없다. 비록 뒤

8 Vasari, *Lives of the Most Eminent Painters, Sculptors and Architects*, vol. 7, p. 164.

러의 영향이 결정적이었다는 주장은 여전히 논쟁거리이지만, 1520년대에 불어닥친 화풍의 대격변이 독일 화가 한 사람 때문이라고만은 할 수 없다. 이 시기에 이르자 전성기 르네상스의 고전적인 균형과 기념비적인 품위는 정신 사납도록 충돌하는 밝은 색감과 빼빼 마른 인물, 기이한 시점이 사용된 구도 등이 만들어 내는 난장판의 틈으로 사라져 버렸다. 미켈란젤로가 시스티나 성당의 천장화에서 보여 준 왜곡된 나신과 영웅적인 자세는 로소와 폰토르모에게 뒤러보다 좀 더 심오한 영향을 끼쳤다. 두 젊은 화가는 도나텔로의 작품에서도 영감을 얻었다. 마니에리슴 화풍의 화가들이 1515년 도나텔로의 '재발견' 이후 그 모양새를 완연히 갖추게 된 것은 결코 우연이 아니다. 1460년 무렵 코시모 데메디치가 의뢰한 설교단의 청동 부조는 도나텔로의 마지막 작품으로, 그의 사후 50여 년 동안 무시를 받다 1515년 교황 레오 10세의 방문을 맞이해 다시 깨끗하게 닦여 산로렌초 성당의 가장 목 좋은 자리에 놓이게 되었다. 인간이 가진 사연과 감정을 표현해 내는 데 주력했던 도나텔로는 이 작품과 〈림보로 내려가심〉을 비롯해 일련의 후기작에서 북적거리고 불균형적이며 시각적으로 빡빡하고 감정적으로 표현감 넘치는 요소들을 배치해 한층 더 극대화된 긴장감을 보여 주었다. 그의 강렬한 작품은 로소와 폰토르모 등 젊은 예술가들이 비율과 투시, 착시를 일으키는 듯한 규칙에서 벗어나게 해 주었으며, 또한 보다 더 자유롭고 독창적인 표현을 할 수 있도록 독려했다.[9]

로소와 폰토르모의 기이한 화풍에 대한 설명을 찾는 사람들은 주로 그들의 성격을 이유로 들곤 하는데 이는 어느 정도 맞는 말이기도 하다. 폰토르모가 1550년대에 쓴 일기장을 살펴보면 그는 실로 기이한 성격의 소유자로, 비밀스럽고 고독하고 신경쇠약과 편집증을 가지고 있었으며 기묘한 우울감에 빠져 있는 데다, 자기가 부르기 전까지는 누구도 찾지 않도록 다락방에 올라가 밤을 보내기도 했다고 바사리의 기록에 남아 있다. 젊은 시절 날씬한 몸매와 잘생긴 외모를 지녔던 그는 나이가 들면서 점점 더 외모에 집착하게 되었다. 그의 일기에는 슬픔에 잠겨 쓴 다음과 같은 글이 반복적으로 나타났다. "내 머리나 위장에 무슨 문제가 생긴 것 같다. 내 허벅지와 다리 혹은 팔이나 이에 통증이 계속되고 있다."[10]

이처럼 죽음에 대한 두려움을 느끼면서도 시체를 자기 집 여물통에 보관했던 것으로 보아 폰토르모는 대홍수 장면을 담은 프레스코화를 준비하고 있었던 것으로 추정된다. 한편 로소는 성당의 공동묘지에서 몰래 파낸 시체를 연구했다고 알려져 있다. 폰토르모가 고독을 즐기는 내성적인 성격이었다면 로소는 호전적이고 거만하며 도발적이었다. 1518년 피렌체의 집 계약 문서를 통해 그의 거친 성격을 엿볼 수 있는데, 집주인은 그 집에서 도박이나 매춘을 즐기지 않을 것을 전제로 하는 약정을 넣었다.[11] 로소는 다른 화가들을 의도적으로 폄하함으로써 사람들의 기분을 상하게 했으며, 그 자신의 불쾌한 비사교성의 본보기가 되었을 미켈란젤로마저 비방하고 다녔다. 그는 폰토르모와 친구이기는 했으나 바사리의 기록에 따르면 많은 시간을 함께 보낸 것은 애완 원숭이였다. 바사리는 그가 프랑스에서 음독자살을 시도했다고 기록했

9 Christopher Fulton, "Present at the Inception: Donatello and the Origins of Sixteenth-Century Mannerism," *Zeitschrift für Kunstgeschichte*, vol. 60 (1997), pp. 166-199.

10 Vasari, *Lives of the Most Eminent Painters, Sculptors and Architects*, vol. 5, p. 174; and Pontormo, Philip Sohm, *The Artist Grows Old: The Aging of Art and Artists in Italy, 1500-1800* (New Haven: Yale University Press, 2007), p. 115에서 인용.

11 Franklin, *Rosso in Italy*, p. 52.

지만, 그의 장례식이 그리스도교식으로 치러진 점으로 미루어 이는 사실이 아닌 듯하다. 어찌 되었건 로소의 난폭한 성격은 불안하기 짝이 없는 화풍과 더불어 후원자들이 그를 꺼려 하는 이유가 되기도 했다.

'마니에리슴'이라는 용어는 '1520년대의 반고전주의적 화풍'이라는 별칭과 마찬가지로 그 혁신적인 양식에 어울리지 않는 이름이다.[12] '마니에라maniera'라는 용어를 처음 사용한 것은 조르조 바사리로, 그는 천편일률적으로 반복되는 독창성 없는 화풍을 경멸적으로 부르기 위해 이 말을 썼으며, 로소와 폰토르모는 확실히 이 범주에 속하지 않는다고 할 수 있다. 로소와 폰토르모, 그리고 그 후대에 미켈란젤로가 보여 준 회화와 조각, 건축을 더 잘 이해하려면 이들이 의도적으로 과거의 미술이 만든 틀을 깼다거나 혹은 적어도 그때까지 내려오던 모든 것들에 대한 재해석의 연장이라고 보는 것이 옳으며, 나아가 새롭고 색다르며 좀 더 '현대적인' 것을 찾으려는 시도 정도로 여기는 것이 좋겠다. 때때로 미켈란젤로는 고대 미술의 위대함을 대변하는 화가였으며 그것을 모방하려는 열망의 화신이었다. 그는 "현대의 화가와 조각가가 비례성과 측도를 가져야 한다"며, "이러한 방식의 웅장한 광경은 소위 말하는 현대적인 것들에 가려서 사라져 버렸다"고 통탄했다고 한다.[13] 하지만 미켈란젤로가 과거의 예술로부터 받은 영향 역시 다소 복잡한 것이며, 고대 예술의 웅장함을 그 누구보다도 재빨리 버리거나 수정해서 받아들일 준비가 되어 있었다. 그의 〈다비드〉와 〈그리스도의 부활〉에서는 약간의 시각적 수정이 가미된 고전적인 균형과 비율을 볼 수 있지만, 수많은 다른 작품에서는 불균형적으로 늘어진 형태의 인물들이 보다 덜 고전적이고 부자연스러운 모습으로 과장되게 표현되어 있다. 시스티나 예배당의 천장화 〈누드〉천장화의 가장자리를 장식하는 나체 남성 스무 명을 가리킨다. − 옮긴이에서 처음 드러나는 이러한 화풍은 그의 마지막 작품인 밀라노에 있는 〈론다니니의 피에타〉에서 마무리된다.

데이비드 프랭클린은 16세기 전반기의 피렌체 미술이 "모든 방면에 걸쳐 혁신을 일으켜야 한다는 생각에 사로잡혀 있었다"고 주장했다.[14] 당대의 새로운 시도는 피렌체의 온갖 혁신이 모인 위대한 장소, 산티시마 안눈치아타 성당에서 찾아볼 수 있다. 바사리는 저서에서 페루지노에 대한 이야기를 들려준다. 솜씨는 좋았으나 창의력이 부족했던 페루지노는 당대 혁신에 목매지 않았다고 평가받는데, 그가 성모 마리아의 종 수도회의 성당을 위해 그린 제단화 〈성모 마리아의 승천〉은 너무 평범하다는 이유로 신자들 대신 성가대를 마주 보도록 전시되기도 했다. 동료 예술가들은 그의 반복적인 인물 표현을 비난하곤 했는데, 그가 그린 인물은 초창기 작품과 비교해도 달라진 점이 거의 없을 정도였다. 이에 페루지노는 동료들에게 "당신들이 그 언젠가 그릴 수 있기길 바라는 인물을 그렸을 뿐이고, 그로 인해 당신들에게 무한한 기쁨을 선사한 것만은 사실"이라고 일갈했다.[15] 하지만 '무한한 기쁨'은 그 어디에도 없었으며, 페루지노는 레오나르도와 미켈란젤로 이후의 15세기에 독창성과 특이함이 갑자기 높이 평가받았다는 사실을 미처 깨닫지 못했다. 한편 로소와 폰토르모를 포함한 젊은 예술가들은 그와 같은 실수를 저지르지 않았다.

12 Walter F. Friedlaender, "Die Entstehung des antiklassichen Stiles in der italienischen Malereium 1520," *Repertorium für Kunstwissenschaft*, vol. 46 (1925), pp. 49-86.

13 Gian Paolo Lomazzo, Joseph Rykwert, *The Dancing Column: On Order in Architecture* (Cambridge, Mass.: MIT Press, 1996), p. 92에서 인용.

14 David Franklin, *Painting in Renaissance Florence, 1500-1550* (London and New Haven: Yale University Press, 2001), p. 39.

15 Vasari, *Lives of the Most Eminent Painters, Sculptors and Architects*, vol. 4, p. 44.

로소 피오렌티노Rosso Fiorentino

(조반니 바티스타 디야코포Giovanni Battista di Jacopo)

성모자와 성인들(팔라 데이)Virgin and Child with Saints(Pala Dei)

붉은 머리카락 때문에 로소rosso(이탈리아어로 '붉다'는 뜻)라는 별명을 얻은 로소 피오렌티노의 생에 관해 알려진 것은 그다지 많지 않다. 성모 마리아의 모습을 담고 '루베우스Rubeus('붉은 머리'라는 뜻)라는 서명이 새겨진 이 거대한 패널화는 사크라 콘베르사치오네 장면을 그린 피렌체 르네상스 회화 전체를 통틀어 가장 특이한 작품 중 하나로 손꼽힌다. 가장 먼저 눈에 띄는 것은 배경의 어두침침한 그늘 속에서 제정신이 아닌 듯한 표정을 지은 채 중앙의 성모 마리아 주변에 몰려든 성인들로, 이들은 성스러운 인물이라기보다는 성모를 노리는 불한당과도 같은 모습이다. 그들은 정신 사나운 손동작을 하면서 밝은 색감의 옷을 펄럭이는데 이는 그림에 한층 더 큰 불안감을 조성한다. 인물 중 뚜렷이 알아볼 수 있는 것은 성모 마리아의 발치에서 무릎을 꿇고 있는 시토 수도회의 창시자 성 베르나르도, 손에 책과 천국의 열쇠를 쥐고 있는 성 베드로, 화살에 맞아 순교한 벌거벗은 성 세바스티아누스, 순례자의 지팡이를 든 사도 성 야고보, 그리고 가장 왼쪽에서 갑옷을 입고 깃발을 든 군인 성 마우리시오 정도다. 전경에 홀로 앉아 있는 유일한 여자 성인은 17세기에 덧칠된 것인데 아직까지 그 정체가 밝혀지지 않았다. 이 작품은 피에트로 데이Pietro Dei가 산토스피리토 성당에 있는 가문 예배당에 놓을 요량으로 로소에게 의뢰한 것으로, 널리 알려진 작품인데도 축성을 한 번도 받지 못한 라파엘로의 〈옥좌에 앉은 성모자와 성인들발다키노의 성모〉을 대체하기 위해 제작되었다 현재 두 작품 모두 팔라티나 미술관 소장.

로소 피오렌티노(조반니 바티스타 디야코포), 1494-1540년
성모자와 성인들(팔라 데이)Virgin and Child with Saints(Pala Dei), 1522년
높이 350cm, 너비 260cm, 나무에 유채
피티 궁전, 팔라티나 미술관, 일리아드의 방; Inv. 1912 n. 237

로소 피오렌티노Rosso Fiorentino(조반니 바티스타 디야코포Giovanni Battista di Jacopo), 헌정, 1494-1540년
사크라 콘베르사치오네(팔라 델로 스페달링고)Sacra Conversazione(Pala dello Spedalingo), 1518년
높이 172cm, 너비 141cm, 나무에 유채
우피치, 우피치 미술관, 제60전시실; Inv. 1890 n. 3190

로소 피오렌티노(조반니 바티스타 디야코포), 1494-1540년
예트로의 딸들을 지키는 모세Moses Defends the Daughters of Jethro, 1523년경
높이 160cm, 너비 117cm, 캔버스에 유채
우피치, 우피치 미술관, 제60전시실; Inv. 1890 n. 2151

로소 피오렌티노(조반니 바티스타 디야코포), 1494-1540년
젊은 여인의 초상Portrait of a Young Woman, 1515년경
높이 45cm, 너비 33cm, 나무에 유채
우피치, 우피치 미술관, 제60전시실; Inv. 1890 n. 3245

로소 피오렌티노(조반니 바티스타 디야코포), 1494-1540년
성모 마리아의 결혼Marriage of the Virgin, 1523년
높이 325cm, 너비 247cm, 패널화
산로렌초, 지노리 예배당

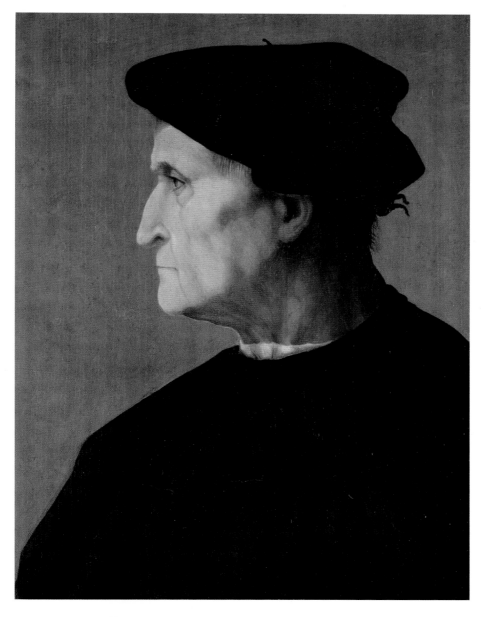

로소 피오렌티노Rosso Fiorentino(조반니 바티스타 디야코포Giovanni Battista di Jacopo), 1494-1540년
남자의 초상Male Portrait, 1521-1522년경
높이 50.5cm, 너비 39.5cm, 나무에 유채
피티 궁전, 팔라티나 미술관, 포체티 전시실; Inv. 1912 n. 249

로소 피오렌티노(조반니 바티스타 디야코포), 1494-1540년
성모 마리아의 승천Ascension of the Virgin, 1513년경
높이 390cm, 너비 381cm, 프레스코화(일부)
산티시마 안눈치아타, 보티 수도원

로소 피오렌티노(조반니 바티스타 디야코포), 1494-1540년
류트를 연주하는 푸토Putto Playing the Lute, 1522년경
높이 39cm, 너비 47cm, 나무에 유채
우피치, 우피치 미술관, 제60전시실; Inv. 1890 n. 1505

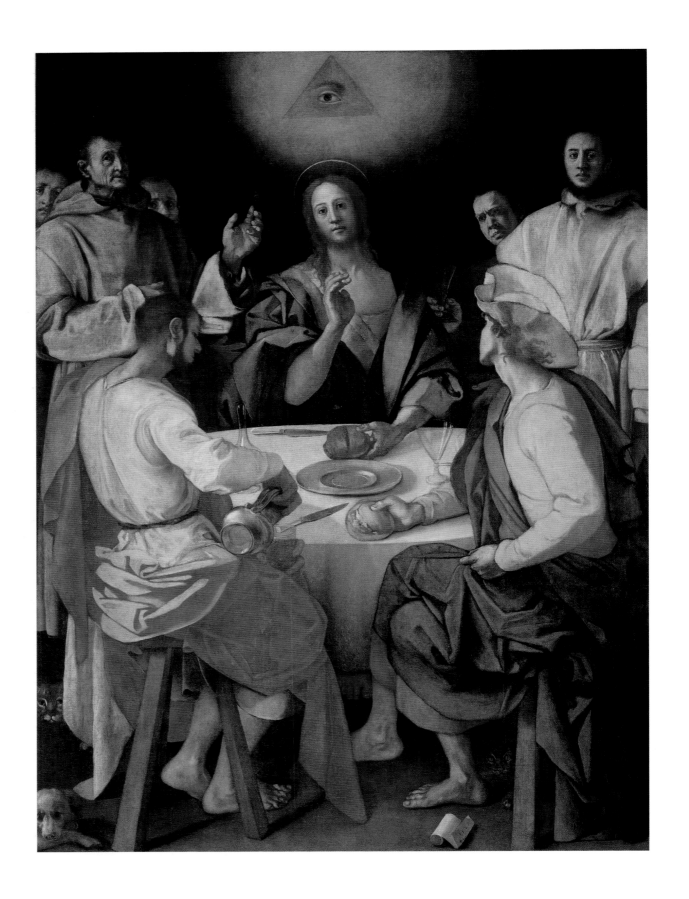

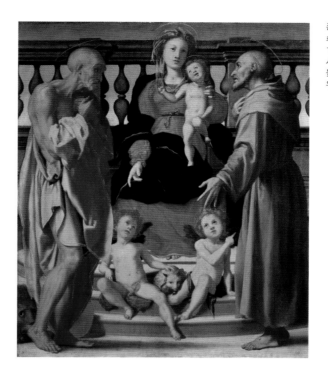

폰토르모(야코포 카루치), 1494-1557년; 브론치노Bronzino(아뇰로 디 코시모 디마리아노 토리Agnolo di Cosimo di Mariano Tori), 1503-1572년; 미라벨로 카발로리 Mirabello Cavalori, 1535-1572년
샤크라 콘베르사치오네Sacra Conversazione, 1550-1560년경
높이 73cm, 너비 61cm, 나무에 유채
우피치, 우피치 미술관, 제63전시실; Inv. 1890 n. 1538

폰토르모 Pontormo(야코포 카루치 Jacopo Carucci)

엠마우스에서의 저녁 식사 Cena in Emmaus

1522년, 폰토르모는 피렌체 근방 갈루초 지방의 카르투시오회 수도원의 원장으로부터 그리스도의 수난을 담은 프레스코화 연작을 그려 달라는 의뢰를 받았다. 이 작품은 수도원의 접대실을 장식하기 위해 제작되었으며, 아마도 폰토르모는 그곳에 머물면서 작업했을 것이다. 엠마우스에 잠시 손님으로 머물던 그리스도의 모습을 담은 이 그림을 그릴 때 화가가 본보기로 삼은 것은 알브레히트 뒤러의 〈그리스도의 수난기〉이지만 상당 부분을 자기 식으로 바꾸었다. 사도 둘이 테이블 앞쪽에 배치되었는데 이는 구성에 깊이를 더하기 위함이며, 뒤러의 그림에 등장한 음식이 구운 양고기였던 반면 이 작품의 테이블 위에는 빵 두 덩어리뿐이다. 『루가복음』24장 35절에 따르면 빵을 나누어 먹는 것은 그리스도의 부활을 상징하지만, 이 작품의 경우에는 단순히 수도원에서의 검소한 저녁 식사를 표현한 것으로 볼 수도 있다. 성인들의 옷차림에 나타난 화려한 색감은 폰토르모 자신을 포함해 카르투시오회 회원들과 극명하게 대조되는데, 이들은 수도원의 수호자들에 대한 존경의 의미로 단조로운 흑백 톤의 옷을 입었다. 그림의 꼭대기에서 모든 이들을 내려다보고 있는 신의 눈은 맨 마지막에 덧댄 것으로, 트리엔트 공의회1545-1563년 이후 성 삼위일체의 표식인 세 얼굴의 두상을 가리기 위해 그려졌다.

폰토르모(야코포 카루치), 1494-1557년
엠마우스에서의 저녁 식사Cena in Emmaus, 1525년
높이 230cm, 너비 173cm, 캔버스에 유채
우피치, 우피치 미술관, 제61전시실; Inv. 1890 n. 8740

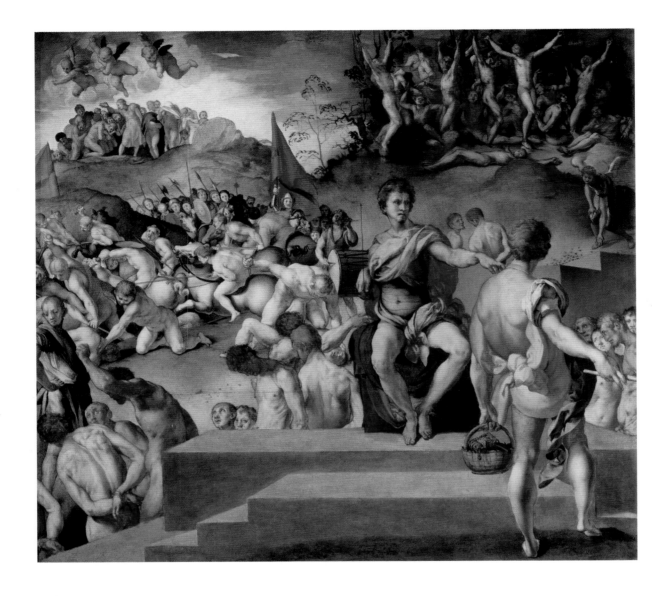

폰토르모 Pontormo(야코포 카루치 Jacopo Carucci)

만 명의 순교자들 The Ten Thousand Martyrs

상대적으로 작은 크기의 이 작품은 피렌체 화가 폰토르모가 인물을 가장 **빽빽**하게 채워 그린 그림 중 하나다. 만 명의 순교자에 관한 전설을 담고 있는 이 작품에서 폰토르모는 여기에 비슷한 종류의 전설인 '성 마우리시오의 십자가형'과 '아라라트 산의 군대' 를 더해 표현했다. 아라라트 산의 군대는 오른편의 언덕 위에 그 모습이 보인다. 만 명의 순교자에 얽힌 전설은 디오클레티아누스 황제가 통치하던 시절의 일로 추정되는데, 성 아카치우스와 만 명이 넘는 군대가 모두 그리스도교로 개종했다가 얼마 지나지 않아 로마 황제의 명에 의해 모두 처형당한 이야기다. 왼쪽 배경에는 병사들의 세례 장면이 묘사되어 있고, 화면의 전경에서 디오클레티아누스 황제는 돌로 만들어진 연단에 앉아 명령을 내리는 한편 그의 뒤에서는 대학살이 벌어지고 있다. 불안정한 색감 때문에 더욱 인간의 소용돌이처럼 보이는 이 작품은 원래 기아 양육원인 오스페달레 델리 인노첸티를 위해 제작된 것이며, 1638년 우피치 미술관 트리부나의 소장품 목록에 그 이름을 올렸다. 등을 보인 채 전경에 서서 감상자를 그림 속으로 이끄는 남자 의 뒷모습은 폰토르모의 가장 위대한 걸작 중 하나로 손꼽힌다.

폰토르모(야코포 카루치), 1494-1557년
만 명의 순교자들 The Ten Thousand Martyrs, 1528-1530년경
높이 65cm, 너비 73cm, 나무에 유채
피티 궁전, 팔라티나 미술관, 프로메테우스의 방; Inv. 1912
n. 182

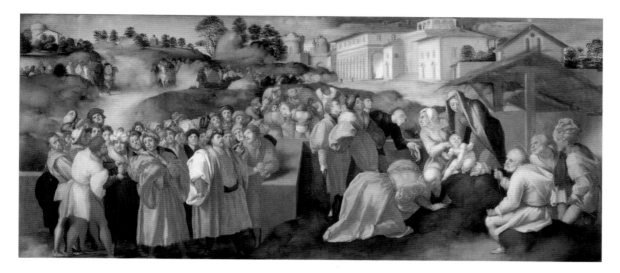

폰토르모Pontormo(야코포 카루치Jacopo Carucci), 1494-1557년
동방박사의 경배 Adoration of the Magi, 1519-1523년경
높이 85cm, 너비 191cm, 나무에 유채
피티 궁전, 팔라티나 미술관, 프로메테우스의 방; Inv. 1912
n. 379

폰토르모(야코포 카루치), 헌정, 1494-1557년
아담과 이브 Adam and Eve, 1519년경
높이 43cm, 너비 31cm, 나무에 유채
우피치, 우피치 미술관, 제61전시실; Inv. 1890 n. 1517

폰토르모(야코포 카루치), 1494-1557년
성모자와 세례 요한 Virgin and Child with San Giovannino, 1529-
1530년경
높이 89cm, 너비 73cm, 나무에 유채
우피치, 우피치 미술관, 제61전시실; Inv. 1890 n. 4347

안드레아 델사르토 Andrea del Sarto, 헌정, 1486-1530년
레다 Leda, 1512-1513년경
높이 55cm, 너비 40cm, 나무에 유채
우피치, 우피치 미술관, 제59전시실; Inv. 1890 n. 1556

폰토르모(야코포 카루치), 1494-1557년
베누스와 큐피드 Venus and Cupid(미켈란젤로 이후), 1533년경
높이 127cm, 너비 191cm, 나무에 유채
아카데미아, 아카데미아 미술관, 노예 전시실; Inv. 1890
n. 1570

폰토르모(야코포 카루치), 1494-1557년
세례 요한의 탄생 Birth of St. John the Baptist, 1526년경
지름 59cm, 나무에 유채
우피치, 우피치 미술관, 제61전시실; Inv. 1890 n. 1532

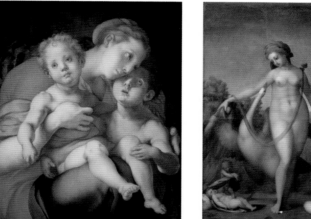

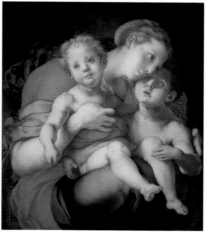

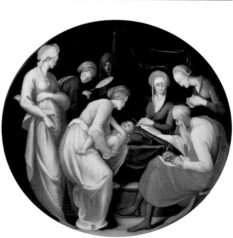

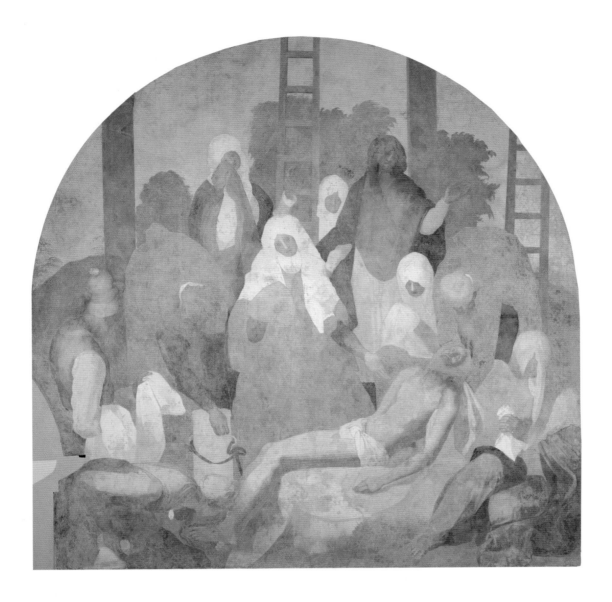

폰토르모 Pontormo(야코포 카루치 Jacopo Carucci)
그리스도의 수난 연작: 십자가 강하/애도 Passion Cycle: Deposition/Lamentation

그리스도의 애도를 담은 이 작품은 폰토르모가 갈루초 지방에 있는 카르투시오회 수도원의 거대한 회랑에 남긴 반원형 프레스코화 중 하나다. 그리스도의 수난기를 묘사한 다섯 개의 다른 작품과 더불어 이 그림은 폰토르모가 사랑했던 알베르히트 뒤러의 목판화 〈그리스도의 수난기〉1511년를 본보기로 해 그린 것으로 표현력과 독창성이 돋보인다. 폰토르모가 각각의 작품을 위해 그린 수많은 습작 스케치로 미루어 보았을 때, 결국 그림의 전체적인 구성과 더불어 그의 관념에 알맞은 인물들까지 스스로 바꾸고 창조해 냈다는 것을 알 수 있다. 뒤러의 복잡한 구성 및 표현력 넘치는 인물들과는 대조적으로 폰토르모의 작품에 등장하는 성인들은 보다 차분한 모습으로 죽은 그리스도의 곁에 모여 있으며, 반원 형태를 따라 생긴 아치형 마무리는 좀 더 다듬어진 듯한 인상을 준다. 날씨의 영향으로 심하게 훼손된 인물들은 밝은 색 옷을 입은 조각상처럼 표현되어 그 자체로 이탈리아 르네상스의 고전적 정수를 보여 준다. 바사리의 시대에 잘못된 판단으로 경시되던 폰토르모의 프레스코화는 오늘날 피렌체의 미술사를 통틀어 가장 중요한 작품의 명단에 그 이름이 오른다.

폰토르모(야코포 카루치), 1494-1557년
그리스도의 수난 연작: 십자가 강하/애도 Passion Cycle:
Deposition/Lamentation, 1523-1525년경
높이 311cm, 너비 287cm, 프레스코화(일부)
갈루초의 산로렌초 수도원, 수도원 건물, 피나코테카
(수도원 홀)

폰토르모Pontormo(야코포 카루치Jacopo Carucci), 1494-1557년
그리스도의 수난 연작: 빌라도 앞에 선 예수Passion Cycle: Christ before Pilate, 1523-1525년경
높이 311cm, 너비 287cm, 프레스코화(일부)
갈루초의 산로렌초 수도원, 수도원 건물, 피나코테카(수도원 홀)

폰토르모(야코포 카루치), 1494-1557년
그리스도의 수난 연작: 갈바리아로 가는 길Passion Cycle: Way to Calvary, 1523-1525년경
높이 311cm, 너비 287cm, 프레스코화(일부)
갈루초의 산로렌초 수도원, 수도원 건물, 피나코테카(수도원 홀)

폰토르모(야코포 카루치), 1494-1557년
그리스도의 수난 연작: 겟세마니 동산의 그리스도Passion Cycle: Prayer in the Garden of Gethsemane, 1523-1525년경
높이 311cm, 너비 287cm, 프레스코화(일부)
갈루초의 산로렌초 수도원, 수도원 건물, 피나코테카(수도원 홀)

폰토르모(야코포 카루치), 1494-1557년
그리스도의 수난 연작: 부활Passion Cycle: Resurrection, 1523-1525년경
높이 253cm, 너비 287cm, 프레스코화(일부)
갈루초의 산로렌초 수도원, 수도원 건물, 피나코테카(수도원 홀)

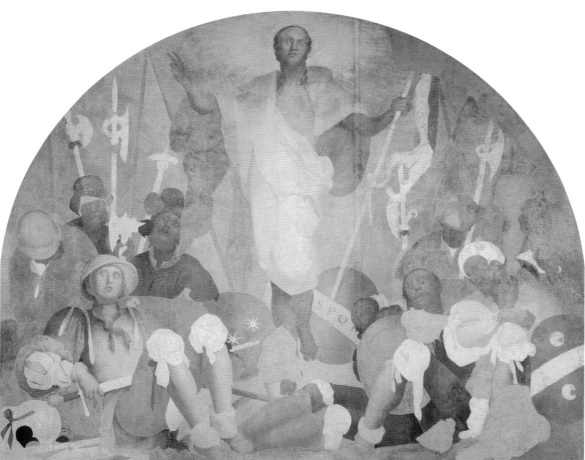

알론소 베루게테Alonso Berruguete, 1488-1561년경
성모와 아기 예수 Virgin and Child, 1510년경
높이 89cm, 너비 64cm, 나무에 유채
우피치, 우피치 미술관, 제35전시실; Inv. 1890 n. 5852

바키아카Bachiacca(프란체스코 우베르티니Francesco Ubertini),
1494-1557년
카야파스 앞의 그리스도 Christ before Caiphas, 1535-1540년경
높이 50.5cm, 너비 41cm, 나무에 유채
우피치, 우피치 미술관, 제59전시실; Inv. 1890 n. 8407

바키아카(프란체스코 우베르티니), 1494-1557년
십자가 강하Descent from the Cross, 1518년경
높이 93cm, 너비 71cm, 나무에 유채
우피치, 우피치 미술관, 제59전시실; Inv. 1890 n. 511

이탈리아 화파Italian School, 16세기
테오필로 폴렝고의 초상 Portrait of Teofilo Folengo(추정), 16세
기 전반기
높이 83cm, 너비 79cm, 나무에 유채
우피치, 우피치 미술관, 제18전시실(트리부나); Inv. 1890
n. 791

바키아카(프란체스코 우베르티니), 1494-1557년
성 아카시오의 생애 장면 Scenes from the Life of St. Acacio,
1521년
높이 37.5cm, 너비 256cm, 나무에 유채
우피치, 우피치 미술관, 제59전시실; Inv. 1890 n. 877

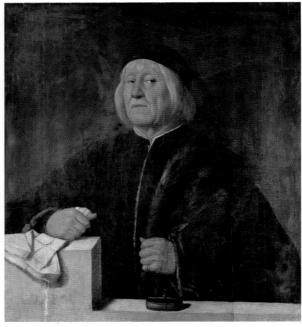

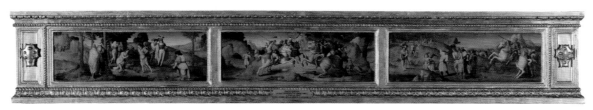

폰토르모 Pontormo(야코포 카루치 Jacopo Carucci)

베르툼누스와 포모나 Vertumnus and Pomona

프라토 부근의 포조 아 카이아노에 위치한 메디치 별장은 피렌체에 남은 가장 오래된 가문 여름 별장 중 하나다. 그 유명한 르네 상스의 건축가 줄리아노 다상갈로가 설계해 1520년 완공된 이 별장은 프레스코화로 화려하게 장식되어 있는데, 그 가운데 가장 중요한 작품은 1층의 거대한 무도실 '레오 10세의 방'을 꾸며 주는 그림일 것이다. 메디치가를 수년간 이끈 수장이자 훗날 교황 의 자리에 오른 레오 10세1475-1521년, 1513년 즉위는 별장의 공동 건설 책임자이기도 했다. 이곳의 프레스코화에는 메디치가와 가문의 유명 인사들을 고대의 신이나 역사 속의 걸출한 인물들 사이에 그려 넣음으로써 영광을 드높였다. 폰토르모가 그린 이 반원형 프레스코화는 계절의 신인 베르툼누스와 수줍은 과일의 여신 포모나에 얽힌 전설이 담겨 있으며, 과수원의 여신은 동행인들과 함께 오른쪽에 앉아 감상자를 정원으로 초대한다. 오비디우스에 따르면 베르툼누스는 왼쪽에 묘사되어 있듯이 늙은 남자로 변장 하고 포모나의 정원에 들어가 결국 그녀의 남편이 된다.

폰토르모(야코포 카루치), 1494-1557년
베르툼누스와 포모나 Vertumnus and Pomona, 1520-1521년
높이 491cm, 너비 990cm, 프레스코화
포조 아 카이아노의 메디치 별장, 레오 10세의 방

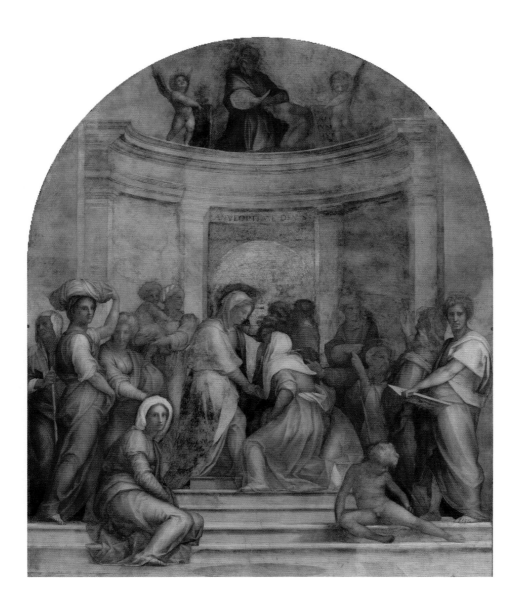

폰토르모 Pontormo (야코포 카루치 Jacopo Carucci)
방문 Visitation

보티 수도원을 장식하는, 성모 마리아의 생애를 묘사한 작품 중에서 폰토르모의 〈방문〉은 단연 눈에 띈다. 대부분의 화가들이 성모 마리아의 방문 장면을 그릴 때 임신한 성모 마리아와 성녀 엘리사벳을 도시의 성문 앞이나 엘리사벳의 집 현관 앞에 배치한 반면, 이 프레스코화에 보이는 건물은 낮은 계단층 위에 있는 고대 신전의 파사드와 비슷하다. 두 성인의 양쪽에는 남자와 여자, 아이들이 무리 지어 서 있거나 계단에 앉아 있고, 몇몇은 신전 내부를 돌아다닌다. 폰토르모는 사크라 콘베르사치오네 혹은 성인들과 함께 있는 성모라는 일반적인 형태에서 벗어나 작품 속에 저마다 사연을 가진 인물들을 담아냈다. 또한 이 주제를 다룰 때 성모 마리아와 성녀 엘리사벳을 어느 정도 동등하게 그린 기존의 작품과는 대조적으로 성모가 한 계단 위에 올라서 있다. 엘리사벳은 성모의 앞에 겸손하게 무릎을 꿇어 성모가 신의 어머니임을 알려 주며, 그녀가 입고 있는 밝은 노란색 망토는 화가의 초기 기교가 드러난 부분이기도 하다. 바사리가 폰토르모의 전기에서 크게 칭찬했던 대로, 그림 속의 구경꾼들은 각각 역동적인 반응을 보이며 성모 방문의 중요성을 다시 한 번 일깨워 준다. 벽감 위 높은 곳에서는 그리스도교의 이야기에서 중요하게 여겨지는 또 다른 사건인 '이삭의 희생'을 볼 수 있다.

폰토르모(야코포 카루치), 1494-1557년
방문Visitation, 1514-1516년
높이 408cm, 너비 338cm, 프레스코화(일부)
산티시마 안눈치아타, 보티 수도원

폰토르모Pontormo(야코포 카루치Jacopo Carucci), 1494-1557년
위대한 성 안토니우스St. Anthony the Great, 1519년경
높이 78cm, 너비 66cm, 캔버스에 유채
우피치, 우피치 미술관, 제61전시실; Inv. 1890 n. 8379

폰토르모(야코포 카루치), 1494-1557년
코시모 일베키오의 초상Portrait of Cosimo il Vecchio, 1518-
1519년경
높이 86cm, 너비 65cm, 나무에 유채
우피치, 우피치 미술관, 제61전시실; Inv. 1890 n. 3574

폰토르모(야코포 카루치), 1494-1557년
마리아 살비아티의 초상Portrait of Maria Salviati, 1540년경
높이 87cm, 너비 71cm, 나무에 유채
우피치, 우피치 미술관, 제61전시실; Inv. 1890 n. 3563

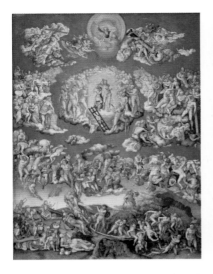

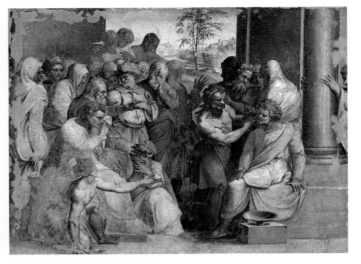

줄리오 클로비오Giulio Clovio(유라이 율리예 클로비크Juraj Julije Klovic)
화파, 1498-1578년
최후의 심판Last Judgment(미켈란젤로 이후), 1570년경
높이 32cm, 너비 23cm, 양피지에 템페라
카사 부오나로티, 카사 부오나로티 박물관, 미켈란젤로 후손
의 방; Inv. 1890(피렌체 전시실) n. 810

페린 델바가Perin del Vaga(피에로 디조반니 보나코르시Piero di Giovanni
Bonaccorsi), 1501-1547년
셀레우코스의 판결Justice of Seleuco, 1525년경
높이 148cm, 너비 197cm, 캔버스에 옮긴 프레스코화
우피치, 우피치 미술관, 제68전시실; Inv. 1890 n. 5380

피렌체 화파Florentine School, 16세기
두 명의 초상Double Portrait, 1525-1530년경
높이 62.5cm, 너비 86.3cm, 나무에 유채
피티 궁전, 팔라티나 미술관, 목성의 방; Inv. 1912 n. 118

줄리오 로마노Giulio Romano(줄리오 피피Giulio Pippi), 1492/1499-
1546년경
성모와 아기 예수Virgin and Child, 1520-1530년경
높이 105cm, 너비 77cm, 나무에 유채
우피치, 우피치 미술관, 제68전시실; Inv. 1890 n. 2147

피렌체 화파, 16세기
비안카 카펠로의 초상Portrait of Bianca Cappello, 16세기 말
높이 66cm, 너비 51cm, 나무에 유채
피티 궁전, 팔라티나 미술관, 알레고리의 방; Inv. 1890 n.
2317

페린 델바가(피에로 디조반니 보나코르시), 1501-1547년
유피테르 신전을 찾은 타르퀴니오Tarquinio Founds the Temple of
Jupiter, 1525년경
높이 132cm, 너비 158cm, 캔버스에 옮긴 프레스코화
우피치, 우피치 미술관, 제68전시실; Inv. 1890 n. 5907

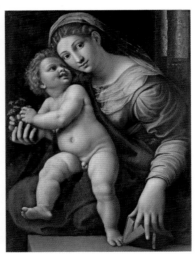

베네치아 화파Venetian School, 16세기
남자의 초상Male Portrait, 16세기
높이 59.5cm, 너비 48cm, 캔버스에 유채
피티 궁전, 팔라티나 미술관, 목성의 방; Inv. 1912 n. 390

베네치아 화파Male Portrait, 헌정, 16세기
남자의 초상Male Portrait, 16세기 말
높이 69cm, 너비 49cm, 캔버스에 유채
피티 궁전, 팔라티나 미술관, 일리아드의 방; Inv. 1912
n. 193

베네치아 화파, 헌정, 16세기
코스탄차 벤티볼리오의 초상Portrait of Costanza Bentivoglio,
1520년
높이 76cm, 너비 65cm, 캔버스에 유채
피티 궁전, 팔라티나 미술관, 정의의 방; Inv. 1912 n. 221

베네치아 화파, 16세기
성가족과 세례 요한, 성녀 엘리사벳Holy Family with St. John the
Baptist and Elizabeth, 16세기 전반기
높이 91cm, 너비 130cm, 나무에 유채
피티 궁전, 팔라티나 미술관, 정의의 방; Inv. 1912 n. 254

베네치아 화파, 16세기
남자의 초상(안토니오 카라치)Male Portrait(Antonio Carracci), 16
세기 말
높이 22.5cm, 너비 19cm, 나무에 유채
피티 궁전, 팔라티나 미술관, 알레고리의 방; Inv. 1912
n. 250

북부 이탈리아 화파Northern Italian School, 16세기
전사 성인의 모습을 한 남자의 초상Male Portrait as a Warrior
Saint, 16세기 전반기
높이 59cm, 너비 48cm, 나무에 유채
피티 궁전, 팔라티나 미술관, 일리아드의 방; Inv. 1912
n. 194

에밀리아 로마냐 화파School of Emilia Romagna(추정), 16세기
우화적인 장면Allegorical Scene, 1589년 이전
높이 81cm, 너비 64.7cm, 나무에 유채
피티 궁전, 팔라티나 미술관, 프로메테우스의 방; Inv. 1890
n. 5064

미켈레 토시니Michele Tosini(미켈레 디리돌포 델기를란다요Michele di
Ridolfo del Ghirlandaio), 1503-1577년
완벽한 두상Ideal Head(오른쪽으로 회전), 1560-1570년경
높이 74cm, 너비 54.5cm, 나무에 유채
아카데미아, 아카데미아 미술관, 노예 전시실; Inv. 1890
n. 6070

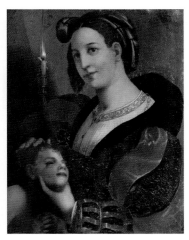
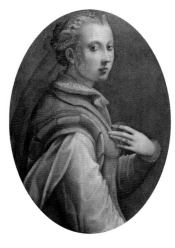

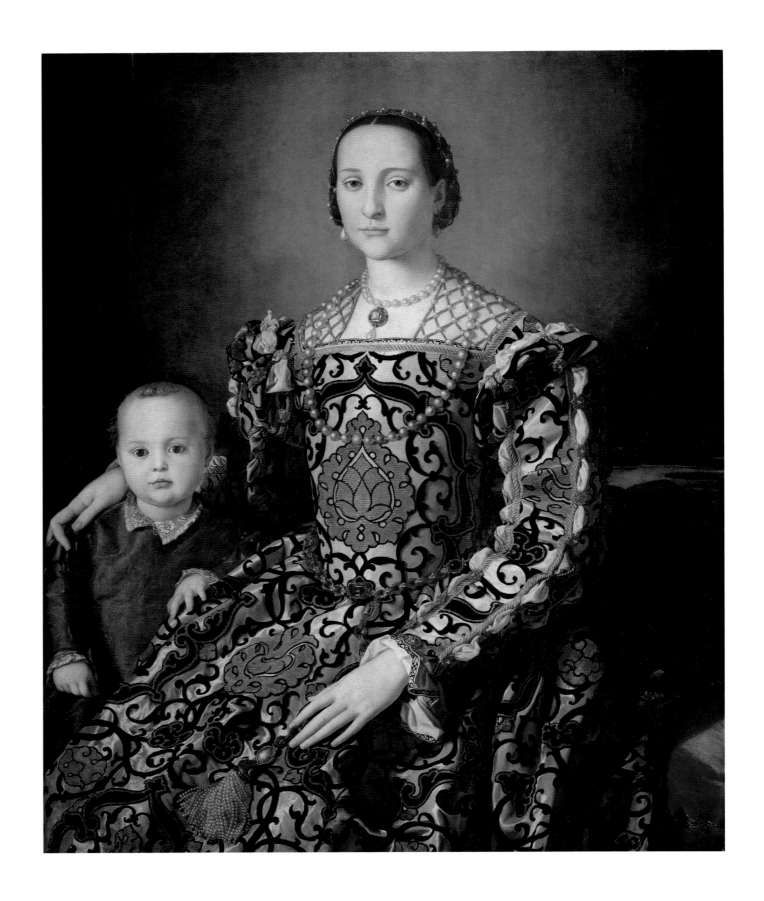

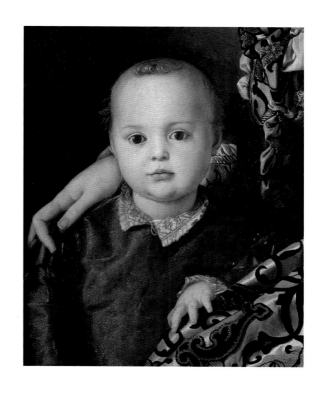

브론치노 Bronzino(아뇰로 디코시모 Agnolo di Cosimo)
톨레도의 엘레오노라와 그녀의 아들 조반니 데메디치의 초상 Portrait of Eleonora di Toledo with Her Son Giovanni de' Medici

브론치노는 야코포 폰토르모의 수제자로, 폰토르모가 갈루초의 카르투시오회 수도원과 카레지, 카스텔로 지방에 있는 메디치 별장의 프레스코화 작업을 할 때 조수로 활약하기도 했다. 그는 유명한 스승으로부터 윤기가 흐르는 화려한 색상의 옷을 표현하는 법과 극적인 화면 구성을 배웠으며, 인물의 심리를 표현하는 데는 스승을 능가하는 솜씨를 보여 주기도 했다. 고작 서른의 나이에 메디치가의 궁정화가로 낙점된 그는 특히 메디치가의 수많은 일원을 담아낸 초상화에서 두각을 드러냈다. 완성 날짜가 적히지 않은 이 초상화는 코시모 데메디치의 아내 톨레도의 엘레오노라1522-1562년와 1543년에 태어난 아들 조반니를 그린 것이다. 열일곱 살에 코시모 데메디치와 결혼한 엘레오노라는 세상을 떠나기 전까지 슬하에 열한 명의 자녀를 두었다. 나폴리 에스파냐 총독의 딸이었던 그녀는 우아하고도 자랑스러운 자세로 앉아 오른팔을 아들의 어깨에 두르고 있다. 아름다운 타원형 얼굴은 물론이거니와 시선을 사로잡는 웅장한 드레스는 브론치노가 세심하고 정확하게 그려 낸 석류와 덩굴무늬의 금실 자수가 인상적이다. 이 드레스는 값비싸 보이는 장신구, 금으로 된 체인벨트, 반짝이는 진주 목걸이와 함께 공작 가문에 속하는 그녀의 지위를 보여 줄 뿐만 아니라 고상한 취향을 잘 드러낸다.

브론치노(아뇰로 디코시모), 1503-1572년
톨레도의 엘레오노라와 그녀의 아들 조반니 데메디치의
초상 Portrait of Eleonora di Toledo with Her Son Giovanni de' Medici,
1545년
높이 115cm, 너비 96cm, 나무에 유채
우피치, 우피치 미술관, 제65전시실; Inv. 1890 n. 748

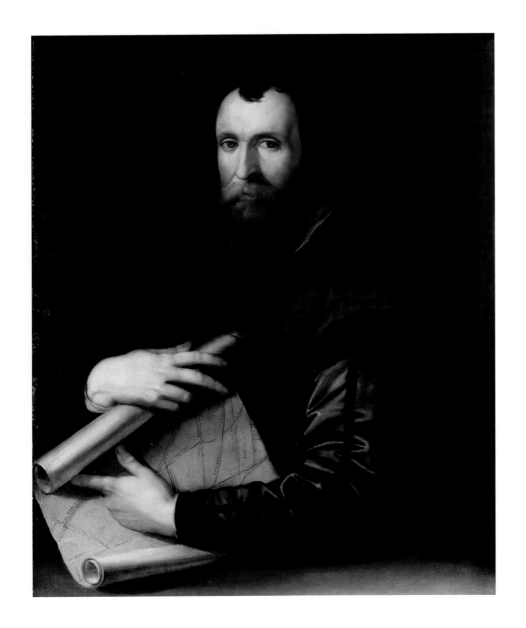

브론치노Bronzino(아뇰로 디코시모Agnolo di Cosimo)
루카 마르티니의 초상Portrait of Luca Martini

이 작품의 주인공은 마흔다섯 살쯤 되어 보이는 남자로, 어두운 색의 풍성한 턱수염과 넓은 이마를 드러낸 채 테이블 뒤에 서서 반쯤 말린 지도를 검지로 가리키고 있다. 측면으로 살짝 비튼 그의 상반신이 화면을 가득 메우고 머리와 시선은 정면을 곧게 향해 감상자로 하여금 그가 아주 가까이에 있는 것 같은 존재감을 느끼게 해준다. 그는 지도상의 특정 지역을 가리키는 것 같은 모습이지만 지도가 반쯤 말려 그림자에 가려진 탓에 어디를 가리키고 있는지는 알아볼 수 없다. 추정컨대 지명이 정확히 표시된 아주 자세한 도시 계획 지도로 보이나 실제로 어떤 지역의 지도인지는 아직까지 밝혀지지 않았다. 초상화의 주인공은 예부터 루카 마르티니1507-1561년로 알려졌는데, 그는 피렌체의 인문 학자이자 기술자로 코시모 1세 데메디치를 위한 관개 시설과 도시의 요새화 등 수많은 것을 고안해 냈다. 바사리의 기록에 따르면 마르티니는 브론치노와 막역한 친구 사이였는데, 만약 이 말이 사실이라면 마르티니가 헌정하듯 들고 있는 지도는 그가 피사와 피렌체 사이의 구역에 놓을 요량으로 구상한 배수로 및 관개 수로일 것이다. 이는 또한 이 그림을 유달리 특별했던 우정에 대한 기록으로 만들어 주기도 한다.

브론치노(아뇰로 디코시모), 1503-1572년
루카 마르티니의 초상Portrait of Luca Martini, 1554-1560년경
높이 101.4cm, 너비 79.2cm, 나무에 유채
피티 궁전, 팔라티나 미술관, 화성의 방; Inv. 1912 n. 434

브론치노Bronzino(아뇰로 디코시모Agnolo di Cosimo), 1503-1572년
갑옷을 입은 코시모 1세의 초상Portrait of Cosimo I, 1545년경
높이 74cm, 너비 58cm, 나무에 템페라
우피치, 우피치 미술관, 제65전시실; Inv. Oggetti d'Arte
Palazzo Pitti n. 1613

브론치노(아뇰로 디코시모), 1503-1572년
류트를 든 젊은 남자의 초상Portrait of a Young Man with a Lute,
1532-1534년경
높이 98cm, 너비 82.5cm, 나무에 유채
우피치, 우피치 미술관, 제64전시실; Inv. 1890 n. 1575

브론치노(아뇰로 디코시모), 1503-1572년
바르톨로메오 판차티키의 초상Portrait of Bartolomeo Panciatichi,
1541-1545년
높이 104cm, 너비 85cm, 나무에 유채
우피치, 우피치 미술관, 제64전시실; Inv. 1890 n. 741

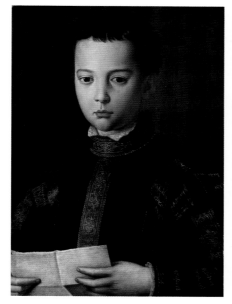
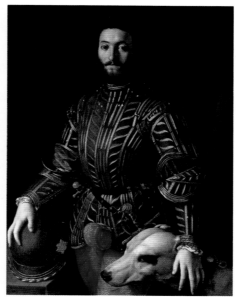

브론치노(아뇰로 디코시모), 1503-1572년
프란체스코 1세 데메디치의 소년 시절 초상Portrait of Frances-
co I de' Medici as a Boy, 1551년
높이 57.5cm, 너비 43cm, 나무에 유채
우피치, 우피치 미술관, 제65전시실; Inv. 1890 n. 1571

브론치노(아뇰로 디코시모), 1503-1572년
귀도발도 2세 델라로베레의 초상Portrait of Guidobaldo II della
Rovere, 1531-1532년경
높이 114cm, 너비 86cm, 나무에 유채
피티 궁전, 팔라티나 미술관, 목성의 방; Inv. 1912 n. 149

브론치노(아뇰로 디코시모)의 공방, 1503-1572년
코시모 1세 데메디치의 초상Portrait of Cosimo I de' Medici,
1555-1560년경
높이 57cm, 너비 45cm, 나무에 유채
피티 궁전, 팔라티나 미술관, 알레고리의 방; Inv. 1912
n. 212

브론치노(아뇰로 디코시모) 화파, 1503-1572년
프란체스코 1세 데메디치의 초상Portrait of Francesco I de'
Medici, 1555-1560년
높이 56cm, 너비 39cm, 나무에 유채
피티 궁전, 팔라티나 미술관, 일리아드의 방; Inv. 1912
n. 206

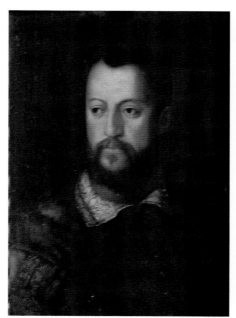
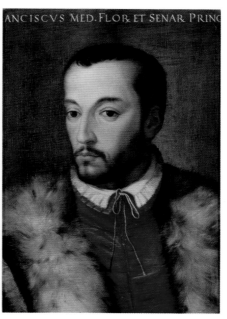

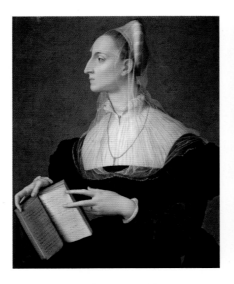

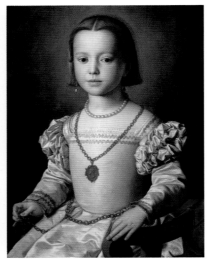

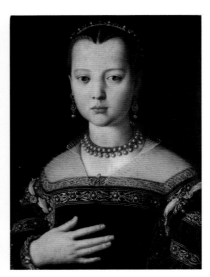

브론치노Bronzino(아뇰로 디코시모Agnolo di Cosimo), 1503-1572년
라우라 바티페리의 초상Portrait of Laura Battiferri, 1555-1560
년경
높이 87.5cm, 너비 70cm, 나무에 유채
베키오 궁전, 중이층: 도나치오네 뢰서, 식당; Inv. n. MCF-
LOE 1933-17

브론치노(아뇰로 디코시모), 1503-1572년
비아 데메디치의 초상Portrait of Bia de' Medici, 1542년경
높이 64cm, 너비 48cm, 나무에 유채
우피치, 우피치 미술관, 제65전시실; Inv. 1890 n. 1472

브론치노(아뇰로 디코시모), 1503-1572년
루크레치아 판차티키의 초상Portrait of Lucrezia Panciatichi,
1541-1545년
높이 101cm, 너비 82.8cm, 나무에 유채
우피치, 우피치 미술관, 제64전시실; Inv. 1890 n. 736

브론치노(아뇰로 디코시모), 1503-1572년
마리아 데메디치의 초상Portrait of Maria de' Medici, 1550-
1551년
높이 52cm, 너비 38cm, 나무에 유채
우피치, 우피치 미술관, 제65전시실; Inv. 1890 n. 1572

브론치노(아뇰로 디코시모), 1503-1572년
책을 든 소녀의 초상(줄리아 디알레산드로 데메디치?)Portrait
of a Girl with a Book(Giulia di Alessandro de' Medici?), 1548-1550년경
높이 58cm, 너비 46.5cm, 나무에 유채
우피치, 우피치 미술관, 제65전시실; Inv. 1890 n. 770

브론치노(아뇰로 디코시모), 1503-1572년
돈 조반니 데메디치의 초상Portrait of Don Giovanni de' Medici,
1545년
높이 58cm, 너비 45.4cm, 나무에 유채
우피치, 우피치 미술관, 제65전시실; Inv. 1890 n. 1475

브론치노 Bronzino(아뇰로 디코시모Agnolo di Cosimo)
난쟁이 모르간테의 초상Portrait of the Dwarf Morgante

코시모 1세 데메디치의 법원에는 오가는 사람들을 즐겁게 해 주기 위해 '자연의 경이로움'에 경탄한다는 뜻을 담은 익살스러운 난쟁이 그림 몇 점을 벽에 걸어 놓곤 했다. 이 법원의 난쟁이는 멍청이의 상징처럼 여겨지기도 했으며 위트 있게 포장된 비난의 목소리 역할을 하기도 했다. 16세기 메디치의 난쟁이 중 가장 유명한 사람은 모르간테로, 그는 이 작품 외에도 보볼리 정원의 분수대 동상과 유명한 조각가 잠볼로냐가 제작한 동상'바르젤로 미술관 소장의 모델이 되기도 했다. 모르간테는 늘 벌거벗은 모습으로 묘사되었는데, 바사리의 말에 따르면 그의 '경이로운' 신체 구조를 정확하게 드러내기 위함이었다. 이 작품은 캔버스의 앞면과 뒷면에 각각 모델의 앞모습과 뒷모습을 그려 놓음으로써 조각상과도 어깨를 견줄 수 있을 만큼 특이한 구조다'하지만 두 장면은 서로 다른 순간을 묘사했다. 이 법원의 난쟁이는 새를 잡는 사냥꾼이었던 것으로 보인다. 정면을 보고 서 있는 그림에서는 밤 시간대에 활동하는 사냥꾼의 모습으로, 주변에 나방이 날아다니고 손에는 유인용 새 한 마리가 앉아 있다. 또한 반대편의 뒷모습 그림에서는 사냥의 전리품인 죽은 새 한 무더기를 손에 들고 서 있다.

브론치노(아뇰로 디코시모), 1503-1572년
난쟁이 모르간테의 초상Portrait of the Dwarf Morgante, 1553년 이전
높이 149cm, 너비 98cm, 캔버스에 유채
우피치, 우피치 미술관, 제64전시실; Inv. 1890 n. 5959

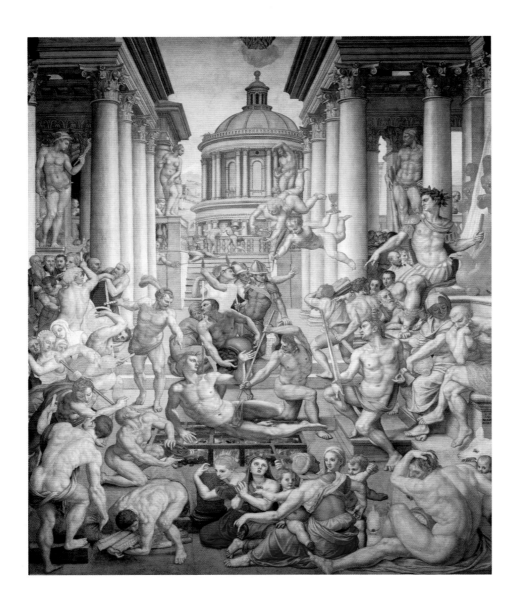

브론치노 Bronzino(아뇰로 디코시모Agnolo di Cosimo)
성 라우렌시오의 순교 Martyrdom of St. Lawrence

그림이 위치한 산로렌초 성당의 수호성인이기도 한 성 라우렌시오의 순교 장면을 담은 이 거대한 프레스코화는 브론치노가 마지막으로 남긴 작품 중 하나다. 전기적인 시점에서 보면 이 작품은 메디치가의 유명한 궁정화가였던 그가 마지막 남은 모든 창조성을 쏟아부어 그린 그림이라고 할 수도 있다. 코시모 1세 데메디치가 의뢰한 이 작품에서 브론치노가 보여 준 놀라운 구성은 벌거벗은 나신들이 만드는 지옥의 소용돌이 같다. 하지만 얼마 지나지 않아 이 그림은 웅장함이 떨어진다는 이유로 비난의 대상이 되기도 했다. 인물들이 빚어내는 혼돈 속에서 건축적인 요소만은 일종의 질서를 유지하고 있다. 투시도법 위에 그려진 장면은 처형이 벌어지고 있는 테라스 같은 전경, 콜로네이드가 일렬로 늘어선 중간 부분, 그 너머로 신축된 로마의 성 베드로 성당 돔이 보이는 발코니의 배경으로 나눌 수 있다. 처형 집행인들과 구경꾼들의 뒤틀린 몸에서도 로마 미술의 향취를 느낄 수 있는데, 이는 특히 시스티나 예배당에 있는 미켈란젤로의 프레스코화에서 영향을 받은 것으로 보인다. 옷을 갖춰 입은 유일한 인물은 왼편에 있는 동상의 그림자 아래에 보이는 세 남자인데, 이는 브론치노 자신과 그가 존경하던 스승 폰토르모, 그리고 동료 화가 알레산드로 알로리의 초상이다.

브론치노(아뇰로 디코시모), 1503-1572년
성 라우렌시오의 순교 Martyrdom of St. Lawrence, 1565-1569년
프레스코화
산로렌초, 왼쪽 신랑

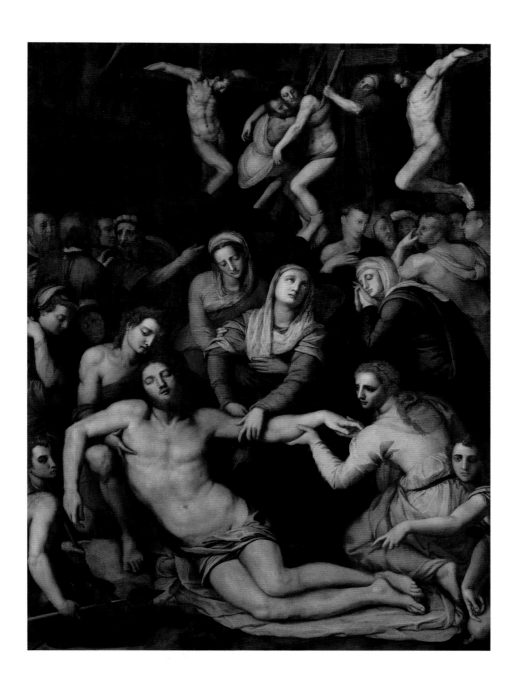

브론치노Bronzino(아뇰로 디코시모Agnolo di Cosimo)
십자가 강하Deposition from the Cross

예수의 시신을 십자가에서 내리는 격동의 장면을 묘사한 이 거대한 작품은 피렌체 화가 브론치노의 가장 훌륭한 역작 중 하나로 꼽힌다. 1561년 완성된 이 작품은 엘바 섬 포르토페라이오 마을에 있는 프란체스코회 성당을 위해 코시모 1세 데메디치가 의뢰한 것이다. 배경으로 보이는 요새 같은 도시는 실제로 포르토페라이오 마을을 그린 것일지도 모른다. 동시대의 기록에 따르면 브론치노는 이 작품을 그리는 데 긴 시간을 몰두했다. 그림의 크기로 보아 그의 제자 알레산드로 알로리 등 몇 명의 조수가 작업을 도왔을 것으로 추정된다. 강렬하게 굽이치는 듯한 그림의 구성은 브론치노가 직접 고안한 것으로, 두 가지의 십자가 강하 장면이 한 화면에 순차적이고 평행적으로 나타나 있다. 독창적인 방식의 이러한 서술은 십자가에서 죽은 예수의 몸을 내리는 장면이 그려진 위쪽의 배경 부분에서 시작된다. 왼편에서는 아리마테아의 성 요셉을 필두로 한 무리의 남자들이 논의를 하는 중인데, 이들은 빌라도에게 예수의 시신을 묻어도 좋다는 허가를 방금 받은 참이다. 왼쪽 끝에서 정면을 쳐다보고 있는 수염 난 구경꾼은 브론치노의 초상으로 추정된다. 한편 예수는 그림의 전경에 다시 묘사되어 있다. 예수의 몸을 지탱하고 있는 성 요한과 성모 마리아는 감정이 가득 담긴 손짓으로 슬픔을 표현하면서 예수의 몸을 노골적으로 드러내어 감상자가 그림에 한층 더 몰입할 수 있게 해 준다. 작품 속의 시간대를 밤으로 설정한 것 역시 인물들의 표현을 한층 더 극대화해 주며, 푸른색과 진홍색, 녹색 옷은 그 속에서부터 은은하게 빛나는 것처럼 보인다.

브론치노(아뇰로 디코시모), 1503-1572년
십자가 강하Deposition from the Cross, 1561년
높이 355cm, 너비 233.5cm, 나무에 유채
아카데미아, 아카데미아 미술관, 다비드의 트리부나; Inv. 1890 n. 3491

산로렌초 성당

산로렌초 성당Basilica di San Lorenzo은 교구의 성당이자 메디치가의 마우솔레움mausoleum(장대한 규모의 묘 – 옮긴이)으로 그 명성을 떨쳤다. 성당의 지척에 거주하며 건축과 장식에 막대한 금액을 후원했던 메디치가는 산로렌초 성당을 위해 필리포 브루넬레스키, 도나텔로, 미켈란젤로 등 피렌체의 가장 위대한 화가들을 고용했다. 회랑과 성구 보관실을 아우르는 아름다운 조화로 산로렌초 성당은 이탈리아 르네상스 건축의 대표적인 선구자로 손꼽히기도 한다. 또한 미켈란젤로의 작품이자 성당의 일부분인 라우렌치아나 도서관은 마니에리슴 건축이 낳은 걸작이기도 하다.

산로레초 성당과 미완성의 파사드

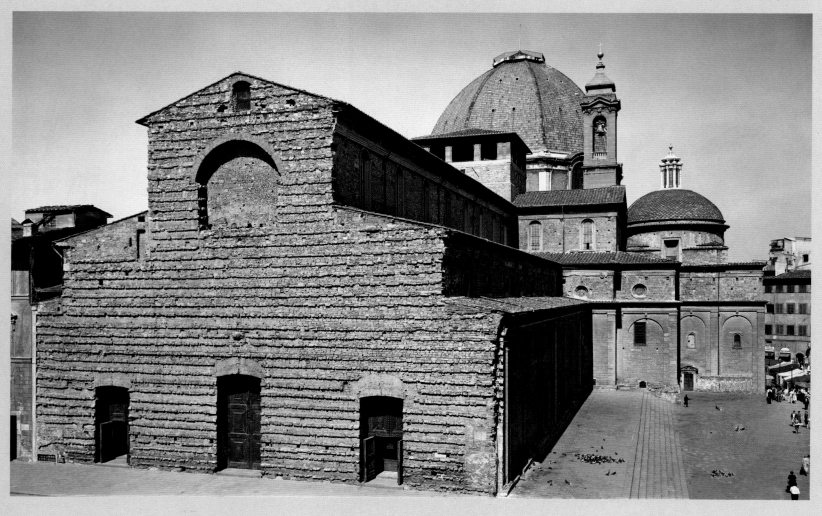

카를로 포르텔리Carlo Portelli, 1510-1574년경
원죄 없는 잉태Immaculate Conception, 1566년
높이 410cm, 너비 248cm, 나무에 유채
아카데미아, 아카데미아 미술관, 다비드의 트리부나; Inv.
1890 n. 4630

마르첼로 베누스티Marcello Venusti, 헌정, 1512-1579년경
미켈란젤로의 초상Portrait of Michelangelo, 1535년 이전
높이 36cm, 너비 27cm, 캔버스화
카사 부오나로티, 카사 부오나로티 박물관, 미켈란젤로의
초상 전시실: Inv. Casa Buonarroti n. 188

미켈레 토시니(미켈레 디 리돌포 델기를란다요Michele di
Ridolfo del Ghirlandaio), 1503-1577년
여인의 초상Portrait of a Woman, 1550-1575년경
높이 74cm, 너비 54.5cm, 나무에 유채
아카데미아, 아카데미아 미술관, 노예 전시실; Inv. 1890
n. 6072

바티스타 프란코Battista Franco(일 세몰레이Il Semolei), 1510-
1580년경
몬테무를로 전투Battle of Montemurlo, 1537-1541년
높이 173cm, 너비 134cm, 나무에 유채
피티 궁전, 팔라티나 미술관, 일리아드의 방; Inv. 1912
n. 144

다니엘레 다볼테라Daniele da Volterra(다니엘레 리차렐리Daniele
Ricciarelli), 1509-1566년경
영아 학살Massacre of the Innocents, 1557년
높이 147cm, 너비 142cm, 나무에 유채
우피치, 우피치 미술관, 제68전시실; Inv. 1890 n. 1429

야코포 바사노Jacopo Bassano(야코포 달폰테Jacopo dal Ponte),
1510/1515-1592년
아담과 이브Adam and Eve, 1565-1570년경
높이 54.2cm, 너비 76.3cm, 캔버스에 유채
피티 궁전, 팔라티나 미술관, 토성의 방; Inv. 1912 n. 170

야코포 바사노(야코포 달폰테), 1510/1515-1592년경
사냥개 두 마리Two Hounds, 1555년경
높이 85cm, 너비 126cm, 캔버스에 유채
우피치, 우피치 미술관, 제44전시실; Inv. 1890 n. 965

야코포 바사노(야코포 달폰테)의 공방, 1510/1515-1592년경
불화의 씨를 뿌리는 사람의 우화Parable of the Sower of Discord
(화면의 오른편에 있는 인물들 위주로), 16세기 후반기
높이 51.5cm, 너비 73cm, 캔버스에 유채
피티 궁전, 팔라티나 미술관, 일리아드의 방; Inv. 1912
n. 177

야코포 바사노(야코포 달폰테), 1510/1515-1592년경; 프란체
스코 바사노Francesco Bassano, 1549-1592년
대홍수 이후 노아에게 말하는 신God Speaks to Noah after the
Deluge, 1578년경
높이 93cm, 너비 124cm, 캔버스에 유채
피티 궁전, 팔라티나 미술관, 꽃의 방; Inv. 1912 n. 386

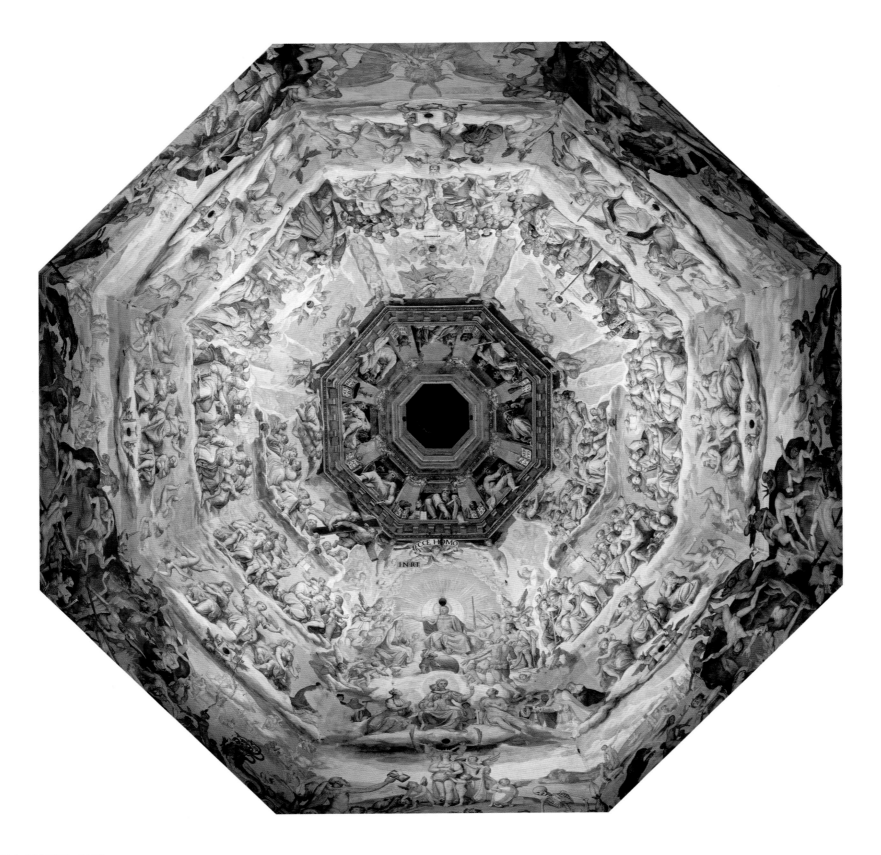

조르조 바사리Giorgio Vasari와 그 화파

최후의 심판Last Judgment

피렌체 산타마리아 델 피오레 대성당의 거대한 돔을 가득 메우고 있는 3,600제곱미터 크기의 이 작품은 세상에서 가장 큰 프레스코화다. 건축가 필리포 브루넬레스키는 1436년 완공된 돔에 세례당의 돔과도 같은 금장 모자이크 장식을 하고 싶어 했으나 비용이 너무 비싼 탓에 실현하지는 못했다. 브루넬레스키가 세상을 떠난 지 120여 년 후 조르조 바사리는 코시모 1세 데 메디치로부터 돔의 프레스코화를 그려 달라는 의뢰를 받았는데, 이 작업은 그가 세상을 떠난 뒤 공방의 조수 페데리코 추카로 Federico Zuccaro가 마무리 지었다. 이 그림은 다섯 부분으로 나뉘어 있다. 금빛 광륜의 한가운데에 놓인 옥좌에 앉아 있는 것은 바로 최후의 심판자 예수 그리스도다. 꼭대기부터 바닥까지 이어지며 구름 띠로 나뉜 각 층에는 스물네 명의 늙은 사도, 수난의 상징물을 손에 든 천국의 주인, 성인, 메디치가의 일원과 선택받은 당대의 사람들, 성령 선물의 화신, 그리고 맨 마지막 층에 지옥의 저주받은 자들이 묘사되어 있다. 웅장한 이 작품 속의 인물들은 흡사 미켈란젤로의 그림을 떠올리게 하는 배경을 뒤로한 채 둥둥 떠 있는 모습인데, 이는 바사리가 시스티나 성당의 〈최후의 심판〉에서 영감을 받아 그림을 완성했음이 잘 드러나는 부분이다.

조르조 바사리와 그 화파, 1511-1574년
최후의 심판Last Judgment, 1572-1574년경
프레스코화
두오모 대성당, 돔

조르조 바사리 Giorgio Vasari

성 히에로니무스의 유혹 Temptation of St. Jerome

아레초에서 태어난 조르조 바사리는 열여섯 살이 되던 해에 피렌체로 건너와 이후 메디치가의 궁정화가로 일했다. 그가 직접 남긴 자신의 전기에 의하면 〈성 히에로니무스의 유혹〉은 1541년 오타비아노 데메디치Ottaviano de' Medici를 위해 제작한 것으로, 이후 바사리가 여러 번 더 반복해서 그린 이 주제의 가장 초기작이기도 하다. 교부 히에로니무스는 전통에 따라 오랫동안 황야에서 은둔하면서 속세의 즐거움으로부터 방해받지 않고 오롯이 신에게 집중하며 속죄하는 삶을 살았다. 왼손에 든 십자가상에 시선을 단단히 고정한 히에로니무스는 화면의 전경에 무릎을 꿇고 앉아 자신의 헐벗은 가슴을 돌로 내리치고 있다. 그의 앞에는 그를 표현할 때 일반적으로 따르는 사물인 책과 해골이 놓여 있는데, 특히 해골은 현세의 삶이 덧없음을 상징하는 것이다. 그의 옆에서는 전형적인 야수인 사자가 드러누워 발톱을 세운 채 으르렁거리려고 고개를 쳐드는데, 추정컨대 성인에게 고뇌를 안겨 주는 육욕의 유혹을 물리치기 위한 것으로 보인다. 유혹은 베누스, 날개 달린 푸토, 화살을 겨눈 큐피드, 두 마리 멧비둘기 멧비둘기는 암수의 금슬이 좋기로 유명하다. – 옮긴이의 형상을 하고 사랑의 탈을 쓴 모습이지만 이러한 이교의 존재들이 그리스도의 앞에서는 무력해 보인다.

조르조 바사리, 1511-1574년
성 히에로니무스의 유혹 Temptation of St. Jerome, 1541년
높이 166cm, 너비 122cm, 나무에 유채
피티 궁전, 팔라티나 미술관, 율리시스의 방; Inv. 1912 n. 393

조르조 바사리GiorgioVasari, 크리스토포로 게라르디Cristoforo Gherardi와 공방

흙의 알레고리(대지의 첫 과실을 선물 받는 사투르누스)Allegory of Earth
(Saturn Receives Offerings of the First Fruits of the Earth)

1554년, 조르조 바사리는 대공 코시모 1세 데메디치의 궁정화가가 되었다. 그가 메디치가의 주 거주지를 위해 그린 장식적인 첫 프레스코화는 원소의 방Sala degli Elementi의 벽화와 천장화였다(이는 완성하기까지 수년이 걸렸다. 원소의 방이라는 이름은 그 벽을 메운 네 원소에 대한 거대한 벽화 때문에 붙은 것이다. 각 그림은 고대 신의 모습을 담고 있는데, 흙에 관한 이야기를 표현한 이 그림의 경우에는 로마 시대 농경의 신 사투르누스가 묘사되어 있다. 사투르누스는 전방의 바위 위에 앉아 있고 한 무리의 남자들과 여자들은 그에게 대지에서 자라난 결실, 즉 포도주와 꿀, 가축을 권하는 모습이다. 왼편에는 사투르누스의 여성형인 케레스가 옥수수 이삭을 한 움큼 쥐고 풍요의 뿔(동물 뿔 모양에 과일과 꽃을 가득 얹은 장식 – 옮긴이)을 든 채 앉아 있다. 사투르누스는 아르카디아의 대지 끝자락에 앉아 집과 고대 유적지가 점점이 세워진 해안가 풍경을 바라보고 있다. 트리톤(포세이돈의 아들로 상반신은 인간, 하반신은 물고기 모양인 바다의 신 – 옮긴이)과 님프들은 땅과 바다의 일체성을 상징하며, 거북과 깃발, 창은 메디치가와 코시모 1세 및 그들의 지배 아래에서 누릴 수 있었던 풍요를 암시한다.

조르조 바사리, 1511-1574년; 크리스토포로 게라르디, 1508-1556년; 공방
흙의 알레고리(대지의 첫 과실을 선물 받는 사투르누스)Allegory of Earth(Saturn Receives Offerings of the First Fruits of the Earth), 1555-1557년
프레스코화
베키오 궁전, 원소의 궁, 원소의 방

베키오 궁전

'오래된 궁전'이라는 뜻을 지닌 베키오 궁전Palazzo Vecchio은 오랫동안 피렌체 정부가 있던 곳이자 1865년부터 1871년까지는 통일 이탈리아 왕국의 국회가 들어서기도 했던 곳이다. 요새 같은 형상을 하고 있는 베키오 궁전은 실제로도 요새로 쓰기 위해 세운 것이다. 1293년 1월, 피렌체의 부자와 귀족, 그리고 제멋대로 굴기로 악명 높았던 엘리트들은 사법 조례에 의해 정부의 일에 관여하는 것이 금지되었다. 피렌체의 공식 정부 관료들과 수사들은 격동적인 정적이 가할지도 모르는 물리적 공격에 대비해야겠다는 생각을 하게 되었다. 두 달의 임기 동안 수사들은 포데스타 궁전오늘날의 바르젤로 미술관 등 여러 건물에서 거주하며 업무를 보곤 했지만, 1295년에 그곳에서 벌어진 폭도의 습격으로 난공불락의 성을 지을 필요성을 실감한 것이다. 1298년 말 시작된 새로운 시청 건물의 건축은 당시 피렌체의 새로운 대성당에 착공하기도 했던 아르놀포 디캄비오의 감독하에 이뤄졌다.

공사는 꽤 빠른 속도로 진행되어 1302년 3월에 이르자 궁전은 적어도 수사들이 지낼 수 있을 만큼 완공되었다. 아르놀포는 정부의 일과에 필요한 규모보다 훨씬 더 거대한 궁전을 지어 도시 내의 다른 성들을 격하시키는 한편 정부의 강대함을 상징적으로, 또 실질적으로 드러냈다. 방어를 위해 무장한 병사 60여 명이 궁전의 첫 번째 층에 주둔했으며, 당시 정부의 눈 밖에 난 귀족 가문들의 성을 철거한 자리에는 드넓은 광장이 들어섰다.

성첩 위에는 압도적으로 높은 망루도 세워졌다. 87미터 높이의 이 성탑은 피렌체에서 가장 높은 건축물로, 라 바카La Vacca(이탈리아어로 '소'라는 뜻)라는 이름이 붙은 오래된 성의 그루터기와 알베르게토Alberghetto(이탈리아어로 '여관'이라는 뜻)로 알려진 감옥이 합쳐진 것이었다. 종탑에는 캄파나 델 레오네Campana del Leone(이탈리아어로 '사자의 종'이라는 뜻)라는 7.7톤짜리 종을 달았다. 세상에서 가장 거대한 종인 동시에, 추정컨대 가장 큰 소리가 나는 종을 만들어 달라는 특별한 의뢰로 탄생한 이 웅장한 종은 피렌체의 승리를 알리고 유사시에는 사람들을 광장으로 불러 모으는 역할을 했다. 1453년 성탑의 꼭대기에 구리로 도금된 사자상이 놓였는데, 이는 현재 건물의 중앙 뒤뜰로 옮겨지고 1981년 이래로 그 자리는 유리섬유로 만든 복제품이 대신하고 있다. 피렌체에는 이 풍향계에 관해 다음과 같은 기상학적 속담이 전해 내려온다. "사자가 아르노 강에 오줌을 쌀 때 비가 온다."

요새를 닮은 새 시청 건물은 1304년 그 진면목을 발휘하게 되는데, 디노 콤파니Dino Compagni가 묘사한 바에 따르면 '석궁과 불로 무장한' 병사들의 공격을 성공적으로 격퇴한 것이다. 이 소규모 접전을 시작으로 이후 몇 세기 동안 크고 작은 소요가 끊임없이 발생했다. 피렌체 정부의 거처이자 시민 활동의 중심지로서 베키오 궁전은 수많은 역사적·정치적 사건의 무대가 되기도 했다. 베키오 궁전의 감옥에는 1433년 코시모 데메디치, 1498년 지롤라모 사보나롤라가 수감되기도 했으며, 특히 사보나롤라는 궁전 앞 광장에서 처형되었다. 1478년 4월에는 로렌초 데메디치를 해하려던 파치 가문의 음모론자들이 목에 밧줄이 묶인 채 창문 밖으로 던져졌으며, 이들 중 피렌체의 대주교였던 사람이 벌거벗겨져 함께 내던져진 공범의 몸과 세게 부딪힌 일도 있었다.

하지만 베키오 궁전은 두터운 성벽과 삼엄한 감시에도 침략을 완벽하게 막아 내지는 못했다. 한때 도시에서 추방당했다가 돌아온 줄리아노 데메디치와 그의 지지자들은 1512년 9월 망토 자락 속에 무기를 숨기고 성 안으로 침입해 쿠데타를 일으켰으며, 캄파나 델 레오네를 울려 대기하고 있던 에스파냐 인 병사들을 불러들였다. 하지만 이렇게 도시의 권력을 손아귀에 쥔 줄리아노 역시 얼마 지나지 않아 베키오 궁전의 2층에서 근무하던 공무원 니콜로 마키아벨리에 의해 권좌를 내주고 말았다.

궁전은 높은 연단으로 둘러싸여 있었는데, 이곳에서 수사들과 관료들은 의식적인 행렬을 펼치거나 광장을 향해 연설을 하곤 했다. 미켈란젤로의 〈다비드〉를 전시할 마땅한 자리를 두고 벌어진 오랜 논의 끝에 1504년 9월 이 연단에 자리하게 되었으며, 1873년 아카데미아 미술관으로 옮겨질 때까지 거의 400년 동안 그 자리를 지켰다.

1512년의 쿠데타 이후 시작된 줄리아노 데메디치 정권은 공화 민주주의의 상징이었던 대회의장을 크게 업신여겨 일반 병사들이 지낼 수 있도록 여관과 매음굴 등을 설치하고 병영으로 사용했다. 1540년 코시모 1세 데메디치는 궁전 전체를 자신의 개인적인 거주지로 만들었으며, 수많은 치안 판사를 내쫓고는 화가, 조각가, 건축가를 고용해 현재는 두칼레 궁전으로 알려진 건물을 메디치가의 영광을 위한 기념비로 탈바꿈시켰다. 바사리가 '비참하고 오래된 방'이라 불렀던 대회의실이 가장 큰 수정 작업의 대상이 되었다. 바사리는 12미터밖에 되지 않던 높이의 방을 허물고 19미터 높이의 장대한 천장을 세웠으며, 레오나르도 다빈치의 것으로 추정되던 그곳의 벽화는 바사리가 남긴 프레스코화에 묻히고 말았다.

베키오 궁전

1560년대에 코시모의 아들이자 상속자인 프란체스코가 베키오 궁전을 물려받게 되었다. 그는 대부분의 시간을 궁전 내의 작은 서재에 틀어박혀 진귀한 보석과 광물 소장품을 보면서 지냈다. 창문도 없던 이 작은 방은 적어도 스물한 명의 예술가가 그린 그림으로 장식되어 있었다. 프란체스코의 형제이자 대공의 자리를 물려받은 페르디난도 1세는 법원을 강 너머로 보내 버린 것 이외에는 별다른 개조 작업을 하지 않고 성을 그대로 사용했다.

하지만 그 이후 17, 18세기 동안에는 역사 학자 에르네스토 폰티에리Ernesto Pontieri가 '이탈리아 역사의 회색기'라고 일컫던 시기답게 새로운 건축이나 장식 작업이 전혀 이뤄지지 않았다. 이 두 세기 동안 베키오 궁전은 관심을 받지 못하고 심지어 훼손되기도 했는데, 한 사건을 꼽자면 1690년 불붙은 석탄이 투척되어 스물일곱 개의 방이 전소된 일이 있었다. 합스부르크-로렌 대공은 이 궁전을 사용하지 않았고 18세기에는 거의 성이 무너질 지경이 되었다. 1790년대 대공 페르디난도 3세에 이르러서야 재건 작업이 시작되었으나, 하는 둥 마는 둥 했던 이때의 공사에는 아르놀포의 웅장한 성탑을 회반죽으로 덮어씌우는 작업 등이 포함되었다.

제대로 된 보수 공사는 1865년부터 1871년 사이 베키오 궁전이 이탈리아의 상원의회와 국민의회의 차지가 되었을 때 이뤄졌다. 이때 이후로 베키오 궁전은 피렌체 시의 소유가 되어 오늘날까지도 시장의 집무실로 사용되고 있다. 1870년대에는 에밀리오 데파브리스의 감독하에 한 번 더 보수를 했는데, 파브리스가 감독권을 쥐고 가장 먼저 했던 일은 광장을 내려다보던 자리에서 금이 가고 기울어지던 미켈란젤로의 〈다비드〉를 옮긴 것이다.

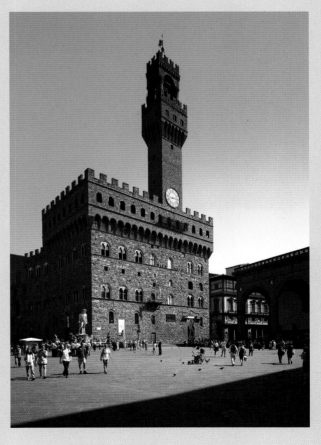

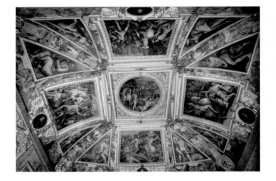

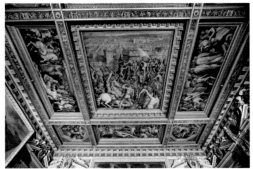

조르조 바사리Giorgio Vasari, 1511-1574년; 조반니 스트라
다노Giovanni Stradano(얀 판데르스트라트Jan van der Straet), 1523-
1605년; 마르코 마르케티 다파엔차Marco Marchetti da Faenza,
1527?-1588년; 공방
조반니 디반데 네레의 이야기, 알레고리Stories of Giovanni di
Bande Nere, Allegories, 1556-1559년(추정)
프레스코화
베키오 궁전, 레오 10세의 궁, 조반니 델레 반데 네레의 방
천장

조르조 바사리와 공방, 1511-1574년
교황 레오 10세(조반니 데메디치 추기경)의 이야기Stories of
Pope Leo X(Cardinal Giovanni de' Medici), 1555-1562년
패널화
베키오 궁전, 레오 10세의 궁, 레오 10세의 방 천장

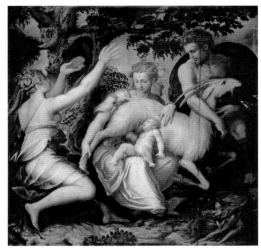

조르조 바사리와 공방, 1511-1574년
뱀의 목을 조르는 헤르쿨레스Hercules Strangling the Serpents,
1556-1557년
패널화
베키오 궁전, 원소의 궁, 헤르쿨레스의 방 천장

조르조 바사리와 공방, 1511-1574년
유피테르의 어린 시절Jupiter's Childhood, 1555-1556년
패널화
베키오 궁전, 원소의 궁, 목성의 방 천장

조르조 바사리, 1511-1574년; 조반니 스트라다노(얀 판데르스
트라트), 1523-1605년; 공방
추기경을 선출하는 레오 10세Leo X Elects Cardinals, 1555-
1562년
프레스코화
베키오 궁전, 레오 10세의 궁, 레오 10세의 방 벽

조르조 바사리, 1511-1574년
성가족과 성인들Holy Family with Saints, 1550년경
높이 140cm, 너비 101cm, 나무에 유채
피티 궁전, 팔라티나 미술관, 꽃의 방; Inv. 1912 n. 413

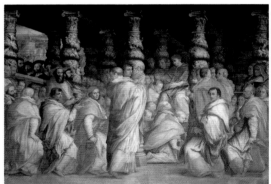

조르조 바사리와 공방, 1511-1574년
코시모 1세 데메디치Cosimo I de' Medici, 1555-1562년
프레스코화
베키오 궁전, 레오 10세의 궁, 레오 10세의 방 벽

조반니 스트라다노(얀 판데르스트라트), 1523-1605년
불타는 궁의 함락Defeat of a Burning Palace, 1556-1559년(추정)
프레스코화
베키오 궁전, 레오 10세의 궁, 조반니 델레 반데 네레의
방 벽

크리스토파노 델랄티시모Cristofano dell'Altissimo(크리스토파노 디
파피Cristofano di Papi), 1525/1530-1605년경
예술가들에게 둘러싸인 코시모Cosimo among the Artists,
1593-1599년경
높이 67cm, 너비 51cm, 나무에 유채
피티 궁전, 팔라티나 미술관, 알레고리의 방; Inv. 1912
n. 315

조르조 바사리Giorgio Vasari, 1511-1574년; 조반니 스트라다노Giovanni Stradano(얀 판데르스트라트Jan van der Straet), 1523-1605년; 공방
안토니오 자코미니의 연설Speech of Antonio Giacomini, 1563-1565년
패널화
베키오 궁전, 1층, 16세기의 방 천장

조르조 바사리, 1511-1574년; 조반니 스트라다노(얀 판데르스트라트), 1523-1605년; 공방
시에나 전쟁의 승리Triumph of the Sienese War, 1563-1565년
패널화
베키오 궁전, 1층, 16세기의 방 천장

조르조 바사리, 1511-1574년; 조반니 스트라다노(얀 판데르스트라트), 1523-1605년; 공방
피사 함락 이후의 승리Triumph after the Defeat of Pisa, 1563-1565년
패널화
베키오 궁전, 1층, 16세기의 방 천장

조르조 바사리, 1511-1574년; 조반니 스트라다노(얀 판데르스트라트), 1523-1605년; 공방
카솔레 정벌Conquest of Casole, 1563-1565년
패널화
베키오 궁전, 1층, 16세기의 방 천장

조르조 바사리, 1511-1574년; 조반니 스트라다노(얀 판데르스트라트), 1523-1605년; 공방
몬테리조니 정벌Conquest of Monteriggioni, 1563-1565년
패널화
베키오 궁전, 1층, 16세기의 방 천장

조르조 바사리, 1511-1574년; 조반니 스트라다노(얀 판데르스트라트), 1523-1605년; 공방
카시나 정벌Conquest of Cascina, 1563-1565년
패널화
베키오 궁전, 1층, 16세기의 방 천장

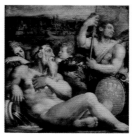

조르조 바사리, 1511-1574년; 야코포 추키Jacopo Zucchi(추정), 1542-1596년경; 공방
체르탈도 키안티, 볼테라, 산지미그리아노, 콜레Towns of Certaldo Chianti, Volterra, San Gimigriano, and Colle, 1563-1565년
패널화
베키오 궁전, 1층, 16세기의 방 천장

조르조 바사리, 1511-1574년; 야코포 추키(추정), 1542-1596년경; 공방
프라토의 알레고리Allegory of Prato, 1563-1565년
패널화
베키오 궁전, 1층, 16세기의 방 천장

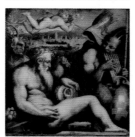

조르조 바사리, 1511-1574년; 야코포 추키(추정), 1542-1596년경; 공방
피스토이아의 알레고리Allegory of Pistoia, 1563-1565년
패널화
베키오 궁전, 1층, 16세기의 방 천장

조르조 바사리, 1511-1574년; 조반니 스트라다노(얀 판데르스트라트), 1523-1605년; 공방
성 조반니 발다르노의 알레고리Allegory of San Giovanni Valdarno, 1563-1565년
패널화
베키오 궁전, 1층, 16세기의 방 천장

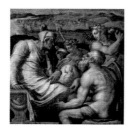
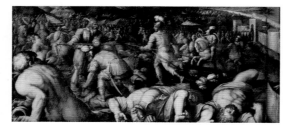

조르조 바사리, 1511-1574년; 조반니 스트라다노(얀 판데르스트라트), 1523-1605년; 공방
피에솔레 근교 라다가시오의 함락Defeat of Radagasio near Fiesole, 1563-1565년
패널화
베키오 궁전, 1층, 16세기의 방 천장

틴토레토 Tintoretto (야코포 로부스티 Jacopo Robusti)

레다와 백조 Leda with the Swan

레다와 백조를 함께 그리는 것은 르네상스 시대의 가장 흔한 미술 주제 중 하나였다. 고대 신화의 이야기를 그린다는 명목하에 화가들은 여인의 나체를 그리면서 자신의 실력을 마음껏 뽐내곤 했다. 틴토레토 역시 이 장면을 매력적인 실내 풍경 속에 그려 냈으며, 주인공인 레다의 나신을 감싸고 있는 윤기 흐르는 밝은 색 천은 그녀를 한층 더 부각해 준다. 고대 스파르타의 왕 틴다레오스의 아내 레다는 그 아름다움으로 신들의 아버지 제우스의 사랑을 받게 되었고, 제우스가 백조의 모습으로 둔갑한 채 접근해 결국 그녀는 임신을 했다. 틴토레토는 이들이 처음 마주하는 순간을 그림에 담았는데, 레다는 붉은색 캐노피가 달린 침대에 앉아 부리로 그녀의 배에 키스하려는 백조를 껴안으려 한다. 화면의 가장 앞쪽에 그려진 작은 강아지는 결혼 생활의 신의를 상징한다고 볼 수 있으며, 흥분해서 뛰어오르며 레다에게 한 남자의 아내로서의 책임감을 상기시키려는 듯한 모습이다. 왼편의 하녀는 몸을 숙인 채 호기심 가득한 눈빛으로 레다를 쳐다보고 있는데, 이는 마치 훔쳐보는 듯 표현된 그림의 야릇함을 한층 더해 준다. 이 작품은 최근 복원 작업으로 틴토레토의 화려한 색감이 다시 되살아나 사람들의 사랑을 받고 있다.

틴토레토(야코포 로부스티), 1519-1594년
레다와 백조 Leda with the Swan, 1545-1570년경
높이 167cm, 너비 221cm, 캔버스에 유채
우피치, 우피치 미술관, 제44전시실; Inv. 1890 n. 3084

틴토레토 Tintoretto(야코포 로부스티 Jacopo Robusti)

베누스, 아모르와 불카누스 Venus, Amor and Vulcanus

이 작품은 제단화와 신성한 주제를 담은 연작 및 초상화를 주로 그렸던 베네치아 태생의 화가 틴토레토가 남긴 몇 안 되는 신화적 그림 중 하나다. 풍경화처럼 가로로 긴 형태의 이 작품은 여신 베누스와 그녀의 아들 아모르, 그리고 남편 불카누스를 묘사한 것이다. 틴토레토는 화기애애한 가족이 부드러운 침대에 누워 있는 모습을 표현했는데, 침대 위로 틴토레토의 전유물과도 같은 깊은 붉은색의 두터운 벨벳 커튼이 드리워져 있다. 벨벳 커튼 뒤로 풍경이 그려져 있는 점으로 미루어 사랑의 여신 베누스가 아들과 휴식을 취하던 호화로운 야외 텐트를 묘사한 것으로 보인다. 티끌 하나 없이 도자기처럼 표현된 베누스의 나신은 투명한 천 한 겹으로 겨우 허리 부분만 가려져 있지만 그녀가 보여 주는 모성애 덕분에 유혹적인 모습이라는 느낌이 거의 들지 않는다. 그녀는 자그마한 아모르의 위로 사랑스러운 듯 몸을 숙인 채 오른팔로 아이를 안고 왼손으로는 아이에게 사랑의 화살을 내보이고 있다. 밝은 색조로 표현된 베누스와는 대조적으로 불카누스의 몸은 불과 대장장이의 신답게 짙은 갈색으로 그을려 있다. 불카누스는 평소의 그답지 않게 근육질의 팔을 정중하게 뻗어 아모르의 몸을 감싼 천을 어루만지고 있다. 침실을 장식하기 위해 제작된 것으로 추정되는 이 육감적인 작품은 카를로 데메디치 추기경이 17세기에 소장하던 것이다.

틴토레토(야코포 로부스티), 1519-1594년
베누스, 아모르와 불카누스 Venus, Amor and Vulcanus, 1560-1565년경
높이 85cm, 너비 197.4cm, 캔버스에 유채
피티 궁전, 팔라티나 미술관, 금성의 방; Inv. 1912 n. 3

틴토레토 Tintoretto(야코포 로부스티 Jacopo Robusti)

성모와 아기 예수(마돈나 델라 콘체치오네)Virgin and Child(Madonna della Concezione)

1570년경 틴토레토는 성모 마리아와 아기 예수가 하늘의 초승달 주위를 맴돌며 유영하는 모습을 담은 연작을 그렸다. 이 연작은 같은 주제를 담고 있지만 그림마다 조금씩 다르게 표현되었는데, 인물의 반신상을 그린 것도 있고 성인, 기부자와 함께 있는 성모 마리아를 그린 거대한 그림도 있다. 팔라티나 미술관에 있는 이 작품의 경우 성모의 전신 옆에 다수의 성인이 그려져 있었으나 완성 이후 그림을 재단하는 과정에서 잘려 나간 것으로 추정된다. 사실상 오늘날에는 성모와 아기 예수만을 집중적으로 표현한 현재의 형태를 원형으로 여긴다. 초승달 옆에 앉아 있는 성모 마리아라는 모티프는 중세 시대부터 등장한 것이다. 『요한 계시록』에 나오는 이 장면은 복음사가 성 요한이 본 환영의 일부로, 태양의 옷을 입고 별 왕관을 쓴 임신부가 초승달 위에 앉아 있는 모습으로 묘사되어 있다. 틴토레토는 이 유명한 미술 주제에 화기애애한 모자 관계를 더해 표현했는데, 그림 속에서 성모 마리아는 아기 예수를 부드럽게 안고 있고 아기 예수는 정면을 향해 고개를 돌린 채 어머니의 가슴에 편안하게 기대어 있는 모습이다. 이 작품은 1658년 레오폴도 데메디치 추기경이 베네치아의 개인 소유주에게 커다란 은화 100개를 지불하고 구매한 것으로 알려졌다.

틴토레토(야코포 로부스티), 1519-1594년
성모와 아기 예수(마돈나 델라 콘체치오네)Virgin and Child(Madonna della Concezione), 1570-1575년경
높이 151.2cm, 너비 98.5cm, 캔버스에 유채
피티 궁전, 팔라티나 미술관, 율리시스의 방; Inv. 1912 n. 313

틴토레토Tintoretto(야코포 로부스티(Jacopo Robusti), 1519-1594년
안드레아 프리치에르의 초상Portrait of Andrea Frizier, 1575년경
높이 65.5cm, 너비 61.5cm, 캔버스에 유채
피티 궁전, 팔라티나 미술관, 율리시스의 방; Inv. 1912
n. 70

틴토레토(야코포 로부스티), 1519-1594년
빈첸초 체노의 초상Portrait of Vincenzo Zeno, 1565년경
높이 110.2cm, 너비 86.5cm, 캔버스에 유채
피티 궁전, 팔라티나 미술관, 아폴로의 방; Inv. 1912 n. 131

틴토레토(야코포 로부스티)의 공방, 1519-1594년
늙은 남자의 초상Portrait of an Old Man, 16세기 후반기
높이 112cm, 너비 88cm, 캔버스에 유채
우피치, 우피치 미술관, 제18전시실(트리부나); Inv. 1890
n. 935

틴토레토Tintoretto(야코포 로부스티Jacopo Robusti)

알비세 코르나로의 초상Portrait of Alvise Cornaro

16세기 중반에 틴토레토는 베네치아에서 티치아노 이후 당대 최고의 초상화가로 자리매김했다. 학자 알비세 코르나로1484-1566년의 모습을 담은 이 작품은 오랫동안 틴토레토보다 더 나이 많은 화가가 그린 것으로 여겨지다 1891년에야 틴토레토의 것으로 밝혀졌다. 실제로 이 작품은 티치아노의 초상화와 여러 면에서 비슷한데, 특히 팔걸이가 있는 의자에 앉은 인물의 측면을 그렸다는 점이 그렇다. 또한 티치아노의 초상화와 마찬가지로 그림 속의 인물이 정면을 보지 않고 명상하듯 허공을 바라보고 있다. 그림의 모델인 알비세 코르나로는 80을 바라보는 고령임에도 불구하고 형형한 눈빛에 상당히 원기 왕성한 모습으로 묘사되었으나 툭 튀어나온 광대뼈와 가느다란 머리카락은 그가 살아온 세월의 흔적을 드러낸다. 코르나로는 가난했던 어린 시절을 딛고 일어나 다양한 형태의 관개 수로를 발명해 부와 사회적 명예를 동시에 얻었다. 하지만 그는 수많은 사람이 탐독한 『절제하는 삶Discorsi della Vita Sobria』으로 더 유명한데, 이 책에서 그는 특별한 식이요법으로 수명을 100세까지 늘릴 수 있다고 주장하면서 자신은 하루에 360그램 이상의 음식이나 600밀리리터 이상의 포도주를 먹지 않는다고 밝혔다. 따라서 이 그림에서 틴토레토가 묘사한 코르나로의 강건한 육체는 그의 인생관에 대한 시각적인 형상화라고 볼 수 있다.

틴토레토(야코포 로부스티), 1519-1594년
알비세 코르나로의 초상Portrait of Alvise Cornaro, 1560-1575년경
높이 112.5cm, 너비 85.5cm, 캔버스에 유채
피티 궁전, 팔라티나 미술관, 화성의 방; Inv. 1912 n. 83

틴토레토Tintoretto(야코포 로부스티Jacopo Robusti)의 공방, 1519-1594년
십자가 강하Deposition from the Cross, 16세기 후반기
높이 95.5cm, 너비 120cm, 캔버스에 유채
피티 궁전, 팔라티나 미술관, 목성의 강의실; Inv. 1912
n. 248

틴토레토(야코포 로부스티)의 공방, 1519-1594년
남자의 초상Male Portrait, 16세기 사사분기
높이 56.5cm, 너비 48.8cm, 캔버스에 유채
피티 궁전, 팔라티나 미술관, 율리시스의 방; Inv. 1912
n. 330

틴토레토(야코포 로부스티), 헌정, 1519-1594년
성직자의 초상Portrait of a Cleric, 1552-1553년경
높이 63cm, 너비 60cm, 캔버스에 유채
피티 궁전, 팔라티나 미술관, 율리시스의 방; Inv. 1912
n. 74

틴토레토(야코포 로부스티) 화파, 1519-1594년
남자의 초상Male Portrait, 16세기 초
높이 109cm, 너비 87.5cm, 캔버스에 유채
피티 궁전, 팔라티나 미술관, 정의의 방; Inv. 1912 n. 339

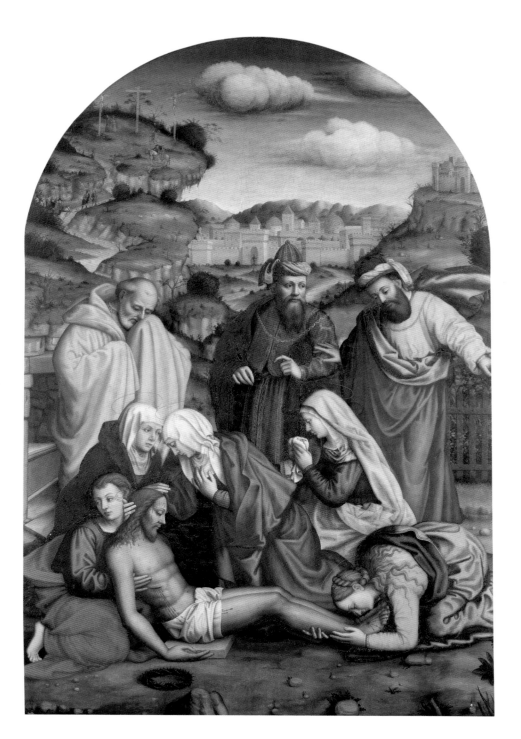

플라우틸라 넬리Plautilla Nelli(폴리세나/

폴리세나 마르게리타 넬리Pulissena/Polissena Margherita Nelli)

애도Lamentation

이 그림에서 그리스도의 주검은 성모 마리아와 추종자들에게 둘러싸인 채 화면의 전경에 놓인 석판 위에 놓여 있다. 성모의 반대편에서는 마리아 막달레나가 구세주의 발치에 몸을 웅크리고 앉아 발의 성흔에 입을 맞춘다. 다른 성인들 또한 이 두 성인의 모습에서 드러나는 슬픔 못지않은 강렬한 비통함을 드러내고 있다. 또 다른 마리아와 함께 있는 성모는 가슴에 손을 얹은 채 아들의 머리 위로 몸을 숙이고, 그 옆의 성녀는 슬픔에 잠긴 얼굴의 눈물을 닦기 위해 옷자락을 들어 올리고 있다. 모두가 눈물 맺힌 충혈된 눈이지만 아리마테아의 성 요셉과 성 니코데모만이 깊은 슬픔 속에서도 그나마 평정을 유지하고 있다. 배경의 동양풍 도시는 성경에 나오는 예루살렘을 묘사한 것이다. 풍부한 색감이 넘치는 이 그림은 14세의 나이에 시에나의 도미니크회 산타카테리나 수도원에 들어간 피렌체 화가 플라우틸라 넬리의 것으로 판명된 몇 안 되는 작품 중 하나다. 그림의 구성은 팔라티나 미술관이 소장 중인 프라 바르톨로메오의 패널화 〈애도〉에서 영감을 받은 것이 분명해 보이지만, 넬리는 여기에 풍부한 감정적인 표현을 더해 넣어 각 인물의 개성을 한층 더 뚜렷하게 표현해 냈다.

플라우틸라 넬리(폴리세나/폴리세나 마르게리타 넬리), 1524-1588년
애도Lamentation, 1560년경
높이 288cm, 너비 192cm, 패널화
산마르코 수도원, 산마르코 박물관; Inv. 1890 n. 3490

산토스피리토 성당

산토스피리토 성당Basilica di Santo Spirito과 수도원의 원래 건물은 산타크로체와 산타마리아 델 피오레 성당의 건설이 시작될 즈음인 1292년 완공된 것이다. 비록 성당은 아우구스티누스회의 차지였지만 아우구스티누스회의 지주 덕택에 산토스피리토 성당의 소유권은 독특하게도 피렌체 공화국에 있었다. 산토스피리토 성당은 당대의 연대기에서 '가장 웅장한 건물'로 손꼽히기도 했으나 1390년대에 이르자 도시 행정관들은 새로운 성당 건설 계획을 세웠다. 1397년 성 아우구스티누스 축일8월 28일에 피렌체군이 밀라노군을 상대로 큰 승리를 거둔 것이 그 계기였다. 피렌체 정부는 스스로 5년 이내에 '승리를 영원히 기록할' 화려한 새 성당의 건설을 도모했지만 실제로는 30여 년 동안 시작조차 하지 못했다. 이러한 연기 사태는 1434년 건축 담당자를 임명하기 위해 물색하던 중 전화위복의 국면을 맞게 된다. 바로 천재적인 건축가 필리포 브루넬레스키가 나타난 것이다. 산토스피리토 성당은 비록 브루넬레스키가 세상을 떠난 후에 지어졌지만 그의 건축학적 신념을 잘 담고 있다.

1434년 산토스피리토의 관리자 중 한 명인 부유한 귀족 스톨도 프레스코발디Stoldo Frescobaldi는 브루넬레스키를 찾아가 새로운 성당의 설계를 의뢰했다. 1420년 착공한 두오모 대성당의 돔 건설 작업을 거의 마무리 짓는 단계에 있던 브루넬레스키는 기꺼이 제안을 받아들였던 것으로 보인다. 성당을 위한 그의 야심찬 계획에는 무엇보다도 부유한 피렌체 귀족 가문들이 건설 자금을 대도록 일련의 사유 예배당을 만드는 것이 포함되어 있었다.

1444년 6월의 한 문서에는 새로운 성당 건물의 건축이 "막 시작되었다"고 기록되어 있다. 하지만 1446년 브루넬레스키가 세상을 떠났을 때 현장에는 첫 번째 기둥만 덩그러니 세워져 있는 상황이었다. 안토니오 마네티를 포함한 그의 제자들이 작업을 이어받았지만 그 이후로도 진행은 순탄하게 이어지지 못했다. 시간이 흘러 1471년, 오순절을 연극식으로 재현하다 일어난 화재로 당시 사용 중이던 오래된 성당 건물의 대부분이 소실되어 새 성당 건설에 박차를 가하기 시작했다. 공사가 급작스럽게 재개되면서 자금을 대기 위한 방안으로, 브루넬레스키가 기민하게 계획해 놓은 40개 예배당의 소유권을 판매하는 자금뿐만 아니라 소금세까지 여기에 동원되었다. 산토스피리토 성당의 주요 부분은 1477년부터 1491년 사이에 세워졌다.

1481년 성당 관리자들이 몇 개의 예배당을 없애기 시작하면서 산토스피리토는 피렌체 전체에서 가장 비싸고 특권적인 묘지로 손꼽히게 되었다. 제단화와 프레스코화, 묘비, 조각 등과 기타 장식 값을 제외하더라도 한 예배당을 차지하기 위한 비용이 300플로린에 달했으며, 1495년 세니 가문은 예배당 하나에 무려 500플로린을 지불하기도 했다. 이는 당시 최고위급 공무원의 연봉이 100플로린이 채 되지 않았다는 사실을 감안했을 때 상당히 큰 액수다. 예배당의 소유권자는 하나같이 사회적 지위를 극도로 의식하는 인접한 성들의 부유한 가문으로, 예를 들면 안티노리, 카포니, 데이, 프레스코발디, 나시, 네를리, 리돌포 가문 등이었다. 그들은 자신들의 사회적 지위를 너무나도 뽐내고 싶었던 나머지 예배당의 외벽을 가문의 문장으로 장식하고 그 위에도 가문의

문장을 넣은 스테인드글라스를 배치해 길을 지나가는 사람들에게 부유함과 독실함을 과시할 수 있었다.

건축학적인 측면에서 보았을 때 산토스피리토 성당의 가장 극적인 점은 일정한 간격, 크기의 기둥과 예배당에서 비롯된 완벽한 비율의 조화로움이다. 성당의 통일성을 극대화하기 위해 예배당은 설계 단계에서부터 모두 동일한 크기의 제단 및 같은 규격과 형태의 제단화를 두도록 규제되었다. 이는 1434년 산로렌초 성당에서 행해진 규제와 비슷한 것이었다.

따라서 특권을 뽐낼 수 있는 방법이 제단화의 질에 달려 있었으며 산드로 보티첼리, 필리피노 리피, 피에로 디코시모, 라파엘로 등 당시 피렌체에서 가장 많은 사랑을 받던 화가들이 제단화 작업에 총동원되었다. 사전에 주어진 동일한 규격과 형태 때문에 이 시기에 산토스피리토의 예배당을 위해 제작된 제단화들은 대개 동일한 크기이고 심지어 비슷한 주제와 구성이기도 했는데 옥좌에 앉은 인물그중에서도 특히 옥좌에 앉은 성모 마리아과 이를 둘러싼 성인들사크라 콘베르사치오네이 가장 흔했다. 1485년경에는 피렌체의 부유한 상인 조반니 데바르바도리Giovanni de' Barbadori가 부러움과 질투를 한 몸에 받으며 산토스피리토 성당의 주 제단 바로 옆에 있는 예배당을 차지해 산드로 보티첼리에게 제단화를 의뢰했다. 이에 보티첼리는 〈복음사가 성 요한과 세례 요한에게 둘러싸인 성모 마리아와 아기 예수〉를 그렸는데, 비슷한 시기에 작업한 〈봄〉과 마찬가지로 바닥에 깔린 꽃길과 무성한 수풀이 만들어 내는 그림자를 배경으로 그려 넣어 그림을 마무리했다.

보티첼리의 제단화는 현재 베를린 국립 회화관이 소장하고 있지만, 예배당 내 본래의 자리를 아직까지 지키고 있는 작품은 타나이 데네를리Tanai de' Nerli를 위한 필리피노 리피의 훌륭한 제단화다. 이 작품은 의뢰자인 네를리가 공식 의복을 입고 어린 딸에게 부드럽게 작별 인사를 하며 성을 떠날 채비를 하는 모습을 담고 있으며, 배경에는 산토스피리토 성당 주변 지역을 지형학적으로 정확하게 그려 냈다. 보티첼리와 필리피노 리피가 보여 준 상상력과 기발함은 브루넬레스키식의 완벽한 규율성이 기계로 찍어 내듯 천편일률적인 작품만을 낳게 한 것은 아님을 확인시켜 준다.

산토스피리토 성당의 제단화 가운데 가장 훌륭한 그림으로 손꼽히는 것은 바로 산토스피리토 광장에도 멋진 성오늘날의 과다니 성을 건축하고 있던 피렌체의 비단 상인 라니에리 데이Ranieri Dei가 의뢰한 제단화다. 1506년 데이는 라파엘로에게 〈옥좌에 앉은 성모자와 성인들발다키노의 성모〉을 의뢰했다. 호기심이 왕성했던 데이는 일부러 작품 규격을 어기려고 작정한 듯한데, 지난 20여 년간 제작된 산토스피리토의 다른 제단화들보다 라파엘로의 제단화가 확연하게 크기 때문이다. 라파엘로가 그림을 완성하지도 않고 로마로 가 버렸기 때문에 데이는 결국 로소 피오렌티노에게 마무리를 맡겼으며, 그는 1522년 데이 예배당을 완성했다. 라파엘로의 제단화에서 드러나는 섬세한 대칭과 우아한 구성은 로소의 손을 거치면서 뒤틀리고 혼잡하며 어둑한 배경 속에서 나타나는 인물들로 대체되었다. 특히 성모 마리아와 예수를 사이에 두고 한데 뒤섞여 있는 성인들의 모습은 피렌체 예술이 어떻게 발전했는지를 한눈에 볼 수 있는 장면이기도 하다.

산토스피리토 성당의 팔각형 성구 보관실은 미켈란젤로의 친구이자 스승이었던 줄리아노 다상갈로가 설계한 것으로, 안쪽에는 미켈란젤로에게 헌정된 1490년대의 목조 십자가상이 걸려 있다. 빼빼 마른 몸에 과도하게 머리가 큰 그리스도를 표현한 이 십자가상은 해부학적인 지식을 토대로 조각했다고 보기 힘든 수준이며, 따라서 미켈란젤로의 것이 아니라는 학자도 더러 있다. 하지만 1960년대에 산토스피리토에서 이 작품에 대해 재확인한 마르그리트 리스너Margrit Lisner는 사용된 목재가 매우 연약하고 제단 위에 높이 걸려 있었다는 점 등을 근거로 미켈란젤로의 작품이라고 주장했다.

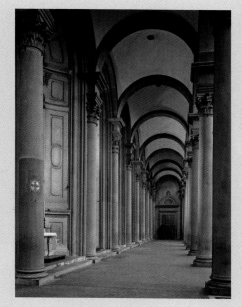

산토스피리토 성당의 오른쪽 신랑 통로

크리스토파노 델랄티시모Cristofano dell'Altissimo, 1525-1605
년경
레온 바티스타 알베르티의 초상Portrait of Leon Battista Alberti,
1552-1589년
캔버스에 유채
우피치, 우피치 미술관, 조비아나 컬렉션

크리스토파노 델랄티시모, 1525-1605년경
고드프루아 드부용의 초상Portrait of Godefroy of Bouillon,
1552-1589년
캔버스에 유채
우피치, 우피치 미술관, 조비아나 컬렉션

크리스토파노 델랄티시모, 1525-1605년경
동고트의 왕 토틸라의 초상Portrait of Totila, King of the Ostrogoths,
1552-1589년
캔버스에 유채
우피치, 우피치 미술관, 조비아나 컬렉션

크리스토파노 델랄티시모, 1525-1605년경
페스카라의 후작 페르디난도 프란체스코 다발로스의 초상
Portrait of Ferdinando Francesco d'Avalos, Marchese di Pescara,
1552-1589년
캔버스에 유채
우피치, 우피치 미술관, 조비아나 컬렉션

크리스토파노 델랄티시모, 1525-1605년경
훈족 아틸라의 초상Portrait of Attila the Hun, 1552-1589년
캔버스에 유채
우피치, 우피치 미술관, 조비아나 컬렉션

크리스토파노 델랄티시모, 1525-1605년경
조반니 보카치오의 초상Portrait of Giovanni Boccaccio, 1552-
1589년
캔버스에 유채
우피치, 우피치 미술관, 조비아나 컬렉션

크리스토파노 델랄티시모, 1525-1605년경
베로네 칸 프란체스코의 초상Portrait of Verone Can Francesco,
1552-1589년
캔버스에 유채
우피치, 우피치 미술관, 조비아나 컬렉션

크리스토파노 델랄티시모, 1525-1605년경
에우제니오 4세의 초상Portrait of Eugene IV, 1552-1589년
캔버스에 유채
우피치, 우피치 미술관, 조비아나 컬렉션

크리스토파노 델랄티시모, 1525-1605년경
클레멘스 5세의 초상Portrait of Pope Clement V, 1552-1589년
캔버스에 유채
우피치, 우피치 미술관, 조비아나 컬렉션

크리스토파노 델랄티시모Cristofano dell'Altissimo, 1525-1605년경
하드리아노 6세의 초상Portrait of Hadrian VI, 1552-1589년
캔버스에 유채
우피치, 우피치 미술관, 조비아나 컬렉션

크리스토파노 델랄티시모, 1525-1605년경
보나벤투라 카발리에리의 초상Portrait of Bonaventura Cavalieri, 1552-1589년
캔버스에 유채
우피치, 우피치 미술관, 조비아나 컬렉션

크리스토파노 델랄티시모, 1525-1605년경
에반젤리스타 토리첼리의 초상Portrait of Evangelista Torricelli, 1552-1589년
캔버스에 유채
우피치, 우피치 미술관, 조비아나 컬렉션

크리스토파노 델랄티시모, 1525-1605년경
크리스토퍼 콜럼버스의 초상Portrait of Christopher Columbus, 1552-1589년
캔버스에 유채
우피치, 우피치 미술관, 조비아나 컬렉션

크리스토파노 델랄티시모, 1525-1605년경
피코 델라미란돌라의 초상Portrait of Pico della Mirandola, 1552-1589년
캔버스에 유채
우피치, 우피치 미술관, 조비아나 컬렉션

크리스토파노 델랄티시모, 1525-1605년경
이스마일 1세 왕의 초상Portrait of Ismail I Sophi, 1552-1589년
캔버스에 유채
우피치, 우피치 미술관, 조비아나 컬렉션

크리스토파노 델랄티시모, 1525-1605년경
루이지 란치의 초상Portrait of Luigi Lanzi, 1552-1589년
캔버스에 유채
우피치, 우피치 미술관, 조비아나 컬렉션

크리스토파노 델랄티시모, 1525-1605년경
페르디난드 마젤란의 초상Portrait of Ferdinand Magellan, 1552-1589년
캔버스에 유채
우피치, 우피치 미술관, 조비아나 컬렉션

크리스토파노 델랄티시모, 1525-1605년경
프란체스코 귀차르디니의 초상Portrait of Francesco Guicciardini, 1552-1589년
캔버스에 유채
우피치, 우피치 미술관, 조비아나 컬렉션

크리스토파노 델랄티시모, 1525-1605년경
프랑스 왕 루이 12세의 초상Portrait of King Louis XII of France, 1552-1589년
캔버스에 유채
우피치, 우피치 미술관, 조비아나 컬렉션

크리스토파노 델랄티시모, 1525-1605년경
에첼리노 다로마노의 초상Portrait of Ezzelino da Romano, 1552-1589년
캔버스에 유채
우피치, 우피치 미술관, 조비아나 컬렉션

크리스토파노 델랄티시모, 1525-1605년경
나폴리의 왕 라디슬라스의 초상Portrait of King Ladislas of Naples, 1552-1589년
캔버스에 유채
우피치, 우피치 미술관, 조비아나 컬렉션

GREGORIVS · XIII · PONT · MAX

LEONARDVS · VINCIVS ·

THOMAS MORVS

IOANNES SOBIESKI REX POL ᴺᴱ

ANNA BOLENA

NICOLAVS MACCHIAVELLVS

NICOLAVS STENONIVS

BARTOLOM·ALVIANVS

LVDOVICVS ARIOSTVS ·

크리스토파노 델랄티시모 Cristofano dell'Altissimo, 1525-1605년경
교황 그레고리오 13세의 초상 Portrait of Pope Gregory XIII, 1552-1589년
캔버스에 유채
우피치, 우피치 미술관, 조비아나 컬렉션

크리스토파노 델랄티시모, 1525-1605년경
레오나르도 다빈치의 초상 Portrait of Leonardo da Vinci, 1552-1589년
캔버스에 유채
우피치, 우피치 미술관, 조비아나 컬렉션

크리스토파노 델랄티시모, 1525-1605년경
토머스 모어의 초상 Portrait of Thomas More, 1552-1589년
캔버스에 유채
우피치, 우피치 미술관, 조비아나 컬렉션

크리스토파노 델랄티시모, 1525-1605년경
폴란드의 왕 얀 3세 소비에스키의 초상 Portrait of King John III Sobieski of Poland, 1552-1589년
캔버스에 유채
우피치, 우피치 미술관, 조비아나 컬렉션

크리스토파노 델랄티시모, 1525-1605년경
앤 불린의 초상 Portrait of Anne Boleyn, 1552-1589년
캔버스에 유채
우피치, 우피치 미술관, 조비아나 컬렉션

크리스토파노 델랄티시모, 1525-1605년경
니콜로 마키아벨리의 초상 Portrait of Niccolò Machiavelli, 1552-1589년
캔버스에 유채
우피치, 우피치 미술관, 조비아나 컬렉션

크리스토파노 델랄티시모, 1525-1605년경
니콜라우스 스테노의 초상 Portrait of Nicolaus Steno, 1552-1589년
캔버스에 유채
우피치, 우피치 미술관, 조비아나 컬렉션

크리스토파노 델랄티시모, 1525-1605년경
바르톨로메오 달비아노의 초상 Portrait of Bartolomeo d'Alviano, 1552-1589년
캔버스에 유채
우피치, 우피치 미술관, 조비아나 컬렉션

크리스토파노 델랄티시모, 1525-1605년경
루도비코 아리오스토의 초상 Portrait of Ludovico Ariosto, 1552-1589년
캔버스에 유채
우피치, 우피치 미술관, 조비아나 컬렉션

베로네세Veronese(파울로 칼리아리Paolo Caliari), 1528-1588년
남자의 초상Male Portrait, 1570-1575년
높이 99.5cm, 너비 86.5cm, 캔버스에 유채
피티 궁전, 팔라티나 미술관, 정의의 방; Inv. 1912 n. 108

베로네세(파울로 칼리아리) 화파, 1528-1588년
그리스도의 부활Resurrection, 16세기 말
높이 96cm, 너비 120cm, 나무에 유채
피티 궁전, 팔라티나 미술관; Inv. 1912 n. 264

베로네세(파울로 칼리아리) 화파, 1528-1588년
어린아이의 초상Portrait of a Child, 16세기 말
지름 24cm, 나무에 유채
피티 궁전, 팔라티나 미술관, 목성의 강의실; Inv. 1912
n. 268

베로네세(파울로 칼리아리), 1528-1588년
베네치아의 알레고리Allegory of Venice, 1575년경
높이 36cm, 너비 27cm, 캔버스에 유채와 템페라
우피치, 우피치 미술관, 제18전시실(트리부나); Inv. 1890
n. 1386

베로네세(파울로 칼리아리) 화파, 1528-1588년
예술가의 초상Portrait of an Artist, 1550-1555년경
높이 97cm, 너비 67cm, 캔버스에 유채
피티 궁전, 팔라티나 미술관, 목성의 강의실 ; Inv. 1912
n. 68

알론소 산체스 코엘료Alonso Sanchez Coello, 1531-1588년
펠리페 2세의 초상Portrait of Philip II, 16세기
캔버스에 유채
피티 궁전, 팔라티나 미술관

베로네세(파울로 칼리아리)와 공방, 1528-1588년
성전에서의 봉헌Presentation at the Temple, 16세기 후반기
높이 117.3cm, 너비 144.7cm, 캔버스에 유채
피티 궁전, 팔라티나 미술관, 일리아드의 방; Inv. 1912
n. 269

베로네세(파울로 칼리아리), 1528-1588년
에스테르와 아하스에로스Esther and Ahasuerus, 1560-1569
년경
높이 208cm, 너비 284cm, 캔버스에 유채
우피치, 우피치 미술관, 제44전시실; Inv. 1890 n. 912

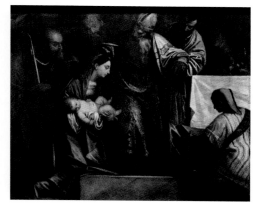

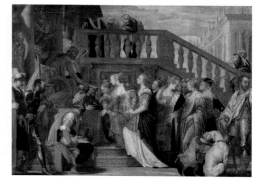

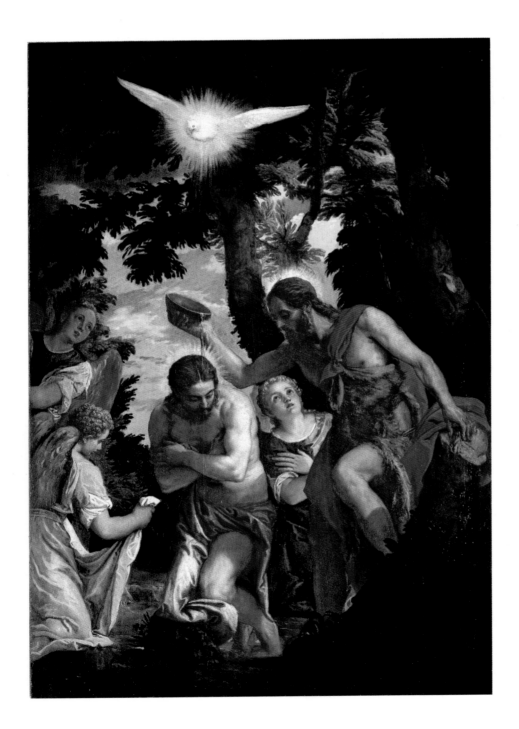

베로네세 Veronese(파올로 칼리아리 Paolo Caliari)
그리스도의 세례 Baptism of Christ

요르단 강에서의 세례는 예수의 생애에서 가장 중요한 사건 중 하나다. 복음서에는 세례식 이후 성령의 비둘기가 그에게 내려오고 신의 목소리가 울려 퍼져 예수가 신의 아들임을 천명하는 내용이 상세히 묘사되어 있다「마르코복음」1장 9-11절. 베네치아의 화가 베로네세는 이 장면을 열두 점도 넘는 작품을 통해 각각 색다르게 표현해 냈다. 팔라티나 미술관이 소장 중인 이 그림은 그가 활동 후반기에 그린 마지막 작품 중 하나로 여겨지며, 다른 작품들과 달리 타인의 도움 없이 오롯이 혼자 완성한 것으로 추정된다. 베로네세는 이 작품에서 그리스도와 그 주변에 모인 인물들을 전경에 표현하는 데 집중했다. 심지어 주변의 나무도 그리스도를 감싸려는 듯 보인다. 강바닥에 서 있는 그리스도는 몸을 구부리고 강둑에 서 있는 세례 요한은 작은 바가지로 강물을 떠서 그리스도의 머리 위에 붓고 있다. 세 천사가 이 장면을 주의 깊게 지켜보는데, 그중 왼쪽에서 무릎을 꿇고 있는 천사는 그리스도를 덮어 줄 흰 천을 들고 있다. 훗날 그리스도에게 닥치는 일들로 미루어 본다면 옹송그린 채 떨고 있는 듯한 그리스도의 자세는 신의 뜻과 더불어 수난의 고통을 받아들인다는 표현으로 볼 수 있으며, 예언과도 같은 이러한 암시는 그가 허리께에 두른 붉은색 천에서 다시 한 번 강조된다.

베로네세(파올로 칼리아리), 1528-1588년
그리스도의 세례 Baptism of Christ, 1583-1584년경
높이 195cm, 너비 131.5cm, 캔버스에 유채
피티 궁전, 팔라티나 미술관, 일리아드의 방; Inv. 1912 n. 186

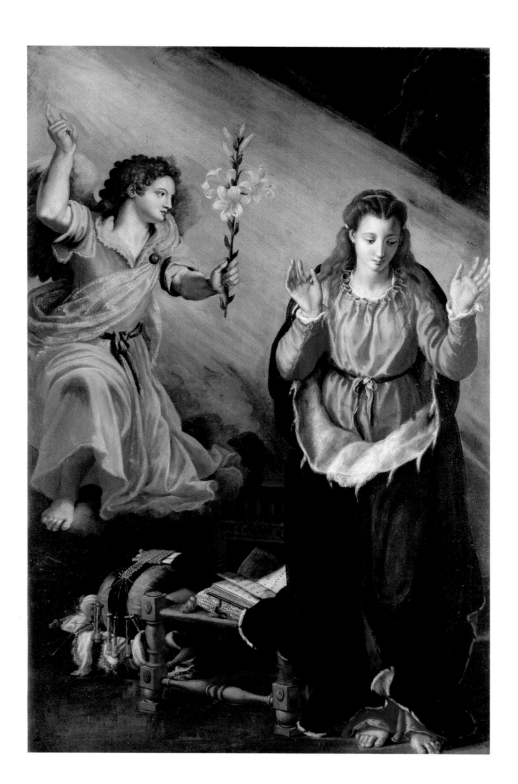

알레산드로 알로리 |Alessandro Allori

수태고지 |Annunciation

알레산드로 알로리가 그린 이 〈수태고지〉는 같은 주제를 표현한 이탈리아의 수많은 회화 작품 중에서도 가장 특이한 것으로 손 꼽힌다. 휘황찬란한 빛과 함께 모습을 드러낸 대천사 가브리엘 은 성모 마리아의 등 뒤에서 방으로 들어오고 있는 모습이다. 화 면의 오른쪽 반을 차지한 성모 마리아는 겁에 질린 듯 두려움에 두 손을 높이 치켜들었다. 두 인물 사이에 놓인 낮은 의자 위에 는 책 한 권이 펼쳐져 있으며, 작품에서 가장 특이한 점은 의자 의 왼편에 놓인 두툼한 쿠션이다. 가운데에 검은 띠가 둘린 쿠션 에는 금실로 장식된 숫자가 실패의 끝자락에 매달려 있는데 성 모가 직접 만든 것으로 보인다. 이는 이야기 속에 등장하는 성모 의 허리띠를 표현한 것으로 추정되고, 그녀가 임신 중일 때 만든 이 금실 장식은 훗날 의심하는 토마스에게 내려 주게 된다. 성모 가 겁에 질린 채 천사에게 등을 보이고 뒤돌아서 있는 모습이지 만, 그녀가 만든 금실 장식과 더불어 천사의 옷에도 나타난 황금 빛은 이윽고 그녀가 하늘의 신성한 기별을 받아들인다는 것을 의 미한다. 천국을 가리키며 후광으로 화면 전체를 밝히는 대천사 가브리엘의 역동적인 모습은 피렌체 화가 알레산드로 알로리가 남긴 가장 아름다운 장면 중 하나이며, 그는 대천사의 발치에 자 신의 서명을 남겼다.

알레산드로 알로리, 1535-1607년
수태고지 Annunciation, 1603년
높이 162cm, 너비 103cm, 나무에 유채
아카데미아, 아카데미아 미술관, 다비드의 트리부나; Inv. Depositi n. 131

제6장

대공 치하의 피렌체 미술, 1569-1743년

"온 세상이 도시 하나로 인해 죽어 갔다." 성 히에로니무스는 410년 8월 〈서고트족이 촉발한 로마의 몰락〉에서 이와 같은 유명한 말을 남겼다. 1527년 5월, 신성 로마 제국의 황제 카를 5세가 이끌던 반쯤 굶주린 에스파냐와 독일의 반란군이 로마의 성벽을 뚫고 영원한 도시 로마로 진격해 오면서 히에로니무스가 묘사했던 것과 같은 참사가 다시 일어났다. 역사 학자 프란체스코 귀차르디니는 이때 자행된 잔혹 행위를 차마 다 묘사하지도 못했다. "이 재앙을 다 기록한다는 것은, 아니 어쩌면 이를 상상한다는 것조차 불가능에 가까운 일이다."[1] 교황 클레멘스 7세는 산탄젤로 성으로 대피했지만 다른 이들은 몸을 피할 은신처조차 찾지 못했다. 병원의 환자들과 고아원의 아이들이 도살되었으며 성직자는 고문과 학대를, 수녀는 강간을 당하고 성지가 훼손되었다. 궁전과 심지어 무덤까지 약탈당하고 성물이 파괴되었다. 다시 쳐들어온 침략자는 야만인이었다.

이 대재앙에 대한 소식이 피렌체에 도달한 것은 그로부터 5일이 지난 후였다. 로마 약탈은 이탈리아의 불행과도 같은 일이었지만, 클레멘스 7세가 메디치가의 일원이자 위대한 로렌초의 조카였기 때문에 그의 불행을 슬퍼하지 않는 사람도 더러 있었다. 메디치가 다시 권력을 되찾은 1512년, 그들은 가문의 일원에게 피렌체의 권좌를 승계시켜서 도시를 통치하기 시작했다. 그러나 그중에는 자질이 의심되는 사람도 간혹 포함되어 있었다. 줄리아노 데메디치와 그의 조카 로렌초는 우르비노의 공작을 지냈지만 둘 다 권력을 되찾은 지 10년도 되지 않아 매독으로 세상을 떠났다 미켈란젤로는 그들의 무덤 장식을 조각함으로써 그들에게 과분한 영생을 부여했다. 훗날 교황이 되는 줄리오는 1523년 교황으로 선출되기 전까지 훌륭한 지도력을 뽐냈다.

공직의 나이 제한이 졸속 폐지되자마자 줄리아노의 서자 이폴리토Ippolito de' Medici가 열두 살의 나이에 명목적인 수장이 되었다. 1527년 반 메디치 세력이 사실상 클레멘스 7세를 로마에 감금하고 이폴리토와 이폴리토의 추종자들을 도시에서 쫓아내면서 도처에 널려 있던 메디치가의 휘장을 훼손하고 공화국을 선포할 당시에도 이폴리토는 고작 사춘기에 접어든 나이였다. 종교적인 열정과 열렬한 애국심이 도시를 집어삼켰던 이 시기에 새 정부는 사보나롤라가 구시대에 행했던 정책 가운데 상당수를 그대로 가져왔는데, 여

1 *The History of Italy*, p. 384.

로 활동했다는 사실도 여기에 한몫을 더한다. 1602년 피렌체의 대공 페르디난드 1세가 세상을 떠난 열아홉 명의 예술가 명단을 추려 이들이 피렌체를 떠나는 것을 허용해서는 안 되는 일이었다고 발표한 것이나, 1620년부터 비아 기벨리나 거리에 위치한 미켈란젤로의 생가를 돈을 받고 대중에게 공개한 일 등을 보면 당대의 피렌체가 파렴치하게도 과거의 예술가들이 지닌 명성을 쥐어 짜냈다는 인상을 더더욱 받을 수밖에 없다. 역사 학자 에릭 코크런Eric Cochrane은 이를 가리켜 수많은 예술가와 작가를 포함한 17세기의 피렌체 인에게 "할 일이 별로 남아 있지 않지만 그냥 편하게 앉아 과거에 이미 이뤄진 일들을 즐기라"는 선고가 내려졌다고 평가하기도 했다.[9]

그럼에도 피렌체에는 전 유럽에서 명성을 떨칠 화가가 위대한 걸작을 그릴 만한 사건이 아직 남아 있었다. 바로 페르디난도 2세와 비토리아 델라로베레의 결혼식이 그것인데, 결혼 당시 비토리아가 열두 살에 불과했기 때문에 결혼식이 있은 지 3년 후 거행된 첫날밤을 위한 의식 또한 마찬가지였다. 페르디난도 2세는 왕가에 대한 드높은 야망을 가지고 어린 사촌과 결혼을 했다. 우르비노의 공작 가문 출신인 로베레와 결혼함으로써 토스카나와 우르비노의 왕조가 한데 묶이게 되었으며, 이는 토스카나 공국 전체를 호령하는 왕가가 되려는 메디치가의 오랜 꿈에 한 발짝 더 다가선 사건이었다. 우르비노는 1631년 교황령에 합병되었지만 페르디난도는 왕조의 모습을 유지해 나가기로 결심하고 예술과 건축을 통해 이를 강화하기 시작했다.

페르디난도는 가문의 사유지이자 거처였던 피티 궁전을 꾸미는 데 노력을 쏟아부었다. 1458년 루카 피티의 의뢰로 지어진 이 궁전은 필리포 브루넬레스키가 설계했다고 잘못 알려져 있다. 코시모 1세의 아내인 톨레도의 엘레오노라는 1550년 아르노 강 이남에 자리 잡은, 웅장하지만 노후한 이 성을 사들였으며, 이후 개조 작업을 거치고 1553년 코시모와 함께 이곳으로 거처를 옮겼다. 피티 궁전을 유럽의 여느 귀족 가문이 사는 화려한 성에 뒤지지 않도록 웅장하게 개조하는 공사가 1560년대에도 이어졌다. 그로부터 세 세대와 70여 년이 지난 후 페르디난도 2세는 이보다 더 거대하고 화려한 확대 공사를 계획했다. 그의 아버지 코시모 2세가 이미 일곱 구역으로 나뉘어 있던 성을 스물세 구역으로 넓히는 공사를 시작한 이후였다. 거대한 광장을 만들기 위해 궁전의 앞쪽에 있던 건물들을 허무는 한편, 그 뒤로 펼쳐진 정원도 확장 공사를 하고 조각상으로 가득 채웠다. 회반죽 미장이들과 조반니 다산조반니 등의 화가들은 프레스코화 〈메디치와 로베레의 결혼에 얽힌 알레고리〉를 그리는 작업에 착수했다. 조반니는 작품이 완성되기 전인 1636년 세상을 떠났지만, 1637년 있었던 첫날밤 행사는 로마의 가장 유명한 화가를 피렌체로 불러들이는 결과를 낳았다.

14세기와 15세기에는 국제 고딕 양식이 만국에서 통용되는 예술적인 공용어였고, 16세기 중반에 가장 두드러진 화풍이 마니에리슴이었다면 1630년대에는 매우 격정적인 화풍이 새로이 대두되었다. 선전적인 후원 활동 및 개종을 권하는 반종교 개혁의 교회 활동에 단축법이나 트롱프뢰유 등 현혹적인 회화 기교를 결합한 이 화풍은 주로 로마에서 발달한 것이다. 이 양식이 너무 과시적이라고 생각했던 후대의 작가들은 공중에 나부끼는 시각적 곡예와도 같은 장식적인 화풍을 '바로크Baroque'라 칭했다. 이는 아마도 양식의 개창자

9 Eric Cochrane, "The End of the Renaissance in Florence," *Bibliothèque d'Humanisme et Renaissance*, vol. 27, no. 1 (1965), p. 16.

중 한 사람이자 황홀경 화가인 우르비노 태생의 페데리고 바로치Federigo Barocci, 1535-1612년경의 이름에서 따온 것으로 추정된다. 그 밖에도 기형 진주를 뜻하는 포르투갈어 바로코barroco 혹은 무사마귀를 뜻하는 라틴어 베루카verruca에서 유래했다는 설도 전해진다. 18세기 말에 이르자 바로크는 과도하고 기이하며 지나치게 풍성한 것들을 가리키는 전형적인 용어가 되었다.

이러한 바로크 양식은 귀족적인 장엄함에 대한 열망으로 가득하던 대공 페르디난도 2세의 궁정에서 무럭무럭 번성했다. 대공의 부인이 된 비토리아의 공식 입성을 축하하는 축제는 운 좋게도 바로크 회화의 선두주자 격인 토스카나의 화가 피에트로 다코르토나1596-1669년를 피렌체로 불러들였다. 당시 피에트로는 바르베리니 궁전의 대연회장 궁륭을 장식하는 웅장한 프레스코화 〈신의 섭리와 바르베리니의 승리〉를 작업하던 중이었는데, 이 작품은 제목에서 알 수 있듯 냉혹한 지배자의 왕권신수설을 강화하는 바로크식 미화가 잘 드러나 있다. 페르디난도는 바르베리니가로부터 피에트로를 빼앗아 와 병마로 자리를 비운 조반니 다산 조반니를 대신하게 만들고자 했다. 교황 우르바노 8세가 이끌던 바르베리니가는 마지못해 피에트로가 몇 개월 동안만 피렌체에서 작업하는 것을 허락해 주었다. 이 기간 동안 그는 피티 궁전의 조그마한 '난로방'에 프레스코화 〈은의 시대〉와 〈금의 시대〉를 남겨 페르디난도와 비토리아의 결혼식이 황금시대로의 재귀를 불러올 것이라는 의미를 표현했다.[10]

바로크 미술은 피렌체에서도 극적인 진가를 발휘했으며 피렌체 화가들은 자연스레 경외심에 휩싸이게 되었다. 마테오 로셀리Matteo Rosselli라는 화가는 다른 화가들에게 이렇게 말하곤 했다. "쿠라디 님, 저들과 비교하자면 우리는 얼마나 보잘것없는 화가입니까."[11] 이는 감상자로 하여금 경외 앞의 겸손을 불러일으키려는 바로크 미술의 본래 의도가 잘 드러나는 대목이다.

피에트로는 1637년 말 바르베리니 궁전의 걸작을 마무리하기 위해 로마로 돌아가야만 했지만 1641년에 다시 피렌체로 와서 난로방에 〈동의 시대〉와 〈철의 시대〉를 그렸다. 이후 그는 훨씬 더 웅장하고 사방으로 연결된 거대한 방들이 있는 피티 궁전으로 눈길을 돌려, 인간의 생애에 천문학이 주는 영향을 담은 프레스코화를 다섯 개 방의 궁륭에 그렸다. 이 작업을 통해 그는 이상적인 군주1642년에 태어난, 페르디난도의 아들이자 후계자인 코시모 3세가 지녀야 할 도덕과 정치적 지도력에 대한 교훈을 담아냈다. 이 '행성의 방'에서 피에트로는 프톨레마이오스의 천동설을 기반으로 천체를 그려 냈지만, 사실 페르디난도는 진보적인 사고를 가지고 새로운 과학을 탐구하기도 했으며 때때로 갈릴레이가 선물한 수많은 망원경 중 하나를 가지고 하늘을 관찰했다. 갈릴레이는 심지어 목성의 위성을 메디체아 시데라Medicea Sidera(메디치의 별들)라고 부르며 각각에 페르디난도의 아버지갈릴레이의 제자였음와 세 삼촌의 이름을 붙여 주기도 했다. 피에트로는 목성의 위성에 얽힌 이 이야기를 가져와 목성의 방에 그대로 담아냈는데, 이는 메디치의 별들이자 사추덕을 상징하는 네 푸토가 신을 둘러싸고 있는 모습으로 표현되었다. 1633년에 갈릴레이가 코페르니쿠스의 지동설을 부정하도록 강요당하며 가택 연

10 Walter Vitzthum, "Pietro da Cortona's Camera della Stufa," *The Burlington Magazine*, vol. 104 (March 1962), p. 121.
11 Cochrane, *Florence in the Forgotten Centuries*, p. 223에서 인용. 예술품 의뢰의 역사는 Malcolm Campbell, *Pietro da Cortona at the Pitti Palace: A Study of the Planetary Rooms and Related Projects* (Princeton: Princeton University Press, 1976) 참조.

금이 되기도 했으니 피에트로가 더 전통적인 우주론을 선택해 그린 것은 그다지 놀라운 일이 아니다.

페르디난도는 피에트로에게 피티 궁전과 인접한 보볼리 정원의 확장과 장식을 맡겨 이곳을 유럽 전역에서 가장 거대한 관저이자 로마의 황궁과도 견줄 만한 곳으로 탈바꿈시키려는 야망을 가지고 있었다. 만일 피에트로가 이 임무를 완수했더라면 피티 궁전은 베르사유 궁전 못지않은 엄청난 궁전이 되었을 것이다. 하지만 피에트로는 행성의 방 다섯 개 중에서 세 개의 장식 작업만을 완성하고 1647년 로마로 돌아갔다. 그가 남겨 놓은 작업은 이후 그의 제자이자 동료인 로마 화가 치로 페리Ciro Ferri가 마무리했다.

당시 피렌체는 20세기 이후의 역사 학자들이 '잊힌 세기'이자 이탈리아 역사상의 또 다른 '회색기'라고 부르는 시기에 접어들기 직전이었다.[12] 다행히도 피렌체 사람들은 자신들이 회

피에트로 다코르토나Pietro da Cortona, 〈상사병에 걸린 인물이 그려진 뤼네트Lunette with Lovesick Figure〉, 17세기, 피렌체 피티 궁전

색기를 살아간다는 사실조차 인지하지 못한 채 문화적인 창의성과 사회·정치적 개혁을 끊임없이 시도하고 그 증거를 남겼다. 이렇듯 피렌체 사람들은 진보적이고 실험적이며 실용적인 특성을 지녔기 때문에 17, 18세기의 피렌체가 과학적인 진보로 이름을 날렸다는 것은 그리 놀랄 만한 일이 아니다. 실제로 1657년 갈릴레이의 수제자들이 설립한 아카데미아 델 치멘토Accademia del Cimento는 과학 실험을 하기 위해 모인 유럽 최초의 학계로서 피렌체를 과학 혁명의 중심지로 만드는 역할을 했다. 이는 선조 때부터 내려오는 피렌체 인의 도전 정신에서 비롯된 것인데, 예를 들면 피렌체는 유럽 최초로 천연두 실험을 하고 로버트 보일Robert Boyle(영국의 화학자, 물리학자 – 옮긴이)이 고안한 공기 펌프를 완성하기도 했다. 피렌체가 모든 발견에서 최초라는 수식어를 차지한 것은 아니지만 1808년의 한 웅변가는 다음과 같은 말을 남겼다. "피렌체는 단순한 형식으로 제공된 일련의 사실에서 쓸모 있는 것들을 지각해 응용하는 데 어떤 나라보다도 뛰어난 솜씨를 보여 준다."[13]

조토, 브루넬레스키, 레오나르도가 이전에 그랬던 것처럼 피렌체 사람들은 언제나 새로운 영향과 영감을 찾아 헤매고 외부의 아이디어를 받아들이는 데 주저하지 않았다. 하지만 피렌체 사람들은 다른 도시의 학계에서 주장한 것처럼 모든 것들을 "토스카나의 토양 위에서" 시험했다는 평가를 받기도 한다.[14] 만일 그 토양이 비단 상인 고로 다티Goro Dati가 말한 바와 같이 거칠고 척박한 땅이라면, 비유적으로 표현했을 때 피렌체의 땅에서는 가장 놀라운 수확물을 거둘 수 있었다.

12 Cochrane, *Florence in the Forgotten Centuries*; Ernesto Pontieri, *Nei tempi grigi della storia d'Italia: Saggi storici sul periodo del predominio straniero in Italia* (Naples: Morano Editore, 1957).

13 Eric W. Cochrane, "French Literature and the Italian Tradition in Eighteenth-Century Tuscany," *Journal of the History of Ideas*, vol. 23 (January-March 1962), p. 75.

14 Cochrane, "French Literature and the Italian Tradition," p. 73에서 인용.

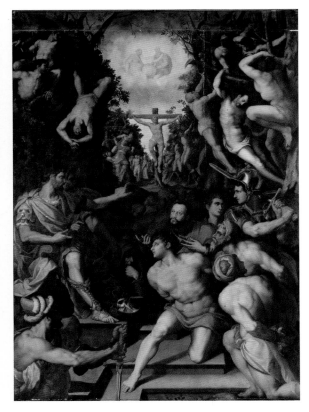

알레산드로 알로리Alessandro Allori, 1535-1607년
성모 마리아의 대관식Coronation of the Virgin, 1593년
높이 413cm, 너비 283cm, 목판에 붙인 캔버스에 유채
아카데미아, 아카데미아 미술관, 다비드의 트리부나; Inv.
1890 n. 3171

알레산드로 알로리, 1535-1607년
만 명의 순교자들Martyrdom of the Ten Thousand, 1574년
높이 378cm, 너비 275cm, 패널화
산토스피리토, 피티 예배당

알레산드로 알로리, 1535-1607년
그리스도의 세례Baptism of Christ, 1591년
높이 166cm, 너비 98cm, 나무에 유채
아카데미아, 아카데미아 미술관, 다비드의 트리부나; Inv.
1890 n. 2175

알레산드로 알로리, 1535-1607년
성 자친토의 환영Vision of St. Giacinto, 1595년
대략 높이 398cm, 너비 262cm, 패널화
산타마리아 노벨라, 신랑, 여섯 번째 아케이드 서쪽

알레산드로 알로리, 1535-1607년
성모자와 성인들, 화신들Virgin and Child Enthroned with Saints and
Personifications, 1575년
높이 411cm, 너비 289cm, 나무에 템페라
아카데미아, 아카데미아 미술관, 다비드의 트리부나; Inv.
1890 n. 3182

알레산드로 알로리, 1535-1607년
제단화: 예수와 사마리아 여인Jesus and the Samaritan Woman,
1574년
대략 높이 407cm, 너비 259cm, 패널화
산타마리아 노벨라, 신랑, 두 번째 아케이드 서쪽

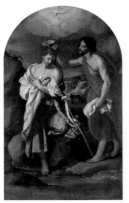

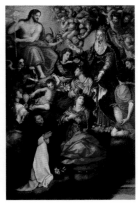

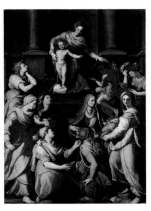

알레산드로 알로리, 1535-1607년
수태고지와 천사들Annunciation with Angels, 1578-1579년경
높이 445cm, 너비 285cm, 나무에 유채
아카데미아, 아카데미아 미술관, 다비드의 트리부나; Inv.
1890 n. 8662

알레산드로 알로리, 1535-1607년
설교하는 성 요한St. John Preaching, 1587년경
높이 41cm, 너비 47.8cm, 동판에 유채
피티 궁전, 팔라티나 미술관, 율리시스의 방; Inv. 1912
n. 291

알레산드로 알로리, 1535-1607년
물 위를 걷는 성 베드로St. Peter Walking on the Water, 1596년
높이 47cm, 너비 40cm, 동판에 유채
우피치, 우피치 미술관, 제62전시실; Inv. 1890 n. 1549

알레산드로 알로리, 1535-1607년
그리스도와 음녀Christ and the Adultress, 1577년
높이 378cm, 너비 275cm, 패널화
산토스피리토, 치니, 다바냐노 예배당

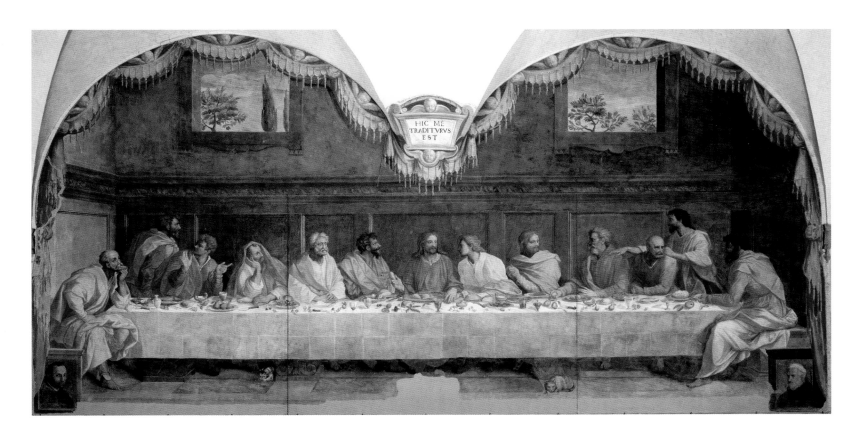

알레산드로 알로리|Alessandro Allori

최후의 만찬Last Supper

산타마리아 델 카르미네 수도원의 식당에 있는 〈최후의 만찬〉은 피렌체의 마니에리슴 화가 알레산드로 알로리가 남긴 가장 거대한 작품 중 하나다. 1582년 초 수사 루카 다베네치아Luca da Venezia가 이 작품의 비용으로 두 번 지불한 기록이 남아 있는데, 아랫부분 양쪽 구석에 그려진 두 개의 작은 반신상은 수도원장과 루카로 추정된다. 1580년경에 알로리는 사람들이 가장 많이 찾는 화가 중 한 사람이었다. 그는 캔버스화와 프레스코화는 물론이고 태피스트리 디자인으로도 유명했으며, 예술적으로 다재다능해 필사본 제작에도 높은 평가를 받았다. 피렌체 르네상스 미술 전문가들은 산타마리아 델 카르미네의 〈최후의 만찬〉이 온전히 알로리의 작품이 아니며, 산살비에 있는 안드레아 델사르토의 유명한 〈최후의 만찬〉에서 큰 영향을 받은 것이라고 본다. 알로리는 이 작품에서 인물들의 표현감 넘치는 손짓이나 표정을 누그러뜨리는 한편, 테이블 위에 화려한 식기를 더해 넣어 풍성한 식사 장면을 묘사했다. 테이블에 놓인 여러 종류의 과일은 이 장면이 축제의 연회라는 것을 알려 줄 뿐만 아니라 그리스도의 수난을 상징하는 것으로 이후 성찬식의 재현에도 등장하게 된다.

알레산드로 알로리, 1535-1607년
최후의 만찬Last Supper, 1581년
프레스코화
산타마리아 델 카르미네, 수도원 건물, 식당

알레산드로 알로리Alessandro Allori(브론치노 이후), 1535-1607년
코시모 1세의 초상Portrait of Cosimo I, 1570-1575년
석판에 유채
베키오 궁전, 1층, 프란체스코 1세의 서재

알레산드로 알로리, 1535-1607년
유피테르의 사랑 이야기와 그로테스크가 담긴 스팔리에라
Spalliera with Love Stories of Jupiter and Grotesque, 1572년
높이 139cm, 너비 232cm, 나무에 유채
바르젤로, 바르젤로 미술관, 카란드 컬렉션; Inv. Carrand
n. 2036

프란차비조Franciabigio(프란체스코 디크리스토파노Francesco di
Cristofano), 1484-1525년
추방에서 돌아오는 키케로Cicero's Return from Exile, 1519-
1521년
프레스코화
포조 아 카이아노의 메디치 별장, 레오 10세의 방

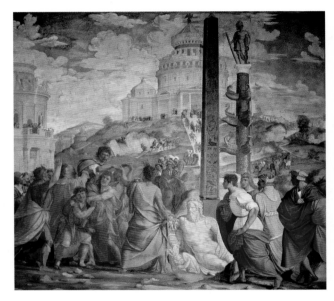
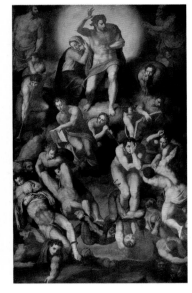

알레산드로 알로리, 1535-1607년
최후의 심판Last Judgment, 1560년
높이 400cm, 너비 275cm, 패널화
산티시마 안눈치아타, 성당 내부

알레산드로 알로리, 1535-1607년
우화적인 인물들과 헤스페리데스의 정원Allegorical Figures and
Garden of the Hesperides, 1578-1582년
프레스코화
포조 아 카이아노의 메디치 별장, 레오 10세의 방

알레산드로 알로리, 1535-1607년
성전에서 상인들을 쫓아내는 예수Jesus Expels the Merchants from
the Temple, 1560-1564년경
프레스코화
산티시마 안눈치아타, 성당 내부

알레산드로 알로리, 1535-1607년
성전의 예수Jesus in the Temple, 1560-1564년
프레스코화
산티시마 안눈치아타, 성당 내부

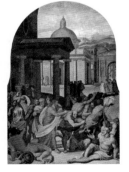
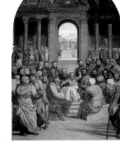

알레산드로 알로리, 1535-1607년
우화적인 인물과 장면Allegorical Figures and Scenes, 1578-1582년
프레스코화
포조 아 카이아노의 메디치 별장, 레오 10세의 방

알레산드로 알로리와 그 화파, 1535-1607년
시피오 아프리카누스를 맞이하는 누미디아의 시팍스Syphax of
Numidia Receives Scipio Africanus, 1578-1582년
프레스코화
포조 아 카이아노의 메디치 별장, 레오 10세의 방

알레산드로 알로리, 1535-1607년
이삭의 희생Sacrifice of Isaac, 1601년
높이 94cm, 너비 131cm, 나무에 유채
우피치, 우피치 미술관, 제62전시실; Inv. 1890 n. 1553

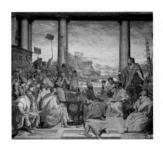
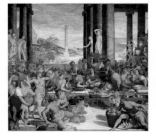
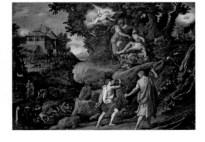

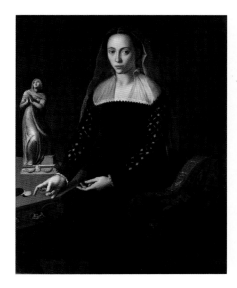

알레산드로 알로리Alessandro Allori, 1535-1607년
몬타우토의 오르텐시아 데바르디의 초상Portrait of Ortensia de'
Bardi di Montauto, 1559년
높이 114cm, 너비 95cm, 나무에 유채
우피치, 우피치 미술관, 제62전시실; Inv. 1890 n. 793

알레산드로 알로리, 1535-1607년
여인의 초상Female Portrait, 16세기 후반기
높이 44cm, 너비 36cm, 나무에 유채
피티 궁전, 팔라티나 미술관, 알레고리의 방; Inv. 1912
n. 204

알레산드로 알로리, 1535-1607년
비안카 카펠로의 초상Portrait of Bianca Cappello, 1578년경
높이 37cm, 너비 27cm, 동판에 유채
우피치, 우피치 미술관, 제62전시실; Inv. 1890 n. 1514

알레산드로 알로리, 헌정, 1535-1607년
아사벨라 데메디치의 초상Portrait of Isabella de' Medici(추정),
1560-1565년경
높이 99cm, 너비 70cm, 나무에 유채
피티 궁전, 팔라티나 미술관, 꽃의 방; Inv. 1890 n. 8738

알레산드로 알로리, 1535-1607년
성모와 아기 예수Virgin and Child, 1586년경
높이 133.8cm, 너비 94cm, 캔버스에 유채
피티 궁전, 팔라티나 미술관, 꽃의 방; Inv. 1912 n. 442

알레산드로 알로리, 1535-1607년
베누스와 아모르Venus and Amor, 1550-1559년
높이 29cm, 너비 38.5cm, 나무에 유채
우피치, 우피치 미술관, 제62전시실; Inv. 1890 n. 1512

마소 다산프리아노 Maso da San Friano

(톰마소 만추올리 Tommaso Manzuoli)

엘레나 가디 콰라테시의 초상 Portrait of Elena Gaddi Quaratesi

책 한 권을 들고 있는 젊은 여인을 담은 이 작은 초상화는 팔라티나 미술관에서 가장 매력적인 작품 중 하나다. 거꾸로 쓰인 글귀에 따르면 그림의 주인공은 열여덟 살의 엘레나 가디다. 그녀는 피렌체의 명성 높은 화가 및 상인 가문이자 16세기 들어 피렌체에서 가장 부유한 가문 중 하나로 자리매김한 가디 사람이었다. 그녀의 남편은 예술을 사랑했던 귀족 안드레아 콰라테시 Andrea Quaratesi로, 미켈란젤로에게 초상화를 그려 달라고 의뢰하기도 했다. 이 초상화는 엘레나와 나이 차이가 상당히 나는 안드레아가 결혼한 직후 제작된 것이 분명하다. 이 작품을 그린 피렌체 화가 톰마소 만추올리는 그가 태어난 곳의 지명인 산프레디아노에서 따온 마소 다산프리아노라는 가명을 쓰기도 했으며, 미켈란젤로의 영향을 받고 자라 그의 고향이 내세우는 후기 마니에리슴의 대표 주자가 되었다. 이 초상화에서 드러난 균형 잡힌 구성 및 섬세한 얼굴과 옷의 묘사는 15세기의 전통에만 기반을 둔 것이라고는 할 수 없다. 이 작품은 모델이 살아 숨 쉬는 듯한 훌륭한 표현으로도 유명한데, 엘레나가 책을 읽다 방해를 받아 깜짝 놀라서 잠시 정면을 바라보는 것 같다.

마소 다산프리아노(톰마소 만추올리), 1536-1571년
엘레나 가디 콰라테시의 초상 Portrait of Elena Gaddi Quaratesi, 16세기 삼사분기
높이 24cm, 너비 15.5cm, 나무에 유채
피티 궁전, 팔라티나 미술관, 알레고리의 방; Inv. 1890 n. 1552

알레산드로 알로리 Alessandro Allori

헤르쿨레스에게 관을 씌워 주는 뮤즈들 Hercules Crowned by the Muses

1589년 이래로 트리부나에 전시되었다고 알려진 이 작은 유화는 우피치 미술관의 초기 소장품 중 하나로, 아버지 코시모 1세의 뒤를 이어 1574년 대공의 자리에 오르고 우피치 미술관을 설립하기도 한 프란체스코 데메디치가 의뢰한 것으로 여겨진다. 삼촌 아뇰로 브론치노의 밑에서 그림을 배운 알레산드로 알로리는 원래 프레스코화와 거대한 유화를 주로 그렸으나 나중에는 세밀화에 푹 빠져 작은 그림을 다수 그렸다. 화가이면서 이론가였던 그는 인체 해부학에도 큰 관심을 가지고 있었으며, 이는 동판에 그린 이 작품에도 잘 드러난다. 알로리는 작은 화면을 훌륭하게 사용했는데, 배경의 원형 사원은 프리즈 frieze(그리스·로마 건축에서 기둥머리가 받치고 있는 세 부분 중 가운데 – 옮긴이) 등 각각의 요소가 몇 밀리미터도 되지 않는 크기로 묘사되어 있다. 근육질의 영웅 헤르쿨레스는 오른편에서 등장하면서 역사의 뮤즈 클리오와 가무의 뮤즈 테르프시코레의 인사를 받고, 다른 뮤즈들은 다양한 동세를 취하며 화면의 중간 부분을 차지하고 있다. 이 작품은 고전적인 주제를 담고 있을 뿐만 아니라 특정한 비율법, 남성과 여성의 피부 톤을 다르게 표현한 것까지 모두 고전주의 화풍을 따랐다.

알레산드로 알로리, 1535-1607년
헤르쿨레스에게 관을 씌워 주는 뮤즈들 Hercules Crowned by the Muses, 1568년경
높이 40cm, 너비 29.5cm, 동판에 유채
우피치, 우피치 미술관, 제62전시실; Inv. 1890 n. 1544

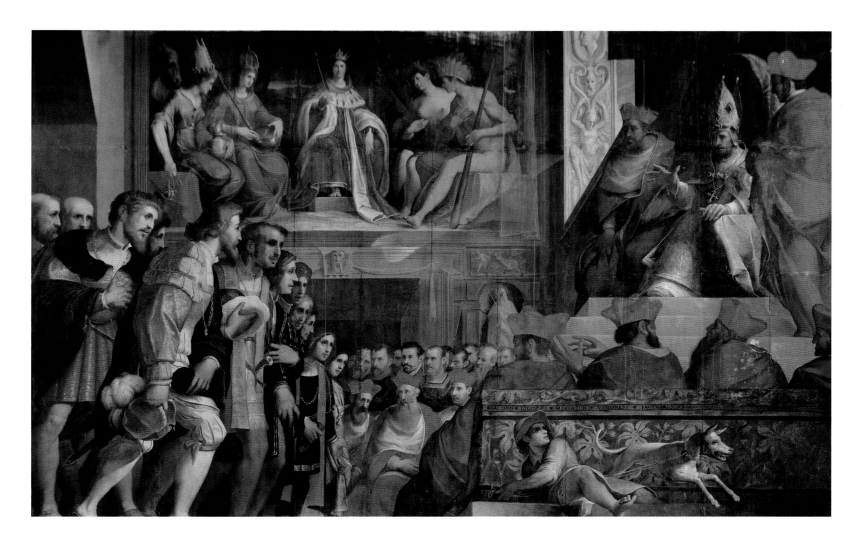

야코포 리고치 Jacopo Ligozzi 와 공방
외국의 대사를 맞이하는 교황 보니파시오 8세 Pope Bonifacius VIII Receiving the Ambassadors of Foreign States

1590년 야코포 리고치는 조반니 데메디치로부터 메디치가의 역사 속 이야기를 담은 두 개의 거대한 패널화로 16세기의 방 장식 작업을 마무리해 줄 것을 의뢰받았다. 이 두 작품은 모두 바사리가 1564년 제안한 아이디어에 기반을 둔 것이었다. 바사리 자신도 처음 제안해 본 이 아이디어는 석판을 이용해 독특한 지지 구조를 만드는 것으로, 그림이 너무 거대해 큰 석판 몇 개를 세로 이음처럼 벽의 이면마다 고정하는 것이었다. 야코포 리고치와 그의 형제 프란체스코를 포함한 조수들은 수개월 동안 높은 비계높은 곳에서 공사를 할 수 있도록 임시로 설치한 가설물 – 옮긴이를 세우는 작업에 몰두했는데, 이는 훨씬 더 작은 그림을 주로 그렸던 세밀화 화가에게는 엄청난 도전이었다. 하지만 리고치는 대관식 장면을 고도의 예술적 기교로 완성해 냈다. 성스러운 기념 주기인 1300년에 교황 보니파시오 8세는 모든 지방의 군주들이 보낸 대사들을 맞이했는데 알고 보니 이들은 하나같이 피렌체 출신이었다. 도시의 드넓은 존재감에 깊은 감명을 받은 교황은 피렌체를 지상의 '제5원소'라고 칭했다. 마치 실재하는 것처럼 낮은 시점으로 표현된 이 장면에서 교황관을 쓴 보니파시오 8세는 추기경들에게 둘러싸여 대사들이 표하는 경의의 인사를 받고 있으며, 대사들은 그 앞에 무릎을 꿇으려고 하는 찰나다.

야코포 리고치와 공방, 1547-1627년
외국의 대사를 맞이하는 교황 보니파시오 8세 Pope Bonifacius VIII Receiving the Ambassadors of Foreign States, 1590-1592년
프레스코화
베키오 궁전, 1층, 16세기의 방, 알현실 너머 벽

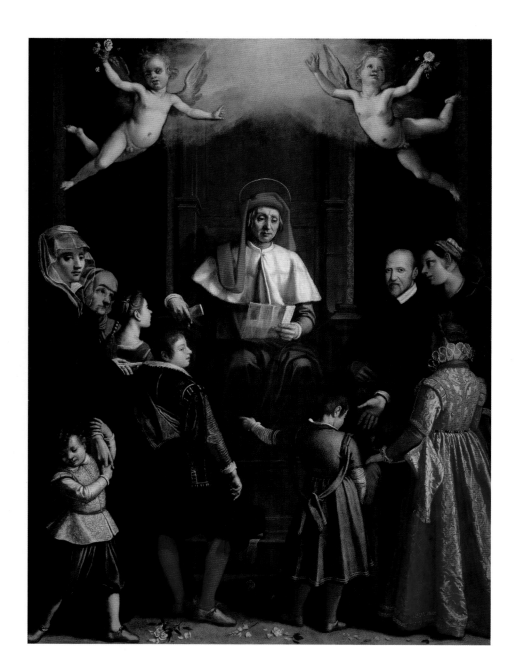

야코포 키멘티 Jacopo Chimenti

(엠폴리Empoli)

미망인과 고아의 수호성인 아이브스 St. Ives as Protector of Widows and Orphans

가문의 출신 지역명을 따라 엠폴리라고도 불렸던 야코포 키멘티는 후기 마니에리슴 및 초기 바로크 시대에 피렌체에서 가장 많은 그림을 그린 화가 중 한 명이다. 마소 다산프리아노의 가르침을 받은 그는 수많은 종교적 작품과 초상화를 남겼으며, 그의 제단화 중 다수를 피렌체 내외의 여러 성당에서 찾아볼 수 있다. 성녀 아이브스를 묘사한 이 작품은 종교적인 주제를 담고 있지만 제단화가 아니라, 고아의 복지를 책임졌던 정부 부처인 마지스트라투라 데이 푸필리Magistratura dei Pupilli의 우피치 궁전 내 집무실을 장식할 요량으로 제작되었다. 작품은 1777년까지 마지스트라투라의 집무실에 걸려 있다 우피치 미술관으로 옮겨졌으며, 1928년에는 피티 궁전으로 자리를 옮겨 오늘날까지 전시되고 있다. 옥좌의 계단을 따라 펼쳐진 긴 두루마리에는 그림의 의뢰와 제작에 관한 이야기를 비롯해 화가의 서명이 쓰여 있다. 균형 잡힌 구성과 섬세하게 조정된 색채, 세밀한 의복 묘사로 이 작품은 엠폴리의 위대한 걸작 중 하나로 손꼽힌다. 또한 오른편에 그려진 고아원 원장 베네데토 단토니오 지미냐니Benedetto d'Antonio Gimignani를 포함한 인물들이 금방이라도 살아 움직일 것 같은 생생한 표현으로 높은 평가를 받는다.

야코포 키멘티(엠폴리), 1551-1641년
미망인과 고아의 수호성인 아이브스St. Ives as Protector of Widows and Orphans, 1616년
높이 291cm, 너비 215cm, 나무에 유채
피티 궁전, 팔라티나 미술관, 오로라의 방; Inv. 1890 n. 1569

프란체스코 바사노Francesco Bassano, 1549-1592년
회개하는 성 히에로니무스St. Jerome Penitent, 연대 미상
높이 56cm, 너비 46cm, 캔버스에 유채
우피치, 우피치 미술관, 제18전시실(트리부나); 2204

카를로 칼리아리Carlo Caliari, 1570-1596년
원죄Original Sin, 16세기 후반기
높이 93cm, 너비 113cm, 캔버스에 유채(추정)
우피치, 우피치 미술관, 제18전시실(트리부나); N. Cat.
00286510

카를로 칼리아리, 1570-1596년
에덴동산에서의 추방Expulsion from the Garden of Eden, 1586
년경
높이 99cm, 너비 110cm, 캔버스에 유채
우피치, 우피치 미술관, 제18전시실(트리부나); 944

바티스텔로Battistello(조반 바티스타 카라촐로Giovan Battista
Caracciolo), 1570-1635년
세례 요한의 머리를 든 살로메Salome with the Head of St. John
the Baptist, 1615-1620년경
높이 132cm, 너비 156cm, 캔버스에 유채
우피치, 우피치 미술관, 제93전시실; Inv. Depositi n. 30
N. Cat. 00162849

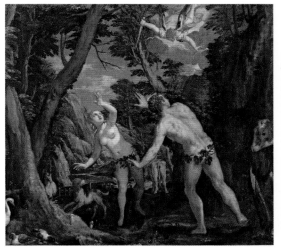

카를로 칼리아리, 1570-1596년
아담의 가족Adam's Family, 1586년경
높이 99cm, 너비 111cm, 캔버스에 유채
우피치, 우피치 미술관, 제18전시실(트리부나); 951

카를로 칼리아리, 1570-1596년
이브의 창조Creation of Eve, 1586년경
높이 37cm, 너비 44cm, 나무에 유채
우피치, 우피치 미술관, 제18전시실(트리부나); 944

베르나르디노 모날디Bernardino Monaldi, 1588-1607년 활동
성 알베르토의 매장Entombment of St. Albertus, 1613년
높이 450cm, 너비 255cm, 패널화
산타마리아 델 카르미네, 사막의 제리 예배당; Cat. 00231588

발레리오 마루첼리Valerio Marucelli, 1589-1620년 활동
성녀 마리아 막달레나의 승천Ascension of St. Mary Magdalene,
16세기 말-17세기 초
높이 56cm, 너비 34.4cm, 설화 석고에 그림
피티 궁전, 팔라티나 미술관, 프로메테우스의 방; Inv. 1912
n. 346

루틸리오 마네티Rutilio Manetti, 1571-1639년
알치나 궁정의 로제르Roger at the Court of Alcina, 1624년
높이 179.5cm, 너비 204.5cm, 캔버스에 유채
피티 궁전, 팔라티나 미술관, 금성의 방; Inv. 1912 n. 12

루도비코 카르디Ludovico Cardi(치골리Cigoli), 1559-1613년
이삭의 희생Sacrifice of Isaac, 1604-1607년경
높이 175.5cm, 너비 132.2cm, 캔버스에 유채
피티 궁전, 팔라티나 미술관; Inv. 1912 n. 95

아나스타조 폰테부오니Anastagio Fontebuoni, 헌정, 1571-1626년
사막의 세례 요한St. John the Baptist in the Desert, 1600-1610년경
높이 19cm, 너비 25.5cm, 동판에 유채
피티 궁전, 팔라티나 미술관, 알레고리의 방; Inv. 1912 n. 366

루틸리오 마네티, 1571-1639년
성녀 마리아 막달레나의 죽음Death of St. Mary Magdalene, 1618-
1620년경
높이 130cm, 너비 162cm, 캔버스에 유채
피티 궁전, 팔라티나 미술관, 금성의 방; Inv. 1912 n. 23

카라바조(미켈란젤로 메리시), 헌정, 1573-1610년
이 뽑는 사람 The Dentist, 1607년경
높이 139.5cm, 너비 194.5cm, 캔버스에 유채
피티 궁전, 팔라티나 미술관, 베레니체의 방; Inv. 1890
n. 5682

카라바조Caravaggio(미켈란젤로 메리시 Michelangelo Merisi)

바쿠스Bacchus

바쿠스는 고대 로마 신화에서 술과 중독의 신이자 비옥함의 신이다. 포도주를 즐겼던 탓에 항상 반쯤 술에 취해 해롱거리는 모습으로 묘사되는 그는 보통 아름다운 춤이나 다른 화려한 요소와 함께 표현되었다. 하지만 바로크 시대의 미술에서 매우 흔하게 사용되었던 자유분방한 행동이 카라바조의 이 그림에는 거의 드러나지 않는다. 인습에 얽매이지 않는 생활 방식으로 유명했던 카라바조는 사춘기의 소년이 포도주 잔을 정중하게 앞으로 내밀며 보는 이에게 함께 마시자고 권하는 모습을 묘사했다. 기울어진 머리와 도발적인 시선, 그리고 근육질의 위팔은 흐트러진 디방divan(등받이와 팔걸이가 없는 긴 의자 – 옮긴이)에 기대어 있는 이 젊은이가 완전히 순수하지는 않음을 나타낸다. 화면의 앞부분에서 시선을 잡아끄는 과일 바구니와 그 안에 담긴 잘 무르익은 과일도 완숙을 상징하는 의미를 담고 있다. 신화에나 등장할 법한 옷차림을 한 바쿠스는 부정할 수 없이 남창의 모습으로 자신을 내보인다. 카라바조는 당시 큰 사랑을 받았던 자연스러운 화풍을 통해 감상자로 하여금 실제로 인물을 마주하고 있는 듯한 느낌을 받게 했다. 인물이 스포트라이트를 받고 있기는 하지만 작품 속의 다른 요소들 또한 부드러운 존재감을 잘 드러내고 있다.

카라바조(미켈란젤로 메리시), 1573-1610년
바쿠스Bacchus, 1593-1596년경
높이 95cm, 너비 85cm, 캔버스에 유채
우피치, 우피치 미술관, 제90전시실; Inv. 1890 n. 5312

티베리오 티티 Tiberio Titi, 1578-1637년
요람의 레오폴도 데메디치의 초상 Portrait of Leopoldo de' Medici in the Cradle, 1617년
높이 59.6cm, 너비 74.2cm, 캔버스에 유채
피티 궁전, 팔라티나 미술관, 아폴로의 방; Inv. 1912 n. 49

바르톨로메오 만프레디 Bartolomeo Manfredi, 1580-1622년경
동방박사들에게 둘러싸인 예수 Christ among the Doctors, 1610-1620년
높이 129.5cm, 너비 190cm, 캔버스에 유채
우피치, 우피치 미술관, 제91전시실; Inv. 1890 n. 767

바르톨로메오 만프레디, 1580-1622년경
카이사르에 대한 경의 Tribute to Caesar, 1630년경
높이 130cm, 너비 191cm, 캔버스에 옮긴 종이에 유채
우피치, 우피치 미술관, 제91전시실; Inv. 1890 n. 778

바르톨로메오 만프레디, 1580-1622년경
모욕당하는 그리스도 Mocking of Christ, 1600-1622년경
높이 122cm, 너비 146cm, 캔버스에 유채
우피치, 우피치 미술관, 제91전시실

알레산드로 비탈리 Alessandro Vitali, 1580-1630년경
요람의 페데리코 우발도 델라로베레의 초상 Portrait of Federico Ubaldo della Rovere in the Cradle, 1605년
높이 60cm, 너비 73cm, 캔버스에 유채
피티 궁전, 팔라티나 미술관, 아폴로의 방; Inv. 1912 n. 55

도메니키노 Domenichino(도메니코 참피에리 Domenico Zampieri), 1581-1641년
성녀 마리아 막달레나 St. Mary Magdalene, 1617-1630년경
높이 88.7cm, 너비 76cm, 캔버스에 유채
피티 궁전, 팔라티나 미술관, 일리아드의 방; Inv. 1912 n. 176

조반니 란프란코 Giovanni Lanfranco, 1582-1647년
황홀경에 빠진 코르토나의 성녀 마르가리타 St. Margherita of Cortona in Ecstasy, 1622년
높이 230.5cm, 너비 185cm, 캔버스에 유채
피티 궁전, 팔라티나 미술관, 목성의 방; Inv. 1912 n. 318

조반니 바티스타 스테파네스키 Giovanni Battista Stefaneschi, 1582-1659년
사막의 성 요한 St. John in Desert(라파엘로 이후 복제), 연대 미상
높이 44cm, 너비 37cm, 양피지에 그림
우피치, 우피치 미술관, 제18전시실(트리부나); Inv. 1890 n. 809

시지스몬도 코카파니 Sigismondo Coccapani, 1583-1642년
미켈란젤로의 신격화 Apotheosis of Michelangelo, 1615-1617년
캔버스에 유채
카사 부오나로티, 카사 부오나로티 박물관, 미술관 천장

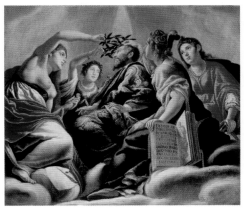

필리포 나폴레타노 Filippo Napoletano(테오도로 필리포 데리아뇨 Teodoro Filippo de Liagno), 헌정, 1589-1629년
달팽이 파는 사람 The Snail Seller, 연대 미상
높이 18cm, 너비 13cm, 동판에 유채
피티 궁전, 팔라티나 미술관, 목성의 강의실; Inv. 1890 n. 1009

귀도 레니Guido Reni

클레오파트라Cleopatra

베르가모 근방의 칼벤차노에서 태어나 볼로냐와 로마에서 주로
활동했던 귀도 레니는 라파엘로에서 영감을 받은, 이상적인 이탈
리아 바로크 미술의 중요한 주창자 중 한 사람이다. 귀도 레니는
기독교 미술 작품을 남겼을 뿐 아니라 고대 역사의 다양한 이야
기를 그림에 담았는데, 여기에는 이집트 여왕 클레오파트라 7세
의 초상화도 포함되어 있다. 마지막 여성 파라오였던 클레오파트
라는 기원전 51년부터 기원전 30년까지 이집트를 통치했고 이후
그녀의 제국은 아우구스투스에 의해 로마로 편입되었다. 그녀의
실생활에 대해서는 알려진 바가 거의 없지만 미모 때문에 생겨난
수많은 전설이 그 자리를 대신하고 있는데, 로마 황제 율리우스
카이사르 및 마르쿠스 안토니우스와 엮였던 위험한 사랑 관계나
뱀독으로 스스로 생을 마감한 이야기가 그것이다. 후자의 에피소
드는 귀도 레니가 클레오파트라의 자살 장면을 묘사한 이 작품에
도 잘 담겨 있다. 침대에 기댄 반나신의 여왕 클레오파트라 앞에
는 무화과가 담긴 접시가 놓여 있는데, 전설에 따르면 그녀는 여
기서 작은 독사 한 마리를 발견해 이 독사로 목숨을 끊었다. 여성
의 육감적인 몸매를 드러내는 데 최상의 장식인 풍성한 옷자락을
따스한 색조로 그려 내는 것은 귀도 레니의 특징적인 화풍 중 하
나로, 이 그림은 관능적인 여성을 표현한 작품을 모은 레오폴도
데메디치 추기경의 소유였다.

귀도 레니, 1575-1642년
클레오파트라Cleopatra, 1639년
높이 125.5cm, 너비 97cm, 캔버스에 유채
피티 궁전, 팔라티나 미술관, 아폴로의 방; Inv. 1912 n. 270

안티베두토 델라그라마티카Antiveduto della Gramatica, 헌정,
1590-1649년
점쟁이|The Fortune-Teller(시몽 부에 이후 복제), 1617년 이후
높이 97.5cm, 너비 134.5cm, 캔버스에 유채
피티 궁전, 팔라티나 미술관, 화성의 방; Inv. 1912 n. 6

필리포 나폴레타노 Filippo Napoletano(테오도로 필리포 데리아뇨
Teodoro Filippo de Liagno), 1589-1629년
농부들이 있는 강 풍경River Landscape with Peasants, 17세기 초
높이 102cm, 너비 127cm, 캔버스에 유채
피티 궁전, 팔라티나 미술관; Inv. 1912 n. 312

필리포 나폴레타노(테오도로 필리포 데리아뇨), 1589-1629년
과일 바구니 Cooler, 1617-1621년
높이 90cm, 너비 120cm, 캔버스에 유채
피티 궁전, 팔라티나 미술관

필리포 나폴레타노(테오도로 필리포 데리아뇨), 1589-1629년
두 개의 소라 껍데기 Two Shells, 17세기 초
높이 39cm, 너비 56cm, 캔버스에 유채
피티 궁전, 팔라티나 미술관; Inv. 1890 n. 6580

도메니코 페티 Domenico Fetti, 헌정, 1589-1623년
성녀 율리아나 St. Juliana, 연대 미상
높이 60cm, 너비 43.5cm, 나무에 유채
피티 궁전, 팔라티나 미술관, 포체티 전시실; Inv. 1890
n. 9262

필리포 나폴레타노(테오도로 필리포 데리아뇨), 헌정, 1589-1629년
풀밭의 소풍 Picnic on the Grass, 1619년
높이 93cm, 너비 120cm, 캔버스에 유채
피티 궁전, 팔라티나 미술관; Inv. Poggio a Caiano n. 304

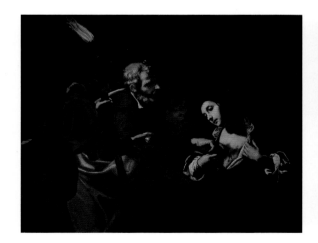
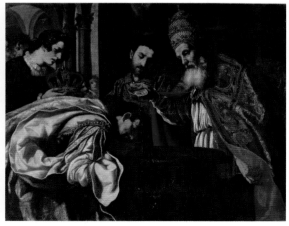

구에르치노Guercino(조반니 프란체스코 바르비에리Giovanni Francesco Barbieri), 1591-1666년
남성상Atlante, 1645-1646년
높이 127cm, 너비 101cm, 캔버스에 유채
바르디니, 박물관, 2층; Inv. 1148 n. 1320

구에르치노(조반니 프란체스코 바르비에리), 1591-1666년
성 세바스티아누스St. Sebastian, 1652년
높이 253cm, 너비 169cm, 캔버스에 유채
피티 궁전, 팔라티나 미술관, 토성의 방; Inv. 1912 n. 490

조반니 다산조반니Giovanni da San Giovanni(조반니 만노치Giovanni Mannozzi), 1592-1636년
명성을 그리는 미술의 화신Personification of Painting Fame, 1634년경
높이 52.5cm, 너비 38cm, 타일 위의 프레스코화
피티 궁전, 팔라티나 미술관, 알레고리의 방; Inv. 1890 n. 1533

구에르치노(조반니 프란체스코 바르비에리), 1591-1666년
성가족Holy Family, 1515-1516년경
높이 56.5cm, 너비 75cm, 캔버스에 유채
피티 궁전, 팔라티나 미술관, 목성의 방; Inv. 1912 n. 132

구에르치노(조반니 프란체스코 바르비에리, 복제, 1591-1666년
수산나와 노인들Susanna and the Elders, 17세기
높이 97.3cm, 너비 115cm, 캔버스에 유채
피티 궁전, 팔라티나 미술관, 목성의 강의실; Inv. 1912 n. 234

구에르치노(조반니 프란체스코 바르비에리)와 공방, 1591-1666년
성모와 아기 예수(마돈나 델라 론디넬라)Virgin and Child (Madonna della Rondinella), 1620년 이후
높이 119cm, 너비 88.5cm, 캔버스에 유채
피티 궁전, 팔라티나 미술관, 목성의 방; Inv. 1912 n. 156

조반니 다산조반니(조반니 만노치), 1592-1636년
천사들의 시중을 받는 그리스도Christ Attended by the Angels, 1630년경
높이 35cm, 너비 43cm, 동판에 유채
피티 궁전, 팔라티나 미술관, 알레고리의 방; Inv. 1890 n. 1529

조반니 다산조반니(조반니 만노치), 1592-1636년
첫날밤The First Night, 1620-1621년경
높이 231cm, 너비 348cm, 캔버스에 유채
피티 궁전, 팔라티나 미술관, 알레고리의 방; Inv. 1890 n. 2120

야코포 비냘리Jacopo Vignali, 1592-1664년
성녀 아가타를 치유하는 성 베드로St. Peter Healing St. Agata, 1610-1664년
높이 134cm, 너비 162cm, 캔버스화
산마르코 수도원, 산마르코 박물관, (10) 복도; Inv. 1890 n. 6642

야코포 비냘리, 1592-1664년
콘스탄티누스의 세례Baptism of Constantine, 1610-1664년
높이 130cm, 너비 160cm, 캔버스화
산마르코 수도원, 산마르코 박물관, (10) 복도; Inv. 1890 n. 8682

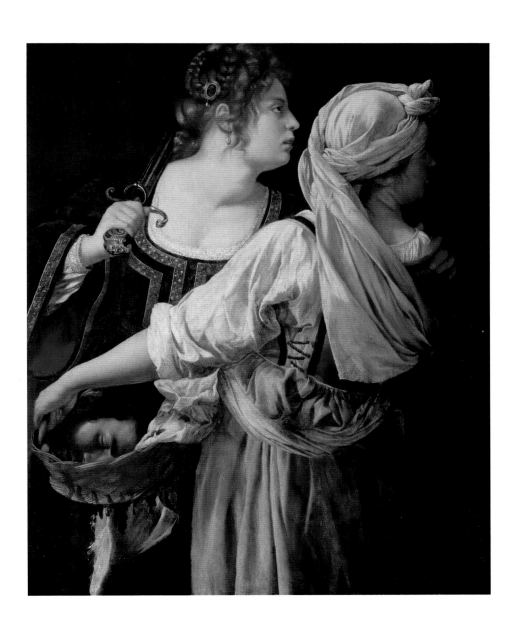

아르테미시아 젠틸레스키
Artemisia Gentileschi
홀로페르네스의 머리를 든 유디트 Judith with the Head of Holofernes

이탈리아의 바로크 시대를 통틀어 가장 유명한 여류 화가인 아르
테미시아 젠틸레스키의 삶은 스승 아고스티노 타시Agostino Tassi에
게 강간당한 사건으로 그늘졌다. 타시가 유죄 선고를 받은 1612
년 아르테미시아는 고향인 로마를 떠나 수년간 피렌체에서 작업
을 하며 지냈다. 바로 그해 무렵에 제작된 이 작품은 성경에 등장
하는 여자 영웅 유디트가 사람들을 구하기 위해 홀로페르네스가
이끄는 적진에 자진해 잡혀 들어가 그의 천막에서 그를 참수한 장
면을 담고 있다. 흔히 이 작품은 강간에 대한 화가의 개인적인 경
험이 실려 있는 것으로 해석된다. 그림 속에서 유디트와 시녀는
홀로페르네스의 머리를 들고 천막을 탈출하려고 하며, 이는 화
가의 아버지 오라치오 젠틸레스키가 같은 주제로 그린 작품과도
상당히 유사한 모습이다. 하지만 아르테미시아는 아버지보다 인
물을 훨씬 더 확대해서 표현했는데, 두 여인은 걱정이 서려 있지
만 여전히 강건한 표정으로 쫓아오는 사람이 없는지 확인하기 위
해 뒤를 돌아보고 있다. 유디트의 얼굴을 밝혀 주는 카라바조풍
의 하이라이트는 그녀가 벌인 일과 탈출에 대한 흥분감을 한층 더
부채질한다. 섬세하게 땋은 그녀의 머리와 진귀한 보석으로 장식
된 보디스는 시녀의 행색과 극명하게 대조된다. 한편 따스한 색감
으로 빛나는 시녀의 드레스는 유디트의 옷보다 덜 섬세하지만 그
럼에도 극도로 섬세하고 아름답게 주름져 있다.

아르테미시아 젠틸레스키, 1593-1652/1653년경
홀로페르네스의 머리를 든 유디트 Judith with the Head of Holofernes, 1613-1619년경
높이 114cm, 너비 93.5cm, 캔버스에 유채
피티 궁전, 팔라티나 미술관, 일리아드의 방; Inv. 1912 n. 398

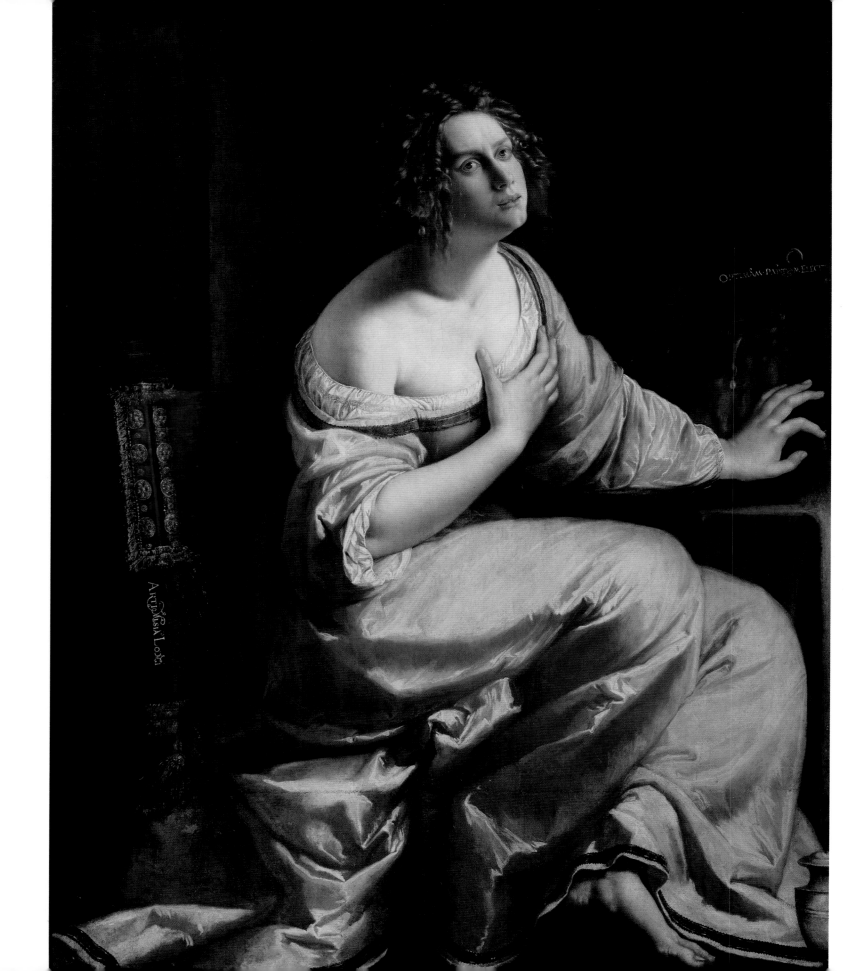

아르테미시아 젠틸레스키 Artemisia Gentileschi

성녀 마리아 막달레나 St. Mary Magdalene

아르테미시아 젠틸레스키는 1612년부터 1620년까지 피렌체에 머물면서 메디치가 등의 후원을 받아 활동했다. 이 시기에 그녀가 그린 가장 아름다운 그림으로 손꼽히는 것은 참회하는 성녀 마리아 막달레나를 담은 이 작품이다. 화가는 그림에 보이는 의자의 등받이 부분에 아버지의 결혼 전 이름을 딴 '아르테미시아 로미 Artemisia Lomi'라는 서명을 남겼다. 강건한 성녀의 모습이 화면을 거의 차지하며, 아르테미시아의 주특기 중 하나인 반짝이는 황금빛 드레스는 바로크 미술의 표현 방식과 만나 살아 움직이는 듯 묘사되었다. 이 화려한 색감은 창녀로 죄 많은 삶을 살았던 지난날을 참회하는 성녀 마리아 막달레나의 상징이다. 자신의 뉘우침을 표현하려는 듯 그녀는 가슴께에 손을 올린 채 탄원하는 눈빛으로 하늘을 올려다보고 있다. 오른쪽 테이블 위에는 해골과 거울이 놓여 있는데, 여기에 쓰인 글귀 '마리아는 좋은 몫을 선택하였다'는 성경「루가복음」, 10장 42절에 나오는 구절로 그녀가 스스로 잘 깨달았음을 강조하는 것이다. 몇몇 연구자는 이 작품이 코시모 2세 데메디치가 아내인 오스트리아의 마리아 마그달레나에게 선물하기 위해 의뢰한 것이라고 주장하지만, 또 다른 연구자들은 작품 속 마리아 막달레나를 화가의 자화상으로 보기도 한다.

아르테미시아 젠틸레스키, 1593-1652/1653년경
성녀 마리아 막달레나 St. Mary Magdalene, 1620년 이전
높이 146.5cm, 너비 108cm, 캔버스에 유채
피티 궁전, 팔라티나 미술관, 일리아드의 방; Inv. 1912 n. 142

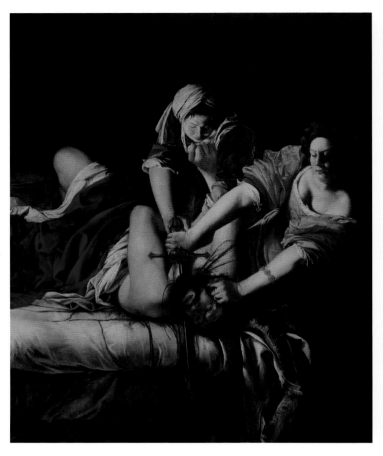

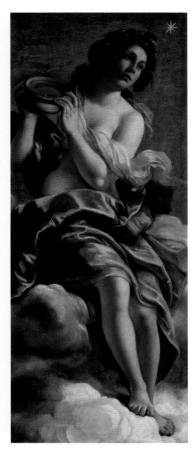

아르테미시아 젠틸레스키Artemisia Gentileschi, 1593-1652/
1653년경
유디트와 홀로페르네스Judith and Holofernes, 1620년경
높이 199cm, 너비 162.5cm, 캔버스에 유채
우피치, 우피치 미술관, 제90전시실; Inv. 1890 n. 1567

아르테미시아 젠틸레스키, 1593-1652/1653년경
의향Inclination, 1615-1616년경
높이 152cm, 너비 61cm, 캔버스에 유채
카사 부오나로티, 카사 부오나로티 박물관, 미술관; Inv.
n. 241

아르테미시아 젠틸레스키, 1593-1652/1653년경
성녀 카타리나St. Catherine, 1618-1619년
높이 77cm, 너비 63cm, 캔버스에 유채
우피치, 우피치 미술관, 제90전시실; Inv. 1890 n. 8032

아르테미시아 젠틸레스키, 1593-1652/1653년경
성모와 아기 예수Virgin and Child, 1613년경
높이 118cm, 너비 86cm, 캔버스에 유채
피티 궁전, 팔라티나 미술관, 알레고리의 방; Inv. 1890
n. 2129

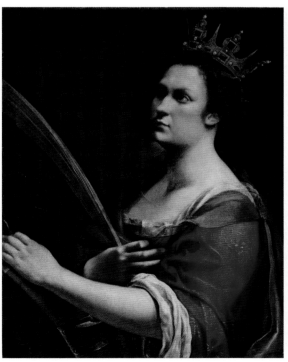

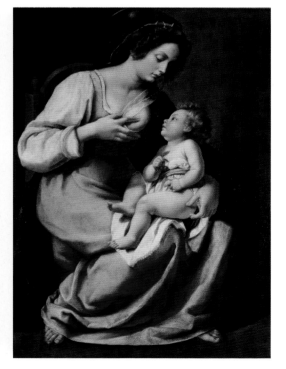

제7장

아름다운 도시 피렌체의 회유와 속박: 메디치 궁정의 외국 화가와 회화

1668년 9월, 훗날 대공 코시모 3세가 되는 왕자 코시모 데메디치는 바르셀로나의 리보르노를 향해 돛을 올렸다. 장장 13개월에 걸친 이 유럽 여행은 그의 아버지 페르디난도 2세가 고작 26세의 나이에 너무나도 불행한 결혼 생활을 하는 코시모를 위로해 주기 위해 선사한 것이었다.

코시모 왕자와 수행단은 에스파냐와 포르투갈을 거쳐 영국에 다다랐는데, 당시의 일기 작가 새뮤얼 피프스Samuel Pepys의 기록에 따르면 코시모는 "오로지 돈을 쓰려고" 여행을 하는 것 같았다.[1] 실제로 코시모는 이 나라 저 나라를 다니면서 흥청망청 돈을 낭비했다. 선조와 마찬가지로 열성적인 예술품 수집가였던 그는 런던에 있는 화가 피터 렐리Peter Lely 경의 화실에 들러 여행 중 자신에게 호의적으로 대해 주었던 새로운 지인들의 초상화를 의뢰했는데, 이들은 에스파냐의 왕 카를로스 2세, 클리블랜드의 공작 부인, 레이디 캐번디시 등이었다. 이후 이 초상화는 운송 과정 중 해적에게 빼앗기기도 했지만 어쨌든 피렌체로 무사히 배달되었다.

다음으로 또 다른 관광 및 예술품 구매를 위해 네덜란드로 떠났는데 코시모는 이미 암스테르담에 가 본 적이 있었다. 여행에 동행했던 사람이 남긴 기록에 따르면 1667년 12월 그는 "저명한 화가 렘브란트"의 공방에 찾아갔으나 아무것도 구매하지 않았다렘브란트에게 당장 팔 수 있는 그림이 없었던 것으로 보인다.[2] 하지만 여행을 마무리하고 돌아오는 길에 코시모는 마음을 바꿔서 다시 "가장 훌륭한 장인"의 암스테르담 공방에 들러 그림 몇 점을 샀다.[3] 현재 우피치 미술관이 소장 중인 렘브란트의 〈노년의 자화상〉은 코시모가 그때 구매한 것으로 추측된다.

대공을 비롯해 예술을 사랑했던 그의 일가친척은 계속 이탈리아 화가들을 후원하며 작품을 사들였다. 살바토르 로사Salvator Rosa는 1640년부터 1649년 사이에 메디치가의 궁정화가로 있었으며, 이때 남긴 작품은 피티 궁전 팔라티나 미술관의 프시케의 방에서 볼 수 있다. 레오폴도 데메디치 추기경은 1667년 카라바조의 〈잠자는 큐피드〉를 손에 넣었고, 그 이듬해에 그의 형제인 대공 페르디난도 2세는 파올로 베로네세

1 *Diary of Samuel Pepys*, 1668-9, ed. Robert Latham and William Matthews (London: HarperCollins, 1995), p. 509.
2 Ernst van de Wetering, ed., *A Corpus of Rembrandt Paintings*, vol. 4: *Self-Portraits* (Dordrecht: Springer, 2005), p. 583에서 인용.
3 Wetering, *A Corpus of Rembrandt Paintings*, vol. 4, p. 584에서 인용.

한스 멤링, 1435-1494년경
성 베네딕트St. Benedict, 1487년
높이 45.5cm, 너비 34.5cm, 나무에 유채
우피치, 우피치 미술관, 제43전시실; Inv. 1890 n. 1090

한스 멤링Hans Memling

베네데토 디톰마소 포르티나리의 초상과 성 베네딕트Portrait of Benedetto di Tommaso Portinari and St. Benedict

이 두 패널화는 각각 브루게에 살던 은행가 톰마소 포르티나리의 조카 베네데토 포르티나리와 그가 공경하던 성인인 누르시아의 베네딕트485-547년경의 모습을 담고 있다. 원래 이 두 작품은 세 폭 제단화의 양옆을 장식하고 가운데는 성모 마리아와 아기 예수베를린 국립 회화관 소장가 차지하고 있었다. 성인과 기부자의 앞에 놓인 석조 선반에는 각각 '성 베네딕트Sanctus Benedictus'위쪽 그림, 날짜 '1487년'왼쪽 그림이 새겨져 있다. 위쪽 그림에서 수도회의 창시자 성 베네딕트는 베네딕트회의 검은 사제복을 입고 수도 원장의 표식인 지팡이를 든 채 손에 든 책을 읽고 있다. 한편 왼쪽 그림 속의 기증자는 매우 호화롭게 장식된 기도서를 앞에 펼쳐 놓고 생각에 잠긴 듯 허공을 바라보며 두 손을 모아 기도하는 자세를 취하고 있다. '내부로의 응시'라고도 불리는 기증자의 시선은 본래 중앙 제단에서 축복의 표식을 만들고 있는 성모 마리아와 아기 예수를 향한 것이었다. 두 작품은 모두 극도의 사실 주의에 기반을 두고 그려졌는데, 특히 포르티나리의 초상화에 나타난 다양한 재질감과 성 베네딕트의 그림 속에서 뒤편 벽에 걸린 목판화의 묘사가 그렇다. 이처럼 세심한 표현은 벨기에의 화가 한스 멤링에게 당대 최고의 명성을 선사했다.

한스 멤링, 1435-1494년경
베네데토 디톰마소 포르티나리의 초상Portrait of Benedetto di Tommaso Portinari, 1487년
높이 45cm, 너비 34cm, 나무에 유채
우피치, 우피치 미술관, 제43전시실; Inv. 1890 n. 1100

알브레히트 뒤러 Albrecht Dürer
알브레히트 뒤러 아버지의 초상 Portrait of Albrecht Dürer the Elder

이 초상화의 주인공은 화가 알브레히트 뒤러와 이름이 동일한 그의 아버지 1427-1502년다. 화가의 어머니를 그린 초상화와 짝을 이루는 이 초상화는 알브레히트 뒤러의 작품 중 현존하는 가장 오래된 것이다. 그림 속에서 뒤러의 아버지는 어두운 배경을 뒤로 한 흉상으로 묘사되어 있는데, 비스듬히 측면을 보면서 그리스도교 신자로서의 삶을 상징하는 묵주를 손에 쥐고 있다. 젊은 시절 금세공인이었던 그는 헝가리부터 뉘른베르크까지 여행을 하다 스승의 딸과 결혼을 했다. 털 깃이 달린 코트를 입고 털모자를 쓴 그의 모습은 유복한 시민의 전형을 보여 준다. 예순을 바라보는 인물의 얼굴이 섬세하게 표현되어 있으며, 화가가 굳이 숨기려고 애쓰지 않은 세월의 흔적은 그에게 한층 더 품위를 안겨 준다. 젊은 시절의 뒤러는 아버지를 기억하기 위해 이 초상화를 그린 것으로 추정되며, 한동안 가문의 소유였다 그가 세상을 떠나고 수십 년이 지난 어느 날 화가의 제수가 뒤러와 절친했던 친구의 손자인 빌리발트 임호프 Willibald Imhoff에게 증여했다. 훗날 임호프의 상속자가 작품을 팔아 17세기에 이르러서는 레오폴도 데 메디치 추기경의 컬렉션 목록에 이름을 올리게 되었다. 이 목록에는 뒤러의 그림이라고 명시되기는 했으나 〈늙은 남자의 초상〉이란 제목으로 기록되어 있었다.

알브레히트 뒤러, 1471-1528년
알브레히트 뒤러 아버지의 초상 Portrait of Albrecht Dürer the Elder, 1490년
높이 47.5cm, 너비 39.5cm, 나무에 유채
우피치, 우피치 미술관, 제43전시실; Inv. 1890 n. 1086

엘 그레코 El Greco
(도메니코스 테오토코포울로스 Doménikos Theotokópoulos)
복음사가 성 요한과 성 프란체스코 St. John the Evangelist and St. Francis

에스파냐 사람이 소장하고 있다가 1976년 우피치 미술관으로 오게 된 이 작품은 최근 몇 십 년 동안 우피치 미술관이 획득한 가장 위대한 회화 중 하나다. 엘 그레코가 보여 주는 독특한 화풍은 일생 동안 떠돌아다녔던 그의 여정에서 비롯된 것이다. 칸디아(오늘날 그리스 크레타 섬의 이라클리온)에서 태어난 그는 베네치아와 로마를 거쳐 톨레도로 흘러들어 1614년 그곳에서 죽음을 맞았다. 그의 초기작에서 이 작품과 유사한 형태의 인물들이 발견되었지만, 기술적인 검사로 이 작품은 그의 활동 후반기에 제작되었다는 사실이 드러났다. 돌이 많은 언덕에 서 있는 두 성인의 뒤로 보이는 구름 낀 배경은 그들의 불안한 전신 실루엣을 한층 더 강조해 준다. 둘 중 더 젊은 사람은 그의 상징과도 같은 용의 성배와 독수리로 보아 복음사가 성 요한이며, 다른 사람은 걸식 수도회의 행색과 손발의 성흔을 통해 아시시의 성 프란체스코임을 알 수 있다.

엘 그레코(도메니코스 테오토코포울로스), 1541-1614년
복음사가 성 요한과 성 프란체스코 St. John the Evangelist and St. Francis, 1600년경
높이 110cm, 너비 86cm, 캔버스에 유채
우피치, 우피치 미술관, 제46전시실; Inv. 1890 n. 9493

마르셀로 코페르만스Marcello Koffermans, 1549-1579년 활동
림보로 내려가는 그리스도Christ Descends into Limbo, 16세기
후반기
패널화
바르젤로, 바르젤로 미술관, 카란드 컬렉션; Inv. Carrand
n. 2043

얀 안토니스 판라베스테인Jan Anthonisz van Ravesteyn, 1570/
1580-1657년경
다닐 헤인시위스의 초상Portrait of Daniel Heinsius, 1629년
높이 131cm, 너비 94.5cm, 캔버스에 유채
피티 궁전, 팔라티나 미술관, 목성의 강의실; Inv. 1912
n. 255

아드리안 토마스 케이Adriaen Thomas Key, 1544년경-1589년
이후
남자의 초상Male Portrait, 16세기 후반기
높이 101cm, 너비 74cm, 나무에 유채
피티 궁전, 팔라티나 미술관, 꽃의 방; Inv. 1912 n. 7

프레데릭 쉬스트리스Frederick Sustris, 1540-1599년경
탄생 장면Birth Scene(세부), 1563-1567년경
높이 76.3cm, 너비 97cm, 캔버스에 유채
피티 궁전, 팔라티나 미술관, 꽃의 방; Inv. 1912 n. 394

파울 브릴Paul Brill, 1554-1626년
사슴 사냥이 있는 풍경Landscape with Stag Hunt, 1595년
높이 22cm, 너비 29cm, 동판에 유채
피티 궁전, 팔라티나 미술관

바르트홀로마위스 스프랑허르Bartholomaeus Spranger, 1546-
1611년
성가족과 아기 성 요한The Holy Family with the Infant Saint John,
1600년경
캔버스에 유채
피티 궁전, 팔라티나 미술관; Inv. 7917

헨드릭 코르넬리스 프롬Hendrik Cornelisz. Vroom, 1566-1640년
배가 있는 해안 풍경Seascape with Sailing Ship, 1631년
높이 34.5cm, 너비 54.5cm, 캔버스에 유채
피티 궁전, 팔라티나 미술관; Inv. 1890, n. 1055

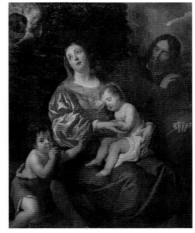

프란스 프란컨 2세Frans Francken II, 1581-1642년
갈바리아로 가는 길Way to Calvary, 1630-1640년경
높이 54cm, 너비 86cm, 나무에 유채
피티 궁전, 팔라티나 미술관, 일리아드의 방; Inv. 1912
n. 445

가스파르 데크라이어르Caspar de Crayer, 1584-1669년
성가족과 성 요한Holy Family with St. John, 1649년 이후
높이 149cm, 너비 120cm, 캔버스에 유채
피티 궁전, 팔라티나 미술관, 아폴로의 방; Inv. 1890 n. 733

페테르 파울 루벤스Peter Paul Rubens, 복제, 1577-1640년
여인의 초상Female Portrait, 1625년 이후
높이 64cm, 너비 46cm, 나무에 유채
피티 궁전, 팔라티나 미술관, 포체티 전시실; Inv. 1890
n. 761

페테르 파울 루벤스의 공방, 1577-1640년
님프와 사티로스Nymphs and Satyrs, 17세기 전반기
높이 206cm, 너비 401cm, 캔버스에 유채
피티 궁전, 팔라티나 미술관, 목성의 방; Inv. 1912 n. 141

아르튀스 볼포르트Artus Wolffordt, 헌정, 1581-1641년
목욕하는 님프들Bathing Nymphs, 1620년경
높이 56cm, 너비 79cm, 나무에 유채
우피치, 우피치 미술관, 제55전시실; Inv. 1980 n. 3764

프란스 스니데르스Frans Snyders(Frans Snijders), 1579-1657년
멧돼지 사냥Wild Boar Hunt, 1640년경
높이 214cm, 너비 311cm, 캔버스에 유채
피티 궁전, 팔라티나 미술관

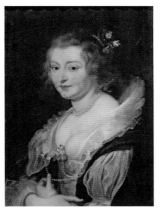

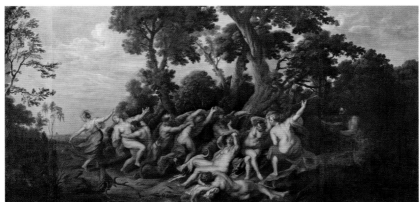

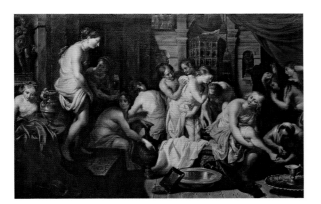

헨드릭 헤리츠 폿Hendrick Gerritsz Pot, 헌정, 1585-1657년경
욕심 많은 남자The Grasping Man, 1640-1650년경
높이 36cm, 너비 32.7cm, 나무에 유채
우피치, 우피치 미술관, 제54전시실; Inv. 1890 n. 1284

아드리안 판스탈벰트Adriaen van Stalbemt, 1580-1662년
강이 있는 풍경Landscape with River, 1630-1640년경
높이 49cm, 너비 79cm, 목판에 옮긴 캔버스에 유채
우피치, 우피치 미술관, 제52전시실; Inv. 1890 n. 1031

야코프 시몬스 피나스Jacob Symonsz Pynas,1585년경-1650
년 이후
헤르메스와 아글라우로스의 딸들Mercury and the Daughters of
Aglauro, 1603-1608년경
높이 21cm, 너비 27.7cm, 동판에 유채
우피치, 우피치 미술관, 제53전시실; Inv. 1890 n. 1116

야코프 시몬스 피나스, 1585년경-1650년 이후
설교하는 성 요한St. John Preaching, 1603-1608년경
높이 88.8cm, 너비 117cm, 캔버스에 유채
피티 궁전, 팔라티나 미술관, 포체티 전시실; Inv. 1912
n. 431

다비트 테니르스 2세 David Teniers the Younger

연금술사 The Alchemist

연금술사를 묘사한 이 작은 그림은 팔라티나 미술관에 있는 몇 안 되는 네덜란드풍 작품 중 하나다. 1778년 팔라티나 미술관에 자리 잡은 이 작품은 오랫동안 안트베르펜의 화가 다비트 테니르스 1세의 것으로 여겨졌으나, 화풍과 주제 선택으로 미루어 보아 그의 아들 다비트 테니르스 2세의 것이 분명하다. 큰 규모의 공방을 이끌던 테니르스 2세는 풍속화를 그리는 데 특화되어 있었으며, 긴 작품 활동기 동안 다양한 주제의 그림을 그렸기 때문에 이 작품의 정확한 제작 시기를 알아내기란 매우 어렵다. 그림에는 불이 켜진 서재에 홀로 있는 연금술사의 모습이 담겨 있다. 책 더미와 냄비, 그릇 등이 뒤섞여 매우 혼잡한 가운데 책상에 앉아 있는 학자는 앞에 펼쳐진 커다란 책에 나온 공식을 풀기 위해 애쓰고 있다. 그는 증류기를 들고 자세히 관찰 중이며, 방 안의 다른 그릇과 마찬가지로 빛을 반사하는 증류기가 정교하고 훌륭하게 표현되어 있다. 그림을 유심히 보면 뒤편에 있는 두 사람이 눈에 들어오는데 이들은 연금술사의 조수로 추정된다. 17세기에는 연금술에 관한 초자연적인 과학이 경탄과 조롱을 동시에 받는 뜨거운 감자였으며, 이는 테니르스의 과장된 이 그림에도 잘 나타나 있다.

다비트 테니르스 2세, 1582-1649년
연금술사 The Alchemist, 1640년대
높이 44cm, 너비 58cm, 캔버스에 유채
피티 궁전, 팔라티나 미술관

페터르 파울 루벤스Peter Paul Rubens, 1577-1640년
성가족과 성녀 엘리사벳, 세례 요한(바구니의 성모 마리아)
Holy Family with Santa Elisabetta and San Giovann Battista(La Madonna della Cesta), 1615년경
높이 114cm, 너비 88cm, 나무에 유채
피티 궁전, 팔라티나 미술관, 목성의 방; Inv. 1912 n. 139

페터르 파울 루벤스, 1577-1640년
이브리 전투의 앙리 4세Henry IV at the Battle of Ivry, 1627-1630년
높이 367cm, 너비 693cm, 캔버스에 유채
우피치, 우피치 미술관, 제42전시실; Inv. 1890 n. 722

페터르 파울 루벤스, 1577-1640년
피치의 땅에 선 율리시스가 있는 풍경Landscape with Ulysses on the Island of Feaci, 1620-1635년경
높이 128cm, 너비 207cm, 나무에 유채
피티 궁전, 팔라티나 미술관, 금성의 방; Inv. 1912 n. 9

페터르 파울 루벤스, 1577-1640년
일을 마치고 돌아가는 소작농들이 있는 풍경Landscape with Peasants Returning from Work, 1632-1634년경
높이 121cm, 너비 194cm, 나무에 유채
피티 궁전, 팔라티나 미술관, 금성의 방; Inv. 1912 n. 14

유스튀스 쉬스테르만스 Justus Sustermans, 1597-1681년
오스트리아의 마리아 마그달레나와 아들 페르디난트 Portrait of Maria Magdalen of Austria with Her Son Ferdinand, 17세기
캔버스에 유채
피티 궁전, 팔라티나 미술관

야코프 요르단스 Jacob Jordaens, 1592-1678년
화가 어머니의 초상으로 추정 Presumed Portrait of the Mother of the Artist, 1660년경
높이 68cm, 너비 50cm, 나무에 유채
우피치, 우피치 미술관, 제55전시실; Inv. 1890 n. 3141

유스튀스 쉬스테르만스, 1597-1681년
메디치 궁정의 사냥꾼들이 그려진 집단 초상화 Group Portrait of the Hunters of the Medici Court, 1636-1637년경
높이 147cm, 너비 202cm, 캔버스에 유채
피티 궁전, 팔라티나 미술관, 금성의 방; Inv. 1912 n. 137

유스튀스 쉬스테르만스, 1597-1681년
페르디난도 2세 데메디치에게 경의를 표하는 피렌체 의원
The Florentine Senate Pays Homage to Ferdinando II de' Medici, 1621년
높이 392cm, 너비 618cm, 캔버스에 유채
우피치, 우피치 미술관, 제42전시실; Inv. 1890 n. 5468

코르넬리스 판풀렌뷔르흐Cornelis van Poelenburgh, 1590/1595-1667년
아폴로의 소 떼를 훔치는 메르쿠리우스Mercury Stealing Apollo's Herd, 1621년경
높이 36cm, 너비 48.5cm, 동판에 유채
우피치, 우피치 미술관, 제54전시실; Inv. 1890 n. 1231

레오나르트 브라머르Leonaert Bramer, 1596-1674년
동방박사의 경배Adoration of the Magi, 1616-1628년경
높이 15.5cm, 너비 22.2cm, 석판에 유채
피티 궁전, 팔라티나 미술관, 전시실; Inv. 1890 n. 830

자크 스텔라Jacques Stella, 1596-1657년
그리스도의 시중을 드는 천사들Angels Waiting on Christ, 1650년경
높이 111cm, 너비 158cm, 캔버스에 유채
우피치, 우피치 미술관, 제48전시실; Inv. 1890 n. 996

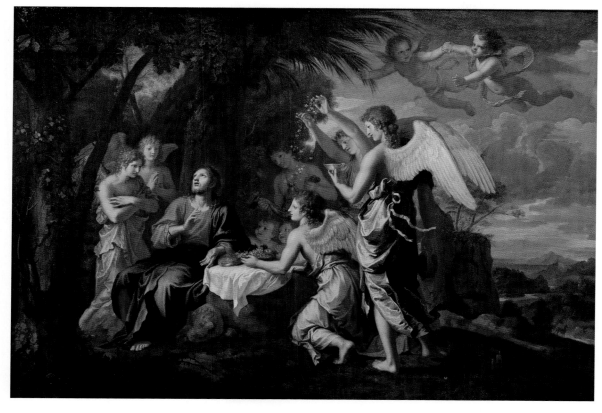

유스튀스 쉬스테르만스Justus Sustermans와 공방, 1597-1681년
클라우디아 데메디치의 초상Portrait of Claudia de' Medici, 1626년
이후
높이 201cm, 너비 117cm, 캔버스에 유채
피티 궁전, 팔라티나 미술관, 하늘의 방; Inv. Poggio a Caiano
n. 142

유스튀스 쉬스테르만스, 1597-1681년
성녀 마르게리타의 모습을 한 비토리아 델라로베레의 초상
Portrait of Vittoria della Rovere as St. Margherita, 1640년경
높이 29.5cm, 너비 21.5cm, 캔버스에 유채
피티 궁전, 팔라티나 미술관, 미술의 방; Inv. 1890 n. 1038

유스튀스 쉬스테르만스, 1597-1681년
성가족의 모습을 한 비토리아 델라로베레와 코시모 3세의
초상Portrait of Vittoria della Rovere and Cosimo III as Holy Family, 1645
년경
높이 109cm, 너비 86cm, 캔버스에 유채
피티 궁전, 팔라티나 미술관, 목성의 강의실; Inv. 1912 n. 232

유스튀스 쉬스테르만스, 1597-1681년
엘레오노라 곤차가의 초상Portrait of Eleonora Gonzaga(왼쪽으로 회
전), 1623년
높이 65cm, 너비 50cm, 캔버스에 유채
피티 궁전, 팔라티나 미술관, 일리아드의 방; Inv. 1912 n. 203

유스튀스 쉬스테르만스, 1597-1681년
오스트리아의 대공 막시밀리안 3세의 초상Portrait of Maximilian III,
Archduke of Austria, 17세기
캔버스에 유채
피티 궁전, 팔라티나 미술관

유스튀스 쉬스테르만스, 1597-1681년
참회하는 성녀 마리아 막달레나의 모습을 한 오스트리아 마
리아 마그달레나의 초상Portrait of Maria Magdalena of Austria as St.
Mary Magdalene Penitent, 1620-1625년
높이 168cm, 너비 90cm, 캔버스에 유채
피티 궁전, 팔라티나 미술관, 오로라의 방; Inv. 1890 n. 563

유스튀스 쉬스테르만스, 1597-1681년
페르디난도 2세 데메디치의 초상Portrait of Ferdinando II de' Medici,
1627년
높이 201cm, 너비 117cm, 캔버스에 유채
피티 궁전, 팔라티나 미술관, 하늘의 방; Inv. Poggio a Caiano
n. 138

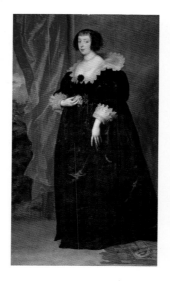

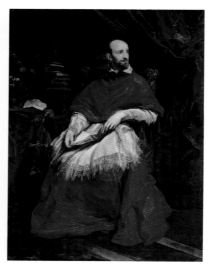

안토니 반다이크Anthony Van Dyck, 1599-1641년
로렌의 마거릿의 초상Portrait of Margaret of Lorraine, 1634년경
높이 204cm, 너비 117cm, 캔버스에 유채
우피치, 우피치 미술관, 제55전시실; Inv. 1890 n. 777

안토니 반다이크, 1599-1641년
귀도 벤티볼리오 추기경의 초상Portrait of Cardinal Guido
Bentivoglio, 1622-1623년경
높이 195cm, 너비 147cm, 캔버스에 유채
피티 궁전, 팔라티나 미술관, 화성의 방; Inv. 1912 n. 82

안토니 반다이크, 1599-1641년
장 드몽포르의 초상Portrait of Jean de Montfort, 1628년경
높이 123cm, 너비 86cm, 캔버스에 유채
우피치, 우피치 미술관, 제55전시실; Inv. 1890 n. 1436

안토니 반다이크, 1599-1641년
남자의 초상Male Portrait, 1635-1638년경
높이 135cm, 너비 95cm, 캔버스에 유채
피티 궁전, 팔라티나 미술관, 목성의 강의실; Inv. 1912
n. 258

안토니 반다이크 화파, 1599-1641년
영국 왕 찰스 1세와 왕비 헨리에타 마리아의 초상Portrait of
Charles I and Henrietta Maria of England, 1633년 이후
높이 64cm, 너비 79.6cm, 캔버스에 유채
피티 궁전, 팔라티나 미술관, 아폴로의 방; Inv. 1912 n. 150

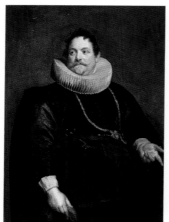

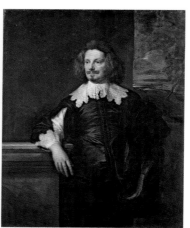

앙리 보브룅Henri Beaubrun과 샤를 보브룅Charles Beaubrun의 공방, 17세기
에스파냐 마리아 테레사의 초상Portrait of Maria Theresa of Spain, 1659-1683년경
높이 145cm, 너비 112cm, 캔버스에 유채
피티 궁전, 팔라티나 미술관, 왕비의 방; OdA 1911 n. 1389

다비트 테니르스 2세David Teniers the Younger, 1610-1690년
오래된 연인The Old Lovers, 1640년경
높이 25cm, 너비 21cm, 나무에 유채
우피치, 우피치 미술관, 제52전시실; Inv. 1890 n. 1023

얀 민서 몰레나르Jan Miense Molenaer, 1610-1668년
여관에서의 장면Scene in a Tavern, 1635년경
높이 69cm, 너비 112cm, 나무에 유채
우피치, 우피치 미술관, 제54전시실; Inv. 1890 n. 1278

소小 얀 브뤼헐Jan Brueghel the Younger, 1601-1678년
공기와 불의 알레고리Allegory of Air and Fire, 1650-1670년경
높이 57cm, 너비 94cm, 나무에 유채
우피치, 우피치 미술관, 제52전시실; Inv. 1890 n. 1204

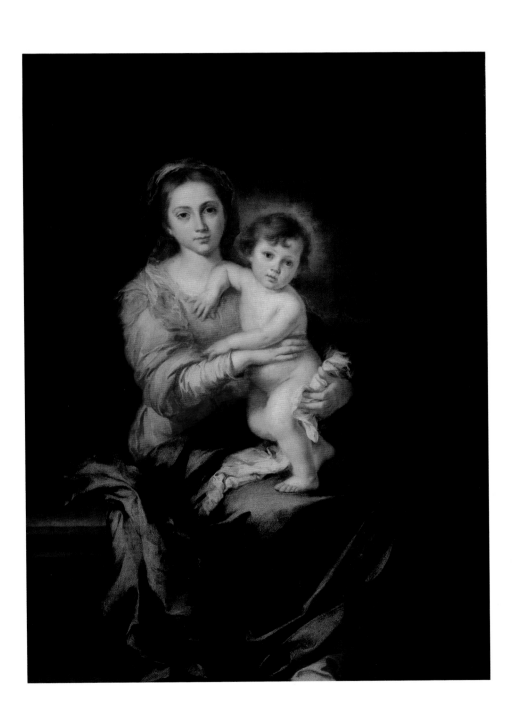

바르톨로메 에스테반 무리요
Bartolomé Esteban Murillo

성모와 아기 예수 Virgin and Child

바로크 미술 시대의 에스파냐에서 가장 많은 작품을 남긴 화가 중 한 사람인 바르톨로메 에스테반 무리요는 종교적인 그림을 주로 그리다 점차 장르화로 활동 영역을 넓혔다. 그는 라파엘로를 연상시키는 듯한 따스한 색감 위에 카라바조의 자연주의적 화풍과 특정 부분을 강조하는 기법을 사용했다. 성모 마리아와 그녀의 무릎 위에 서 있는 아기 예수를 묘사한 이 그림은 간결함 덕분에 보는 이의 마음을 더욱 휘저으며, 성모 마리아를 묘사한 작품 중 가장 감동적이라는 평을 받기도 한다. 젊은 모습의 성모는 평범한 어머니처럼 보이고 아기 예수는 활달한 요정을 연상시킨다. 아기 예수는 순진무구한 표정으로 정면을 바라보면서 평평하지 않은 어머니의 무릎 위에 똑바로 서려고 안간힘을 쓰는 모습이다. 성모자의 섬세한 몸 선을 따라 흐르는 옷은 살며시 밝혀진 빛을 받는데 이 옷의 색은 각각 상징적인 의미를 지니고 있다. 즉 붉은색과 푸른색은 훗날 성모 마리아가 천국의 여왕이 된다는 것을, 예수의 흰 옷은 그가 십자가에서 내려온 뒤 입게 될 수의를 암시한다. 1828년 대공 페르디난드 3세가 팔라티나 미술관으로 가져온 이 작품의 기원에 대해서는 아직까지 알려진 바가 없다.

바르톨로메 에스테반 무리요, 1617-1682년
성모와 아기 예수 Virgin and Child, 1650-1655년경
높이 157cm, 너비 107cm, 캔버스에 유채
피티 궁전, 팔라티나 미술관, 화성의 방; Inv. 1912 n. 63

얀 다비드스존 데헤임Jan Davidsz. de Heem, 1606-1684년
꽃Flowers, 17세기
높이 57cm, 너비 81cm, 캔버스화
피티 궁전, 팔라티나 미술관

프란스 바우터르스Frans Wouters, 1612-1659년
아프로디테와 아도니스Venus and Adonis, 1645년경
높이 59cm, 너비 99cm, 나무에 유채
우피치, 우피치 미술관, 제55전시실; Inv. 1890 n. 1131

다비트 리카르트David Ryckaert, 1612-1661년
성 안토니우스의 유혹The Temptations of St. Anthony, 17세기
높이 49cm, 너비 63cm, 캔버스에 유채
피티 궁전, 팔라티나 미술관

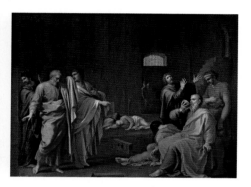

샤를 알퐁스 뒤프레누아Charles-Alphonse Dufresnoy, 1611-
1668년
소크라테스의 죽음Death of Socrates, 1650년경
높이 122cm, 너비 155cm, 캔버스에 유채
우피치, 우피치 미술관, 제48전시실; Inv. 1890 n. 1015

피에르 프란체스코 몰라Pier Francesco Mola, 헌정, 1612-
1666년
계관시인The Poet Laureate, 연대 미상
높이 75cm, 너비 89cm, 캔버스에 유채
피티 궁전, 팔라티나 미술관, 토성의 방; Inv. 1912 n. 181

안토니오 데페레다Antonio de Pereda, 헌정, 1611-1678년
허영의 알레고리Allegory of Vanity, 1660-1670년경
높이 152cm, 너비 173cm, 캔버스에 유채
우피치, 우피치 미술관, 제46전시실; Inv. 1890 n. 9435

피에르 미냐르Pierre Mignard, 1612-1695년
세비녜 백작 부인의 초상Portrait of the Countess of Sévigné, 17
세기
높이 68cm, 너비 56cm, 캔버스에 유채
피티 궁전, 팔라티나 미술관

피터 렐리Peter Lely의 공방, 1616-1680년
올리버 크롬웰의 초상Portrait of Oliver Cromwell, 1654년 이전
(추정)
높이 73.5cm, 너비 62cm, 캔버스에 유채
피티 궁전, 팔라티나 미술관, 포체티 전시실; Inv. 1912
n. 408

빌럼 판더펠더 1세Willem van de Velde the Elder, 1611-1693년경
한 무리의 범선Group of Vessels, 17세기
캔버스에 유채
피티 궁전, 팔라티나 미술관

빌럼 판더펠더 1세, 1611-1693년경
해전Naval Battle, 17세기
캔버스에 유채
피티 궁전, 팔라티나 미술관

오토 마르쇠스 판스리크Otto Marseus van Schrieck(오토네 마르첼리스Ottone Marcellis), 1619-1678년경
버섯과 파충류가 있는 지하 세계Undergrowth with Mushrooms and Reptiles, 1665년경
나무에 유채
피티 궁전, 팔라티나 미술관

오토 마르쇠스 판스리크(오토네 마르첼리스), 1619-1678년경
꽃병과 나비Vase with Flowers and Butterflies, 1648-1657년경
높이 31.8cm, 너비 25cm, 동판에 유채
피티 궁전, 팔라티나 미술관, 명성의 방; OdA 1911 n. 529

오토 마르쇠스 판스리크(오토네 마르첼리스), 1619-1678년경
나비와 뱀, 엉겅퀴Butterflies. Serpent and Thistle, 1668년
높이 69cm, 너비 53cm, 캔버스에 유채
피티 궁전, 팔라티나 미술관, 푸토의 방; OdA 1911 n. 501

제롬 갈르Jérome Galle, 1625-1681년 이후
화관이 있는 정물화Still Life with Flower Garland, 1655년
높이 45cm, 너비 67cm, 나무에 유채
피티 궁전, 팔라티나 미술관, 푸토의 방; Inv. 1890 n. 1268

헤릿 다우 Gerrit Dou, 1613-1675년
교사 The Schoolmaster, 1660-1665년
높이 45.9cm, 너비 36.4cm, 나무에 유채
우피치, 우피치 미술관, 제47전시실; Inv. 1890 n. 1109

헤릿 다우, 1613-1675년
창가의 자화상 Self-portrait at a Window, 1658년
높이 49.2cm, 너비 33.9cm, 나무에 유채
우피치, 우피치 미술관, 제47전시실; Inv. 1890 n. 1882

헤릿 다우, 1613-1675년
프리터 장수 The Fritter Seller, 1650-1655년경
높이 44.2cm, 너비 34cm, 나무에 유채
우피치, 우피치 미술관, 제47전시실; Inv. 1890 n. 1246

가스파르 뒤게 Gaspard Dughet, 1615-1675년
유적지와 인물들이 있는 풍경 Landscape with Ruins and Figures,
1667-1668년경
높이 52.5cm, 너비 87cm, 캔버스에 유채
피티 궁전, 팔라티나 미술관, 포체티 전시실; Inv. 1912
n. 436

가스파르 뒤게, 1615-1675년
파우누스와 님프들이 있는 풍경 Landscape with Faun and
Nymphs, 1667-1668년경
높이 52cm, 너비 87cm, 캔버스에 유채
피티 궁전, 팔라티나 미술관, 포체티 전시실; Inv. 1912
n. 421

얀 스테인 Jan Steen
네덜란드 여인숙(햄이 있는 저녁 식사)Dutch Inn(Ham Dinner)

한 무리의 사람들이 시골 여인숙의 정원에 놓인 테이블에 둘러앉아 다정하게 식사를 하려는 참이다. 테이블에는 커다란 햄과 빵 반 덩이, 칼이 놓여 있다. 아직 식사를 시작하지 않은 손님들은 그들을 위해 음악을 연주하는 바이올린 연주자를 향해 귀를 기울이고 있다. 뒤쪽에 있는 여인은 안주인으로 보이는데, 그녀는 붉은 블라우스의 소매를 걷어 올린 채 맞은편에 있는 매력적인 젊은 여인을 바라보고 있다. 전경에서 등을 보이고 있는 젊은 여인은 투박한 나무 의자에 편하게 앉아 오른팔을 의자 등받이에 걸친 모습이다. 이 여인의 동행인으로 보이는 오른편의 남자는 챙이 넓은 모자를 쓰고 있으며, 왼쪽 다리를 벤치 위에 올리고 아주 편한 자세로 앉아 있다. 그는 담배를 피우다 잠시 멈추고 말을 하거나 노래를 부르려는 듯 입을 벌렸다. 또 다른 손님은 높은 검은색 모자를 쓰고 검은 망토를 두른 나이 지긋한 남자로, 망토의 깃 사이로 흰색 레이스가 삐져나와 있다. 어딘가 파리한 안색의 그는 짓궂은 표정을 지으며 정면을 향해 윙크를 한다. 이 작품은 고즈넉한 분위기의 풍속화와 각자 이야기를 가지고 있는 듯한 인물의 표현으로 이름을 날렸던 레이던 출신의 화가 얀 스테인의 작품 중에서도 걸작으로 꼽힌다. 요소 하나하나가 매우 섬세하게 표현되었으면서도 그림이 어떤 특정한 상황을 묘사한 것이라기보다는 여관에서 매일 펼쳐지는 일상을 잘 담고 있다.

얀 스테인, 1626-1679년
네덜란드 여인숙(햄이 있는 저녁 식사)Dutch Inn(Ham Dinner),
1650-1660년경
높이 41cm, 너비 49.5cm, 나무에 유채
우피치, 우피치 미술관, 제47전시실; Inv. 1890 n. 1301

요하네스 링엘바흐 Johannes Lingelbach, 1622-1674년
사냥 후의 휴식 Rest after Hunting, 1665-1670년경
높이 47.5cm, 너비 37cm, 목판에 옮긴 캔버스에 유채
우피치, 우피치 미술관, 제49전시실; Inv. 1890 n. 1297

코르넬리스 렐린베르흐 Cornelis Lelienbergh, 헌정, 1626-1676
년경
거북이 있는 정물화 Still Life with Tortoise, 1650-1660년경
높이 123cm, 너비 99cm, 캔버스에 유채
우피치, 우피치 미술관, 제50전시실; Inv. 1890 n. 1279

아담 피나커르 Adam Pynacker, 1622-1673년
강이 있는 풍경 Landscape with River, 1650-1655년경
높이 47.5cm, 너비 45cm, 캔버스에 유채
우피치, 우피치 미술관, 제53전시실; Inv. 1890 n. 1306

샤를 르브룅 Charles Le Brun, 1619-1690년
예프테의 희생 Sacrifice of Jefte, 1656년경
지름 132cm, 캔버스에 유채
우피치, 우피치 미술관, 제48전시실; Inv. 1890 n. 1006

피터르 불 Pieter Boel, 1622-1674년
암탉을 공격하는 매 Falcon Attacking Hens, 1650-1660년경
높이 109cm, 너비 133cm, 캔버스에 유채
우피치, 우피치 미술관, 제55전시실; Inv. 1890 n. 546

헨드릭 야콥스 뒤벌스 Hendrick Jacobsz Dubbels, 1620/1621-
1676년(추정)
텍설 근방의 해안이 있는 풍경 Maritime View with the Coast near
Texel, 1653-1655년경
높이 69.5cm, 너비 86.5cm, 목판에 붙인 캔버스에 유채
피티 궁전, 팔라티나 미술관, 푸토의 방; Inv. 1912 n. 457

얀 판케설 Jan van Kessel, 1626-1679년
부엌 잡기와 개 Kitchen Piece with Dog, 연대 미상
높이 23cm, 너비 33cm, 동판에 유채
피티 궁전, 팔라티나 미술관, 전시실; Inv. OdA 1911 n. 523

얀 판케설, 1626-1679년
과일을 훔치는 원숭이가 있는 정물화 Still Life with Monkey
Stealing Fruits, 1636년
높이 22.5cm, 너비 33cm, 동판에 유채
피티 궁전, 팔라티나 미술관, 전시실; Inv. 1890 n. 5576

자크 쿠르투아 Jacques Courtois(일 보르고녜 Il Borgognone),
1621-1676년
뤼첸 전투 The Battle of Lützen, 1656년
높이 141cm, 너비 275cm, 캔버스에 유채
피티 궁전, 팔라티나 미술관, 헤르쿨레스의 방; OdA 1911
n. 451

자크 쿠르투아(일 보르고뇨네), 1621-1676년
뇌르틀링겐 전투 The Battle of Nördlingen, 1656년
높이 141cm, 너비 275cm, 캔버스에 유채
피티 궁전, 팔라티나 미술관, 헤르쿨레스의 방; OdA 1911
n. 452

얀 판케설 Jan van Kessel

해안으로 나온 물고기가 있는 정물화 Still Life with Fishes on the Shore

이는 안트베르펜의 자연 풍경과 정물화를 주로 그렸던 얀 판케설의 작품으로, 서명과 날짜가 적혀 있는 몇 안 되는 것 중 하나다. 조그만 동판에 그린 이 유화는 해안가에 널려 있는 다양한 종류의 물고기를 보여 준다. 드넓은 해안 풍경을 뒤로한 채 널려 있는 여러 가지 생물을 살아 있는 것처럼 묘사한 탓에 이 작품은 평범한 정물화와는 거리가 멀게 느껴진다. 양쪽에서 다가오는 해달 두 마리는 여기에 더욱 극적인 분위기를 더해 준다. 해안가와 물속에 있는 다양한 물고기, 거북과 해달, 심지어 해안가를 둘러싸고 있는 잡초와 안개 낀 아름다운 뒤쪽 풍경에서 닻을 내리고 있는 배 한 척까지 화면 속에 다양한 요소를 한데 모아 그리는 것은 케설의 다른 작품에서도 드러나는 독특한 배열 구성이다. 또한 유별날 만큼 풍부한 세부 표현과 자연물의 완벽하고 정확한 묘사는 이 그림의 또 다른 특징이다. 팔라티나 미술관에 있는 이 작품은 코시모 3세가 1668년 네덜란드 여행을 할 때 직접 구입한 것으로 보인다.

안 판케설, 1626-1679년
해안으로 나온 물고기가 있는 정물화 Still Life with Fishes on the Shore, 1661년
높이 18cm, 너비 28cm, 동판에 유채
피티 궁전, 팔라티나 미술관, 전시실; Inv. 1890 n. 1069

빌럼 판알스트Willem van Aelst, 1626/1627년경-1683년 이후
사냥감이 있는 정물화Still Life with Game, 1652년
높이 124.5cm, 너비 99.5cm, 캔버스에 유채
피티 궁전, 팔라티나 미술관, 푸토의 방; Inv. 1912 n. 466

빌럼 판알스트, 1626/1627년경-1683년 이후
염소의 머리가 있는 정물화Still Life with Goat's Head, 1652년
높이 125.5cm, 너비 99.5cm, 캔버스에 유채
피티 궁전, 팔라티나 미술관, 푸토의 방; Inv. 1912 n. 454

빌럼 판알스트, 1626/1627년경-1683년 이후
과일과 보물이 있는 정물화Still Life with Fruits and Precious
Objects, 1653년
높이 77cm, 너비 102cm, 캔버스에 유채
피티 궁전, 팔라티나 미술관, 푸토의 방; Inv. 1912 n. 469

빌럼 판알스트, 1626/1627년경-1683년 이후
사냥감이 있는 정물화Still Life with Game, 1652년
높이 50.5cm, 너비 67.3cm, 캔버스에 유채
우피치, 우피치 미술관, 제49전시실; Inv. 1890 n. 1245

빌럼 판알스트, 1626/1627년경-1683년 이후
과일과 푸른 옷이 있는 정물화Still Life with Fruits and Blue Cloth,
1652-1656년
높이 48cm, 너비 64.5cm, 캔버스에 유채
피티 궁전, 팔라티나 미술관, 푸토의 방; Inv. OdA 1911
n. 498

빌럼 판알스트, 1626/1627년경-1683년 이후
과일이 있는 정물화Still Life with Fruits, 1653년
높이 77cm, 너비 102cm, 캔버스에 유채
피티 궁전, 팔라티나 미술관, 푸토의 방; Inv. 1912 n. 468

리비오 메후스Livio Mehus, 1627-1691년
싸우는 두 명의 기사Two Riders Fighting, 1670-1685년경
높이 29cm, 너비 38cm, 캔버스에 유채
피티 궁전, 팔라티나 미술관, 녹색의 방; OdA 1911 n. 702

리비오 메후스, 1627-1691년
조각의 명수The Genius of Sculpture, 1650-1655년경
높이 70cm, 너비 79cm, 캔버스에 유채
피티 궁전, 팔라티나 미술관, 알레고리의 방; Inv. 1890
n. 5337

리비오 메후스, 1627-1691년
황홀경에 빠진 성녀 마리아 막달레나St. Mary Magdalene in
Ecstasy, 1660-1670년경
높이 45cm, 너비 34cm, 동판에 유채
피티 궁전, 팔라티나 미술관, 알레고리의 방; Inv. OdA
1911 n. 517

하브리얼 메취Gabriel Metsu, 1629-1667년
류트를 든 여인Woman with Lute, 1660-1665년경
높이 31cm, 너비 27.5cm, 나무에 유채
우피치, 우피치 미술관, 제47전시실; Inv. 1890 n. 1238

리비오 메후스, 1627-1691년
참회하는 성녀 마리아 막달레나St. Mary Magdalene Penitent,
1660-1670년경
높이 45cm, 너비 34cm, 동판에 유채
피티 궁전, 팔라티나 미술관, 알레고리의 방; Inv. OdA
1911 n. 516

하브리얼 메취, 1629-1667년
여인과 그녀의 연인A Lady and Her Lover, 1660-1665년경
높이 58cm, 너비 42.3cm, 나무에 유채
우피치, 우피치 미술관, 제47전시실; Inv. 1890 n. 1296

리비오 메후스, 1627-1691년
성 제노비우스의 기적Miracle of St. Zenobius, 1665-1670년
높이 147cm, 너비 117cm, 캔버스에 유채
피티 궁전, 팔라티나 미술관, 베레니체의 방; Inv. Poggio
Imperiale n. 1216

얀 판달럼Jan van Dalem, 1630-1670년경
바쿠스Bacchus, 1630-1650년경
높이 59cm, 너비 48cm, 캔버스에 유채
우피치, 우피치 미술관, 제55전시실; Inv. S. Marco e
Cenacoli 101

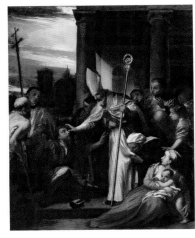

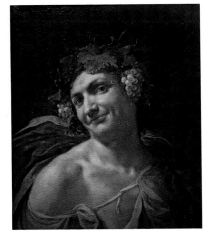

야코프 이삭스존 판라위스달 Jacob Isaacksz, van Ruisdael

목동과 소작농이 있는 풍경Landscape with Shepherds and Peasants

야코프 판라위스달은 네덜란드 하를럼의 화가 집안에서 태어나 풍경 화가였던 아버지 이삭 판라위스달Isaack van Ruisdael에게 그림을 배운 것으로 알려져 있다. 살아생전에도 상당한 명성을 누렸던 야코프 판라위스달이 그린 작은 크기와 중간 크기의 풍경화는 오늘날 전 세계 거의 모든 미술관에서 찾아볼 수 있다. 우피치 미술관에 전시된 이 작품은 화가가 완숙기에 접어들 무렵에 제작한 것이다. 어둡지만 섬세하게 조정된 색감과 특정 부분만을 환하게 밝히는 것이 특징인 그의 화풍은 그림의 주제에 신비스럽고 음울한 분위기를 더한다. 이 작품에 나타난 색감은 폭풍 전야의 풍경과 아주 잘 어울리며, 폭풍우가 휘몰아치기 직전 도처에 도사리고 있는 듯한 위협을 한층 더 부각해 준다. 화면 중앙에 커다란 고목 하나가 서 있는데, 일찍이 있었던 풍파로 부러진 나뭇가지는 임박해 오는 천둥 번개의 사악한 조짐으로 해석할 수도 있을 것이다. 그림을 좀 더 자세히 들여다보면 장엄한 하늘 아래에 인형처럼 그려진, 집으로 돌아가는 목동과 소작농을 발견할 수 있다. 라위스달의 풍경은 매우 사실적이거나 알아볼 수 있는 요소가 많은 편은 아니지만, 오히려 자연에 대한 깊은 명상과도 같은 작품으로 오늘날까지도 많은 사랑을 받고 있다.

야코프 이삭스존 판라위스달, 1629-1682년경
목동과 소작농이 있는 풍경Landscape with Shepherds and Peasants, 1660-1670년경
높이 52cm, 너비 60.5cm, 캔버스에 유채
우피치, 우피치 미술관, 제54전시실; Inv. 1890 n. 1201

야코프 이삭스존 판라위스달 Jacob Isaacksz. van Ruisdael
폭포가 있는 풍경 Landscape with Waterfall

네덜란드의 풍경화에 야코프 판라위스달보다 더 많은 기여를 한 화가는 없을 것이다. 하를럼에서 태어나고 암스테르담에서 자라 그곳에서 대규모 작업 활동을 펼쳤던 그는 몇 점의 해안 풍경화, 도시 풍경화와 더불어 오로지 풍경화를 그리는 데 삶을 바쳤다. 그의 작품 중 다수는 나무, 개천, 건물에 대한 연구 습작이며, 이 스케치를 화실로 가져가서 하나의 작품으로 완성해 냈다. 나무와 나뭇잎의 형태, 가지의 움직임, 물줄기의 흐름, 구름의 형성, 움직이는 표면에 반사되는 빛의 변화까지 이 모든 것에 대한 상세한 연구는 팔라티나 미술관에 있는 이 작품에도 여실히 드러나 있다. 야코프 판라위스달은 이 그림과 비슷한 폭포 그림을 여러 점 그렸는데, 이처럼 그는 같은 주제에 대해 여러 가지 재해석이 가미된 그림을 계속해서 그리는 것을 즐겼다. 특히 그는 배경의 고요한 호수와 물거품을 일으키며 소용돌이치는 폭포가 이루는 대비에 큰 관심을 가지고 있었다. 그림을 자세히 살펴보면 화면의 중앙에서 명상에 잠긴 듯 자연 풍경을 관찰하는 아주 작은 사람을 발견할 수 있을 것이다.

야코프 이삭스존 판라위스달, 1629-1682년경
폭포가 있는 풍경 Landscape with Waterfall, 1670년경
높이 52.5cm, 너비 62.5cm, 캔버스에 유채
피티 궁전, 팔라티나 미술관, 푸토의 방; Inv. 1912 n.
429(Inv. 1890 n. 8436)

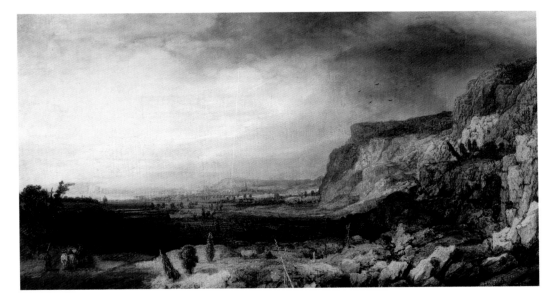

베네데토 젠나리Benedetto Gennari, 1633-1715년
다비드David(구에르치노 이후), 1650년 이후
높이 130.5cm, 너비 107.5cm, 캔버스에 유채
피티 궁전, 팔라티나 미술관, 꽃의 방; Inv. 1912 n. 143

카를 보로마우스 안드레아스 루트하르트Carl Borromäus
Andreas Ruthart, 1630년경-1703년 이후
야생 동물들의 공격을 받는 수사슴Cervo Attacked by Wild
Animals, 1670년경
높이 103cm, 너비 142.5cm, 캔버스에 유채
피티 궁전, 팔라티나 미술관, 꽃의 방; Inv. 1912 n. 438

루돌프 바쿠이첸Ludolf Backhuyzen, 1631-1708년
떠다니는 범선이 있는 바다 풍경Maritime View with Sailing Ships,
1669년
높이 67cm, 너비 80.5cm, 캔버스에 유채
피티 궁전, 팔라티나 미술관, 푸토의 방; Inv. 1912 n. 464

마리아 판오스테르비크Maria van Oosterwyck, 1630-1693년
꽃과 과일, 곤충이 있는 정물화Still Life with Flowers, Fruits and
Insects, 1660-1670년경
높이 38cm, 너비 30.2cm, 나무에 유채
피티 궁전, 팔라티나 미술관, 명성의 방; Inv. 1890 n. 1308

에흘론 헨드릭 판데르네이르Egion Hendrik van der Neer, 1634-
1703년경
에스테르와 아하스에로스Esther and Ahasverus, 1696년
높이 70.5cm, 너비 54cm, 캔버스에 유채
피티 궁전, 팔라티나 미술관, 푸토의 방; Inv. 1890 n. 1186

카를 보로마우스 안드레아스 루트하르트, 1630년경-1703
년 이후
숲 속의 동물들Animals in a Forest, 1670년경
높이 104.7cm, 너비 147cm, 캔버스에 유채
피티 궁전, 팔라티나 미술관, 꽃의 방; Inv. 1912 n. 418

대大 프란스 판미리스Frans van Mieris the Elder, 1635-1681년
류트를 든 자화상Self-portrait with Lute, 1676년
높이 22.2cm, 너비 16cm, 나무에 유채
우피치, 우피치 미술관, 제47전시실; Inv. 1890 n. 1300

대 프란스 판미리스, 1635-1681년
젊은 술고래The Young Drunkard, 1665-1670년경
높이 25.7cm, 너비 19.6cm, 나무에 유채
우피치, 우피치 미술관, 제47전시실; Inv. 1890 n. 1277

헤르퀼러스 피터르스 세허르스Hercules Pietersz Seghers,
1589-1638년경
풍경Landscape, 1620-1630년경
높이 55cm, 너비 99cm, 목판에 옮긴 캔버스에 유채
우피치, 우피치 미술관, 제49전시실; Inv. 1890 n. 1303

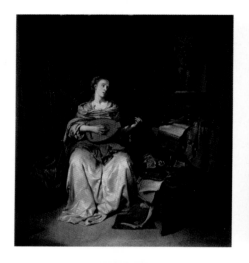
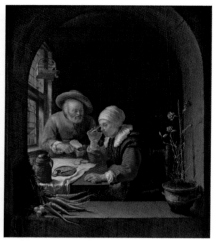

코르넬리스 피터르스 베하Cornelis Pietersz Bega, 1631/1632-1664년
류트 연주자The Lute Player, 1663년
높이 36.5cm, 너비 33cm, 나무에 유채
우피치, 우피치 미술관, 제54전시실; Inv. 1890 n. 1187

대大3 프란스 판미리스Frans van Mieris the Elder, 1635-1681년
노부부Old Couple, 1655-1660년경
높이 36cm, 너비 31.5cm, 나무에 유채
우피치, 우피치 미술관, 제47전시실; Inv. 1890 n. 1267

대 프란스 판미리스, 1635-1681년
네덜란드 약장수The Dutch Charlatan, 1650-1655년경
높이 48.6cm, 너비 37.7cm, 나무에 유채
우피치, 우피치 미술관, 제47전시실; Inv. 1890 n. 1174

대 프란스 판미리스, 1635-1681년
오래된 연인The Old Lover, 1673년
높이 28.4cm, 너비 22.6cm, 나무에 유채
피티 궁전, 팔라티나 미술관, 전시실; Inv. 1890 n. 1275

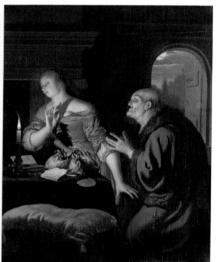

대 프란스 판미리스, 1635-1681년
영국인 매춘부(네덜란드 인 매춘부)The English Whore(The Dutch Whore), 1669년 이전
높이 27.5cm, 너비 22.5cm, 동판에 유채
우피치, 우피치 미술관, 제47전시실; N. Cat. 00131496
Inv. 1890 n. 1263

대 프란스 판미리스, 1635-1681년
가족들과의 자화상Self-portrait with Family, 1675년
높이 51.8cm, 너비 40.2cm, 나무에 유채
우피치, 우피치 미술관, 제47전시실; Inv. 1890 n. 1305

야코프 페르디난트 푸트Jacob Ferdinand Voet, 1639-1700년
올림피아 알도브란디니의 초상Portrait of Olimpia Aldobrandini,
1665-1670년
높이 72cm, 너비 58cm, 캔버스에 유채
피티 궁전, 팔라티나 미술관, 아폴로의 방; Inv. 1912 n. 34

카스파르 네츠허르Caspar Netscher, 1635/1636-1684년
요리사The Cook, 1664년
높이 30cm, 너비 22.7cm, 목판에 옮긴 캔버스에 유채
우피치, 우피치 미술관, 제50전시실; Inv. 1890 n. 1288

카스파르 네츠허르, 1635/1636-1684년
가족들과의 자화상Self-portrait with Family, 1669년 이전
높이 46cm, 너비 41cm, 캔버스에 유채
우피치, 우피치 미술관, 제50전시실; Inv. 1890 n. 1272

카스파르 네츠허르, 1635/1636-1684년
베누스를 위한 선물Offering to Venus, 1669년 이전
높이 44.8cm, 너비 37.5cm, 나무에 유채
우피치, 우피치 미술관, 제50전시실; Inv. 1890 n. 1271

카스파르 네츠허르, 1635/1636-1684년
류트 연주자Lute Player, 1668년
높이 47cm, 너비 38.5cm, 나무에 유채
우피치, 우피치 미술관, 제50전시실; Inv. 1890 n. 1280

헤릿 아드리안스 베르크헤이더Gerrit Adriaensz Berckheyde,
1638-1698년
화실에서의 자화상Self-portrait in the Studio, 1675년
높이 36cm, 너비 30cm, 나무에 유채
우피치, 우피치 미술관, 제54전시실; Inv. 1890 n. 1775

장 기욤 카를리에Jean Guillaume Carlier, 1638-1675년
알렉산더와 로사나의 결혼Marriage of Alexander and Rossana,
1660-1670년경
높이 92.3cm, 너비 119cm, 캔버스에 유채
우피치, 우피치 미술관, 제55전시실; Inv. 1890 n. 10007

얀 판데르헤이던Jan van der Heyden, 1637-1712년
암스테르담 광장에서 본 풍경View of a Square in Amsterdam,
1667년
높이 85cm, 너비 92cm, 캔버스에 유채
우피치, 우피치 미술관, 제49전시실; Inv. 1890 n. 1211

헤릿 아드리안스 베르크헤이더, 1638-1698년
하를럼 성 바보의 전경View of St. Bavo in Haarlem, 1693년
높이 54cm, 너비 64cm, 캔버스에 유채
우피치, 우피치 미술관, 제54전시실; Inv. 1890 n. 1219

멜히오르 데혼데쿠터르Melchior de Hondecoeter, 1636-1695년
가금류Poultry, 17세기 후반기
높이 107cm, 너비 121cm, 캔버스에 유채
피티 궁전, 팔라티나 미술관, 꽃의 방; Inv. 1912 n. 400
(Inv. 1890 n. 8434)

피터르 코르넬리스 판슬링엘란트Pieter Cornelisz van Slingeland, 1640-1691년
비누 거품Soap Bubbles, 1661년
높이 20cm, 너비 15.7cm, 나무에 유채
우피치, 우피치 미술관, 제47전시실; Inv. 1890 n. 1208

장 주브네Jean Jouvenet, 1644-1717년
성모 마리아를 가르치는 성녀 안나St. Anne Teaches the Madonna, 1700년경
높이 103cm, 너비 71cm, 캔버스에 유채
우피치, 우피치 미술관, 제48전시실; Inv. 1890 n. 998

훗프리트 스할컨Godfried Schalcken, 1643-1706년
촛불을 든 소녀Girl with Candle, 1670-1675년경
높이 60cm, 너비 47.5cm, 캔버스에 유채
피티 궁전, 팔라티나 미술관, 푸토의 방; Inv. 1890 n. 1118

훗프리트 스할컨, 1643-1706년
자화상Self-portrait, 1695년
높이 92.3cm, 너비 81cm, 캔버스에 유채
우피치, 우피치 미술관, 제50전시실; Inv. 1890 n. 1878

훗프리트 스할컨, 1643-1706년
뮤즈 클리오The Muse Clio, 연대 미상
높이 69.5cm, 너비 59.7cm, 캔버스에 유채
피티 궁전, 팔라티나 미술관, 명성의 방; Inv. 1890 n. 1192

얀 프란스 판다우번Jan Frans van Douven, 1656-1727년
무도회에 간 뒤셀도르프의 팔츠 선제후들의 초상Portrait of the Electors of the Palatinate of Dusseldorf at Dance, 1695년
높이 56.5cm, 너비 42.5cm, 캔버스에 유채
피티 궁전, 팔라티나 미술관, 파파갈리의 방; OdA 1911 n. 768

훗프리트 스할컨, 1643-1706년
피그말리온Pygmalion, 1665-1675년경
높이 43.5cm, 너비 31.8cm, 나무에 유채
우피치, 우피치 미술관, 제50전시실; Inv. 1890 n. 1122

안드레아 벨베데레Andrea Belvedere, 1652-1732년경
꽃과 오리가 있는 정물화Still Life with Flowers and Ducks, 1670-1674년경
높이 126cm, 너비 155cm, 캔버스에 유채
피티 궁전, 팔라티나 미술관, 파파갈리의 방; OdA 1911 n. 777

훗프리트 스할컨, 1643-1706년
피에타Pietà, 1704-1706년
높이 53.2cm, 너비 35.8cm, 나무에 유채
우피치, 우피치 미술관, 제50전시실; Inv. 1890 n. 1292

얀 프란스 판다우번, 1656-1727년
성모 마리아를 가르치는 성녀 안나St. Anne Teaches the Virgin, 1703년
높이 53.6cm, 너비 36.6cm, 나무에 유채
우피치, 우피치 미술관, 제53전시실; Inv. 1890 n. 1193

하스파르 판비텔Gaspar van Wittel(카스파르 판비텔Caspar van Wittel),
1653-1736년
바다에서 바라본 나폴리 해안가 풍경Coast of Naples Viewed
from the Sea, 1719년
캔버스에 유채
피티 궁전, 팔라티나 미술관

하스파르 판비텔(카스파르 판비텔), 1653-1736년
알바노의 산파올로 수도원The Monastery of San Paolo at Albano
(Convent of San Paolo in Albano), 16세기 말
양피지에 템페라
피티 궁전, 팔라티나 미술관

하스파르 판비텔(카스파르 판비텔), 1653-1736년
티베르 강과 산탄젤로 성이 보이는 로마 풍경View of Rome
with the Tiber and Castel Sant'Angelo, 1685년
높이 29cm, 너비 41cm, 양피지에 템페라
피티 궁전, 팔라티나 미술관

하스파르 판비텔(카스파르 판비텔), 1653-1736년
마리노와 알반 언덕의 풍경View of Marino and the Alban Hills,
16세기 말
높이 29.5cm, 너비 40.5cm, 양피지에 템페라
피티 궁전, 팔라티나 미술관; Inv. 1890 n. 1856

하스파르 판비텔(카스파르 판비텔), 1653-1736년
정원에서 보는 로마의 메디치 별장Villa Medici in Rome from the
Garden, 16세기 말
높이 45cm, 너비 75cm, 동판에 유채
피티 궁전, 팔라티나 미술관

하스파르 판비텔(카스파르 판비텔), 1653-1736년
키아이아 디루나 섬에서 메르젤리나 항구를 바라본 나폴
리의 풍경View of Naples from Chiaia Looking toward Mergellina, 16
세기 말
양피지에 템페라
피티 궁전, 팔라티나 미술관

하스파르 판비텔(카스파르 판비텔), 1653-1736년
베로나의 풍경View of Verona, 17세기 말
캔버스에 유채
피티 궁전, 팔라티나 미술관

하스파르 판비텔(카스파르 판비텔), 1653-1736년
피뇨네에서 바라본 피렌체 풍경View of Florence from the Pignone
캔버스에 유채, 16세기 말
피티 궁전, 팔라티나 미술관

하스파르 판비텔(카스파르 판비텔), 1653-1736년
카시네에서 바라본 피렌체의 전경Panorama of Florence from
the Cascine
캔버스에 유채, 16세기 말
피티 궁전, 팔라티나 미술관

하스파르 판비텔(카스파르 판비텔), 1653-1736년
프라티 디카스텔로에서 바라본 로마의 캄포 마르치오Campo
Marzio in Rome Seen from the Prati di Castello, 1680년
캔버스에 유채
피티 궁전, 팔라티나 미술관

얀 프란스 판다우번Jan Frans van Douven, 1656-1727년
독일 옷을 입은 팔츠 선제후비The Electress Palatine in a German
Costume, 18세기
높이 45cm, 너비 37.5cm, 캔버스에 유채
피티 궁전, 팔라티나 미술관; Inv. 1912 n. 471

얀 프란스 판다우번, 1656-1727년
사냥복을 입은 팔츠 선제후비The Electress Palatine in Hunting
Dress, 18세기
높이 48.3cm, 너비 37cm, 캔버스에 유채
피티 궁전, 팔라티나 미술관; Inv. 1912 n. 472

얀 프란스 판다우번, 1656-1727년
에스파냐 옷을 입은 팔츠 선제후비The Electress Palatine in a
Spanish Costume, 18세기
높이 44.5cm, 너비 32cm, 캔버스에 유채
피티 궁전, 팔라티나 미술관; Inv. 1912 n. 477

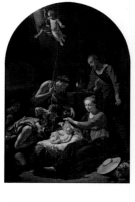

아드리안 판데르베르프 Adriaen van der Werff, 1659-1722년
목동들의 경배 Adoration of the Shepherds, 1703년
높이 53cm, 너비 36cm, 나무에 유채
우피치, 우피치 미술관, 제53전시실; Inv. 1890 n. 1313

이아생트 리고 Hyacinthe Rigaud, 1659-1743년
보쉬에의 초상 Portrait of Bossuet, 1698년
높이 72cm, 너비 58.5cm, 캔버스에 유채
우피치, 우피치 미술관, 제48전시실; Inv. 1890 n. 995

니콜라 드라르질리에르 Nicolas de Largillière, 1656-1746년
영국 제임스 2세 자녀의 초상 Portrait of the Children of James II of England, 18세기
캔버스에 유채
피티 궁전, 팔라티나 미술관

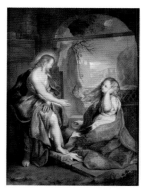

마이클 포스너 Michael Posner, 17세기 말-18세기 초 활동
나를 만지지 마라 Noli Me Tangere(페데리코 바로치 이후), 1714-1717년
높이 20cm, 너비 14.5cm, 양피지에 그림
피티 궁전, 팔라티나 미술관, 전시실; Inv. 1890 n. 837

조제프 비비앵 Joseph Vivien, 1657-1734년
자화상 Self-portrait, 1699년
높이 95.5cm, 너비 74cm, 종이에 파스텔
우피치, 우피치 미술관, 제51전시실; Inv. 1890 n. 1852

얀 프란스 판다우번 Jan Frans van Douven, 1656-1727년
팔츠 선제후비의 초상을 아기 예수에게 보여 주는 성녀 안나 St. Anne Presenting a Portrait of the Electress Palatine to the Infant Jesus, 16세기
높이 56cm, 너비 42cm, 캔버스에 유채
피티 궁전, 팔라티나 미술관; Inv. 1912, n. 1240

아드리안 판데르베르프, 1659-1722년
말버러 공작 존 처칠의 초상 Portrait of John Churchill, Duke of Marlborough, 1705년
높이 131.5cm, 너비 107.5cm, 캔버스에 유채
피티 궁전, 팔라티나 미술관, 화성의 방; Inv. 1912 n. 76

아드리안 판데르베르프, 1659-1722년
솔로몬의 심판 Justice of Salomon, 1697년
높이 70.5cm, 너비 53cm, 나무에 유채
우피치, 우피치 미술관, 제53전시실; Inv. 1890 n. 1185

얀 프란스 판다우번, 1656-1727년
가면을 쓴 팔츠 선거인단, 안나 마리아 루이사 데메디치와 그녀의 남편(선제후 요한 빌헬름) Palatine Voters Wearing Masks, Anna Maria Luisa de' Medici and Her Husband(Johann Wilhelm, Elector Palatine), 18세기
캔버스에 유채
피티 궁전, 팔라티나 미술관

니콜라 드라르질리에르, 1656-1746년
장 바티스트 루소의 초상 Portrait of Jean-Baptiste Rousseau, 1710년
높이 90cm, 너비 72cm, 캔버스에 유채
우피치, 우피치 미술관, 제51전시실; Inv. 1890 n. 997

제라르 토마스 Gerard Thomas, 1663-1720년
연금술사 The Alchemist, 연대 미상
높이 73cm, 너비 88cm, 캔버스에 유채
피티 궁전, 팔라티나 미술관, 녹색의 방; OdA 1911 n. 705

라헬 라위스 Rachel Ruysch
꽃병에 꽂힌 부케와 석류 Bouquet of Flowers in a Vase and Pomegranates

라헬 라위스는 식물학 교수이자 수집가였던 프레데릭 라위스 Frederik Ruysch 의 딸로 태어났다. 그녀의 정물화에는 아버지로부터 물려받은 동식물에 관한 지대한 관심이 잘 드러나 있다. 이 작품에서 볼 수 있는 꽃병과 석류, 곤충은 라헬 라위스가 깊은 연구와 관찰을 통해 알게 된 것을 아주 정확하고 세밀한 묘사로써 그림에 그대로 옮겨 놓은 것이다. 그림 속의 꽃은 막 따다 아무렇게나 꽂은 듯 보이지만 실제로는 색깔과 형태를 세심하게 배열한 것으로, 구성에 대한 라위스의 빼어난 창의력을 보여준다. 가장 밝은 색 꽃인 장미를 한가운데에 놓고 그 주변을 붉은색과 푸른색 꽃으로 둘러쌈으로써 그녀는 정물화를 꽃들이 벌이는 불꽃놀이로 탈바꿈시켰다. 작품의 사실주의적 면모는 이슬방울과 작은 구멍, 꺾인 줄기, 시든 잎사귀, 수많은 날벌레와 기어 다니는 곤충의 묘사에서 극대화된다. 이 그림과 더불어 1715년 작 〈꽃과 과일, 파충류와 곤충이 있는 정물화〉는 그녀의 작품 중 가장 많이 복제된 걸작이기도 하다.

라헬 라위스, 1664-1750년
꽃병에 꽂힌 부케와 석류 Bouquet of Flowers in a Vase and Pomegranates, 1715년
높이 89.5cm, 너비 67.5cm, 캔버스에 유채
피티 궁전, 팔라티나 미술관, 푸토의 방; Inv. 1912 n. 455

라헬 라위스 Rachel Ruysch
정물화 Still Life

오랫동안 권위를 인정받아 온 라헬 라위스는 오늘날 17세기 말과 18세기에 걸친 네덜란드 정물화의 중요한 주창자로 여겨진다. 당시에는 상류 계층의 여성이 성공적인 화가로 거듭나는 경우가 매우 드물었음에도 그녀는 살아생전에 화가로서 큰 인기를 누렸다. 1701년 라위스는 헤이그의 저명한 화가 길드에 가입하는 첫 번째 여성이 되었으며, 1708년에는 선제후 요한 빌헬름 2세가 그녀를 궁정화가로 임명했다. 이 작품과 펜던트인 과일 정물화는 그때 제작된 것으로, 요한 빌헬름이 장인인 코시모 3세 데메디치에게 선물해 피렌체로 건너오게 되었다. 이 두 작품은 극도로 섬세하며 식물학·동물학적으로 흠 잡을 데 없는 정확성으로 묘사된 다양한 과일과 곤충이 특징인데, 이는 화가의 매우 수준 높은 그림 실력을 잘 보여 주는 요소다. 방금 딴 듯 싱싱한 꽃과 그 향기에 이끌려 모여든 곤충은 감상자마저 향기를 맡을 수 있으리란 착각에 빠지게 한다. 라위스는 암스테르담의 저명한 식물학 교수였던 아버지에게 식물학 지식을 물려받았다.

라헬 라위스, 1664-1750년
정물화 Still Life, 1711년
높이 42.6cm, 너비 61.6cm, 나무에 유채
우피치, 우피치 미술관, 제49전시실; Inv. 1890 n. 1285

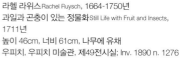

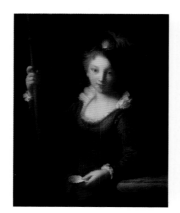

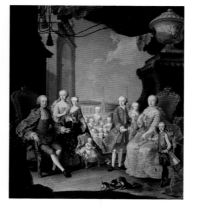

라헬 라위스Rachel Ruysch, 1664-1750년
과일과 곤충이 있는 정물화Still Life with Fruit and Insects,
1711년
높이 46cm, 너비 61cm, 나무에 유채
우피치, 우피치 미술관, 제49전시실; Inv. 1890 n. 1276

장 앙투안 와토Jean Antoine Watteau, 1684-1721년
플루트 연주자The Flute Player, 18세기
캔버스에 유채
우피치, 우피치 미술관

라헬 라위스, 1664-1750년
꽃과 과일, 파충류와 곤충이 있는 정물화Still Life with Flowers,
Fruits, Reptiles and Insects, 1715년
높이 89cm, 너비 68.5cm, 캔버스에 유채
피티 궁전, 팔라티나 미술관, 푸토의 방; Inv. 1912 n. 451

마르코 베네피알Marco Benefial, 1684-1764년
영아 학살Massacre of the Innocent, 1730년
높이 320cm, 너비 350cm, 캔버스에 유채
우피치, 우피치 미술관, 출구 현관; San Marco e Cenacoli 3

니콜라 판하우브라컨Nicola van Houbraken, 1668-1720년
분수가 있는 정물화Still Life with a Fountain, 17세기
높이 132cm, 너비 98cm, 캔버스에 유채
우피치, 우피치 미술관, 제55전시실; Inv. 1890 n. 6533

바르트홀로뫼스 판다우번Bartholomeus van Douven, 1688-
1726년
예술의 보호자 팔츠 선제후의 신격화Glorification of the
Palatinate Electors as Protectors of the Arts, 1722년
높이 83cm, 너비 58.5cm, 캔버스에 유채
우피치, 우피치 미술관, 제53전시실; Inv. 1890 n. 1293

피터르 판데르베르프Pieter van der Werff, 1665-1722년
장난치는 아이들Playing Children, 1690-1700년
높이 46.5cm, 너비 34.5cm, 나무에 유채
우피치, 우피치 미술관, 제53전시실; Inv. 1890 n. 1259

프란 페르디난트 리흐터르Franz Ferdinand Richter, 1693-
1737년 이후
대공 잔 가스토네 데메디치의 초상Portrait of Grand Duke Gian
Gastone de' Medici, 1737년
높이 320cm, 너비 240cm, 캔버스에 유채
피티 궁전, 팔라티나 미술관, 안테카메라 델리 스타피에리;
Inv. 1890 n. 3805

알렉시 그리무Alexis Grimou, 1678-1733년
젊은 순례자The Young Pilgrim, 1725-1726년경
높이 82cm, 너비 63.5cm, 캔버스에 유채
우피치, 우피치 미술관, 제51전시실; Inv. 1890 n. 1016

장 프랑수아 드트루아Jean François de Troy, 1679-1752년
프랑스의 루이 15세와 에스파냐의 마리아 안나 비토리아의
초상Portrait of King Louis XV of France and Maria Anna Vittoria of
Spain, 1723년
높이 195cm, 너비 129cm, 캔버스에 유채
피티 궁전, 팔라티나 미술관, 녹색의 방; OdA 1911 n. 718

마르틴 판미텐스Martin van Mytens, 1695-1770년
자식들에게 둘러싸인 쉔부른 궁전의 프란츠 1세와 마리아
테레지아Marie Therese and Francis I of Austria with the Sons at
Schoenbrunn Castle, 18세기
높이 203cm, 너비 179cm, 캔버스에 유채
피티 궁전, 팔라티나 미술관

출판사가 남기는 말

장대하고 복잡한 이 책이 출판된 것은 여러 기관을 비롯한 많은 분들의 노고와 도움이 있었기에 가능한 일이었습니다. 출판사에서는 특히 크리스티나 아치디니Christina Acidini, 몬시뇰 티머시 베르돈Timothy Verdon, 더크 팜Dirk Palm, 팔미디어 퍼블리싱 서비스Palmedia Publishing Service의 알비세 파실리Alvise Passigli, 이폴리타 파실리Ippolita Passigli, 베라 실라니Vera Silani, 발렌티나 반델로니Valentina Bandelloni, 스칼라 아카이브스Scala Archives의 가이아 비안키 디라바냐Gaia Bianchi di Lavagna, 가브리엘라 피옴보니Gabriella Piomboni, 재키 도빈Jackie Dobbyne, 케임브리지 퍼블리싱 매니지먼트Cambridge Publishing Management, 리즈 드리스바흐Liz Driesbach, 클레아 크멜라Clea Chmela, 엘레나 카프레티Elena Capretti, 도나텔라 키아리Donatella Chiari, 레베카 마이네스Rebecca Maines, 에일렌 케티Eillen Chetti, 캘리 수잰 왜거너Kelly Suzan Waggoner, 파멜라 셰크터Pamela Schechter, 마이크 올리보Mike Olivo, 안쿠르 고시Ankur Ghosh에게 특별히 감사를 표합니다.

이 책은 출판 시점을 기준으로 우피치 미술관, 아카데미아 미술관, 피티 궁전의 팔라티나 미술관, 두오모에 있는 모든 회화와 프레스코화를 담고 있습니다. 이 미술관들의 영구 전시품은 거의 바뀌지 않지만 작품 혹은 전시관 건물의 보수 작업이 있어 당시 일반인에게 공개되지 않은 경우, 다른 기관에 대여된 경우, 비전시 기간인 경우 등 출판 시점에 접근이 불가능했던 작품은 누락되었을 수 있습니다.

사진 출처

© 2015. Photo Scala, Florence

© 2015. Photo Scala, Florence–courtesy of Musei Civici Fiorentini

© 2015. Pediconi/Scala, Florence

© 2015. Photo Scala, Florence/Fondo Edifici di Culto–Min. dell'Interno

© 2015. Photo Scala, Florence–courtesy of the Parrocchia di S. Lorenzo

© 2015. Scala/FEC–Ministero Interno/Opera di S. Croce

© 2015. Opera di Santa Maria del Fiore/A. Quattrone/Photo Scala, Florence

© 2015. A. Dagli Orti/Scala, Florence

© 2015. Andrea Jemolo/Scala, Florence

© 2015. Mario Bonotto / Photo Scala, Florence

© 2015. Photo Scala, Florence/Mauro Ranzani

© 2015. Opera di Santa Maria del Fiore/A. Quattrone

© 2015. Photo Antonio Quattrone, Florence

© 2015. White Images/Scala, Florence

© 2015. Alasc Images

© 2015. Photo Fine Art Images/Heritage Images/Scala, Florence

© 2015. Photo Spectrum/Heritage Images/Scala, Florence

© 2015. Photo Art Media/Heritage Images/Scala, Florence

© 2015. DeAgostini Picture Library/Scala, Florence

© 2015. National Geographic Image Collection/Scala, Florence